KB077070

장일범

윤문희

김벌래

이지수

김동민

백수현

김가온

황병기

임헌정

김문정

정재봉

정경영

황병준

원일

MUSIC IS MY LIFE

음대 나와서 무얼 할까

음대 나와서 무얼 할까

2015년 10월 5일 초판 발행 **O** 2020년 4월 16일 4쇄 발행 **O 지은이** 고해원 **O 펴낸이** 안미르 **O 주간** 문지숙
편집 최은영 **O 디자인** 안마노 이소라 **O 인터뷰 사진** 김연주 유수경 안마노 **O 커뮤니케이션** 이지은 박현수
영업관리 한창숙 **O 인쇄** 스크린그래픽 **O 펴낸곳** (주)안그라픽스 우 10881 경기도 파주시 회동길 125-15
전화 031.955.7766(편집) 031.955.7755(고객서비스) **O 팩스** 031.955.7745(편집) 031.955.7744(마케팅)
이메일 agdesign@ag.co.kr **O 웹사이트** www.agbook.co.kr **O 등록번호** 제2-236(1975.7.7)

이 책의 국립중앙도서관 출판예정도서목록(CIP)은 서지정보유통지원시스템 홈페이지
(seoji.nl.go.kr)와 국가자료공동목록시스템(www.nl.go.kr/kolisnet)에서 이용하실 수 있습니다.
CIP제어번호: CIP2015025597

ISBN 978.89.7059.824.6(03600)

음대 나와서
무얼 할까

고해원 지음

안그라픽스

여는 글

고등학교 시절 음악을 전공하겠다고 부모님께 말씀드렸을 때 부모님께선 저를 염려하셨습니다. "음대 나와서 뭘 할 거니?" "밥은 먹고살 수 있니?" 이런 부모님의 걱정을 뒤로 하고 제가 하고 싶은 걸 하겠다고 다짐하며 예술고등학교가 아닌 인문계 고등학교에서 열심히 음악 공부를 했습니다. 작곡가의 삶을 살겠다고 다짐하며 대학에 입학했지만 음악을 공부하면 할수록 저의 한계만 뼈저리게 느꼈습니다. 계속 음악을 해야 하나 말아야 하나 기로에 서기도 했습니다. 음악이 좋았지만 음악으로 먹고살아갈 일은 아득하기만 했습니다. 대학원을 졸업하고 나니 막막함은 더 깊어졌습니다. 가방끈은 길어졌는데 일할 곳은 없었습니다. 시간강사 자리라도 구하려 이 학교 저 학교에 원서도 내보았지만 모두 묵묵부답이었습니다.

지난 13년 동안 학생들을 가르치면서 많은 학생과 부모님을 만났습니다. 상담을 하러 온 부모님들은 저에게 언제나 묻습니다. "음대 나와서 무슨 일을 할 수 있나요?" "남학생인데 음악 전공해서 나중에 가족들은 부양할 수 있을까요?" 학생들은 음악이 하고 싶다고 절 찾아오지만 세상을 겪어본 부모님들은 아이의 미래를 걱정합니다. 이 책을 읽어볼 부모님들도 마찬가지일 겁니다. 이런 걱정과 고민을 조금이나마 덜어줄 수 있고 도움이 될 만한 책을 써봐야겠다는 생각이 저를 움직였습니다.

먼저, 설문조사를 통해 음악을 공부하고 있는 학생들이 관심을 보이는 직종을 선정했습니다. 설문에 참여한 학생들이 그 직군에 대해 무엇을 궁금해하는지도 알아보았습니다. 그 과정을 통해 열네 개의 직업군을 선정했습니다. 또한 학생들에게 실질적인 도움을 주기 위해서 취업 방법 및 준비 과정에 대해서도 상세히 다뤘습니다. 음대를 졸업해서 취직하는 건 입사 시험이 있는 기업에 취업하는 것과는 조금 다릅니다. 주로 인맥이나 학맥으로 취업되는 경우가 많고, 때로는 우연한 기회로 그 직업을 갖게 되는 경우도 많습니다. 그래서 어쩌면 실례일지도 모르는 질문이지만 수입은 얼마고 근무 환경은 어떤지 등과 같은

현실적인 질문도 던졌고, 선생님들께서도 이 책의 기획 의도에 충분히 공감하신
터라 흔쾌히 답변해주셨습니다.

음악을 공부한다는 것은 자기 자신과의 싸움입니다. 다른 분야도 마찬가지지만
특히 음악은 더욱 그렇습니다. 혼자 연습실에 앉아서 몇 시간 동안 자신과 싸우며
연습해도 실력은 늘 제자리인 것 같고 마음처럼 몸이 움직이지 않을 때가 더
많습니다. 그런 뼈를 깎는 고통의 시간을 통과해야만 훌륭한 음악인으로 성장할
수 있습니다. 음악은 자신의 기쁨과 만족을 위한 것이기도 하지만 자신의 음악을
들으러 온 청중에게 마음의 위로가 되거나 새로운 용기를 주기도 합니다.
연주자의 손끝에서 울려 퍼지는 음악이 의사도 치료하지 못하는 마음의 병을
치료하기도 하니까요.

열네 분의 선생님들을 만나고 얻은 결론은 음악을 사랑하고 그 음악 안에서
자신이 서 있는 땅을 잘 보고 자신의 길을 가라는 것입니다. 그 길은 오르막길일
수도 있고 내리막길일 수도 있습니다. 하지만 무엇보다 중요한 것은 자신이 무엇을
좋아하고 무엇을 잘하는지 파악한 뒤 그 길을 지치지 않고 가는 것입니다.
분명한 목표를 갖고 적극적으로 나서야 합니다.

3년간의 긴 인터뷰가 이제 끝났습니다. 인터뷰를 준비하면서 힘들었던 때도,
가슴 벅찬 때도 있었습니다. 좋은 선생님들을 만나 이야기를 나누면서
잊고 지냈던 것들에 대해 다시 가슴이 벅차오르기도, 뜨거워지기도 했습니다.
이제 그 모든 이야기를 이 책에 내려놓습니다. 이 책이 자신의 꿈을 향해
달려가는 음악학도들에게 작지만 진심 어린 도움이 되길 바랍니다.

마지막으로 이 책이 나오기까지 도움을 주신 분들께 감사를 전하고 싶습니다.
여러모로 부족한 인터뷰에 응해주신 열네 분의 선생님께 진심으로 깊은 감사를
드립니다. 거듭 늦어지는 원고를 참을성 있게 기다려준 안그라픽스 출판부에
감사합니다. 그리고 녹취 작업을 도와준 나의 제자들 지수, 미리내, 해인, 효원에게
감사합니다. 선생님들과 만날 수 있게 도와준 경화와 수진, 수현 선배에게
감사합니다. 이 모든 환경을 열어주신 하나님께 감사드리고 책을 쓰는 동안
아낌없이 응원해주고 격려해준 가족들, 특히 신혼임에도 글을 쓸 수 있게 여건을
마련해준 남편 권오정에게 감사의 마음을 전합니다.

안산이 보이는 서재에서
고해원

여는 글

음악, 사람과 세계를 이해하는 일

음악의 길, 스스로 찾아 걸어라

마음을 치유하는 음악, 사람을 키우는 음악

주인공이 아닌 음악은 없다

전통의 길을 걸으며 새로움을 꿈꾸다

음악,
사람과 세계를
이해하는 일

지휘자

임 헌 정

길고 큰 그의 눈매는 웅숭깊다

마주 앉은 사람의 내면 어디쯤을

들여다보는 것 같은 눈길을

오랜 시간 마주하고 있으면

그 눈길 끝에서 진중한 따뜻함이 느껴진다

좋은 사람만이 좋은 소리를

낼 수 있다고 믿는 그는

한순간도 인간성을 놓지 않기 위해

여전히 세상과 사람과 음악을 공부한다

#1

지휘란 무엇일까요?

말러Gustav Mahler 책에 보면 지휘는 1시간이면 다 배울 수 있는 거라고 나와요.
저는 지휘과 학생들에게 이렇게 이야기하죠. "지휘봉 흔드는 건 음악 센스 있는
사람이면 1시간만 가르쳐도 된다."고요. 박자에 맞게 흔드는 건 메트로놈도
할 수 있어요. 몸 흔드는 건 초등학생도 할 수 있죠.

　　　지휘란 악보에 있는 작곡가의 의도를 표현하는 것이고, 지휘자란
그 의도를 해석Interpretation해서 전달하는 사람이에요. 단순한 소리내기로 끝나면
안 되는 거고 그냥 지휘봉만 흔드는 사람으로 끝나도 안 되는 거죠. 말러는
"최고의 것은 음표 안에 있지 않다The best thing is not to be found in the note."라고 말했어요.
그냥 흔드는 사람이 아닌 소리에 영혼을 집어넣는 사람이 지휘자고 그것을 연주로
실현해서 청중들에게 감동을 전달할 수 있어야 지휘자입니다. 그 감동은 지휘자
혼자만의 노력으로 되는 것은 아니고 지휘자와 오케스트라 단원들, 청중들
사이에 서로 공감대가 형성됐을 때 가능한 것입니다. 그래서 정말 아름다운
연주를 듣거나 연주하면 눈물이 나는 거죠.

어떻게 지휘를 시작하게 되셨나요?

언제부터 했다고 말하긴 힘들지만 서울 시내의 중고등학생들 앞에서도 했고
대학 와서도 작곡과 선후배들이 작품 발표할 때 많이 했어요. 그 당시 지휘과가
있었던 건 아닌데, 돌아가신 제 선생님께 "저 지휘 공부하고 싶어요."라고 말씀을
드렸죠. 어느 날 갑자기 선생님께서 "〈라 보엠La Bohème〉 연습시켜 봐." 하시더라고요.
제가 대학교 다닐 때는 오페라를 본 적도 없고, 말러나 브루크너Anton Bruckner가
있었는지도 모르고 지낼 때였어요. 제가 자주 가던 음악 다방이 있었는데 지금
대학로에 있는 '학림다방'이에요. 거기 가서 제가 듣고 싶은 레코드판 틀고 음악
들으면서 공부도 하곤 했어요. 그러면서 1975년부터 2년 동안 육영재단에서
운영하는 서울소년소녀교향악단을 지휘했죠. 그 당시엔 체계적으로 지휘 공부를
했다기보다 어떤 때는 편곡도 하고 피아노도 치고 첼로도 연주하고 지휘도 하면서
지휘 공부를 했던 것 같아요.

선생님 말씀을 들으니 저희들은 좋은 환경에서 공부하고 있다는
생각이 드네요. 선생님께서는 작곡과를 졸업하고 예전엔 작품도 쓰셨는데,
그땐 작곡 공부를 어떻게 했나요?

대학 다닐 때 가장 유용한 작곡 공부는 악보를 보고 그대로 그리는 거였어요.
그 당시엔 복사기도 없었죠. 오케스트라 연습하려면 제1바이올린부터 악보를
손으로 그렸어요. 저는 작곡 공부를 그렇게 했어요. 악보 그리면서요. 그러다
보면 곡을 다 외우게 되죠. 그런데 그게 정말 좋은 작곡 공부 방법이에요. 옛날에
비발디Antonio Vivaldi가 남의 악보를 그대로 사보하면서 작곡 공부를 했다잖아요.
악보를 손으로 그리면 "이런 소리가 날 거야."라고 상상하게 돼요.

그런데 요즘 학생들은 그런 상상력이 없는 것 같아요. 소리에 대한 상상력이
없습니다. 음악의 핵심 에너지는 '꿈'과 '동경'이에요. 바그너Wilhelm Richard Wagner가
"이 세상 모든 것이 사라져도 하나 남는다면 그건 동경이다."라고 이야기했습니다.
오케스트라 단원들에게도 그걸 많이 강조합니다. 상상력을 갖고 연주하라고요.
단원들이 상상력을 갖고 연주할 수 있도록 만드는 게 지휘자의 역할이기도 합니다.

소리에 대한 상상력을 갖는다는 것이 어떤 의미인지 좀 더
구체적으로 이야기해주실 수 있을까요?

요즘은 정보가 너무 많아서 상상력을 가질 수가 없어요. 궁금해야 하는데
지금은 궁금한 게 없는 세상이에요. 휴대전화 안에서 지구가 다 움직여요.
전 세계의 소식뿐 아니라 지구 밖의 소식까지도 다 알 수 있죠. 얼마나 재미없는
세상이에요! 저는 원주에서 공부할 때 궁금한 게 무척 많았어요. '저 산 너머에
뭐가 있을까?' '우리 학교엔 풍금밖에 없는데 피아노는 어떤 소리가 날까?' 하면서
호기심 가득한 어린 시절을 보냈어요. 그런 것들이 제 음악에 영감과 상상력을
불어넣어준 것 같아요. 상상력은 음악을 만드는 원천입니다. 사람이 배가 고파야
음식을 먹듯이 소리에 대한 상상력과 호기심이 있어야 음악을 할 수 있어요.
"이런 소리가 날 것 같아." "이 소리는 어떤 색깔과 어떤 이미지를 갖고 있을까?"
이런 끊임없는 상상력과 호기심으로 음악을 만들고 연주해야 해요.

궁금함과 호기심이 있는 것과 없는 것이 연주하거나 음악하는 데
어떤 차이를 가져올까요? 심성이나 표현의 차이일까요?
수업 시간에 학생이 궁금해하지도 않는 것을 선생님이 다 가르쳐주고
해결해준다면 학생은 호기심을 느낄 기회가 없겠죠. 자신이 궁금해하지도 않는데
선생님이 답을 이미 알려주면 학생은 호기심을 느낄 필요가 없잖아요. 그렇게 해서
연주된 음악은 자신의 음악이 아니에요. 선생님이 가르쳐준 음악일 뿐이에요.
상상력이 발휘될 때 예술은 꽃을 피울 수 있어요. 호기심은 창조의 원동력입니다.

지휘하기 전에 곡에 대한 분석이 필요할 것 같습니다.
화성, 리듬, 악구樂句의 연결이나 흐름 등도 다 알아야 하고,
그 곡의 시대적 배경도 알고 지휘해야 할 것 같은데 어떤가요?
당연합니다. 항상 해야 하는 일이죠. 제가 1999년 말러 사이클을 시작하기 전에,
우리나라에서 처음 하는 일이니까 책임도 있고 해서 한 10년 정도 계속 말러를
공부했어요. 그리고 그보다 더 중요한 건 지휘자 자신이 그 곡을 이해하고 느껴야
한다는 겁니다. 그 곡을 느끼고 내 것으로 만들어야만 지휘를 할 수 있어요.

선생님께서 곡에 대해 느끼신 것을 이야기하는 자리가 리허설 때일 텐데
선생님과 단원들의 곡 해석이 다를 수도 있지 않나요?
그러면 좋은 소리가 안 나겠죠. 단원들에게 "나는 이렇게 느끼고 생각하는데 한번
해봅시다."라고 이야기해요. 예를 들어 베토벤Ludwig van Beethoven의 〈교향곡 3번〉을
연주한다면 1악장의 기본 주제는 왈츠예요. 그 당시 왈츠는 중산층들이 추는
춤곡이었습니다. 프랑스 혁명 뒤에 산업화가 일어나면서 중산층 계급이 생겨났죠.
베토벤이 1악장에서 왈츠를 사용한 것은 그런 의미가 있다는 걸 단원들에게
알려줍니다. 제가 파악하고 느낀 음악적 의미와 색깔들을 이야기해주고 나눴을 때,
그들이 좋아하고 저와 같은 마음으로 느낀다면 좋은 연주가 나오겠죠. 지휘자와
단원들의 마음을 하나로 모아 연주해야 합니다. 딴 마음 먹으면 그건 비극입니다.

지휘자가 단원들의 동의를 얻어내는 게 어쩌면 가장 중요한
지휘자의 역할인 것 같습니다.

어쩌면이 아니라 그게 전부예요. 지휘자는 단원들의 마음을 얻어야 해요.
선생님 강의나 목사님 설교를 듣다가 나도 모르게 "맞아, 맞아." 할 때가 있잖아요.
마찬가지로 지휘자가 이야기할 때 단원들이 "맞아, 맞아." 해야 합니다. 그들이
동의하지 않는다면 그날 연주는 좋지 않겠죠.

그것이 지휘자의 덕목이겠네요.

덕목 중의 하나죠. 저는 지휘과 학생들에게 이렇게 얘기합니다. 단원들의 비위를
맞추는 것이 아니라 단원들의 마음을 얻어야 지휘할 수 있다고요. 지휘자와
단원들이 한마음으로 연주한다면 그게 최고의 경지인 겁니다.

2013년에 부천필하모닉 오케스트라(이하 부천필)를 그만두셨죠.

부천필을 지휘한 지 15년 지난 다음부턴 명예롭게 퇴진해서 좋은 선례를
남겨야겠다고 늘 생각했습니다. 20년 지나면서부터는 상임지휘자를 계약직으로
바꾸자고 부천시에 제안했어요. 지금까지는 계약제가 아니었어요. 제 후임부터는
계약직으로 했으면 좋겠다고 제안했죠. 왜냐하면 오케스트라는 라이트 퍼슨Right
Person을 안 만나면 꼭 분쟁이 생기고 안 좋은 모습으로 헤어지는 경우가 많아요.
아예 저부터 3년 계약을 하자고 제안하면서 계약 끝나는 날 그만두겠다고 미리
선포를 했죠. 우리나라에서 이렇게 한곳에서 오래 지휘한 것이 처음이라고 하는데
떠날 때는 말 없이, 미련 없이 가야 합니다.

선생님 말씀대로 단원들과 지휘자 사이에 분쟁이 생기는 경우가 종종 있는데,
사실 단원들 마음에 딱 드는 지휘자란 어려운 것도 같습니다.

그럼요. 원래 완벽하게 단원들 마음에 드는 지휘자는 없는 법이에요. 그래서
계약제가 있어야 하고요. 예전에 말러가 빈필하모닉 오케스트라(이하 빈필)에서
10년을 있었어요. 빈에 입성하기 위해서 종교도 바꾸고 그래서 죄의식이

남아 있었는데, 말러가 빈필에 있던 10년 동안 독재가 얼마나 심했는지 몰라요. 연습하다가 단원이 실수하면 일으켜 세워서 "당신 서서 한번 해봐." 그러면서 다그치곤 했죠. 거의 적을 만드는 데는 따라올 자가 없었어요. 그런데 아이러니하게도 그때가 빈필의 전성기였어요.

역사적으로 볼 때 예술이 나태해지는, 창조적으로 흐르지 않고 소비적으로 흐를 때가 언제나 있어요. 한때 이탈리아 오페라에서 성악가가 최고의 위치에 올랐을 때가 있었습니다. 지휘자와 연출가가 조연이었죠. 그 시기의 스타급 성악가는 출연료를 정말 많이 받았는데 오페라는 완전 엉망이었습니다. 그걸 일으켜 세운 사람이 밀라노에서 활동한 토스카니니Arturo Toscanini예요. 토스카니니는 스타를 배제하고, 그 역에 안 맞으면 배역을 안 뽑았고, 관중들이 감동받으면 악장 사이라도 박수를 칠 수도 있는데 이런 것들조차 일절 금했습니다. 성악가들이 루바토Rubato하면 인 템포In Tempo 하라고 지적하며 꼼짝 못하게 했죠.

지휘자들한테도 그런 강력한 리더십이 필요한가요?
그런 시절은 지난 것 같아요. 저는 부천필을 맡을 때부터 민주적인 오케스트라로 가자고 제안했습니다. 그래서 모든 것을 단원들과 상의해서 결정했죠. 저는 이것이 더 발전해서 독일이나 빈필처럼 단원들이 스스로 오케스트라를 운영하는 체제가 됐으면 좋겠어요. 빈필은 단원들이 운영해요. 상임지휘자가 없습니다. 단원을 뽑거나 지휘자를 선임하는 일들을 다 단원들이 하죠. 이름 자체도 비너필하모니커Wiener Philharmoniker인데, '단원들의 오케스트라'라는 뜻입니다. 베를린필 단원들은 지휘자를 투표해서 뽑아요. 단원을 뽑을 때도 투표하고요. 모든 에너지가 단원들한테서 나오는 겁니다. 오케스트라는 그렇게 운영되는 게 정상인데 우리나라는 대부분 관이 주도하죠.

그래서 저는 시장이나 시 관계자에게 오케스트라와 관련된 일들은 단원들이 결정하게 하자고 제안했어요. 봉급은 당신들이 주지만 소리는 음악가들이 내는 것이다, 음악가들이 오케스트라에 참여 의식과 주인 의식을 가져야 좋은 소리가 나는 거라고요. 어떤 시에서는 봉급 준다고 매일 출근하라는 곳도 있어요.

지휘자도 매일 나오라고 하고요. 그래서 부천필에 있을 때 되도록이면 모든 것을 단원들이 결정하게끔 했습니다. 학교에서도 학생들이 선생님 강의를 평가하잖아요. 오케스트라도 그렇게 해야 합니다. 저는 객원지휘자도 단원들이 뽑고 객원악장도 단원들이 뽑도록 해요. 대신 책임은 져야 합니다. 권한과 책임은 항상 가야지 어느 한쪽으로 치우치면 안 됩니다. 사회가 점점 그렇게 바뀌니까 발을 맞추어야 합니다. 물론 이런 시스템에 폐단이 있을 수도 있어요. 하지만 긍정적인 면이 더 많습니다. 부천필에서는 수석주자도 단원들이 1년마다 평가합니다. 비밀 투표로 점수를 주죠. 경고 몇 번이면 아웃이에요. 제도적인 장치를 해놔야 조직을 운영하는 데 기본 틀이 되는 겁니다.

좋은 오케스트라는 뭐라고 생각하세요?

단원끼리 팀워크가 좋아야 합니다. 제가 부천필 초창기 때 단원 20명 정도를 데리고 청평으로 음악 캠프를 간 적이 있어요. 필라델피아에서 온 지휘자가 옆에서 음악 캠프를 하고 있었죠. 그 지휘자와 이런저런 이야기를 나눴는데 헤어지기 전에 이런 말을 해주더라고요. "단원 뽑을 때 잘 뽑으세요. 인간성 보고 뽑으세요." 인간성은 저울로 잴 수 없습니다. 미국이나 유럽 오케스트라들은 새로운 단원이 들어오면 보통 1년 동안 인턴을 해요. 1년 뒤에 단원들이 그 사람이 단원으로 합당한가 아닌가를 투표하죠. 각자 O/×를 하는 거예요. '저 사람은 음색이 우리랑 안 맞아.'라든지 '독일어를 못해.'라든지 여러 이유로 O나 ×로 평가를 내리는 겁니다.

미국에서 브라스Brass 파트가 가장 유명한 심포니는 시카고심포니 오케스트라래요. 필라델피아심포니 오케스트라의 베이스 주자가 시카고심포니에 갔는데, 3개월인가 6개월인가 뒤에 시카고에서 필라델피아에 전화를 했답니다. 이 사람 좀 데려갈 수 없겠느냐고 말이죠. 그 베이스 주자가 입이 너무 싸고 자주 문제를 일으키는 사람이었던 거예요. 그 정도 수준의 오케스트라에 들어갈 정도면 테크닉은 비슷합니다. 그런데 어느 심포니가 좋은 소리를 내는지 판가름나는 건 결국 팀워크입니다. 배타적인 팀워크면 안 되죠. 조화를 이루는 팀워크여야 해요.

대외적으로는 공정하면서도 철저히 자기 책임을 다하는 팀워크가 돼야 합니다.
자신의 역할을 다하면서 서로 신뢰가 생겨야 하죠. 그랬을 때 지휘자와 교감이
잘됩니다. 그럴 때는 제가 아까 얘기했듯이, 사람의 언어로 표현되지 않는 것이
형성됩니다. 그렇지 않으면 기계적인 소리만 납니다.

그런 조화로운 팀워크를 만들기 위해 어떤 노력들이 필요할까요?
팀워크가 좋아야 좋은 소리가 나는 건 확실해요. 조화로운 팀워크를 만들기
위해서는 다른 사람을 배려하고 서로 아껴주는 마음이 필요합니다. 오케스트라는
자기 소리만 내는 게 아니라 남의 소리를 잘 듣고 그 사람을 위해서 내 소리를
양보해야 돼요. 오케스트라는 가장 조화로운 세상과 같습니다. 내가 부주제니까
내 소리는 줄여야 주제 선율이 잘 드러나고, 또 내가 주제를 연주할 땐
다른 단원들이 자기의 소리를 줄이면서 서로 배려하고 양보하면서 연주해야
합니다. 그렇게 할 때 조화로운 팀워크가 만들어지고 그런 자세로 연주하면 좋은
소리가 납니다. 조화로운 팀워크 없이 연주하면 듣기 싫은 소음이 될 수도 있어요.
지휘자는 단원들에게 팀워크가 얼마나 중요한지 얘기해줘야 하고 단원들이
마음을 한곳으로 모아 함께 연주할 수 있도록 격려하고 동기를 부여해야 합니다.

오케스트라를 꾸려가는 데 재정이 많이 듭니다. 후원자를 찾거나
자금을 조달하는 것도 지휘자의 역할에 포함되나요?
우리나라의 경우는 거의 대부분이 시립이니까 그럴 필요가 없습니다.
서울시립교향악단이 몇 년 전에 법인으로 바뀌었어요. 법인으로 바뀌면
수익 사업을 할 수 있죠. 반면에 미국은 대부분 사립이에요. 예술이 원래 돈이
많이 필요하기 때문에 미국은 기업들이 후원을 많이 하죠. 원래 기부 문화가
잘 형성되어 있으니까요. 요즘 제가 소식을 듣자 하니 독일도 법인으로
바뀌는 추세라더군요.
　　우리나라는 시립합창단이나 오케스트라가 적기는 하지만 그나마
음악가들에게 삶의 터전을 만들어줘서 다행이라고 생각해요. 저도 단원 오디션을

해마다 두 번씩 보는데 최고의 학력과 실력을 갖춘 학생들이 막 떨어집니다.
안타깝죠. 시립교향악단에 들어가면 특별한 문제가 없는 한 해고는 안 돼요.
자체 내에 평가 제도가 있긴 하지만요. 어쨌든 20년이 넘으면 연금을 받으니까
경제적으로 안정적이긴 합니다. 안정된 직장이 있어야 연주자들도 그나마
숨통이 트이니까요.

선생님 말씀대로 적은 숫자이긴 하지만 시립합창단이나 교향악단에서
단원들을 뽑는 오디션을 진행합니다. 하지만 워낙 자리가 안 나고 뽑는 인원도
적어서 음대 졸업생들이 들어가기 쉽지 않은데 선생님께서 단원을 뽑으실 때
가장 중점적으로 보는 점은 무엇인가요?
교향악단에 들어오는 것이 음악가로서 보람 있게 생활할 수 있는 가장 좋은
행보인 것 같아요. 고정적인 수입도 생기고요. 그런 이유로 한 번 들어오면 20년
이상 하는 경우도 있으니까 자리가 잘 나지 않을 수도 있어요. 그래도 요즘은
도시마다 오케스트라가 생겨서 적게나마 자리가 나는 걸로 알아요.
　　오디션을 하면 지휘자는 가장 잘하는 사람을 뽑습니다. 가장 잘하는
사람을 뽑아도 말이 나올 때가 있죠. 학교 안배를 안 하냐는 등등. 영국이나
일본은 우리보다 더 들어가기 힘든 걸로 알고 있어요. 능력이 있어도 자리가 없어서
못 들어간다고 하더군요. 우리나라는 실력 있으면 돼요. 실력이 없으면 문제가
되겠지만 실력만 있다면 어느 교향악단이든 들어갈 수 있습니다.

지휘자는 말을 하지 않고 지휘봉이나 손과 팔로 음악적 내용을
전달합니다. 그럴 때 지휘자가 동작을 크게 하는 것이 좋은 건가요,
아니면 최소화하는 것이 좋은 건가요?
교과서적으로 얘기하자면, 지휘는 최소 동작으로 최대의 효과를 내야 합니다. 저도
학생들에게 쓸데없이 동작을 크게 하지 말라고 이야기해요. 성악가들과 공연할
때도 소리 버럭버럭 지르는 성악가가 있으면 이렇게 물어요. "예수님이 살아계실
때 산에서 설교를 했는데 피아노로 했을까요, 아니면 포르테로 했을까요?"(웃음)

"피아노로 조그맣게 말씀하셨어요. 다 들립니다. 왜 이렇게 악을 써요?" 오케스트라 연습할 때도 피아시니모에서 소리를 막 내는 사람들이 있어요. 최고의 감동의 순간은 피아니시모에 있는 거예요. 예술은 그런 재미로 하는 거죠.

지휘에서 예비박을 주는 게 음의 질이나 음량을 결정한다고 하던데요.
예비박은 아주 중요하죠. 거기에서 소리의 성격이 결정되니까요. 책은 쓸데없이 말이 많아요. 그리고 화성법, 대위법, 지휘법 같은 '법'이라는 거 있잖아요. 전 다 무시하라고 말합니다. 태초에 하나님이 이게 "화성법이다." 하고 던져주셨겠어요? 음악이 먼저 있었고 이렇게 하면 안 좋다 하는 게 법인데, 요즘은 너무 법으로만 음악을 이해하려고 해요. 반대로 가야 하는데 말이죠. 저는 그런 노력들을 많이 해요. 음악에는 정답이 없다는 말을 많이 하죠. 언젠가 중고등학교 음악 선생님들 연수하는데 저 보고 지휘법 강의를 해달라고 하더군요. 그 강의에서도 그런 얘기를 했어요. 우리가 알고 있는 알레그로가 제 기억으로 메트로놈 120이었던 것 같은데 그렇게 가르치지 마시라고요. 메트로놈으로 120이라는 건 알레그로일 확률이 높다는 거지, 그게 알레그로라고 딱 정해져 있는 건 아니에요. 130도 알레그로일 수 있어요. 알레그로는 '살아 있듯이Lively'라는 뜻이지 그렇게 기계적으로 정의 내릴 수 없는 겁니다.

요즘 음악하는 친구들은 선생님한테 너무 어릴 때부터 너 이렇게 하지 마, 이렇게 하면 떨어져. 이런 식으로 법부터 배워요. 정답부터 배우려고 해요. 그렇게 배우니까 음악가들이 점점 붕어빵처럼 나오는 겁니다. 창조적인 면이 떨어져요. 예술의 가장 기본은 인간의 자유인데 그걸 억압하는 면도 있고요. 모방을 통해서 하나의 전통이 세워지는 측면도 물론 있지만 창조적인 면이 떨어지는 건 분명합니다. 단시간에 학교에 빨리 들여보내야 하니까 그런 식의 교육이 이루어지는 거죠. 그렇게 하면 입학 시험은 잘 치를 수 있을지 모르지만 예술가의 기본 자질인 창조적인 부분은 글쎄요, 잘 모르겠습니다. 입학 시험 잘 보고 음대에 들어왔는데 음악해보라고 하면 그럭저럭인 경우가 많으니까요.

선생님께서 생각하시는 좋은 소리란 어떤 소리인가요?

음악은 그 사람의 마음으로부터 나와요. 좋은 소리란 마음을 담은 소리예요.
요즘 학생들은 마음을 담기보다 현란한 기술을 보여주려고 해서 안타깝습니다.
마음을 담는다는 것은 그 사람의 인간성이 다 드러나는 거잖아요. 그동안
살아오면서 축적된 교양과 성품과 미적으로 훈련된 감각, 그런 것들이 어우러져서
소리로 형상화되는 거죠. 정말 품격 있고 똑똑하고 인성이 바른 사람이면 음악도
그럴 것이고, 탐욕스럽고 자기 자신을 내세우고 싶은 사람이면 음악도 그렇겠죠.
저는 오랫동안 음악하고 지휘해서 그런 게 다 보여요. 소리만 들어도 압니다.

가장 애착이 가는 교향곡이 있으신가요?

그런 거 없어요. 다 좋아해요.

가장 지휘하기 힘든 곡을 꼽자면요?

그런 것도 없어요.

지휘자 중에는 작곡과 출신들이 많습니다. 작곡과가 유리하게
접근할 수 있기 때문인가요?

왜 그렇게 됐냐면, 원래 학부에는 지휘과가 없었고 대학원 과정에만 있었어요.
그런데 지휘를 대학원 과정에서만 가르치기엔 학기가 너무 짧아서, 학부 때부터
가르치면 좋겠다고 생각했어요. 우리나라는 대학 입시에 '자리'라는 게 있어요.
학부에 지휘과를 신설하느냐 마느냐를 결정할 때 그런 걸 고려하지 않을 수 없는데,
작곡과에서 자리를 양보해줬습니다. 그래서 지휘과가 작곡과 안에 속하면서
커리큘럼은 작곡과와 동일하게 가게 된 거죠. 하지만 전공은 지휘 수업을 들어요.
전통적으로 학부에서 작곡과를 나와야 지휘과에 갈 수 있어요. 물론 예외도
있습니다. 바이올린 하다가 지휘할 수도 있고, 피아노 치다가도 지휘할 수 있어요.

어떤 해는 안 뽑기도 하시던데요.

실력이 안 되면 안 뽑아요. 그게 신문에 난 모양이더군요. 서울대학교에서
못 뽑는다는 얘기는 있을 수 없는데 못 뽑았다고 하니까 신문에 난 것 같아요.
괜히 사람 뽑아놓고 실업자 만들 필요 뭐 있어요. 졸업하면 자기가 벌어먹고
살아야 하는데.

지금까지 많은 공연을 지휘하셨는데 가장 기억에 남는 공연이 있으신가요?

서울대학교 50주년 기념으로 말러 연주를 했었는데 그때 이 세상 음악이
아닌 것 같은 소리가 나오더라고요. 연주자들도 울고 저도 울었죠. 그 경지를
한번 느껴본 사람들은 평생 못 잊어. 그리고 10여 년 전에 서울대학교 학생들과
〈세에라자데Scheherazade〉 3악장을 연주했어요. 최고의 기량과 젊음을 가진
학생들인데 여러 번 반복해서 연습해도 제대로 된 소리가 안 나오더라고요.
그래서 연습하다가 이런 얘기를 했어요. "여러분, 여러분한테 가장 소중한 사람을
떠올려보세요. 애인일 수도 있고 어머니일 수도 있겠죠. 그들에게 마음을 담아서
선물한다는 마음으로 연주해봅시다." 전 아무것도 안하고 그 얘기만 했어요.
연주가 끝나자마자 모든 학생들이 놀랐어요. 완전히 다른 음악이 된 거예요.
자기들끼리 박수치면서 놀라워하더라고요. 저에게도 굉장한 경험이었습니다.
예술은 영혼을 담는 거예요. 요즘은 너무나 기술만 앞서 있는 세대가 됐지만요.

예술은 영혼을 담는 거라고 하셨는데, 그 의미는 예술가는
자신의 혼을 담아서 연주해야 한다는 말씀이신가요?

〈고린도전서 13장〉에 "내가 사람의 방언과 천사의 말을 할지라도 사랑이
없으면 소리 나는 구리와 울리는 꽹과리가 되고."라는 말씀이 있습니다. 아무리
미사여구를 동원해도 그 안에 진심이나 사랑이 없으면 다 공허하게 들립니다.
음악도 그래요. 진심이 담겨 있어야 해요. 가식이 담기면 소리가 다릅니다.
음악을 연주할 때 단원들이나 학생들에게 음악에 집중해서 사랑으로 연주하라고
늘 얘기합니다. 그것이 가장 중요합니다.

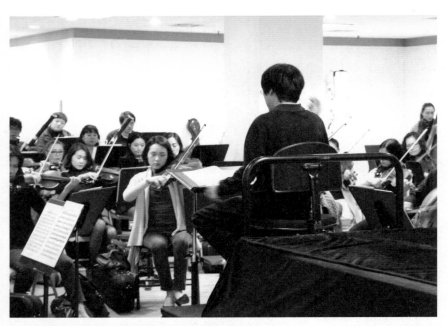

| 위 | 오케스트라 리허설 모습

| 아래 | 보면대 위 오케스트라 총보Score

같은 곡이라도 지휘자에 따라서 음악이 달라집니다. 지휘자마다
곡 해석 능력이 달라서일 수도 있고, 아까 말씀하신대로 단원들의
마음을 얼마나 끌어냈느냐에 따라서도 달라질 것 같아요.

가장 큰 이유는 능력 차예요. 그 능력에는 지휘자의 능력도 있고 단원들의 능력도
포함되겠죠. 지휘자가 집중을 잘 시키고 자신의 음악적 색깔이 분명하고 단원들도
능력이 좋아서 그 모든 것들이 잘 어우러지면 좋은 소리를 내는 오케스트라가
될 수 있습니다. 이런 말이 있어요. "못하는 오케스트라는 없다. 못하는 지휘자는
있어도." 오케스트라의 능력은 지휘자의 능력을 넘어설 수 없습니다. 아무리
좋은 오케스트라라고 할지라도 지휘자가 시원찮으면 소리를 딱 그만큼만 냅니다.
그래서 지휘자가 중요한 거예요. 좀 과장된 면도 있지만 뜻이 담겨 있는 말이죠.

지휘의 매력은 뭐라고 생각하세요?

지휘뿐 아니라 모든 예술이 그렇지만, 예술가는 매일 무언가를 만듭니다.
수십 년 지휘했으면 같은 곡을 수십 번 지휘했을 텐데, 할 때마다 다릅니다.
사람 얼굴도 5년 지나면 바뀌잖아요. 음악도 똑같아요. 물론 그 사람이 갖고 있는
기본 틀이 있기 때문에 크게 벗어나지는 않지만, 나이가 들고 경험이 쌓이면서
감각도 바뀌는 거죠. 그러니 음표를 보고 느끼는 소리도 다릅니다. 당연한 거예요.
그게 우리 음악가가 사는 이유이기도 합니다. 그게 아니면 지루해서 어떻게 살아요.
음악가들은 그 맛에 음악하는 겁니다. 브루크너의 〈교향곡 8번〉을 올해도 하고
작년에도 했는데, 할 때마다 달라요. 매번 바뀝니다. 나이가 들어감에 따라서
느껴지는 감각도 달라지고 어느 날 갑자기 "어, 이런 게 있었구나!" 하고 느낍니다.
예전엔 못 느꼈는데 말이죠.

지휘자는 악보를 거의 외웁니다. 악기 세션을 다 외우는 건가요?

대부분 외우죠. 그다음 모션은 뭐고 그다음 진행은 뭐고 하면서요. 아주 미세한
부분은 전반적인 흐름을 가져 갑니다. 전 지휘할 때 대부분 악보를 보고 해요. 거의
외우지만 긴가민가한 부분이 있잖아요. 번스타인Leonard Bernstein이나 솔티Georg Solti도

악보를 보고 지휘했어요. 우리나라 사람들은 서커스 묘기 보듯이 암보했다고 하면
특별하다고 생각하는데, 물론 특별히 재능 있는 사람이 있습니다. 악보를 사진
찍듯이 암보하는 사람들이 있거든요. 하지만 그런 사람들이 창조적이냐 하면
그건 또 다른 문제예요. 창조적인 것과 암기는 다른 거예요.

　　악보를 잘 외는 사람의 마음이 악하다면 무슨 소용이 있어요? 내용물도 잘
이해하지 못하면서 억지로 선율만 외워서 지휘봉을 흔들려는 건 탐욕이에요.
남에게 자신을 과시하려는 겁니다. 그것보다는 악보 보면서 잘하는 게 나아요.
절대음감이라는 게 있잖아요. 음을 기억하는 거죠. 하지만 절대음감만 있고
상대음감이 없으면 더 나빠요. 실제적으로 오케스트라를 연주할 때 장3도 음정은
원래 피치pitch보다 조금 낮게 불러야 음정이 맞아요. 경우에 따라서 음정이 조금씩
조절될 수 있는 건데, 절대음감을 가졌다고 해서 마치 내가 모든 음정을 다 맞히고
좋은 음감을 가졌다고 생각하면 안 됩니다. 음악에서는 음의 절대적인 높이보다
음과 음 사이의 관계나 흐름을 파악해야 할 때가 더 많아요.

방금 하신 말씀은 음악에서 음과 음 사이의 관계나 흐름을
파악하기 위해선 절대음감이 꼭 유리하지만은 않다는 말씀이신데
조금 더 구체적인 예를 들어주실 수 있을까요?
지휘과 학생 중에도 절대음감인 학생이 있고 상대음감인 학생이 있어요.
절대음감이 갖는 장점도 있지만 음과 음 사이의 연결 관계나 프레이즈Phrase
(악구: 음악적 아이디어를 완성하는 가장 기본적인 단위) 안에서 연주 흐름을 파악할
때는 상대음감이 더 유리할 때도 있습니다. 예를 들어 제가 2성청음 문제를 냈는데
중간에 올림 사단조(g# Minor)로 전조가 되었을 때 리딩톤Leading Tone은 Fx(F Double
Sharp, 겹올림바)를 그려야 하는데 그 음을 G♮(G Natural, 사)로 적으면 틀리는
거예요. 그걸 맞게 하면 안 돼요. 그렇게 하는 건 음은 알지만 음악은 모르는 거예요.
그런 것들을 가르쳐야 하는데 절대적인 음만을 강조하다 보면 이런 문제가
발생할 수 있습니다. 음과 음 사이의 연결되는 느낌과 진행을 가르쳐야 하는데
실제 수업에선 그게 잘 안 되죠. 제가 예전에 작곡과 입시 문제를 낼 때 청음

같은 경우는 정답을 만들어줬어요. 이거 아니면 틀리는 거라고. 그런데 가끔 선생님들마다 의견이 다를 수 있어요. 다음 해에 누군가 출제한 문제는 음과 음 사이의 진행을 고려하지 않은 탓에 너무 정답이 많아져서 문제가 생기기도 했죠.

절대음감을 강조하다 보면 또 이런 문제가 일어날 수 있어요. 혹시 순정률 Pure Temperament을 배웠나요? 순정률은 순수한 협화음을 바탕으로 만들어지는 체계잖아요. 배음열Overtone Series에 의한 두 음 사이의 진동비가 단순할수록 사람의 귀는 협화協和를 느끼게 되죠. 예를 들어 장3도는 4:5의 진동비를 가지며, 그 울림은 가장 자연스럽고 아름다운 울림이에요. 그런데 순정률은, 다른 조성으로 바꾸기 위해서는 악기를 다시 조율해야 하고 화음의 1전위로 되었을 때 달라지고 단조일 때 달라지고 모든 것이 상대적이에요. 그런 불편함 때문에 좀 더 편리한 방법을 찾게 되는데, 그것이 평균율Temperament이죠. 평균율은 1옥타브를 1,200센트Cent로 하고 12개의 반음을 100센트로 똑같이 나눠서 하기 때문에 모든 반음이 동일한 음정을 갖습니다. 그래서 모든 조로 조바꿈을 할 수 있어요. 그 실용성을 실험하기 위해 탄생한 것이 바흐Johann Sebastian Bach의 〈평균율 클라비어 곡집Das wohltemperierte Klavier〉이에요. 평균율에서는 완전 8도를 제외한 어떤 음정도 완전히 협화음이 되지 않기 때문에 순정률만큼 사람의 귀에 아름답게 들리지 않아요. 피아노로 치는 장3화음은 순도가 좋은 장3화음이 아니란 말이죠. 또한 오케스트라 연주자들은 자기 악기가 악기 구조에서 높을 수도 낮을 수도 있어요. 그래서 자기가 화음Chord의 몇 번째 음을 불고 있는지 알아야 해요. 물론 기가 막히게 훈련된 사람들은 그런 것 없이도 하겠지만, 오케스트라는 자기 음만 내는 것이 아니고 옆 사람과 소리를 조화시키는 게 중요하니 내 음만 맞는다고 될 문제가 아니죠. 내 소리가 옆 사람과 맞지 않다면 다시 조율하고 다시 들어야 합니다. 그런 것들이 어렸을 때부터 훈련되어 있으면 좋겠어요.

학교에선 절대적인 음만을 강조할 때가 많고 상대적인 개념을
잘 가르치지 않는 것 같아요.
맞습니다. 한 가지 예를 더 들어볼게요. 반감 7화음이 이명동음으로 하면 트리스탄

코드Tristan Chord와 사실 음이 같아요(트리스탄 코드 구성음인 F-B-D#-G#에서 F를 E#으로 이명동음하면 반감7화음 구성음인 E#-G#-B-D# 과 같다). 트리스탄 코드를 반음계적으로 상행해서 딸림 7화음으로 진행하는 경우와 단조의 ii7로 분석해서 딸림 7화음으로 가는 경우는 다르죠. 음은 같아도 진행이 다른 거예요. 그런 감각이 중요해요. 그 음만 아는 것은 사람이 아니라 기계죠. 실제로 연주자들이 자기 악기의 음을 맞출 때 이번 화음에서 조금 낮게 해야겠다, 조금 높게 해야겠다 하는 건 다 감각입니다. 자기 음만 내는 것이 아니고 그런 감각적인 노력들이 부단히 훈련되어야만 좋은 오케스트라가 나올 수 있는 것이죠.

그런 감각이 연습과 훈련으로 가능할까요?

물론 가능합니다. 결론부터 얘기하면 어릴 때부터 좋은 음악 많이 듣고, 좋은 시를 접하고, 좋은 그림을 봐야 해요. 소위 문화라는 것은 역사와 문학, 철학, 미술, 음악 같은 다양한 소양이 자연스럽게 쌓여서 형성되는 것이고, 그런 것들을 공부하면서 가는 것이 프로페셔널한 음악가입니다. 그런데 우리나라는 어렸을 때 좋은 예술을 만날 기회가 별로 없어요.

청음 능력을 키울 수 있는 방법에는 어떤 것들이 있을까요?

미국에서 공부할 때 열 개의 7화음7th Chord의 성질을 듣는 훈련을 했어요. 증6화음까지 다 포함해서 연습했죠. 음정 듣는 것도 훈련하고요. 예를 들어 C#(올림 다)-G(사)의 감5도 음정에서 D(라)-F(바)의 단3도 음정을 치면 그 음정의 화성적 배경에 대해서 이야기하는 식인 거죠. 딸림 7화음에서 으뜸화음으로 간다고 대답하는 사람은 들을 줄 아는 겁니다. 심심할 때 3화음, 7화음을 쳐보면서 성질 듣는 훈련을 계속 해야 합니다. 전위로도 다 쳐보면서요.

　　줄리아드The Juilliard School에서 공부할 때 일곱 개의 7화음 코드를 쳐주면 각양각색의 음자리표에 적는 훈련을 했어요. 매너스 음대Mannes College The New School for Music에서 공부할 때였는데, 한 유명한 피아니스트와 2성청음을 했어요. 근데 적으려고 하면 못 적게 하더라고요. 듣고 기억하라고. 우리는 보통

2성청음한다고 하면 왼손 적고 오른손 적고 세 번째 쳐줄 때 2성 소리를
확인하잖아요. 그건 2성청음의 진정한 훈련이 아니에요. 2성청음 훈련은
두 성부를 한꺼번에 듣고 기억해서 적어야 해요. 선생님이 세 번 쳐주는 동안
듣고 기억했다가 그다음에 적는 거죠. 여러 가지 방법이 있겠지만 꾸준히
듣고 연습하는 것 외에는 왕도가 없어요.

저희는 듣고 기억하는 게 잘 안 되는 것 같아요.
대학 시험에 붙어야 하니까 빨리 적는 걸 익힐 수밖에 없어요. 그럴 수밖에 없는
구조인 거죠. 가능성을 보고 뽑으라고들 하지만 "어떤 기준을 보고 뽑을 건데요?"
하고 되물으면 시험 점수 보고 뽑는 수밖에 없어요. 어려운 일입니다.

지휘를 공부하려면 유학이 거의 필수라고 많이들 얘기하는데요.
테크닉은 20대에 다 끝납니다. 유학을 가라고 하는 이유는 다른 문화권에
가서 문화적 충격을 받는 것이 성장에 도움이 되기 때문입니다. 문화가 발전한다는
것은 서로 다른 문화가 만나서 새로운 것이 나올 때 가능한 것이죠. 그런 차원에서
제가 읽은 책 중의 한 구절이 생각나네요. 그 책 내용 중에 "영국은 문화적으로
좀 콤플렉스가 있어."라고 이야기하는 부분이 있어요. 그 책의 핵심 내용은
유학 가서 모방꾼이 되어 돌아오지 말라는 것이었어요. 남들이 생각하는
예술의 본고장에 가서 그네들과 겨뤄보고 더 창조적인 사람이 되라는 거죠.
저보다 20년 전 선배들은 본고장에 가서 모방하는 것이 우선이었어요.
그게 나쁘다는 건 아닙니다. 그런 과정이 있었기에 우리가 깨달은 것도 있으니까요.
그래서 저는 학비 싼 데로 가서 공부하고, 귀국해서 유능한 음악인으로
살아가라고 이야기합니다.

어떤 꿈이 있으세요?
글쎄요, 저는 특별히 꿈을 꾸어본 적이 없습니다. 매일 부활하니까요. 매일 죽고
매일 부활하고 항상 새롭죠. 어제 제가 봤던 말러 스코어가 오늘 보면 또 새롭고

신나요. 그게 꿈이에요. 저는 2학기 되면 말러 1번을 학생들과 연주할 생각에 기분이 좋습니다. '이번에 지방에 가서 브람스Johannes Brahms 심포니 연주할 때는 어떻게 해야지.' 그런 생각도 하고요.

지휘하는 게 무척 행복하신 것 같아요.
불행한 걸 왜 하겠어요. 저는 정말로 제가 선택받은 사람이라고 생각해요. 제가 행복해하는 이유 중 하나는 학생들이 얼마나 밝고 순수해요. 그런 학생들을 매년 만나고 또 그 학생들이 매년 졸업하더라도, 전 매년 새로운 음악가를 만나 연주하니 얼마나 행복한 일인지 모릅니다. 물론 같은 얘기를 반복해야 하긴 하지만요.

지휘자들이 받는 월급은 어느 정도인가요?
그건 사람마다 다 달라요. 심포니하고 계약하면 계약서에 1년에 몇 번 공연에 얼마 이런 식으로 계약합니다. 지휘의 급은 천지 차이예요. 어떤 지휘자는 오히려 오케스트라에서 돈을 받아야 할 정도로 못하고, 어떤 사람은 회당 3,000만 원은 줘야 하는 사람도 있고요. 사람에 따라 그만큼 차이가 있어요. 지휘자의 역량이라는 것은 상상할 수 없을 만큼 차이가 납니다. 누구나 똑같으면 똑같이 줘야겠지만요. 참고로 저는 많이 못 받아요. 겸직이 안 돼서 수당만 받습니다.

여가 시간에는 뭘 하세요?
잠도 자고 책도 봅니다. 요즘은 브람스 4번, 말러 1번, 베토벤 7번 등 앞으로 연주할 곡들 악보 보고 들어보고 노래도 불러봐요. 말러 1번에 나오는 선율은 가곡 〈방황하는 젊은이의 노래Lieder eines fahrenden Gesellen〉에 나오는 멜로디가 그대로 사용돼요. 그 노래도 불러보고 음반도 들어봅니다.

다른 취미는 없으신 거네요?
없어요. 전 음악가들이 골프 친다고 하면 이해가 안 가요. 어느 세월에 골프를

치는 걸까요? 독일 음악가들이 한국에 오면 이상하게 생각해요. 무슨 시간이
있어서 골프를 치냐고요.

지휘를 공부하는 학생들이 무슨 준비를 하면 좋을까요?
정답이 없습니다. 어떤 특정한 목표가 있다면 거기에 맞춤형인 뭔가가 있겠죠.
예를 들어 대학교 지휘과에 가고 싶다면 입시 요강에 있는 것들을 준비해야겠죠.
지휘를 공부하고 싶다면 뭐든지 하라고 해요. 피아노를 치든 노래를 부르든
스코어를 보든 음악을 듣고 흔들든.

음대생들에게 추천해주고 싶은 책이 있으신가요?
필독도서 100권 있어요. 적어도 『파우스트Faust』를 읽어야 말러 8번을 지휘할 수
있습니다. 그 곡의 제목이 〈파우스트〉니까요. 『파우스트』에는 구원이라는 개념이
등장하는데, 그건 성경에서 온 거예요. 예수가 세상을 구원해준다는 의미였죠.
그러니 그 곡을 연주하려면 기독교를 이해해야 합니다. 또한 차이콥스키Pyotr Ilyich
Tchaikovsky의 〈로미오와 줄리엣 환상서곡Romeo and Juliet Fantasy Overture〉을 지휘해야
한다면 그 책을 안 읽을 수 없겠죠. 그런 지식 없이 사람들 앞에서 지휘봉 흔드는 건
교통순경이에요. 교통순경은 사고만 안 내면 되거든요. 문학과 미술, 음악,
건축 등이 다 어우러져서 하나의 선을 끌고 가는 것을 이해해야 합니다.
　　독일 쾰른에 가면 쾰른 대성당이 있어요. 고딕 양식의 최고봉인 건축물이죠.
고딕 양식이 뭔가요? 신과 나의 수직적인 연결이죠. 그 수직적인 것이 그리스가
만들어낸 민주주의라는 수평적인 것과 만나서 십자가가 되고, 그것이 기독교입니다.
음악가는 문화와 예술을 아우르고 있어야 합니다. 제가 대학 교육에서 가장
안타까운 것은 우리나라 대학 커리큘럼에는 문학, 음악, 미술, 건축 등을 하나로
아울러서 가르치는 과목들이 별로 없다는 점이에요. 제가 뉴욕에서 공부할
때 백남준 씨와 식사한 적이 있어요. 제가 백남준 씨에게서 높이 사는 점은
솔직함입니다. 기자가 "예술이란 뭡니까?"라고 물어보니까 "예술? 다 사기야,
사기."라고 답하더라고요. "비디오 아트는 어떻게 창조하게 되었습니까?"라고

물으니 이번에는 "몰라, 하다 보니까."라고 답하더군요. 자신의 예술 세계를 꾸미고 과장하는 것보다 이런 솔직함이 훨씬 좋습니다.

인간은 살아가면서 사회를 구성하잖아요. 서로 싸우지 않고 화목하고 건강하게 사는 게 인류의 목적이라고 할 수 있죠. 예전에는 영토 분쟁 때문에 싸웠는데, 이제는 사람이 다치거나 죽는 건 죄악이 되었어요. 그런 면에서는 좋아졌을지 모르지만 정신이 너무 피폐해져가고 있어요. 큰 문제입니다. 정신에 영양을 공급하는 것이 예술이에요. 예술을 중요하게 생각했던 나라는 흥했습니다. 프랑스가 전쟁 뒤에 퐁피두 센터를 세웠어요. 독일은 전쟁 뒤에 인류에 공헌하겠다면서 방송교향악단을 만들었고요. 작곡가들의 곡을 무조건 사고 연주해준 거예요. 교향악을 통해서 전 세계를 주도하게 된 거죠. 그 흐름을 타고 나온 사람이 윤이상 씨고요.

지휘과 학생들이나 지휘 공부를 준비하는 학생들에게 조언 한마디 부탁드립니다.

멀리 보란 얘기를 하고 싶어요. 예술은 뼈를 깎는 아픔을 동반하고 혼을 다해서 탄생합니다. 평생 할 건데 단시간에 성과를 내려고 하면 안 됩니다. 급하게 유명해지려고 애쓰지 말고, 이상한 짓 하지 말고, 튀려고 하지 말았으면 합니다. 젊을수록 그런 욕망이 강하죠. 빨리 가려고 하니까요. 그래서 음악의 본질과는 다른 딴짓들을 많이 합니다. 음악을 충실히 이해하고 느끼고 남 앞에서 그들을 리드할 만한 자격을 기본적으로 갖추어야 음악의 본질에 접근하는 거예요. 그런 자격도 없이 레코드판 몇 번 듣고 따라하려고 하지 말았으면 합니다.

분석도 할 줄 알아야 해요. 하인리히 셴커Heinrich Schenker의 분석 방법처럼 훌륭한 분석 방법도 배워야 합니다. 그런 분석 방법을 배워서 베이스 라인을 알고 음악 전체의 구조를 파악할 수 있어야 해요. 그런 기초가 없으면 음악의 구조를 이해 못한 채 지휘봉 흔드는 사람밖에 안 됩니다. 그런 기초적인 지성은 당연히 필요하고, 그 외에도 알아야 할 것들이 많습니다. 다이내믹Dynamic은 어떻게 해석할 것이며, 프레이징Phrasing은 어떻게 해석할 것이며, 템포Tempo는

어떻게 할 거며, 음색Timbre은 어떻게 할 거며, 텅잉Tonguing은 어떻게 할 것이며, 보잉Bowing은 어떻게 할 것인가 등 공부하고 생각해야 할 것이 한없이 많습니다. 베토벤이 피아노 두 개를 쓸 때와 세 개를 쓸 때는 어떤 차이가 있을까, 포르테가 두 개와 세 개일 때는 어떤 차이가 있을까, 스포르찬도Sforzando는 무엇인가. 이런 공부를 평생 해야 합니다.

음악은 '1+1=2' 이렇게 배울 수 있는 게 아닙니다. 지휘, 아니 음악이라는 것 자체가 가르칠 수 없어요. 자기가 보고 배워야 합니다. 이건 제가 한 말이 아니에요. 유명한 피아니스트가 한 말이에요. "피아노는 가르칠 수 없다." 교육학에도 "가르치려고 하지 말라."라는 말이 있다고 들었어요. 음악은 자기가 공부해야 하는 겁니다. 자기가 궁금해해야 합니다. '어, 이상하다. 어디서 이런 소리가 날까?' '아, 이런 소리는 안 되는데.' 요즘 학생들은 이런 게 부족하다고 생각해요. 단시간 내에 학교를 들여보내야 하니까 악보 보면 여기는 비브라토, 여기는 몇 번 손가락, 여기는 활 빨리, 이런 식으로 배우고, 그러다 보니 다 똑같습니다. 어떻게 창조를 하라는 건지 모르겠어요.

음악은 감정으로 하는 겁니다. 과학으로 감정의 세계를 설명할 수 있나요? 과학자가 아무리 설명해도 다다를 수 없는 곳이 감정의 세계예요. 그런데 요즘은 음악을 과학이나 수학처럼 정확한 수치로 계산해서 가르치려고 합니다. 음악은 음악으로 가르쳐야 해요. 그 음표가 가지고 있는 진가는 수학처럼 계산해서 나오는 게 아니라 음악적 분위기 안에서, 그 흐름 안에서 파악되는 거죠. 그리고 예술가란 인간성과 감성을 자연스럽게 녹아내면서 그 안에서 아름다운 음악을 피워내는 사람이에요. 세상이 혼탁해지고 어지러워지면서 우리가 인간임을 잃어버릴 때가 있어요. 예술가들이 잊지 말아야 할 것은 인간성을 놓지 말아야 한다는 점입니다. 인간성을 놓지 않기 위해서 꾸준히 노력해야 해요. 그게 브루크너를 연주하는 이유이기도 하고 예술가들의 의무이기도 합니다.

제 주변 분들에게 제가 늘 하는 말이 있어요. "천천히, 천천히. 인간은 치를 만큼 다 치러야 한다. 절대로 빨리 이루려고 하지 말라." 단기간에 속성으로 배워서 어린 나이에 콩쿠르 나가는 게 최선인지 의문이 듭니다. 20대 초반에

콩쿠르 나가서 신문에 이름이 실리고 유명해지는 것이 의미 있는 것일까요? 아이들이 망가져요. 너무 어렸을 때부터 공부를 많이 한 사람도 30대쯤 되면 소진된다고 하잖아요. 음악을 사랑하는 마음을 간직하되 음악은 그 사람의 마음으로부터 나온다는 사실을 잊지 말았으면 합니다. 진심을 담아 연주하는 예술가들이 되길 바랍니다.

임헌정 · 지휘자

임헌정

서울대학교 음대를 졸업한 뒤 미국 매너스 음대와 줄리아드 음대 작곡과에서 지휘를 전공했다. 현재 서울대 작곡과 지휘 전공 교수이자 코리안심포니오케스트라 제5대 예술감독 및 상임지휘자로 활동하고 있다.

스트라빈스키, 쇤베르크, 버르토크, 베베른Anton von Webern 등의 작품들을 초연하며 국내 클래식계에 새로운 활력을 불러일으켰고, 모차르트를 시작으로 베토벤, 슈만Robert A. Schumann, 브람스, 브루크너 교향곡에 이르기까지 혁신적인 프로그램을 통해 한 작곡가를 깊이 있게 소개했다. 특히 1999년부터 2004년까지 5년간 국내 최초로 말러 교향곡 전곡 연주를 펼쳐내며 말러 신드롬을 불러일으켰다.

한국음악협회 '한국음악상', 문화체육관광부 지정 '오늘의 젊은 예술가상' '우경문화예술상' '서울음악대상' '대한민국 문화예술상(대통령상)' '대원음악상 특별공헌상' 등을 수상했다.

음악학자

정 경 영

음악이란 물리적으로 흘러가는 시간을

유의미하게 만드는 작업이라고 그는 말한다

그리고 그는 그런 유의미한 세상 속에서

인간은 얼마나 음악적인 삶을 살고 있는가를

들려주고 싶고 보여주고 싶다

음악에서 인간과 삶과 세상을 찾고 싶은 사람

그에게 음악이란 사람과 세상을 이해하는

투명하고 커다란 창이다

#2

선생님은 음악학을 전공했는데 많은 학생들이 음대 교수라고 하면
연주자나 작곡가를 떠올립니다. 음악 이론이나 음악학 교수가 있다는 걸
잘 모르더라고요. 음악학이란 어떤 학문인가요?

음악에 대한 학문적인 접근이라고 생각하시면 됩니다. 음악에 접근하는 방법에는
여러 가지가 있잖아요. 곡을 연주할 수도, 감상할 수도 있는데 음악학은 음악을
연구함으로써 음악에 다가가는 것이죠. 우리가 어떤 대상을 알기 위해선
질문을 던지는데, 여러 가지 질문을 던질 수 있지만 대체로 두 가지죠. "이게 어떤
구성 요소로 되어 있느냐?" "어떤 식으로 되어 있느냐?" 등 그 구조나 체계에 대한
질문을 던질 수 있습니다. 그다음 질문으로 "이게 어쩌다 이렇게 되었느냐?"라는
식으로 내가 알고 싶은 대상의 역사적 배경을 물을 수 있겠죠. 음악에 대한
이런 질문들을 연구하는 게 음악학입니다. 제가 전공한 분야는 후자, 즉 음악의
역사입니다.

음악을 연구한다는 말로 음악학을 설명하기에는 조금 부족한 면이
있는 것 같은데 조금 더 구체적으로 설명해주실 수 있을까요?

음악을 연구하고 설명하는 방식에는 여러 가지가 있습니다. 예컨대 저처럼
음악을 역사적으로 연구할 수도 있고, 음악의 생산이나 유통, 소비 등을
사회적으로 연구할 수도 있고, 음악과 관련된 사람의 마음을 연구할 수도 있죠.
음악이란 무엇인가 혹은 좋은 음악이란 무엇인가 하는 철학적 문제들을
연구할 수도 있고, 또는 각기 다른 문화의 음악들을 인류학적으로 살펴볼 수도
있어요. 이런 것들이 모두 음악학의 영역 안에 있다고 볼 수 있습니다.

　　음악사를 전공하는 제 입장에서도 음악 연구는 다양한 활동을 포함합니다.
악보를 보고 옛 기록들을 확인하고 정리하는 것, 옛 작곡가의 삶과 자취를
추적하는 것도 물론 중요하지만, 그 외에도 관심을 갖는 작곡가나 작품의
콘텍스트를 읽어내는 일도 그만큼 중요합니다.

　　베토벤의 작품은 베토벤 혼자 만든 게 아니에요. 물론 베토벤이 창작했지만
베토벤이 살았던 시대의 문화와 그 문화가 만들어낸 규범들, 베토벤이 살아오면서

쌓아온 결과물이라고 할 수 있죠. 음악학자로서 음악 작품을 감상한다는 것은 그 작품만 감상하는 것이 아니라 베토벤과 그가 살았던 시대의 쌓인 흔적들을 감상하고 바라보는 겁니다. 즉 표면적인 악보만 보는 것이 아니라 악보 안에 있는 내용을 끄집어낸다고 볼 수 있겠죠. 그것이 철학이 될 수도 있고, 세상이 될 수도 있고, 문화가 될 수도 있고, 사람일 수도 있습니다.

음악학이 음악 전공자들에게 어떤 도움을 줄 수 있을까요?
당연히 실기를 하는 학생들에게 도움이 됩니다. 연주회에서 바흐를 연주했는데 누군가가 "너의 바흐는 왜 드뷔시Achille-Claude Debussy 같냐?"고 혹평한다면 자존심이 상하겠죠. 만약 연주자가 음악학적인 이론으로 무장되어 있다면 그런 질문에 답할 수 있을 겁니다.
 프랑스 음악을 프랑스 음악대로 연주하는 것은 감의 문제이기도 하지만 지식의 문제이기도 합니다. 그런 점에서 음악학을 공부하는 것이 음악 실기를 전공하는 학생들에게 도움을 줄 수 있어요. 하지만 저는 음악학이 '실기에 도움을 주기 때문에' 필요한 것만은 아니라고 봅니다. 음악학이란 실용적인 학문으로서 자기 정체성을 갖지만, 근본적으로 음악을 어떤 대상으로 삼고 그것에 어떻게 학문적으로 접근해서 그것이 무엇인지 규명하는 것 자체가 독립된 가치를 가진다고 생각합니다. 어떤 사람을 정말 사랑한다고 해보죠. 그러면 그 사람에 대해서 알고 싶어지겠죠. 그 사람에 대해서 알고 싶어지는 것이 실용적인 목적, 예를 들면 그 사람과 결혼하고 싶어서만 그럴까요? 그냥 사랑하니까 더 잘 알고 싶고 더 이해하고 싶어지는 것 아닐까요. 음악학은 음악을 더 잘할 수 있게 해줄 뿐 아니라 더 잘 알 수 있게 해줍니다. 그리고 이 두 가지는 모두 매우 중요해요.
 한 가지만 더 이야기 하자면, 저는 음악학을 통해서 음악도 잘 알게 되지만 더불어 우리와 함께 살아가는 인간에 대해서도 더 잘 알게 된다고 생각해요. 말하자면 제가 음악학을 공부하는 이유는 음악을 잘 알기 위해서이기도 하지만 그것을 통해 저를 포함한 인간에 대해 더 깊이 이해하고 싶어서이기도 합니다.

음악하는 사람들이 음악을 이해하는 데 도움이 될 수 있고,
음악을 전공하지 않은 사람들에게도 음악이란 무엇인가라는 질문에
답을 줄 수 있는 학문이 음악학이란 말씀인가요?
그렇습니다. 저는 음악학이 연주자들에게만 도움을 주는 보수적인 학문이라고
생각하지 않습니다. 음악을 이해하는 학문이라고 생각해요. 더 나아가 음악을
향유하는 인간을 설명하는, 그러니까 인간의 어떤 측면을 설명하는 학문이라고
생각합니다. 그렇기 때문에 실용적인 학문은 아니더라도 궁극적으로 인간이
무엇인지 이해하고 싶어 하는 인문과학의 하나라고 생각합니다.

제가 지금까지 생각했던 음악학의 개념과는 조금 다르네요.
그래요? 어떻게 다른데요?

저는 음악학이라고 하면 음악사적인 게 많다고 생각해왔어요. 음악이라는
매개체, 즉 음악을 통해서 음악을 분석한다든지 연주 스타일을 공부한다든지
문서를 본다든지 고음악을 연구한다든지 하는 것처럼 음악과 관련된 학문이라
생각했거든요. 인간의 삶까지 연결 지어서 생각한 적은 없었던 것 같아요.
음악학자 중에 수전 맥클러리Susan McClary라는 사람이 있습니다. 이 사람이 쓴 책을
보면서 깜짝 놀랐던 게 '이 학자가 내가 쓴 논문을 봤나?' 하는 생각이 들 정도로
저와 비슷한 생각을 하고 있더라고요. 지금 말씀하신 것과 제가 이야기한 것
두 가지를 제가 어떤 학술지의 권두언에 쓴 적이 있습니다. 아까 제가 말씀 드린 걸
조금 더 이야기하자면, 저는 음악을 이해하고 음악을 만들고 유통하고 소비하고
또는 향유하는 인간을 이해하고 싶어요. 인간의 삶 자체가 굉장히 음악적인 측면을
가지고 있다고 생각합니다. 노래방을 한 번도 안 가봤더라도, 음악 시험을 매일
0점을 받더라도 사실은 인간이 얼마나 음악적인 삶을 살고 있는가를 음악학자로서
계속 얘기하고 싶습니다. 그래서 음악을 통해 인간을 설명할 수 있게 되는 게 제
꿈이에요. 조금 더 포괄적으로 얘기하자면, 물리적으로 흘러가는 시간을 어떤
식으로든 인공적으로 재단해서 그 시간을 유의미하게 만드는 작업을

다 음악이라고 생각하고 싶습니다.

해가 뜨고 지는 것도 자연적인 리듬인데, 1년이 가고 다시 1월이 오는 것도 음악이라고 할 수 있습니다. 시간의 흐름에 수동적으로 휩쓸리기 싫어하는 사람들에게 그 시간의 흐름에 악센트를 주는 것도 음악이라고 생각해요. 만난 지 100일 기념을 찾고, 결혼기념일을 따지고 그날을 특별하게 만들려는 것도 저에게는 물리적인 시간에 인공적인 힘을 가해서 그것들을 유의미한 나의 시간으로 만들려는 노력으로 보입니다. 그런 노력을 음악적인 사고로 보고 싶은 거죠. 결국 인간을 음악이라는 창을 통해서 이해하고 싶은 겁니다. 그러나 무작정 인생은 음악적이다 혹은 인간은 음악적이다 이렇게 이야기할 수는 없어요. 이런 이야기들을 구체적인 사실을 들어 차근차근 해나가려고 노력합니다. 글을 쓰거나 강연할 때 굉장히 자세한 음악적 사건을 통해 음악에 접근하죠. "어떤 작품은…" "어떤 음악가가…" 이렇게 이야기를 시작하고 싶은 거예요. 그렇지만 궁극적인 목표는 인간이 얼마나 음악적인가에 대한 이야기를 하고 싶습니다. 그게 음악학자로서 저의 꿈이기도 하고요. 음악을 통해서 세상을 바라보고 인간을 이해하는 이론을 만들어보고 싶어요. 막연할 수도 있는데 가끔 이런 상상을 하면 가슴이 떨립니다.

프로이트Sigmund Freud가 무의식을 발견하고 무의식을 통해 인간과 문명을 설명할 수 있었을 때 얼마나 기뻤을까요. 마르크스Karl Marx가 경제적 원리, 경제적 토대를 통해 인간의 역사를 처음부터 끝까지 재구성할 수 있었을 때 얼마나 기뻤을까요. 다윈Charles Darwin이 진화라는 화두로 인간의 모든 면을 설명할 수 있다는 걸 알았을 때 얼마나 기뻤을까요. 저도 학자로서 비슷한 꿈을 꾸고 있습니다. 음악이라는 도구를 통해 인간을 설명할 수 있을 때 얼마나 행복할지 꿈을 꾸며 공부합니다.

음악 작품을 보고 그 작품의 배후나 내용을 살펴보는 것은
어쩌면 음악학의 한 단면만을 본거네요.
자크 아탈리Jacques Attali라는 사람이 『소음: 음악의 정치경제학Noise: The Political

Economy of Music』이라는 책을 썼어요. 아탈리는 프랑스 관료인데, 음악에 조예가
깊어서 음악사 책도 쓰기도 했죠. 첫 문장이 이렇게 시작됩니다. "지난 수세기 동안
사람들은 세상을 바라보려고만 했다. 사실 세상은 들어야 하는 것인데."
두 번째 문장은 이렇습니다. "오래전부터 음악은 예언자적인 역할을 수행해왔다."
음악학자들은 세상을 바라보는 것이 아니라 세상을 드러내겠다는 꿈을
갖고 있어요. 음악 작품의 배후를 분석하고 해석하는 것보다 훨씬 더 큰 꿈인 거죠.

저도 대학 다닐 때 음악사 수업을 들었습니다. 제 기억에 음악사
수업은 조금 지루했는데, 선생님의 음악사 수업은 재미있고 즐겁다는
소문이 자자하더라고요. 선생님만의 비법이 있으신지요?
특별한 노하우가 있다고 생각하지는 않아요. 전 소통이 안 되면 답답해요.
그래서 피아노과 수업을 할 때는 피아노 얘기를 하려고 하고, 관현악과 수업을
할 때는 오케스트라 지휘하는 얘기를 하죠. 작곡과 학생들에게는 중세 음악
가르치면서 이 음악이 얼마나 모던한지 설명하려고 합니다. 이런 식의 접근을
학생들이 좋게 봐주는 것 같습니다.
　　또 저는 시험도 중요하게 생각하고 시험을 통해서도 학생들이 배워야
한다고 생각하기 때문에 학생이 몇 백 명이 되더라도 시험 채점을 직접 다 합니다.
강의 평가는 권력 관계에 있기 때문에 어쨌거나 학생들은 저한테 잘 보이려는
마음이 있거든요. 그래서 사실 강의 평가는 잘 못 믿겠어요. 하지만 채점을
해보면 내가 학생들을 어떻게 가르쳤는지 알게 됩니다. 그래서 200명을 대상으로
교양과목 수업을 해도 제가 다 시험지나 보고서를 보고 채점하죠. 그게
교수로서 제가 할 수 있는 최소한의 일이라고 생각해요. 내년엔 생각이 바뀔지도
모르겠어요. 나이가 한 살 더 먹으면.
　　저는 시험을 보더라도 학생들을 평가하는 것에서 그치는 것이 아니라, 그들을
어떻게 북돋아줄까 그런 생각을 많이 합니다. 그래서 이번에도 작곡과 학생들에게
음악사를 배운다는 것은 음악의 스타일을 알고 그 스타일에 익숙해져야 하는
일이라고 이야기했어요. 이게 아주 어려운 얘기 같지만 그렇지 않아요. 친한 친구의

말투는 어디서든 금방 알아들을 수 있잖아요. 그것처럼 어떤 시대, 어떤 음악을 들으면 '아, 저게 파리의 몇 년도 스타일이구나.' 이렇게 알아들어야 한다는 거죠. "너희들이 친구의 목소리를 알아듣는 것처럼 음악도 알아들어야 하지 않겠니?" 하면서 학생들을 격려합니다. 그래서 시험 문제도 그런 식으로 내요. "여러분이 파리의 뒷골목을 걸어가고 있는데 갑자기 바람이 불더니 악보가 하나 떨어졌네요. 악보를 보니 가사는 프랑스어이고 4분의 4박자로 시작했는데 이런 리듬으로 시작하고 있군요." 그랬더니 학생들이 좋아하더라고요. 그다음 문제는 "오늘 참 이상한 날이네요. 악보 하나가 또 길거리에 떨어졌네요." 이런 식으로 문제를 제출했더니 학생들이 시험 보다가 어이없다며 웃고 그러더라고요. (웃음) 소통이 굉장히 중요한 것 같아요. 소통하려는 의지가 있느냐 없느냐가 중요합니다.

특히 학생들은 자기들이 잘 듣지도 않고 연주하지도 않는 중세나 르네상스 시대의 음악을 가르치는 음악사 전반부의 수업을 싫어해요. 그래서 저는 이 시대의 음악을 가르칠 때 학생들하고 노래를 부르려고 해요. 그레고리오 성가The Gregorian Chant는 물론이고 중세 세속음악, 쉬운 마드리갈Madrigal, 미사에서는 하다못해 정선율이라도 같이 부르면서 이야기해요. 불렀던 노래를 다시 음원으로 찾아 들어보고 하는 식으로 말이죠. 음악사는 읽어야 할 뿐 아니라 들어야 하고, 부르고 연주해야 하는 과목인 것 같아요.

수업을 준비하시는 시간도 굉장히 길겠네요.
그렇긴 하지만 거의 비슷한 과목들을 공부하기 때문에 그렇게 시간이 많이 걸리지는 않아요. 비슷한 내용을 강의하기 때문에 똑같은 자료를 쓰면 되겠다고 생각하는 사람도 있지만 생각이 계속 바뀌기 때문에 절대로 그렇게는 못합니다. 그래서 강의 자료도 매번 바꾸고 시험 문제도 늘 바꿉니다. 저는 교재를 안 쓰고 PPT를 씁니다. 그래서 절대 결석하지 말라고 신신당부를 하죠. 결석하면 친구를 빨리 사귀라고 얘기하고요. 교재를 쓰지 않는 대신 참고서적을 많이 제공해요. 함께 음악 듣고 얘기하는 것도 정말 좋아하고요.

서울대학교 작곡과에서 이론을 전공하셨는데 음악을 전공하신
계기가 무엇인가요?

저는 예원학교, 예술고등학교 출신이 아니고 일반 고등학교를 졸업했어요.
아마추어 음악 애호가로 시작했죠. 음악학을 전공하게 된 건 순전히 그냥
잘난 척을 체계적으로 하려고 그런 거예요. (웃음) 일반 남자 고등학교에서 클래식
음악을 듣는 건 말도 안 되는 얘기거든요. 애들한테 잘난 척하느라고 "베토벤
들어봤어?" 물어보면 애들이 베토벤은 알아요. 그러면 "슈베르트 알아?" 이러다가
드뷔시쯤 가면 애들이 잘 모르고, 드뷔시 얘기하다가 라벨Maurice Ravel 얘기하면
라면인 줄 알고 그러는 수준이죠. (웃음) "에릭 사티Éric Satie 알아?" 그러면 화를
내고요. (웃음) 그러다가 체계적으로 잘난 척하려고 고등학교 2학년 때부터
음악사를 혼자 정리했어요. 그런데 그즈음에 서울대 작곡과 다니는 85학번 선배가
집에 놀러왔길래 당연히 알겠지 싶어 음악사에 관한 걸 물어봤는데 모르더라고요.
체계적으로 잘난 척하고 싶은 욕구가 더 상승된 거죠. 그러면서 서울대에 이론
전공이 있다는 걸 알고 지원하게 됐습니다.

요즘 클래식이 대중에게서 점점 멀어지고 있다는 느낌을 받습니다. 다양한
오디션 프로그램이 생기면서 대중음악에 대한 관심은 점점 느는 것 같고요.

저는 음악은 편식하면 절대로 안 된다고 생각합니다. 모든 음악은 다 있을 만한
이유가 있다고 생각해요. 대중의 기호에 영합하지 않는 창작은 그 나름의
의미가 있기 때문에 그 또한 사라지면 안 된다고 생각합니다. 지금의 상황을
클래식계에서는 자기 반성의 기회로 삼아야 합니다. 물론 단정하기 어려운
부분이죠. '클래식의 가치가 대중음악과 다른 것인가?' 하는 질문에 대답할 수
있어야 합니다. 클래식 음악을 하는 사람들이 대중음악과 똑같은 전략을 펴면서
우리가 불리하다고 생각하는 경우가 많은 것 같아요. 스타를 생산해서 대중들이
좋아하는 클래식을 반복해서 들려주는 전략을 취하며 요즘 사람들이 클래식을 안
듣는다고 말하는 건 변명의 여지가 없다고 생각해요. 클래식 나름대로의
가치를 잘 전달할 수 있어야 하는데 그렇지 못할 때가 많은 것 같습니다.

이건 어떤 한 분야에서 나선다고 해결되는 문제가 아니라 전체적인 문제입니다.

음악회 해설자들도 굉장히 중요한 역할을 할 수 있습니다. 언론의 공익성이라는 게 있잖아요. 예를 들어 정부나 공공기관은 소수의 사람들이 향유하는 것이라도 가치 있다면 투자할 수 있어야 합니다. 물론 쉽지는 않죠. 어떻게 해야 될지 솔직히 저도 잘 모르겠어요. 현실적으로는 문화적 수준이 조금 높아져야 한다는 생각을 하긴 합니다. 클래식을 같이 즐길 수 있는 사람이 많아지면 좋겠어요.

대중들이 듣지 않는데, 청중이 없는데 계속 음악을 만든다는 건 쉽지 않은 일입니다. 연주자들도 마찬가지인데, 우리나라에 피아니스트들이 무척 많잖아요. 그런데 스타급 피아니스트 몇 명 빼고는 사람들이 음악회를 찾지 않습니다. 연주를 하고 다양한 프로그램을 만든다고 해도 사람들의 관심을 받지 못할 때도 많고요. 그러니까 어떻게 보면 사람들이 관심을 가질 프로그램을 만들려고 하고, 사람들이 좀 더 친숙하게 들을 수 있는 음악을 만들려고 하다 보니 대중 영합적인 흐름이 생긴 것도 같아요. 어쩌면 음악으로 먹고살기 위해서는 그렇게 할 수밖에 없다는 생각이 들기도 하고요. 그럼에도 클래식 음악 작업은 지속돼야 한다고 말씀하셨는데 이유가 뭔가요?

물론 음악가들이 다 클래식 음악 작업을 할 필요는 없어요. 한 사람만 그런 책임을 짊어질 필요도 없습니다. 그런 식의 작업을 꾸준히 해나가야 한다는 거지 작곡과를 나온 모든 사람들이 정통 클래식 곡을 써야 한다는 얘기는 아닙니다. 음, 매우 복잡하고 참 어려운 얘기입니다. 어떤 시점 이후에, 그전에도 그랬지만 예술가는 예언자적인 역할을 한다고 생각해요. 너무 거창한 얘기 같아 보이는데 별 얘기가 아니에요. 저는 예술가들 그리고 음악가들이 매체를 다루는 사람이라고 생각해요. 예컨대 이런 거죠. "네가 말하려는 게 뭔데?"라는 게 내용에 관한 거라면 그 내용을 어떻게 실었느냐는 매체, 즉 형식에 관한 것이에요. 따라서 예술가들은 매체와 형식에 관련되어 있는 사람이라고 생각합니다. 매체가 가진 가능성, 매체가 변하면서 사람들에게 주는 영향이라는 게 사실 엄청난데, 사람들은 자꾸 내용이 중요하지 형식이 뭐가 중요하냐고 얘기합니다.

이런 얘기를 제일 심각하게 했던 사람이 마셜 매클루언Marshall McLuhan입니다.
매클루언은 '글로벌리제이션Globalization'이라는 말을 처음 만들었어요. 예를 들면
조선시대에 '어머니 위독. 급히 귀가 바람.' 이런 내용을 한양에서 부산으로
알리려면 말을 타고 한 달 동안 부산으로 가서 전하고 다시 한 달을 말을 달려
한양으로 올라왔죠. 두 달이 걸린다는 뜻입니다. 지금은 "어머니 위독하니 빨리 와."
이렇게 전화 통화를 하면 바로 출발해서 재빠르게 올 수 있잖아요. 내용은
똑같은데 매체가 다른 것이 인간의 삶을 완전히 바꿔놓았습니다. 개인적으로
저는 예술가들이 매체에 관심을 갖는다고 생각해요. 매체의 가능성들을 계속
확인하고 그것들을 다루는 방법들, 가능성을 살피는 것이 예술가들의 작업이라고
생각합니다. 실용적인 음악이 아니라, 매체에 대해 계속 탐구하는 음악이
그런 의미에서 가치 있다고 생각합니다. 다시 말해 인간의 사고 가능성과 인간의
발전 가능성을 음악이라는 분야에서 끝없이 탐구하는 사람들이 여전히 있어야
한다는 것이죠. 그게 예술가들이 해야 할 일이라고 생각합니다.

대학 교수가 되기 위해 또는 교수가 아니더라도 다른 목적으로
많은 음대생들이 유학을 가는데, 갔다 온 뒤에는 시간 강사 생활을 합니다.
선생님께서도 그 과정들을 거치셨는데 그때 힘든 점은 없으셨는지요?
많이 힘들었어요. 강의만 해서는 생활이 안 됩니다. 가정이 있다면 더욱 그렇죠.
물론 전공과 관련된 부수입이 제일 좋습니다. 연구재단에서 지원하는 프로젝트에
공모한다든가 하는 일이죠. 거기에 당선되면 몇 년간 월급이 어느 정도 나와요.
그런데 이런 것도 경쟁률이 굉장히 높아서 당선되기 힘듭니다.

시간 강사 생활을 오래한다고 해서 모두 교수가 될 수 있는 건 아닙니다.
아주 소수만 교수가 되는데 대학 교수를 꿈꾸는 학생들이 어떤 점에
중점을 두어서 준비하고 공부하면 좋을까요?
음악학을 공부하는 목적이 교수가 되는 것일 필요는 없다고 생각합니다. 음악학은
음악을 지성적으로 이해하고 설명하고 해석하는 학문의 이름이지 직업 이름이

아니에요. 음악학적 지식이 꼭 교수라는 직업에서만 유용한 건 아닙니다. 음악과 음악의 상황, 음악과 인간의 관계에 대해 깊이 성찰한 사람이라면 음악과 관련된 어떤 일도 잘할 수 있습니다. 방송, 출판, 기획, 경영 그리고 다른 학문 분야와의 융합을 통한 여러 가지 일들을 기획하고 창업을 할 수도 있죠.

물론 음악학을 공부한 뒤 가질 수 있는 참 좋은 직업이 교수입니다. 그러나 현실적으로 우리나라에서 음악학을 정규 전공 분야로 구별하여 가르치는 학교가 많지 않고, 그러다 보니 교수 자리가 있는 곳도 많지 않습니다. 그러니 다른 전공 분야들 못지않게 경쟁이 치열하죠. 하지만 교수가 되기 위해 어떤 특정한 것을 더 준비해야 한다? 글쎄요, 그렇게 말하기는 어렵습니다. 유학이 필요한가? 이 질문에도 답하기 어렵습니다. 다만 음악학을 전공해서 대학에서 가르치는 일을 하기 위해서는 적어도 박사 학위를 가지고 있을 정도의 오랜 학문 수련이 있어야 하지 않을까 하는 생각은 들어요. 음악학을 가르치는 일은 단순한 지식을 전하는 일이 아니라 음악과 관련된 성숙한 생각들을 학생들과 나누는 작업이니까요.

뉴스를 보면 간혹 교수 채용 비리도 나오고 교수와 학생 간의 예체능 입시 비리도 종종 등장합니다. 우리나라 음악 교육이 1 대 1의 도제식 수업이다 보니까 스승과 제자의 관계가 각별할 수 있습니다. 그래서 이런 문제들이 기인한다고 볼 수 있죠. 그런데 사실 그렇게 스승과 제자가 밀접한 관계에서 수업을 하지 않으면 굉장히 힘듭니다. 저도 대학교 1학년부터 4학년 때까지 1 대 1로 레슨을 받았거든요. 지금은 안 그렇다고 들었는데, 가끔 후배들이 불쌍하다는 생각도 들어요. 저한테는 그때가 최고의 시간이었거든요. 사실 1 대 1로 배운다는 건 가장 이상적인 겁니다. 물론 교수 강사료가 너무 많이 드니까 대학 입장에서는 음대 교수를 미워하게 되죠. 사실은 동전의 양면 같은 건데, 그것 때문에 폐해가 생기니 참 걱정이에요.

사실 1 대 1 교육은 최고의 교육 형태입니다. 지도 자체가 나쁜 것이 아니라 운영하는 사람이 타락하는 게 문제라고 생각해요. 교수 채용에 있어서도 마찬가지입니다. 긍정적인 노력들도 있는데 부정적인 부분들만 크게 부각돼서 안타까울 때가 있어요.

교수로서 가장 힘든 일은 무엇인가요?

교수는 교육하고 연구하는 직책입니다. 그런데 사실 그것만 하지 않죠. 행정도 있고 여러 인간관계도 있습니다. 교육과 연구에만 집중할 수 있는 여건이 되면 좋겠어요. 교수들도 계속 평가를 받아요. 연구 업적에 대한 평가가 제일 많은데 그런 평가가 어떨 때는 불합리하다고 느껴질 때가 굉장히 많습니다. 질적 평가가 아니라 양적 평가를 하니까요. 제가 보기에는 적어도 5년은 연구해야 납득할 만한 결과물이 나올 것 같은데 한 달에 한 번씩, 한 학기에 한 번씩 논문을 써야 하고 거기에 맞추다 보면 스스로 많이 타협하게 되죠. 끝없이 평가받는 직업입니다.

너의 시간 중에 얼마나 많은 부분을 교육에 투자했느냐부터 시작해서 피교육생의 평가에 이르기까지 다양합니다. 피교육생의 평가를 숫자 단위로 하는 경우도 있지만 서술형으로 하는 평가도 검토되더라고요. 학교에서는 교육 전담 교수, 연구 전담 교수로 분리하고 싶어 하는 경향도 있습니다. 지금은 그렇지 않지만 앞으로 그렇게 운영하려는 움직임이 많습니다. 외국의 경우 행정 쪽만 전담하는 교수가 따로 있어요. 예를 들어 음악대 학장이라면 그 사람은 주로 학장 자리를 왔다 갔다 해요. 우리나라도 빨리 그런 시스템이 도입되어 자리 잡았으면 합니다. 제가 교육을 전담할지 연구를 전담할지는 저조차도 잘 모르겠지만요.

선생님은 여러 대학에서 강의를 많이 하시고, 현재는 한양대학교 작곡과 교수로 재직 중이십니다. 평소 우리 대학의 음악 교육에 대해 어떻게 보고 계시는지요.

아까 했던 얘기와 연관된 것 같은데, 지금 대학 교육은 정확한 목표가 없습니다. 학생들을 일류 음악가로 만들 건지, 아니면 다방면에서 활동할 수 있는 다재다능한 음악인을 키울 건지 뚜렷한 목표가 없어요. 그런 목표 없이 모든 대학이 두루뭉술하게 교육을 시키고 있습니다. 그게 조금 걱정입니다. 그런 문제가 음악대학을 졸업하고 나서 뭘 해야 하나 하는 고민과 문제를 낳는 겁니다. 최근에 어떤 개념 하나를 들었는데 저한테 굉장히 와 닿았어요. '적정 기술Appropriater Technology'이라는 개념인데, 지금은 '연구 개발Research and Development, R&D'이라고 해서

| 위 | '인간과 음악적 상상력'이란 수업에서 강의하는 모습

| 아래 | 연구실 모습

최고의 기술을 만들기 위해 노력하잖아요. 최고의 기술을 개발한다고 할 때
혜택을 받는 건 소수죠. 하지만 많은 사람이 유용하게 쓸 수 있는 기술을 개발하는
게 적정 기술의 목표입니다. 최고의 기술이 아니더라도 적정 기술이 개발되면
싼 가격으로 굉장히 많이 보급할 수 있어서 아주 많은 사람들이 그 기술의 혜택을
받을 수 있게 됩니다.

음악에 적정 기술 개념을 도입하면 어떨까 하는 생각을 자주 합니다.
왜냐하면 누구나 1등이 될 수는 없으니까요. 1등 아닌 사람들이 적정 기술로
인류에 기여할 수 있는 방법을 찾는 것도 진지하게 고민할 때가 되지 않았나
하는 생각이 들어요. 전문 연주자가 되고 싶은 사람은 그렇게 하고, 그 외 적정
기술을 가진 음악대학 졸업자들도 많이 배출하면 헬스클럽 생기듯이 사회 음악
교육원들이 생길 수 있습니다. 퇴근하고 그곳에 가서 합창하고, 악기도 배우고,
구마다 오케스트라가 다섯 개씩 있는 이런 사회 분위기가 되면 얼마나 좋을까요.
피아노를 끝내주게 잘 치지 않아도 성악을 잘 못해도 졸업하면 다 가치 있는
일을 할 수 있는 분위기. 문화 가치가 향상돼서 그렇게 된다면 얼마나 좋을까
하는 생각을 합니다. 청소년 회관마다 연령별로 음악 감상자가 있고 태권도장
옆에는 오케스트라 사무실이나 합창단 사무실이 있다면 얼마나 좋을까요.
그것이 문화 발전, 국가의 문화적인 힘이 되겠지요.

그런데 이게 막연한 꿈이 아닙니다. 일본에서는 리코더 단체가 굉장히 많다고
합니다. 연주하기 쉽거든요. 쉽지만 합주하면 굉장히 고급스러운 르네상스 음악을
할 수 있는 악기입니다. 리코더가 평범한 악기로 보급됐기 때문에 우리나라도
일본처럼 될 기회가 있었죠. 초등학교에서도 배웠으니까요. 일본은 자생적인
단체들이 생겨나면서 5,000개 정도의 리코더 연주 단체가 있다고 합니다.
그 단체 하나에 지휘자, 악보계, 반주자가 있다면 엄청나게 많은 음악인이 그곳에서
일할 수 있는 거죠. 우리나라 음악 교육의 문제는 어떤 음악인을 배출할 것인가라는
목표가 정확하게 설정되지 않았다는 점이라고 생각해요. 아니면 목표가 전부
일류 지향적이어서 문제가 있는 것인지도 모르고요.

교수님들은 가르치는 일 말고도 다양한 일을 하시던데 이유가 있나요?

제가 '헤르메스'라는 아이디를 썼어요. 명품 이름이 아니라 제우스의 메신저 역할을 했던 신의 이름이죠. 사람들은 제우스가 쓰는 말을 잘 알아듣지 못했습니다. 헤르메스가 매일 해석해줬죠. 이 얘기를 왜 하냐면, 헤르메스와 같은 역할을 하는 것이 음악학자로서 저의 소명 중 하나이기 때문입니다. 음악이 하는 말을 사람들이 잘 알아듣지 못할 때가 있으니, 그것을 알기 쉽게 해석하고 전달해주는 것. 그 일이 저한테는 도전이기도 하고 즐거움이기도 합니다. 그런 의미로 '헤르메스'라는 아이디를 쓰고 있는 거예요. 사실 이 헤르메스라는 말은 제가 철학적 바탕으로 생각하는 해석학Hermeneutics이라는 말의 어원이 되기도 합니다.

　잘 못 알아듣는 음악을 해석해주고 번역해주는 것이 제가 할 일이라고 생각하기 때문에 제 일에 크게 방해되지 않는 선에서 다양한 일을 하고 싶습니다. 다른 분야의 사람들과 만나서 같이 작업하는 것도 즐겁고요. 시민 강좌에서 강의하는 것은 하나의 도전이에요. 음악에 대한 얘기를 하긴 해야 하는데 음악 용어를 쓸 수는 없잖아요. 소나타 형식을 얘기하면서 제시부, 재현부, 발전부, 으뜸화음Tonic Triad, 딸림화음Dominant Triad, 토닉, 도미넌트Dominant 이런 얘기해봐야 아무도 모릅니다. 이런 것을 어떻게 설명할 수 있을까 고민하는 게 저한테는 큰 도전이자 즐거움입니다. 대중 강연은 수강생의 평가를 받는 게 아니라 그다음 강좌 때 얼마나 많은 수강생이 다시 강좌를 듣느냐로 반응을 볼 수 있죠. 그래서 긴장감이 있어요. 저는 교수들이 그런 대중 강연을 많이 해야 한다고 생각합니다. 그런 강의를 해봐야 진짜 평가를 받는 거라고 생각해요. 무척 재밌기도 하고요. 그렇다고 제가 음악 해설을 좋아하는 건 아닙니다. 개인적으로 음악 해설은 없는 게 좋다고 생각해요. 요즘 음악회 구성을 보면 아무 생각 없는 경우가 많아요. 연주 곡목 구성 보면 딱 압니다. 물론 감동적인 음악 해설도 있죠. 정성이 깃들고 성의가 있는 음악 해설은 좋지만 그렇지 않으면 없는 게 낫다고 생각해요.

음악을 공부하는 친구들에게 조언이 될 만한 말씀 부탁드립니다.

어렵네요. 빗대서 얘기할게요. 예술이라는 말의 어원은 테크네Techne에서 왔습니다.

테크닉Technic이란 거죠. 장인이거든요. 음악하는 사람은 장인이어야 합니다. 음악인은 장인이 되어야 하고 장인이 되기 위해서는 굉장히 많은 시간을 투자해야 합니다. 피아니스트 장인이 되려면 매일 상당한 시간을 피아노 앞에서 보내야 하는 것처럼, 실은 훌륭한 음악학자가 되려면 그 또한 매일매일 꾸준한 연구를 해야 한다고 생각해요.

그리고 문화인이 됐으면 좋겠어요. 문화적으로 안목이 열려 있는 사람. 그래서 자기가 하는 일에 장인이 될 뿐만 아니라, 인간을 조망할 수 있는 사람들이 됐으면 합니다. 책도 많이 봤으면 좋겠어요. 제가 수업 시간에 기회 될 때마다 얘기해요. "지금 무슨 전시회를 하고 있으니 가서 봤으면 좋겠다." "어떤 영화가 개봉했는데 봤냐." 어떤 땐 너무 화가 나서 "내가 이런 정보를 왜 너희에게 얘기해야 하는지 모르겠다, 너희들이 나에게 얘기해야 되는 거다, 이러고 있는 내가 너무 슬프다." 이런 얘기를 많이 합니다. 제가 어렸을 때는 그런 끝도 없는 호기심과 충동들을 동료들이나 친구들하고 공유했거든요. 아마 문화적인 행사가 많지 않아서 그랬나 봐요. 채플린 영화를 상영한다면 그게 장안의 화제였어요. 극장에 가면 우리 과 애들을 거의 다 만날 정도였죠. 무슨 전시회가 있다면 너도나도 가고, 이름도 외우기 힘든 러시아 영화가 상영한다면 거의 모든 학생들이 보러 갔습니다. 그런데 지금은 그럴 기회가 너무 넘쳐나니까 오히려 더 안 보게 되는 게 아닌가 싶습니다.

대학생 특유의 문화적 호기심과 자부심 이런 게 없어 보여요. 우리 학교만 그런 걸까요? 어떤 대학에서 강의를 하면 저는 소설책이든 영화든 늘 뭔가를 소개합니다. 문화적인 안목이 함께 자랐으면 좋겠어요. 장인도 돼야 하지만 그것만이 목표가 되지는 않았으면 좋겠습니다.

문화적인 경험의 기회가 너무 많아서 오히려 무감해진 것일 수도 있고, 어쩌면 정체성이나 목표가 분명치 않아서 그런 게 아닐까 싶기도 해요. 요즘 학생들은 대체로 글을 쓰고 글을 통해 자신을 표현하는 부분이 부족한 것 같아요. 저는 아름다운 글쓰기에 대한 강박이 조금 있어요. 그런데 요즘 학생들이 써내는 글은 비문이다 아니다를 떠나서 하고자 하는 얘기나 정보가 정확히

전달되는 문장이 별로 없습니다. 이론 전공자가 그래서는 곤란해요. 저는 정말
심각하게 아예 교과 과정에 한국어 검정시험 몇 급 이상을 요구할까, 아니면
문장 여러 개 써놓고 틀린 문장을 고르는 강의를 해볼까 그런 생각까지 했어요.
세 가지가 같이 가야 합니다. 장인적인 기술, 문화적인 시야, 그리고 깊이. 결국
음악은 남과 소통하는 행위입니다. 소통을 잘하고 싶은 의지가 있는 사람일수록
좋은 연주자, 좋은 음악학자가 되는 게 아닌가 싶습니다. 음악 언어든 우리가
늘 사용하는 일상 언어든 말이죠.

말이 나온 김에 학생들에게 추천하고 싶은 책 한 권만 소개해주세요.
김연수의 책이 좋더군요.『청춘의 문장들』이라는 책. 안 읽어보셨다면 꼭 보세요.
일단 제목이 촌스럽잖아요. 표지를 보면 부끄러워서 들고 다닐 수 없게 보라색에
연두색 테두리에 '청춘의 문장들'이라고 쓰여 있습니다. 그런데 무척 재밌었습니다.
우연히 한예종 도서관에서 누가 읽고 있는 걸 봤는데, 김연수를 알고 있었으니
저도 읽기 시작했죠. 책날개에 이렇게 써놨더라고요. 천문학과 영문학 사이에서
어떤 공부를 할까 고민하다가 워낙 문학에 관심이 많아서 영문학과를 선택했는데
막상 들어와보니 별 차이 없었다고. 너무 재밌잖아요. 그 문장을 읽고 당장 읽기
시작했는데, 울다가 웃다가 정말 신나게 읽었습니다. 제일 인상적이었던 얘기는
빵집 아들 이야기예요. 살아오면서 늘 가슴 한쪽이 허한 거예요. 그런데 어느 날
가슴이 뻥 뚫렸다는 느낌이 들었는데, 빵집 아들로서 얻을 수 있는 최고의 깨달음을
자기가 깨달았다는 겁니다. 나는 도넛이구나. (웃음) 정말 기가 막힌, 보물 같은
책이에요. 제일 좋아하는 책입니다. 이건 철학적인 얘기도 아니고 에세이니까
쉽게 읽을 수 있습니다. 누구의 문장을 인용하고 거기에 대한 자기의 생각이 쓰여
있기도 하고요. 그런데 그 문장들도 어디서 본 문장들이 아니고 독창적입니다.

음악학자로서 선생님의 꿈은 음악을 통해 소통하고 삶에 대해서 나누고
싶어 하는 것이 아닌가 싶습니다. 그것 말고 다른 꿈이 있으세요?
공부하고 싶어요. 학문적인 작업을 계속하고 싶습니다. 대학 다닐 때 해결하고

싶은 문제가 있었어요. 아주 간단하게 설명하자면, 왜 음악이 나에게, 인간에게 필요한가 하는 문제예요. 당시 시대 상황에서 음악을 공부한다는 건 절박하지도 필수불가결하지도 않고, 굉장히 배부른 일 같았어요. 내가 지금 이 시국에 이래도 될까 하는 어떤 도덕적인 질문이 끊임없이 제기됐죠. 그 문제에 대한 그때그때의 답이 지금까지 저를 이렇게 끌고 온 것 같아요. 지금은 그때 그런 고민과는 굉장히 다른 글을 쓰는 것 같아 보이죠. 춤과 음악과의 문제, 가사와 음악과의 문제 이런 걸 다루는 것 같아 보이니까요. 하지만 그 질문에 대답하기 위한 여러 가지 방법이 끝에 가서 이런 공부로 연결되어 나온 겁니다. 그 질문은 저를 공부하도록 만드는 동력입니다. 저는 앞으로 10년 동안 할 공부, 그다음 10년 동안 할 공부에 대한 생각도 다 있습니다.

음악학자 중에 제일 게으른 사람, 제일 화나는 사람이 논문거리 없으니 아이디어 좀 달라고 하는 사람이에요. 공부를 취미로 하는 것 같아요. 물론 공부를 취미로 하는 게 나쁜 건 아닌데 약간 절박해보이지 않는 달까요, 좀 얄미워요. 자기 동력에 의해서 나온 글들이 더 힘이 있었으면 좋겠어요. 학생들에게도 그런 얘기를 많이 합니다. 내가 하는 일이 과연 가치 있을까, 왜 가치 있을까 이런 생각을 많이 하고 도전했으면 좋겠습니다.

정경영

서울대학교 작곡과에서 이론을 전공하고 북텍사스 주립대학University of North Texas에서 음악학으로 박사 학위를 받았다.
 클래식 관련 방송 패널 및 실황 중계를 비롯, 많은 음악 공연의 해설을 맡는 등 대중들이 클래식을 깊이 있게 이해하고 좀 더 가깝게 느낄 수 있도록 활발한 활동을 벌이고 있다. 현재 한양대학교 작곡과 교수로 재직 중이며 한양대학교 음악연구소 소장도 맡고 있다.

음악평론가

장 일 범

그의 주위로 밝은 에너지가 가득 차오른다

그는 기분 좋게 웃고 활기차게 이야기한다

그 에너지는 음악에 대한 애정과

열의에서 나온 것이며 자신의 일에 대한

자부심과 행복함에서 오는 것이기도 하다

언제나 예술을 위해 무언가가 되고 싶었다는 그는

지금도 여전히 예술을 꿈꾼다

#3

선생님께서 진행하시는 라디오 프로그램의 애청자로서 이렇게 인터뷰에
응해주신 점 감사드립니다. 현재 클래식 음악평론가로 활동 중이시고, 그 외에도
오페라 강의나 〈해설이 있는 음악회〉 등 음악과 관련된 여러 강의를 하고
계십니다. 저는 음악평론가 하면 연주회 비평이 먼저 떠오르는데 음악평론가가
정확히 어떤 일을 하는지 설명 부탁드립니다.
음악평론가가 하는 일은 크게 두 가지로 볼 수 있습니다. 첫째, 공연에 대한 사후
평가를 합니다. 이 공연이 어떤 점에서 훌륭하고 어떤 점에서 모자라며, 개선해야
할 점은 무엇인지 찾아봄으로써 더 값어치 있는 공연이 되려면 무엇을 추구해야
하는지 짚어주는 거죠. 둘째, 음악을 해설해주는 해설자의 역할을 합니다.
클래식을 어렵게 생각하는 사람들이 많은데, 그런 사람들에게 음악에 대한 사전
지식을 알려줌으로써 클래식에 친근하게 접근할 수 있게 도와주는 역할도 하죠.

〈해설이 있는 음악회〉를 오랜 기간 진행해오셨습니다. 저도 예전에
간 적이 있는데 인기가 아주 많았던 걸로 기억합니다. 미술관 음악회는
어떻게 기획하셨나요?
러시아 유학을 다녀온 뒤 클래식 라디오 프로그램에 음악 해설자로 출연하고
있었어요. 많은 분들이 방송 내용이 좋다고 하셔서 이런 다양한 주제를 가진
음악회를 만들어봐도 좋겠다는 생각을 하게 됐죠. 그 즈음에 아트선재센터
부관장님과 식사를 하다가 이런 이야기를 했는데, 마음이 잘 맞았어요. 무엇보다
경쟁력 있는 음악회를 만들어보고 싶었어요. 주말에 영화를 보는 걸로 문화생활을
하는 사람들이 많잖아요. 그 많은 영화 관람객이 오고 싶을 만큼 티켓 가격이
싸면서도 재미있고 즐거운 음악회를 만들고 싶었죠. 그 당시 아트선재센터의
〈이야기가 있는 음악회〉의 티켓 값이 3,000원 정도였는데 그렇게 시작된 미술관
음악회가 로댕갤러리와 삼성미술관 리움까지 무료음악회로 이어지면서 약
10년이라는 시간 동안 계속 되었습니다.
 저는 미술은 물론이고 모든 예술 장르를 다 좋아하기 때문에 미술관 음악회를
할 수 있었던 것 자체가 정말 감사한 일이고 행운이었다고 생각해요. 그 음악회를

통해 저도 많이 배웠으니까요. 그런데 음악 해설은 아무나 할 수 없다는 생각이 들어요. 저도 처음엔 너무 떨려서 식은땀이 나기도 했어요. 지금도 약간 떨릴 때가 있는데 무대에 올라가면 또 괜찮아집니다. 이제는 하도 많은 공연을 해서 청중과 눈도 잘 맞추고 청중 반응에도 잘 대처할 수 있게 됐어요. 세상에서 경험만큼 좋은 자산은 없습니다. 그 경험들이 쌓여서 지금의 제가 있는 것이고요.

이야기를 들어보니 음악 해설이 쉬운 일은 아니네요. 그만큼 많은 준비와 노력이 필요할 텐데 선생님만의 비법이 있으세요?
일단 선곡한 곡을 많이 듣습니다. 악보도 보고 곡에 대한 자료를 많이 찾아 읽어요. 국내외 할 것 없이 찾아 읽습니다. 그동안 모아둔 자료를 가지고 진행하는 게 아니라 새로운 자료를 찾아서 새로 공부하죠. 전에 준비했던 자료들 중에 중요한 것은 머리에 남아 있거든요. 기억하고 있는 그 자료와 새로 공부한 자료를 자연스럽게 섞어서 새로운 자료를 또 만듭니다. 그런 작업을 오래하다 보면 곡에 대해서 여러 이야기가 술술 나올 수밖에 없어요. 〈해설이 있는 음악회〉는 해설이 재미있어야 한다고 생각해요. 주방장이 몇 가지 소스를 가지고 음식의 맛을 잘 내는 것처럼 해설자도 그 음악에 맞는 언어를 구사할 수 있어야 한다고 생각하거든요. 단기간에 될 수 있는 일은 아니죠. 여러 번의 시행착오를 겪으면서 그 음악에 맞는 단어나 느낌들을 찾아내야 하니까요.
　　예를 들어 19세기 중반의 프랑스 음악을 소개한다면 19세기 프랑스 귀족의 의상을 입고 해설 음악회를 진행하기도 합니다. 청중에게 조금 더 그 시대나 문화를 접할 수 있게 함으로써 음악을 더 쉽게 이해할 수 있도록 도와주는 거죠. 음악은 사람을 즐겁게 해주기도 하고 위로가 되어주기도, 힘을 주기도 하잖아요. 이런 다양한 역할을 하는 수준 높은 음악을 사람들에게 들려주고 싶고 이야기해주고 싶습니다.

음악회를 진행하시면서 가장 보람 있던 때는 언제였나요?
아트선재센터와 삼성미술관 리움 음악회의 경우 관객석이 200석 정도였어요.

대형 홀에 비하면 적은 숫자의 청중인데, 그 청중이 참 소중하다는 걸 많이
느꼈죠. 어렸을 때 엄마 손에 이끌려서 음악회에 왔던 어린 학생들이 10년 뒤에
성인이 돼서 찾아오기도 해요. 제게 와서 인사를 하곤 하는데 정말 뿌듯하죠.
어렸을 때 음악회에 갔던 기억이 클래식을 좋아하게 된 계기가 됐다고 말하면
정말 보람차고 행복합니다. 그런 청중이 많이 생기다보면 클래식에 관심을 갖는
사람들이 점점 늘어날 수 있다고 생각해요. 어떤 분들은 지금 경제도
어렵고 클래식 시장이 많이 위축됐다고 하지만, 저는 희망이 있다고 생각해요.
지금처럼 힘들 때일수록 음악을 통해서 사람들의 마음을 위로해주는 일이 더
필요하다고 생각합니다.

좋은 공연이나 음악회가 되려면 어떤 점들이 필요할까요?
선생님께서 생각하는 좋은 음악회란 무엇인지도 궁금합니다.
실력이 빼어난 연주자의 공연을 아주 조용한 환경에서 마음껏 집중하면서
들을 수 있는 음악회가 좋은 음악회라고 생각해요. 조용한 환경이 되려면 청중들이
서로를 위해 조용히 해주는 게 기본 매너겠죠. 음악회장에서는 휴대전화 소리나
팸플릿 넘기는 소리도 엄청 크게 들리잖아요. 아이들이 발로 의자를 차는 소리도
신경 쓰이고요. 그런 소음들이 안 나게 서로 배려해주고, 연주자를 위해서도
조용히 해주고, 연주자도 그런 분위기에 알맞은 태도와 연주로 멋진 음악을
선사해준다면 그게 바로 최고의 음악회라고 생각합니다. 거기에 연주자의 음악을
들었을 때 뜨거운 감동을 느낄 수 있다면 금상첨화겠죠.

공연장에서 뵐 때마다 늘 에너지가 넘치신다는 느낌을 받아요. 음악에
동화되어 해설하실 때는 무대 위의 배우 같다는 느낌도 들고요. 이렇게
열정적으로 일하시다가도 슬럼프가 올 때가 있을 텐데 어떻게 극복하세요?
음악해설자로 무대에 서는 건 즐겁고 신나는 일이지만 매우 예민한 작업이기도
해요. 완벽한 공연 해설과 재미를 줘야 하니까요. 슬럼프가 올 때는 쉬는 시간과
편안한 공간이 필요합니다. 여행을 좋아해서 그걸로 슬럼프를 이겨내는 편이에요.

여행을 떠나면 그곳이 어디든 꼭 음악회에 가요. 어느 나라를 가든지 그곳에서
하는 음악회를 보고 미술관을 가죠. 끊임없이 공연을 보면서 저를 새롭게
재충전하는 겁니다. 신기하게도 예술은 아무리 많이 받아들여도 소화불량에
걸리는 일이 없어요. 여행지에서 본 공연들이 힘을 주고 다시 한국에 돌아와
일할수 있게 하는 원동력입니다.

음악 칼럼은 한 달에 몇 번 정도 쓰시나요?
자주 쓰는 편입니다. 매일 원고를 마감하던 때도 있었어요. 신문에는 때때로
쓰고요. 예전에는 더 많이 썼죠. 지금도 잡지는 매달 써요. 사보에서도 꾸준히
클래식 음악과 관련된 칼럼을 원합니다. 문화재단에서 나오는 간행물에도 쓰고요.
그런데 뭔가를 쓴다는 건 고통스러운 일이에요. 산모의 진통 같다고나 할까요.
하지만 써놓고 나면 보람이 있죠. 많이 써오다 보니 요즘은 좀 빨리 쓰게 됐어요.
예전보다 속도가 붙었습니다. 마감일을 잘 맞추는 스타일은 아니지만 옛날보다는
빨리 쓰게 됐죠. 뭐랄까요, 그냥 꾸준하게 쓰다 보니 이것도 나의 숙명이다 이런
생각으로 청탁이 오면 대부분 씁니다. 거절하는 경우는 거의 없어요. 그러고는
나중에 후회하죠. 내가 이걸 왜 쓴다고 했을까. (웃음) 공연 들어갈 때도 그래요.
'내가 이걸 왜 한다고 그래서 이 고생을!' 그러다가도 "와, 여러분 안녕하세요!" 하고
인사하면 무척 즐겁고 행복해집니다. 무대에 올라가기 전에는 떨려서 '아, 내가 이걸
왜 한다고 그랬지.' 그러다가도 무대 올라가면 정말 즐겁고 하나도 안 떨려요. (웃음)

그동안 선생님께서 쓰신 글을 많이 읽어봤어요. 그래서 글 쓰시는 게
어렵지 않으신가 여쭙고 싶었어요.
어렵죠. 글 쓰는 게 어떻게 쉽겠어요. 그리고 글이란 건 쓰고 나면 남는 거니까
신경이 쓰입니다. 인터넷 검색하면 다 나오고요. (웃음) 글 쓰는 건 아무리 써도
잘 늘지 않는 것 같아요. 정말 어렵습니다. 사실 책을 써보자는 출판사들도 많아요.
〈이야기가 있는 음악회〉가 성공을 거두었을 때부터 지금까지 출판사들의 요청이
쇄도했죠. 현재 진행 중입니다.

평론을 한다는 것은 과거의 음악을 현재의 음악과 비교하기도 하고, 현 시대의
사회적 상황을 작품과 연결해서 쓰는 작업이기도 합니다. 그렇다면 글을 쓰기
전에 많은 고민도 하고 작품 분석 등 여러 가지 작업이 필요할 것 같아요.
주제에 대해 오랫동안 묵혀놓습니다. 그리고 음악을 많이 듣고 공연을
많이 보죠. 저는 음악회를 이 세상에서 제일 좋아해요. 무슨 일이 있어도 음악회를
가야 하는 사람이에요. 일주일에 서너 번은 갑니다. 아니면 제가 직접 음악회를
진행하든가요. 그러니까 매일 공연과 함께해요. 외국에 가면 그때 열리는
모든 공연을 다 봐야 할 정도예요. 뉴욕 메트로폴리탄 오페라는 토요일에는
하루에 두 번 공연하기도 해요. 12시 30분이나 1시에 하고, 저녁 7시에 또 하는데
두 개 다 봅니다. 그러고 나서 괜찮은 재즈 바에 가서 또 공연을 보기도 하고요.
정말 좋아합니다.

　　이렇게 많은 음악을 듣고 공연을 보니까 그만큼 기록도 많이 합니다. 공연
팸플릿 여백에 기록해놓고 글 쓸 때 그걸 참조해요. 그런 작업들이 다양하고
입체적으로 이루어집니다. 훌륭한 아티스트들이 내한할 때도 꼭 연주회에 가서
보려고 노력해요. 외국에 나가서도 듣고요. 경험만이 저를 새롭게 할 수 있다고
생각합니다. 경험이 최고예요. 자리에 앉아서 음반만 듣기보다는 현장에 가서
음악을 즐기자는 주의죠. 제가 음반 작업하는 걸 꽤 봤는데, 음반은 틀리거나
마음에 들지 않는 부분이 있으면 아티스트가 다시 연주해서 컴퓨터로 수정하는
작업을 거치는 경우가 대부분입니다. 손을 많이 보는 편이죠. 그러니 공연장에
직접 가서 보는 게 아티스트를 가장 잘 알 수 있고 그가 말하고자 하는 바를
제일 잘 알 수 있는 방법입니다.

아직까지 음악평론가는 대중에게 많이 알려진 직업은 아닌 것 같습니다.
그런데 설문조사를 해보니 학생들이 음악평론가에 대해 많은 관심을
가지고 있다는 걸 알게 됐어요. 음악평론가가 되기 위해 갖춰야 할
기본적인 소양은 무엇인가요?
가장 중요한 것은 음악을 굉장히 좋아해야 한다는 점이죠. 저는 연극평론가

고 한상철 선생님께 평론을 배웠어요. 한상철 선생님은 저명한 연극평론가이신데, 그분과 희곡 쓰시는 이강백 선생님께 극작과 평론을 배웠죠. 문화예술진흥원에서 〈공연예술 아카데미〉라는 강좌를 운영했는데, 그 당시 전 아티스트가 되고 싶은 소망, 즉 성악가가 되고 싶은 소망과 평론가가 되고 싶은 소망을 다 갖고 있었어요. 학교 다닐 때부터 다 좋아했으니까요. 그때부터 글 쓰고 노래하고, 연출하고 기획하고 그랬으니까요. 그때 한상철 선생님께서 굉장히 중요한 이야기를 해주셨어요. 선생님이 독설도 많이 하시고, 칼 같기도 하고, 잘 자르기도 하시는데, 어느 날 그러시더라고요. "우리가 소개하는 장르가 음악일 수도 있고 연극일 수도 있는데, 우리가 쓴 글을 읽고 관객이 공연장에 더 찾아오게 만들어야 한다." 관객을 움직이는 데 도움이 돼야 한다고 말씀하셨어요. 그 말씀이 평생 제 마음에 남아 있어요. 굉장히 중요한 거예요. 그 장르를 애정 어린 마음으로 봐주고 애정 어린 마음으로 비판하는 것이 굉장히 필요하다고 생각합니다. 애정이 제일 중요한 것 같아요. 음악에 대한 애정. 물론 음악에 대한 문법인 이론도 매우 중요하기 때문에 기본적으로 다 갖추어야 해요.

그 외에 새로운 것을 탐구하려는 탐험심과 모험심, 창의성도 필요합니다. 글도 잘 써야 하고요. 머릿속에 들어 있는 생각과 느낌을 잘 표현해야 하니까 작법을 공부하면 좋겠죠. 글도 많이 읽어야 하고요. 한상철 선생님이 평론을 잘 쓰려면 신문에 있는 바둑 칼럼을 읽으라고 말씀하셨어요. 바둑 칼럼은 원고지로 다섯 매인가, 아주 짧은 분량으로 써야 하거든요. 그 짧은 글을 바둑전문 기자들이 기막히게 박진감 넘치는 문장으로 써놓습니다. 그런 글을 많이 읽고 그런 치열한 평론을 쓸 수 있어야 한다고 여러 번 말씀하셨어요. 바둑 칼럼을 읽으면 손에 땀을 쥐는 긴박감과 박진감이 있거든요. 흑이 어떻게 전개되고, 백은 어떻게 막고 그러다 갑자기 중국 고사가 나오기도 하고, 『삼국지三國志』 같은 이야기도 펼쳐져요. 그런 방대한 이야기를 단문으로 표현할 수 있는 능력을 길러야 한다고 강조하셨어요. 그래서 저는 요즘도 바둑 칼럼을 즐겨 읽습니다. 인접 예술에 대한 이해도 반드시 필요합니다. 미술평론가들은 그림의 율동미와 선율미, 리듬감이 어떻다는 식으로 음악적 용어를 사용하기도 해요. 음악평론가들은 미술적인 표현을 많이 쓰죠.

"화려한 색채를 굉장히 섬세하게 표현해냈다." 이런 식으로요. 그래서 다른 장르에
대한 이해도 반드시 필요합니다. 책도 많이 읽고 연극이나 발레 같은 다른 장르의
예술 공연도 꾸준히 봐야 하고요.

인접 예술에 대한 기본 지식과 소양이 필요하단 말씀이 인상적이네요.
기본적인 것은 물론이고 깊숙이 감상하고 이해하는 능력이 있어야 합니다.
전문적으로 알아야 해요. 파리는 예술을 사랑하는 사람들의 모임이 굉장히
활발해요. 공연장에 가면 서로 다른 장르의 예술에 대해 토론합니다. 저도 그런
평론가 모임을 한 적이 있어요. 서로 정보를 주고받으면서 대화하는 경험이
평론을 쓰는 데 밑거름이 됩니다. 결론적으로 부지런하지 않은 사람은 좋은
평론가가 될 수 없어요. 들어보세요. 공연장에 가서 초연되는 곡 들어야죠, 음반도
찾아 들어야 하고, 다른 공연들도 수시로 찾아가봐야 해요. 한가할 틈이 없어요.
외국에서는 이 작품에 대해 어떤 평을 썼는지 찾아보기도 해야 해요. 온갖 정보를
다 찾아보고 그것을 자기 것으로 소화해야 합니다. 그래야 그것의 반 정도라도
나와요. 그런 부단한 노력이 없으면 좋은 평론을 쓸 수 없어요.
　　저는 《뉴욕 타임스New York Times》나 《파이낸셜 타임스Financial Times》의
리뷰들도 자주 읽어요. 그쪽 평론가들의 글에서 새로운 정보를 많이 얻거든요.
자꾸 넓히고 깊게 파는 작업을 꾸준히 하면서, 전 세계의 문화와 문화 선진국의
상황 등을 이해하려는 노력이 있어야 훌륭한 평론가가 될 수 있습니다.
공부할 게 정말 많습니다.

음악평론가는 음악뿐 아니라 미술, 문학, 역사, 철학, 무용, 건축 등
여러 학문에 대한 지식이 있어야 합니다. 이런 분야와 관련해서
추천해주실 책이 있으신가요?
미술사 쪽으로는 곰브리치Ernst Gombrich의 『서양미술사The Story of Art』를 꼭 봐야
한다고 생각해요. 우리 때 음악사는 그라우트Donald J. Grout가 쓴 『그라우트의
서양음악사A History of Western Music』가 대표적이었잖아요. 그런 책부터 시작해서

다양하게 읽어야 합니다. 개인적으로 재미있게 참고했던 책은 영국에서
시리즈로 나온 『그로브 음악사전Grove's Dictionary of Music and Musicians』이에요. 이 책을
보면 해설이 정말 명쾌하고 재미있어요. 가끔 틀린 부분도 있긴 있어요. 하지만
음악 장르에 대해서 음악의 기원부터 시작해서 굉장히 박진감 있게 설명해놓아서
읽다 보면 시간 가는 줄 모를 정도입니다. 세기에 걸쳐서 설명하고 있으니까
그 책은 음악을 공부하는 사람이라면 꼭 봤으면 해요. 인터넷에서도 유료로
볼 수 있어요. 발레에 대한 국내 서적은 많지도 않고 내용도 충실하지 못하니
외국 서적을 보면 좋을 것 같아요. 저는 러시아 사람들한테 감동을 많이 받는데,
그들에게는 대단한 축적의 힘이 있어요. 정보에 대한 축적의 힘 말이죠. 그래서
음악가들의 전기를 정말 잘 써요.

러시아에서 성악을 공부하셨는데 그때 경험이 지금 음악 평론을 하는 데
많은 도움이 되나요?
물론입니다. 직접 연주나 노래를 해본 사람과 해보지 않은 사람 사이에는
그것을 이해하는 데 있어 큰 차이가 납니다. 연주 경험과 무대 경험은 훌륭한
평론을 쓰는 데 많은 도움이 돼요. 그래서 저는 요즘에도 성악과 평론을
병행합니다. 한국을 대표하는 성악가들로 구성된 '코리아 오페라 스타스' 앙상블과
'이 마에스트리' 두 단체에서 합창 활동도 하고 성악 공부도 계속하고 있어요.
러시아에서 성악 공부할 때도 매일 밤 차이콥스키 음악원 콘서트홀, 볼쇼이 극장,
모스크바 예술극장 등에서 열리는 최고 수준의 발레, 오페라, 콘서트를 관람하고
그에 대한 평론을 《객석》이나 《피아노 음악》 등에 계속 기고했습니다. 그런
경험들이 말로 표현할 수 없는 엄청난 자산이 되었죠.

러시아는 예술적 자산이 굉장히 풍부한 나라인데 인상적이고 기억에 남는
문화적 경험들을 이야기해주세요.
모스크바는 저녁 7시에 60여 개에 달하는 콘서트홀, 오페라와 발레 극장,
연극 공연장들이 일제히 공연을 시작합니다. 장바구니 들고 거리를 지나가던

사람들이나 퇴근하던 직장인들이 공연장에 와서 공연을 보고 집에 돌아가죠. 그런 모습이 매우 인상적이었어요. 밤이 긴 러시아에서는 밤에 공연을 즐기는 게 어린 시절부터 습관이 되어 있어요. 제정 러시아 시대부터 소비에트 시대에 걸쳐 예술이 활성화되었고 그것이 오늘날까지 이어지고 있죠. 금년 여름에 차이콥스키 콩쿠르를 보려고 모스크바와 상트페테르부르크에 갔었는데 백야의 별 페스티벌, 음악 컬렉션 페스티벌, 차이콥스키 콩쿠르에 이르기까지 커다란 페스티벌이 세 개나 열리고 있었어요. 그런데 공연장이 모두 청중으로 가득 차더라고요. 정말 놀랐습니다. 그것이 바로 러시아의 문화적 저력이죠.

가끔 음대생들이 평론의 길을 걷기도 하지만 성공하지 못합니다.
이유가 뭘까요?

우리나라에는 한 예술가의 전기를 제대로 쓸 수 있는 사람이 드물다는 생각이 들어요. 기업가들의 전기를 쓰는 사람들은 있잖아요. 그런데 음악계 쪽은 그런 사람이 전무하니 사실 블루오션이 더 많이 개척될 수 있어요. 음악 칼럼을 쓰거나 음악평론을 하는 사람들이 더 많아져도 된다는 거죠. 요즘에는 인재들이 많이 늘어나는 추세지만 더 필요합니다. 하지만 경제 분야에 비해 아무래도 임금이 적다 보니 인재들이 많이 도전하지 않는 것 같아요. 일을 지속할 수 있는 계기가 있어야 해요.

《객석》평론상에 당선됐다고 해서 계속 평론을 할 수 있는 게 아니에요. 본인이 노력하지 않으면 중간에 사라지고 맙니다. 물론 당선된 뒤 지금까지 계속 글을 쓰시는 훌륭한 분들도 있죠. 에전에는 한때 신춘문예에서도 음악평론을 뽑았던 적이 있었는데 지금은 없어진 지 오래죠. 그런 통로가 많아지면 좋겠어요. 요즘엔 영화평론가가 많잖아요. 그게 파이가 얼마만큼 큰가에 따라서 결정됩니다. 클래식 쪽에도 많은 사람이 와서 더 많이 일하면 좋겠다는 생각이 들어요. 지금도 훌륭한 분들이 많지만요.

재미있는 것은 클래식 음악을 전공하지 않은 사람들이 음악평론가로 더 많이 활동하고 있다는 점이에요. 장단점이 있는데 이상하게 클래식 음악을 전공한

사람이 한국에선 그 벽을 잘 못 넘더라고요. 대중적인 벽이랄까요. 제가 진행하는 라디오 프로그램 〈장일범의 가정음악〉에 금요일마다 출연하는 유정우 씨는 전공이 흉부외과인데 음악을 정말 좋아해서 전 세계의 별의별 이야기와 지식을 다 알아요. 본인이 오보에를 아마추어로 공부하기도 했고요. 만날 때마다 굉장히 자극받고 저를 더 열심히 공부하게 만들어주는 좋은 친구죠. 이런 사람들이 음악 전공자들 중에서 많이 나와야 하는데, 전공자들이 오히려 틀에 갇혀서 글로벌하지 못하고 좁은 시각을 보여주는 경향이 있어 아쉽습니다. 출신 학교에 종속되어 있어서 그걸 뛰어넘지 못하는 경우가 많습니다. 현실적인 여러 제약들이 존재합니다. 우리 사회는 특히 그렇죠. 예전에는 평론을 신문이나 잡지에 쓰면 학자 선생님들이 잡문 쓴다고 핀잔을 주는 경우도 많았다고 해요. 저는 한국에서 음대를 안 나왔기 때문에 그런 면에서는 비교적 자유로운 편입니다.

음악평론 쪽은 빈 공간도 많고, 자기가 노력하는 것에 따라 할 수 있는 영역이 상당히 많아요. 책도 쓸 수 있고요. 한국 음악사나 한국의 1세대 음악가를 정리하는 일도 쌓여 있거든요. 그런 면에서 저도 어깨가 무거운데 지금은 라디오 방송도 하고 공연 따라다녀야 하고 리뷰하다 보니 그런 일에 뛰어들 수가 없어요. 그래서 그런 역사와 이론적인 부분을 대중과 접점을 갖고 정리하고 체계를 잡아주는 사람들이 있으면 좋겠다는 생각을 합니다.

정말 좋은 말씀입니다. 많이 공감됩니다. 이론 체계를 잡는 일에 많은 학생들이 참여하면 좋겠다는 생각이 들어요.
이쪽 길을 제대로 걷고 싶은 사람들이 많아져야 해요. 틀을 깨고 세계화되어야 해요. 클래식은 원래 서양음악이잖아요. 그러면 지금보다 더 많이 외국에 가서 보고 듣고, 세계 음악회는 어떻게 돌아가는지 학생 때부터 찾아다니고 공부하고 사방으로 뛰어다녀야 해요. 가만히 앉아서는 아무것도 할 수 없습니다. 아무리 인터넷이 있어도 한계가 있죠. 직접 경험하면서 세상의 모든 정보와 지식을 흡수했으면 좋겠어요.

강연도 많이 하시는데 강연이나 강의는 한 달에 몇 번이나 하시나요?

주어진 강의를 충실히 많이 하는 편입니다. 경희대학교 포스트모던음악학과 대학원 석사 과정에서 매주 음악사를 가르치고, 그 외 공연 해설과 강연을 합치면 대략 한 달에 19번 정도 됩니다. 하루에 2번씩 하는 경우도 있어요. 매달 정기적으로 하는 것도 있고요.

강연료는 어느 정도 되나요?

업계 최고 수준으로 받습니다.

아까 젊은 학생들이 평론 쪽으로 많이 유입됐으면 좋겠다고 말씀하셨는데, 이 일은 프리랜서잖아요. 정기적으로 일이 있는 게 아니라 일을 스스로 잡아야 하는 경우도 있고, 직접 뛰어다녀야 그만큼 일이 생기는 업종이라 어려움도 있을 것 같아요.

그렇죠. 처음엔 힘듭니다. 하지만 열심히 성실하게 자신의 가치를 쌓아올리고 학교와 사회에서 인정받으면 엄청나게 많은 기회가 찾아옵니다. 저는 제가 먼저 찾아다니면서 하겠다고 한 적은 없어요. 처음부터 그랬어요. 먼저 무언가를 제안하진 않습니다. 제안이 오면 검토해서 수락하고, 수락하고 나서는 정말 열심히 하는 거죠. 사실 음악평론 혹은 음악해설만으로 먹고살기에는 환경이 녹록치 않긴 합니다. 저는 이제 그런 어려움에서 벗어나긴 했지만, 음악평론가가 글만 써서는 살 수가 없어요. 글과 강연 그리고 콘서트 이렇게 삼박자가 맞아야 하고, 운이 좋으면 방송에도 출연할 수 있겠죠. 저도 방송 출연을 정말 많이 했어요. KBS, MBC, SBS, CBS(기독교방송), PBC(평화방송), BBS(불교방송), TBS(교통방송), 국군방송에 이르기까지 거의 모든 방송국의 라디오에 고정 출연을 했어요. 텔레비전 프로그램도 진행하고 출연도 많이 했고요. 제가 하겠다고 부탁한 일이 아니라 출연해달라고 부탁받은 일들인데, 이런 태도도 중요하다고 생각해요. 프로답게 일에 임하는 거죠. 맡은 일에는 최선을 다하고요. 물론 일이 끊기는 경우도 있어요. 그건 어쩔 수 없어요. 사람이 일하다

| 위 | 루이 14세 때의 작곡가 장바티스트 륄리Jean-Baptiste Lully로 분장한 음악 해설 모습

| 아래 | 〈해설이 있는 음악회〉가 끝난 뒤 타악기 팀과 함께

보면 인연이 안 맞아서 도중에 하차를 하기도 하고 성사가 안 되기도 하죠. 하지만 아무리 출연료를 적게 받는 작은 일이라도 꾸준히 성실하게 임무를 다하는 것이 필요합니다.

우리나라 클래식 음악 시장에 대해 의견을 묻고 싶습니다. 현재 우리나라 클래식 음악 시장은 세계 유수의 오케스트라들이 공연할 만큼 큰 시장이 되어가고 있습니다. 세계적인 수준의 연주자들도 많이 배출되고 있고요. 하지만 지휘와 작곡 부분에서는 여전히 변방인 것 같아요. 그 분야를 육성하기 위해 어떤 노력이 필요할까요?

작곡가는 학풍이나 스승에게 반란하려고 노력해야 한다고 생각합니다. 새로운 것을 시도해야 하고 심지어 계보에서 파문을 당하는 일이 있더라도 답습은 안 됩니다. 개성 있게 자신의 길을 개척해야 해요. 그렇지 않으면 매일 똑같은 물에서 비슷한 곡을 작곡하고 맙니다. 그러고는 '난 왜 이렇게밖에 못할까.' 하고 고뇌하죠. 좀 더 창의적이고 창조적인 독특한 존재가 돼야 작곡가로 살아남을 수 있다고 생각합니다. 왜 우리나라에서는 스타 지휘자가 안 나올까 저도 답답합니다. 과연 우리나라에 그렇게 훌륭한 지휘자가 없을까 생각해보는데, 우리나라 출신으로 국제적인 지휘자가 현재 정명훈 씨뿐이어서 많이 아쉬워요. 그만큼 젊은 세대의 분발이 필요합니다.

왜 국제적으로 이름을 내지 못하는 것일까요. 우리나라 지휘자들의 지휘가 음악에 대한 통찰이 부족하기 때문일까요. 엘 시스테마El Sistema로 유명한 베네수엘라의 시몬 볼리바르 유스 오케스트라Simon Bolivar Youth Orchestra 이야기를 들어보니 그곳에서는 어렸을 때부터 지휘할 수 있는 기회가 많다고 해요. 그러다 보니 연습이 축적되는 거죠. 오케스트라도 많고 청소년 오케스트라도 많고 사방에 오케스트라가 많으니까 직접 지휘를 경험할 수 있는 기획도 많고 좋은 지휘자로 클 수 있는 토대가 탄탄한 겁니다. 그런 경험이 굉장히 중요하거든요. 아무리 훌륭한 음악적 재능을 타고났다고 하더라도 지휘 한 번 제대로 해볼 수 있는 여건이 안 되는 나라에서 훌륭한 지휘자가 나올 수는 없습니다. 그런

인프라를 갖추는 것이 무척 중요하죠. 어렸을 때부터 지휘자를 발굴해야
하는 게 아닌가 하는 생각도 들어요. 훌륭한 지휘자를 키우려는 각별한 노력이
음악계에서 일어나야 한다고 생각해요. 예산을 들여서 체계적으로요.
훌륭한 해외 지휘자들을 초청해서 지휘 프로그램을 여는 것도 필요합니다.
세계적인 지휘자들한테 레슨을 받게 하는 방법도 있고요. 젊은 음악인들을
루체른 페스티벌아카데미Lucerne Festival Academy 같은 곳이나 베를린필하모닉
아카데미에 파견할 수 있는 장치가 마련되었으면 좋겠습니다.

사실 아직도 많은 사람이 클래식을 어렵다고 생각합니다.
그런 사람들은 클래식에 어떻게 접근하면 좋을까요?
많이 듣고 접하는 기회를 갖는 것보다 더 좋은 방법은 없습니다. 의식하든
의식하지 않든 많이 듣다 보면 어느 날 선율 하나가 뇌리에 꽂히고, 바로
거기에서부터 클래식 음악 감상이 본격적으로 시작되는 거죠. 공연장을 자주
찾아가보세요. 새로운 레퍼토리를 들을 때마다 신기하고 재미있어 하는 자신을
발견하게 될 거예요. 아는 분들 중에 KBS 클래식 FM을 아침부터 밤까지
배경음악으로 틀어놓는 분이 많은데, 그러다 보면 어느 순간 클래식과
가까워져 있는 자신을 만나게 될 거예요.

앞으로 열릴 음악회 중에 선생님께서 가장 기대하시는 음악회나
페스티벌이 있나요? 그리고 음악평론가를 꿈꾸는 친구들이 꼭 가봐야 할
음악 페스티벌이 있다면 소개해주세요.
잘츠부르크 페스티벌Salzburg Festival이나 루체른 페스티벌은 꼭 가서 보면 좋겠어요.
정말 다양한 장르의 음악을 연주하거든요. 연극도 하고요. 연극이 음악에 얼마나
중요한 영향을 끼치는지 알 수 있습니다. 잘츠부르크 페스티벌이나 루체른
페스티벌이 소중한 것은 돈을 많이 쓰면서 동시에 많이 버는 페스티벌이기도
하지만, 현대음악을 굉장히 장려하고 새로운 음악을 아주 새롭게 생산해내는
페스티벌이기 때문이에요. 그리고 새로운 지휘자를 발굴하는 젊은 지휘자

대회Young Conductors Compeititon도 열어요. 말러체임버 오케스트라Mahler Chamber Orchestra나 체임버 오케스트라 오브 유럽Chamber Orchestra of Europe 같은 경우 지휘자 고 클라우디오 아바도Claudio Abbado가 유럽의 훌륭한 청년 연주자들을 모아서 오케스트라 경험을 하게 했죠. 이런 게 다 밑거름이 돼서 유럽에 클래식 문화가 훌륭하게 유지되는 거라고 생각합니다. 사실 그해의 페스티벌들은 공연 레퍼토리가 비슷한 경우가 많아요. 하지만 잘츠부르크나 루체른에서 열리는 좋은 공연들의 향기를 맡아보면 세계 최고의 예술이란 무엇인가를 많이 느낄 수 있어요. 시즌 때 베를린필하모닉 오케스트라나 빈필하모닉 오케스트라의 공연도 보면 좋죠. 오페라는 메트로폴리탄 오페라나 빈의 국립오페라 극장에 가서 최고의 가수들이 나오는 공연을 보면 더할 나위 없습니다. 최고의 연출이 무엇인가도 보고요. 세계 각국의 공연을 다 보려고 노력하는 게 필요해요.

가장 좋아하시는 작곡가와 연주자가 궁금합니다.
모든 장르의 음악을 좋아하기 때문에 답하기 어려운 질문인데, 러시아 음악가들도 좋아합니다. 러시아어를 전공하고 러시아 음악에 정말 빠져서 모스크바 음악원Moscow Conservatory에서 성악을 배운 개인적인 이력 때문에 그럴 수도 있을 거예요. 차이콥스키와 라흐마니노프Sergei Rachmaninoff의 슬라브적인 음악을 좋아하죠. 라흐마니노프나 차이콥스키는 꼭 한 번 만나보고 싶을 정도예요. 차이콥스키 오페라 〈예브게니 오네긴Evgeny Onegin〉과 〈스페이드의 여왕Pikovaya Dama〉을 정말 좋아하고 베토벤, 브람스, 바그너, 리하르트 슈트라우스Richard Strauss로 이어지는 독일 작곡가들의 진중한 아름다움과 벨리니Vincenzo Bellini, 도니체티Gaetano Donizetti의 서정미 넘치는 음악들도 좋아합니다. 음악의 바다란 정말 무궁무진하죠.

저도 차이콥스키를 굉장히 좋아합니다. 그런데 차이콥스키 음악을 들으면 우리나라 사람들이 따라할 수 없는 뭔가가 있는 것 같아요. 우리나라 작곡가들이 곡을 써도 차이콥스키 같은 느낌은 잘 안나요.

그렇지 않아요. 우리나라의 한과 러시아의 한이 정말 비슷하다는 얘기들을 이
합니다. 고난이 많은 역사였다는 뜻이죠. 차이콥스키는 응어리가 많은
사람이죠. 콤플렉스도 많았고요. 동성애자였으니 사회적인 억압 속에서 내면은
부글부글 끓었을 거예요. 굉장히 신경질적이고 섬세하다 보니 그런 성정들이
음악으로 불길이 되어 나오는 것 같아요. 듣다 보면 깜짝깜짝 놀라요. '아니,
이렇게 예민한 사람이 이렇게 커다란 대형 음악을 만들 줄이야.' 그러면서요.
그래서 제가 차이콥스키 오페라를 굉장히 좋아합니다. 인간에 대한 파토스가
매우 잘 드러나 있어요.

좋은 평론이란 무엇이라고 생각하세요?
공연한 예술가가 읽고 연주 세계를 발전시킬 수 있으며 청중들이 읽고
공감하면서도 몰랐던 부분을 짚어줄 수 있는 평론이 가치 있는 평론이라고
생각합니다. 예술가들의 좌표를 정확히 알려줄 수 있는, 힘 있되 거짓되지 않고
따뜻함도 담겨 있는 평론이 좋은 평론이라고 생각해요. 그러기 위해서는
물론 문장력도 뒷받침되어야겠죠.

음악평론가를 꿈꾸는 친구들에게 조언 한마디 부탁드립니다.
포기하지 말고 한 가지 일을 꾸준히 오랫동안 하는 것 자체가 인생의 승리입니다.
한 가지 일을 오래하면 그게 바로 장인이 되는 길이죠. 저도 지금까지 여러 가지
일을 한 것 같지만 저의 목표는 하나였어요. '예술을 위한 무언가가 되고 싶다.'
그거 하나만 보고 계속 일을 하다 보니 이렇게 다방면에서 활동할 수 있게 된
겁니다. 어떤 일을 열정적으로, 미친 것처럼 몰입하면 다양한 일들이 주어집니다.
일이 주어졌을 때 최선을 다해 열심히 하고, 자기를 갈고 닦아서 최고의 상태가
되도록 만들어놓는 것이 중요해요. 강호의 고수들은 칼을 갈면서 오랜 시간을 참고
기다리죠. 곤궁하고 힘들더라도 그걸 견뎌내는 시간이 필요합니다. 단군 신화가
상징적으로 많은 말을 해줍니다. 인내심과 뚝심을 가지고 진짜 자기가 좋아하는
것을 참을성 있게 기다리고 자신을 갈고 닦는 것. 그런 태도가 중요합니다. 예술을

하겠다고 마음먹은 사람들은 배고파도, 누가 뭐라고 해도 꺾이지 않고 예술의 길을 걸어야 합니다. 그런 독한 태도가 없으면 예술을 할 수 없죠.

예술을 하다 보면 내가 부족한 점이 무엇인지 느낄 수 있어요. 그러면 좀 더 정진해야 합니다. 그래서 부지런해야 한다고 말한 겁니다. 선생님 따라다니는 그런 부지런함이 아니라, 자기가 정말 좋아하는 걸 파고들어 공부하는 부지런함이 필요해요. 저는 대학교 다닐 때부터 보고 싶은 공연은 해외에서 하든 지방에서 하든 다 보러 다녔어요. 돈이 생기면 아무 데도 안 쓰고 공연 보는 데에만 썼어요. 학교 다니면서도 매일 세종문화회관 가서 공연 보고 예술의전당을 집 드나들 듯이 다녔죠. 방위병으로 복무할 때도 공연 보러 다녔어요. 지금까지도 그런 열정이 있어요.

어디 가서 뭘 볼까, 추석과 설날에는 한국에 공연이 없으니 미국, 런던, 유럽 어디든 가서 훌륭한 공연을 보고 느끼고 배워와야겠다는 생각으로 늘 해외를 다니고 있습니다. 모든 것에 가능성을 열어놓고 어디 가서 뭘 볼까 이런 생각으로 머릿속이 가득해요. 그렇게 뭔가를 계속 쌓고 소화해야 합니다.

저는 특별히 뭐가 되고 싶다는 꿈은 없어요. 앞으로 특별히 뭘 해야겠다는 생각은 별로 하지 않습니다. 저에겐 현재가 중요해요. 지금을 잘 사는 게 중요해요. 내일을 걱정하지 말고 지금 이 순간을 즐겨야 해요. 이 말은 놀고 먹으라는 게 아니고 지금을 충분히 쓰라는 뜻입니다. 자기 것으로 말이죠. 정말 열심히 살면서 어떤 가치 있는 일을 해볼까 생각해야 합니다. 제가 대학생일 때도 그랬는데 지금까지도 우리나라 대학생들은 천편일률적으로 영어 시험 공부만 열심히 하고 스펙 쌓는 데 많은 시간을 보내는 것 같아요. 하지만 저는 영어 시험 공부를 따로 해본 적이 없습니다. 대신 셰익스피어를 읽었어요. 셰익스피어를 원문 대조해서 읽고 19세기 프랑스 문학, 이탈리아 문화 등을 공부했어요. 해당 전공 학과에 들어가서 전공 시간에 도전했죠. 셰익스피어 영어 강의도 듣고요. 그러면서 영어도 공부하고 교양도 쌓았어요. 제가 평생 러시아어만 하면 얼마나 사람이 작아지겠어요. 러시아는 넓은 대륙이지만 세계의 일부분이지 세계 전체는 아니잖아요. 그러니 러시아를 바탕으로 세계를 확장시켜 나갔어요. 그런 전인적인

인간의 꿈이랄까요. 그런 걸 꿈꿉니다. 그래서 평생 사람들과 예술을 함께 즐기고 나누면서 살고 싶어요. 그로 인해서 제가 더 윤택한 삶을 살게 되면 그건 정말 행복한 일이죠.

기회가 돼서 외국에 나가 〈해설 있는 음악회〉를 열어보기도 했어요. 외국에서도 시도해본 거죠. 블라디보스토크와 나홋카에 가서 러시아말로 음악해설을 했는데 반응이 정말 좋았어요. 관중들이 무대 위로 올라와서 이것은 기적이라면서 좋아하니까 뜻 깊고 보람되더라고요. 이탈리아에 가서도 했는데 어눌하지만 이탈리아 말로 이야기하니 정말 좋아하더군요. 최근에는 로스앤젤레스의 월트디즈니 콘서트홀에서 한국 남성성악합창단 '이 마에스트리' 공연에서 노래하고 해설했는데 반응이 정말 뜨거웠습니다. 앞으로도 세계의 청중과 만날 수 있는 접점을 계속 만들고 영역을 넓혀나갈 생각입니다.

장일범

한국외국어대학교 러시아어과를 졸업하고 모스크바 음악원 성악과에서 수학했다. KBS 클래식 FM 〈장일범의 가정음악〉과 갤럭시 스마트폰 전용 라디오 〈삼성 밀크 뮤직〉 클래식 톡 진행자로 활동하고 있다. 다수의 공연 해설을 통해 클래식 음악의 저변 확대에 힘을 기울이고 있다. 대구오페라재단 이사이며 경희대학교 겸임교수로 재직 중이다.

음악의 길,
스스로 찾아 걸어라

뮤지컬음악감독

김문정

화려한 조명과 의상과 배우로 빛나는 무대

그 무대 뒤에서 혹은 좁은 피트 안에서

음악을 무대화하는 사람이 있다

여러 갈래의 길을 걸어왔지만 한 번도

음악 아닌 길을 걸어본 적이 없다는 그녀

어렵고 힘들지만 뒤에 걸어올 이를 위해

길을 닦아주고 싶다는 그녀는

지금도 여전히 음악 안에서 뜨겁다

#4

음악감독으로 일하신 지 10년이 넘으셨죠?
그렇게 됐네요. 2002년부터 시작했으니까요.

지금까지 공연하신 작품 수가 궁금합니다.
30편 정도까지 세어보고는 안 세어봤어요. 재공연이 많이 되니까요.
많이 할 때는 한 해에 11편을 한 적도 있어요. 재공연된 것까지 합치면 70-80편
정도 공연했을 거예요. 지방 공연까지 합치면 100편도 넘고요.

한 해에 10편 정도는 계속하신다는 거네요.
보통 6-7편 정도 하는 것 같아요. 하지만 신작은 1년에 2-3편 이상은 안 잡아요.
신작을 안 할 때도 있어요. 〈레 미제라블Les Misérables〉 같은 작품은 9개월 동안
공연했기 때문에 그럴 때는 신작을 할 수 없죠. 앙코르가 보통 6-7편 생기는
경우에는 11편 정도 하는 것 같아요.

어떻게 1년 동안 11편을 공연하시나요?
운영의 묘를 부려야죠. 재공연되는 공연들은 완성도에서 어느 정도 인정받은
작품이기 때문에 진행 방식이나 연습 방식의 노하우도 익숙하고, 제작진이나
배우들도 또다시 참여하는 경우가 많아서 조금 수월해요. 그리고 MR Music
Recorded로 진행되는 공연도 가끔 있으니까요. 저는 거의 라이브로 하는데,
두어 개 정도는 MR로 진행하기도 하죠. 그런 작품이 앙코르로 재공연되는
해가 있어요. 사실 한 사람이 10-11편을 다 할 수는 없어요. 자랑거리도 아니고요.
그런데 또 듣기 싫은 건 "작품이 너무 많아서 어떤 작품은 대충 한다."는 말이에요.
하지만 공연이 잘돼서 앙코르를 하는 것이고, 앙코르할 때 제작사에서 해고
안 하고 다시 찾아주는 거니까 최선을 다해야죠.

음악감독은 뮤지컬에 사용하는 모든 음악을 총괄하고 지휘자석에서
악단을 지휘하기도 합니다. 그 외에 음악감독으로서 여러 가지 일을
하실 것 같은데 어떤 일을 하시나요?

제가 스스로 정리한 문장으로 표현하자면 '음악을 무대화하는 사람'이 음악감독
같아요. 이 말이 가장 적당한 표현이라는 생각이 들어요. 그러니까 연출가가 배우를
연습시키고 무대에 세우듯이, 음악감독은 잘 짜인 작곡과 편곡을 바탕으로 이
음악을 배우들이 무대 위에서 어떻게 표현해야 하느냐를 판단하는 사람인 거죠.
그러려면 이런 배우를 써야 하고 이런 악기를 써야 하고 이렇게 연주해야 한다는
것을 생각하고 결정할 줄 알아야 해요. 단, 그 과정에서 잊지 말아야 할 것은
음악이 음악만으로 존재해선 안 된다는 점이에요. 공연이 끝났을 때 "음악은
좋더라."라는 말을 들으면 그건 좋은 작품이 아니라는 뜻이에요. 뮤지컬은 음악,
춤, 연기가 어우러져서 하나의 작품으로 완성돼야 해요. '음악은 좋다'라는 말은
음악만 도드라지게 들렸단 얘기니까 좋은 작품이 아닌 거죠. 그리고 라이선스
뮤지컬의 경우 작곡자의 의도를 잘 살리면서도 음악성을 잃지 말아야 해요.
작곡가의 의도를 파악하고 음악의 질을 생각해야 합니다. 음악감독은 음악을
무대화하는 사람이라고 정리할 수 있겠죠.

무대화할 때 여러 가지 과정이 있을 것 같습니다. 노래 연습이라든지
오케스트라 연습도 과정 안에 포함될 테고요.

그 과정에서 음악감독은 지휘할 때도 있고 오디션을 볼 때도 있어요.
개사를 하기도 하고요. 물론 배우들과 보컬 트레이닝도 해야 합니다.
그 밖에도 오케스트라 연습, 리허설도 해야 하고 연출가나 안무가가 원하는
음악 포인트를 찾아서 충족시켜야 하는 부분도 생깁니다.

굉장히 다양한 일을 하시네요. 배우들 보컬 트레이닝부터
개사 작업, 오케스트라 연습까지 하신다니요.

외국은 작업이 세분화되어 있기도 해요. 보컬 코치나 지휘자가 따로 있어요.

마스터가 연습을 시킬 수도 있고, 그 모든 걸 총괄하는 포지션이 따로 있기도 해요. 하지만 우리나라에서 뮤지컬이 이렇게 표면화된 지는 얼마 안 됐잖아요. 한두 사람이 두각을 나타내면서 많이 표면화가 됐죠. 초창기에 한두 사람이 모든 역할을 하다 보니 음악감독이 굉장히 많은 일을 맡게 됐는데, 이제는 분업이 돼야 한다고 생각해요.

시스템이 조금씩 자리를 잡아가는 중이네요.
그렇죠. 하지만 직장인들이 월급 받는 것처럼 오케스트라 단원들에게 매달 고정 월급을 지급하기는 쉽지 않아요. 잘 아시겠지만 현실적인 문제들이 있어요. 제작사에서 무대에 올리는 작품마다 스무 명의 오케스트라 단원을 요구하진 않으니까요. 어떤 작품에선 연주자 두세 명으로 가는 경우도 있고 피아노로만 가는 경우도 있어요. 어떤 작품에선 그 이상의 인원을 요구하기도 하고요. 저희들도 조금씩 그런 문제들을 해결해보려고 노력하고 있습니다.

음악감독의 역할 중에 제일 중요하다고 생각하시는 건 뭔가요?
조율이죠. 음악감독은 조율사와 같은 역할이에요. 연출자가 가끔 "바람이 날리게 음악을 연주해달라."고 요구하는 경우가 있어요. 안무자는 "음악이 구름 위를 걷는 것 같은 느낌이었으면 좋겠다."라고 말하기도 하고요. 그렇게 추상적으로 얘기할 때 어떻게 구름 위를 걷고 바람에 날리듯이 음악을 만들지는 편곡자나 작곡가와 상의합니다. "여긴 드럼스틱을 브러시로 써보자." "여긴 좀 더 포근하게 비올라 위주의 사운드로 가보자." 이런 식으로 말이죠. 순간적인 선택도 해야 합니다. 어떤 부분에서는 배우들 연기가 극적으로 가야 하기 때문에 노래를 포기해야 하는 경우도 생기고, 또 어떨 때는 음악적으로 가야 하기 때문에 연기를 포기해야 할 때도 있죠. 사실 어느 쪽도 서로 자기 영역을 포기하고 싶어 하지 않아요. 그럴 때 음악감독은 배우와 스태프가 전체적으로 조화를 이룰 수 있게 중심 역할을 해야 합니다.

음악감독이 부분 편곡이나 노래의 선택 여부까지 결정하나요?
이 부분에서는 음악을 살려야 할지 빼야 할지, 편곡을 어떻게 해야 할지
이런 것들을 다 음악감독이 결정하는 건가요?
음악감독은 작곡과 편곡이 되어 있는 상태에서 작업을 시작하는 사람이에요.
개념에 혼선이 있는데, 한국 뮤지컬은 처음부터 함께 대본을 분석하면서 "여기에
음악이 들어갔으면 좋겠고 여기서는 빠졌으면 좋겠다." 이런 얘기들을 나눠요.
그러니까 아무것도 없는 상태에서 같이 창작에 참여하는 포지션이 있는데, 이런
포지션에 있는 사람을 슈퍼바이저Supervisor라고 해요. 한국 뮤지컬의 경우엔
슈퍼바이저의 역할이 필요할 때가 있죠.
　　반면 라이선스 뮤지컬은 음악감독의 포지션만 필요해요. 라이선스 뮤지컬은
이미 다 만들어져서 들어온 거니까요. 제가 참여했던 〈서편제〉나 〈광화문 연가〉
같은 작품들은 음악감독뿐 아니라 슈퍼바이저의 역할도 같이 했어요.

그럼 슈퍼바이저가 좀 더 큰 역할을 하는 건가요?
큰 역할, 작은 역할이라고 상하를 나누기보다는 포지션이 다른 겁니다. 작곡이나
편곡이 다 된 상황이라고 해도 현실적인 상황과 맞지 않다면 음악감독이 다
고쳐야 하는 경우도 있어요. 슈퍼바이저와 편곡자는 40인조 오케스트라로
연주해달라고 요청했는데 공연할 극장이 그 규모를 감당할 수 없다면 음악감독이
다시 부분 편곡을 해야 합니다. 아까 얘기한 것처럼 음악감독은 음악을 실질적으로
무대화하는 사람이니까요. 그렇기 때문에 누가 위고 아래고 나누는 게 아니라
포지션이 다르다고 생각하면 됩니다. 작곡가에게 연극성이 있느냐 없느냐에
따라 슈퍼바이저는 필요할 수도 필요 없을 수도 있어요. 작곡가가 연극성을
가지고 연출자와 대화를 많이 하고 더불어 연극적인 음악 경험도 풍부하다면
슈퍼바이저는 필요하지 않겠죠.
　　〈서편제〉는 슈퍼바이저가 필요했어요. 작곡가 윤일상 씨가 대중음악
작곡가로는 유명한 분이지만 뮤지컬을 한 번도 해본 적이 없어서 새로운 도전을
조금 두려워하셨어요. 겸손하게도 "음악감독님이 하라는 대로 해보고 싶다."라고

얘기하시더라고요. 그래서 같이 대본 회의 하면서 여자 주인공과
남자 주인공의 톤은 어떤 식으로 가야 할지, 어떤 부분에서 판소리로 가야
할지 등을 함께 의논하고 결정했죠.

　　주크박스 뮤지컬인 〈광화문 연가〉도 슈퍼바이저가 필요했어요.
〈광화문 연가〉는 작고하신 작곡가 이영훈 씨의 곡으로 진행되는 뮤지컬이었기
때문에 그 곡들을 어떻게 만져야 하는지 슈퍼바이저가 결정해야 했죠.

　　〈내 마음의 풍금〉은 제가 작곡하고 슈퍼바이저도 하고 음악감독도
한 작품이에요. 슈퍼바이저는 1차 크리에이티브 팀으로 보면 됩니다.
예를 들어 〈서편제〉가 재공연을 하는데 제가 바쁘면 다른 사람이
음악감독을 할 수 있지만, 슈퍼바이저라는 제 이름은 남아 있는 거죠.
작곡과 편곡이 되어 있는 상태에서 배우들과 연습할 때 붙는 음악감독과는
포지션이 다른 거예요.

공연이 흥행하면 슈퍼바이저에게 러닝 개런티도 주나요?
공연이 계속 흥행하면 슈퍼바이저도 개런티를 받을 수 있어요. 물론 작곡가나
대본작가가 받는 것처럼 많은 금액은 아니지만 계약할 때 그런 계약 조건을
넣으면 돼요. 〈맘마 미아 Mamma Mia〉의 슈퍼바이저인 마틴 코크 Martin Koch는 굉장한
돈을 벌고 있죠. 전 세계적으로 공연되는 작품이다 보니 그럴 때마다 개런티를
받는 거예요. 저작권이 사후 70년까지 보장되니까 앞으로도 엄청난 금액을 벌겠죠.
제가 슈퍼바이저로 참여한 〈서편제〉도 러닝 개런티 계약을 했지만 실제 받은 적은
별로 없어요. 어느 정도 흥행이 돼야만 받을 수 있으니까요.

슈퍼바이저는 공연이 계속되는 한 저작권이 남아 있는 거네요.
그렇죠. 백지 상태에서 같이 창작에 참여한 크리에이티브 포지션이니까
적은 금액이라도 개런티를 받습니다. 라이선스 뮤지컬인 경우에는 작품을
전체적으로 아우르는 사람을 슈퍼바이저라고 부르기도 해요. 라이선스 뮤지컬이
재공연될 때 제가 다시 음악감독으로 참여하진 못하지만 슈퍼바이징으로라도

참여해달라고 기획사 쪽에서 요구하기도 합니다. 그럴 땐 러닝 개런티가 없죠. 전체적으로 잘 돌아가는지, 연습이 잘되는지 그야말로 관리 감독자로서의 역할만 하는 거니까요.

음악감독이 갖춰야 할 요건에는 어떤 게 있을까요?
우선 음악성이에요. 해박한 음악 지식이 있어야 합니다. 연습하면서 배우나 오케스트라 단원들을 이끌어갈 때 카리스마도 필요하고요. 여기서 말하는 카리스마는 어떤 일을 주도적으로 이끌어가는 능력이라기보다 자기가 지금 하는 작품에 대한 소신의 문제예요. 소신이 확실하면 그게 카리스마라고 생각해요. 모르는 부분은 배우면 되니까요. 아무리 음악에 대한 해박한 지식이 있더라도 모르는 부분이 분명 있거든요. 뮤지컬 음악이 보편적으로 클래식한 것만 있는 건 아니잖아요. 다양한 음악 장르가 필요하니까 모르는 부분이 분명 생겨요.
　제가 〈맨 오브 라 만차Man of La Mancha〉를 했을 때 플라멩코Flamenco 공부를 많이 했어요. 누군가를 이끌어야 할 때 명확하게 알고 있어야 하는 것들이 있어요. 그런 것들을 알고 있는 게 중요하고 그래야만 누군가를 이끌 수 있어요. 그것이 작품에 대한 해석과 이해를 도와줄 수 있는 부분이기도 하고요.
　또 다른 요건은 체력이에요. 음악감독은 지휘자로서의 역할도 하기 때문에 체력이 필수예요. 지휘자는 연주자의 거울이자 노래하는 사람들의 거울이기 때문에 지치면 안 돼요. 지휘자와 오케스트라 단원들은 피트Pit라는 공간에서 연주해요. 연주자들은 무대를 볼 수 없죠. 제가 무대의 상황을 전달해주는 중간 역할을 하는 겁니다. 지금은 슬픈 상황이고 지금은 우리가 싸우고 있다는 식으로 무대 위 상황을 연주자들에게 알려주죠. 배우들도 지휘자의 사인을 보고 노래해요. 피트라는 공간은 저만의 무대이기도 해요. 저의 사인을 보고 연주자들이 연주하고 배우들은 노래를 부르니까요. 제가 만약 컨디션이 안 좋거나 몸이 아파서 대충 지휘한다면 연주자들도 대충 연주하고 배우들도 대충 노래해요. 대충대충 한 공연이 되는 거예요. 별로 안 좋은 공연이 되는 거죠.

체력 관리는 어떻게 하세요?

특별히 체력 관리를 위해서 헬스장을 다닌다거나 따로 운동할 시간을 만들진
않아요. 쉬지 않고 공연하는 게 체력 관리인 것 같아요. 긴장을 늦추지 않고
제 자신을 관리해야 하니까요. 그런데 솔직히 해가 갈수록 덜 힘든 것 같아요.
이제 조금 여유도 생긴 것도 같고요. 처음부터 이랬던 건 아니에요. 처음에
〈명성황후〉 공연할 땐 땀을 뻘뻘 흘리면서 지휘했었죠.

3시간 가까이 지휘하려면 가끔 지치거나 힘들 때도 있을 텐데
극복하는 선생님만의 노하우가 있으신지요?

지치죠. 그리고 기분이 안 좋은 날은 더 힘들어요. 개인적으로 안 좋은 일이
있을 때 기쁘고 즐거운 노래를 지휘해야 하면 잡념이 생기곤 하죠. 그런데 그게
어김없이 연주자들이나 배우에게 영향을 줘요.

　　얼마 전에 어떤 배우가 이런 얘기를 하더라고요. 자기가 힘들 때마다 무대에
나와서 제가 지휘하는 걸 본대요. 그 모습 보면서 "감독님이 저렇게 열심히
하시는데 나도 열심히 해야지." 그런 마음을 먹는다고 하더라고요. 그런 얘기
들으면 '대충 지휘하면 정말 안 되겠구나, 배우나 스태프들도 다 보고 있구나.'
이런 생각이 들어요. 무대는 저 혼자만의 공간이 아니고 배우와 스태프들이
서로에게 힘과 에너지를 주고 교감하면서 만들어내는 공간이라고 생각해요.

〈서편제〉나 〈광화문 연가〉 같은 창작 뮤지컬도 공연해보셨고 많은 라이선스
뮤지컬도 공연해보셨는데 연습 방법이나 음악의 접근 방법에서 차이가 있나요?

차이가 많죠. 한국 뮤지컬은 아무것도 없는 상태에서 만들어내는 것이고, 라이선스
뮤지컬은 이미 검증돼서 한국에 들어오는 공연이잖아요. 아무거나 안 갖고 오죠.
적어도 몇 년이나 몇 십 년 이상 공연이 지속된 작품들이니까 관객들 반응은
어땠는지, 공연이 어떻게 펼쳐졌는지를 다 가늠하고 나서 들여오는 작품들이에요.
그래서 한국 뮤지컬이 더 어렵다고 할 수 있지만, 그렇다고 라이선스 뮤지컬을 '수박
겉핥기' 식으로 쉽게 할 수는 없어요. 라이선스만이 가지고 있는 고충이 있거든요.

예를 들어 〈레 미제라블〉은 송스루Song-Through 뮤지컬로, 대사 없이 노래로만 되어
있어요. 노래 가사가 전부 영어이기 때문에 그걸 우리말로 바꾸는 작업,
즉 개사 작업이 가장 큰 고충이었죠. 영어 단어를 우리말로 바꿀 때 영어 단어만의
예쁜 모음 발음을 살려줘야 하는데 거기에 딱 맞는 우리말을 찾아내기가 쉽지
않거든요. 〈레 미제라블〉 1막 첫 장면에서 죄수들이 "Look Down, Look Down."
하는 부분을 우리말로 "고개 숙여." "내리 깔아." 등 별걸 다 붙여봤어요. 'Look
Down.'이라는 두 단어가 갖고 있는 의미를 다 포함하는 우리말을 찾기가 쉽지
않았죠. 우리말로 번역하면 "우린 계속 낮춰야 돼. 우린 계속 낮춰야 돼."인데,
이 문장을 두 단어에 다 할 수 없잖아요. 그러다가 '낮춰'가 어떠냐는 의견이
나와서 그렇게 하기로 했죠. 공연 끝나고 관객평을 보니 '나쵸'라고 들린다고도
하고 "닥쳐, 닥쳐."로 들린다고도 하고 다양한 반응이 나오더라고요. (웃음)

"Bring Him Home."도 우리말로 바꾸면 "그를 집으로 데려다줘."인데,
이 문장을 세 단어에 다 넣을 수가 없잖아요. 그래서 최대한 마지막 'Home'의
'오'와 비슷한 발음을 찾다 보니까 '집으로'가 좋겠더라고요. 원래 가사와 맞는
우리말을 찾아도 음의 고저와 장단의 길이에 따라서 선율이 완전히 달라지기도
해요. 몇 날 며칠 고심하고 시뮬레이션을 해봐도 가장 힘들고 염려되는 부분은
개사 작업입니다.

어떻게 보면 창작 뮤지컬 작업만큼 힘들 수도 있겠네요.
그럴 수도 있는데, 사실 한국 뮤지컬만큼 힘들지는 않아요. 한국 뮤지컬은 백지
상태에서 만드는 것이고 작품이 완성된 뒤에도 끝나는 게 아니잖아요. 사람
욕심이라는 게 끝이 없어서, 우리가 만들었기 때문에 우리가 그걸 또다시 바꿔서
시도해볼 수 있는 가능성이 있는 거죠. 연출자들은 쉽게 얘기해요. "여기에 음악
하나 깔아주면 안 돼?" "이 부분에 에너지 넘치게 여덟 소절 추가하자." 그 여덟
소절을 추가하려면 어떤 템포로 어떤 음악을 작곡할지, 편곡은 어떻게 할지, 악기
구성은 어떻게 할지 등등 수많은 부분을 새롭게 작업해야 해요. 그래서 고생
끝에 만들어놓으면 "아, 원래 했던 게 낫다." 이러기도 하죠. (웃음) 우리가 만드는

뮤지컬이다 보니 이런 일이 벌어져요. 〈서편제〉도 재공연될 때마다 계속 수정하고 있어요. 수정하면서 발전하는 거예요. 다시 고쳐서 무대에 올리고, 또다시 고쳐서 무대에 올리는 작업들이 힘들어요.

한국 뮤지컬과 라이선스 뮤지컬 중에 뭐가 더 힘드냐고 묻는다면 그건 어떤 쪽을 더 열심히 하느냐는 차원이 될 수도 있기 때문에 대답할 수 없지만, 무에서 유를 창조하는 작업이 여러 부분에서 더 힘든 작업이 아닐까 해요. 그렇지만 다 만들어서 들어오는 라이선스 뮤지컬이라고 해도 바로 무대에 올릴 수 있는 상황이 아니라는 건 말씀드리고 싶네요. 그리고 '창작 뮤지컬'이라는 표현보다는 '한국 뮤지컬'이라고 불러주면 좋겠어요. 영국에서 만든 〈미스 사이공Miss Saigon〉을 영국 '창작 뮤지컬'이라고 부르지 않죠. 창작이라는 말이 외국 진출을 막는 느낌이 있어요. 영화 〈설국열차〉를 한국에서 만든 창작 영화라고 하진 않는데, 유독 뮤지컬에만 그런 명칭을 붙이더라고요. 답은 명쾌해요. 한국 뮤지컬이라고 해주면 좋겠고, 우리는 한국 뮤지컬에 큰 자부심을 갖고 싶어요.

〈명성황후〉음악감독으로도 활동하셨는데 〈명성황후〉이후로는 해외 시장에서 성공한 한국 뮤지컬이 많지 않은 것 같아요.

〈명성황후〉는 용기 있는 시도였죠. 그 부분에 있어서는 높이 평가해줘야 한다고 생각해요. 제가 〈명성황후〉 공연 하나로 간 외국 공연만 해도 캐나다, 런던, 뉴욕, 로스앤젤레스 등이었어요. 호주 가서 녹음도 했고 일본에서도 행사 형식으로 공연했죠. 처음에는 자발적으로 갔는데 그다음에는 요청이 들어와서 갔어요. 그런 시도를 했다는 것 자체가 대단하다고 생각해요. 지금 중국이나 일본으로 수출하는 한국 뮤지컬이 많아요. 우리 무대가 브로드웨이만은 아니에요. 뮤지컬 〈영웅〉이나 〈광화문 연가〉 같은 작품들은 중국으로 수출되고 있고, 소극장 작품도 계속 해외로 수출되고 있어요. 대기업에서도 투자를 많이 해요. 저도 얼마 전에 뉴욕에 가서 〈킹키 부츠Kinky Boots〉를 보고 왔어요. 이 뮤지컬은 CJ에서 투자해 성공한 경우죠.

우리나라에서는 한국 뮤지컬보다 라이선스 뮤지컬이 더 많이
공연됩니다. 이런 시장 구조에서 한국 뮤지컬이 더 발전하고
살아남으려면 무엇이 필요할까요?

새싹을 키우기 위해선 좋은 햇빛도 있어야 하고 물도 줘야 하고 영양분도 줘야
해요. 지금 한국 뮤지컬은 새싹만 많은 구조예요. 그러면서 이 새싹을 보고 열매를
맺으라고 재촉하는 형국인 거죠. 한국 뮤지컬과 라이선스 뮤지컬은 경쟁이 될 수
없어요. 〈레 미제라블〉은 해외에서 30년을 공연해온 작품이에요. 한국에 들어오는
라이선스 뮤지컬 대부분이 그렇게 오랜 시간 공들여서 만들어진 작품들이죠.
그 작품들이 그렇게 되기까지 물을 주고 영양을 주는 과정들이 얼마나 길었겠어요.
물과 영양분을 주는 투자가 계속 이루어져야 하는데 우리나라는 단기적으로
판단하는 경우가 많아요. 관객들 반응 보고 바로 접어버리는 뮤지컬들이 정말
많죠. 그런 점이 안타까워요. 〈내 마음의 풍금〉도 관객 점유율이 낮아서 언제 다시
공연될지 모르는 작품이에요. 그러니 수익성 낮은 한국 뮤지컬보다 인지도 있는
라이선스 뮤지컬을 무대에 올리는 경우가 많을 수밖에 없어요.

　　지금은 작품을 사와서 돈을 버는 것보단 우리만의 소프트웨어를 만들어내는
작업이 필요한 시점인 것 같아요. 다행히 점점 한국 뮤지컬을 성장시키기 위한
제도나 기업들 후원도 많이 생기고 있어요. 예를 들어서 CJ문화재단에서 진행하는
'CJ아지트', SK행복나눔재단에서 진행하는 '프로젝트 박스 시야SEEYA the Project Box',
한국문화예술위원회에서 진행하는 '창작산실(구 창작팩토리)' 등에서 창작자들이
만든 작품을 매해 선별해서 투자 지원을 해주고 공연을 올릴 수 있게 도와주고
있어요. 물론 공연 한 번 올려주는 것으로 끝나버리는 경우도 많지만요.
공연 이후에도 지속적으로 지원해서 재공연이 될 수 있게끔 하면 좋겠지만 그렇게
한 번 공연하는 것도 큰 도움이 됩니다. 스태프들이 그 경험과 인프라를 통해서
다시 공연하는 경우도 있으니까요. 뮤지컬 창작자를 양성하는 아카데미도
충무아트홀에서 진행되고 있어요. 거기서는 뮤지컬 창작에 필요한 작가와
작곡가를 양성하는 교육을 하죠. 교육 과정을 마친 작가와 작곡가가 협업해서
하나의 작품을 무대에 올릴 수도 있고요.

지속적인 투자가 필요한데 그 투자가 원활하지 않으면
창작자들이 많이 힘들겠네요.
창작자들이 오늘은 뭘 먹어야 하나 걱정하지 않고 작업할 수 있는 환경이
만들어지는 게 중요해요. 당장 오늘 먹고사는 것에 매이다 보면 좋은 작품을
만들기가 힘들어지죠.

라이선스 뮤지컬의 경우 로열티가 엄청나다고 들었는데 어느 정도인가요?
그 로열티를 창작자들에게 주면 좋을 것 같은데요.
로열티가 얼마나 되는지는 저도 잘 모르는데, 로열티 주고 나면 남는 거 없다는
얘기는 많이 들었어요. 결국 남 좋은 일만 시킨다고 손가락질하기도 하죠. 로열티도
작품마다 다 달라요. 혜안이 있는 제작자가 아직 뜨기 전의 작품들을 갖고 와서
공연한다면 적은 로열티로 공연할 수도 있겠죠. 말씀하신대로 로열티를 주니
창작에 투자하는 게 맞다는 쪽으로 의식들이 점점 바뀌고 있어요. 지금 뮤지컬을
공부하는 학생들이 졸업할 때쯤이면 한국 뮤지컬이 좀 더 활성화되어 있지 않을까
싶기도 하네요.

뮤지컬 작곡은 극을 잘 표현하고 극의 흐름을 방해하지 않는 선이
가장 좋은 건가요? 일반적인 작곡과 뮤지컬 작곡의 차이점은 무엇인가요?
극을 방해하지 않는 선이라기보다는 중심 캐릭터를 잘 살리면서 극의 주제를
잃지 않는 게 중요하죠. 작곡가는 이 작품이 어떤 작품이고 어떤 식으로
펼쳐나갈지를 알고, 내가 갖고 있는 작품의 성향이나 음악성을 어떻게 이 작품에
대입시켜야 할지 고민해야 해요.
　　일반적인 작곡과의 차이점은 뮤지컬이 조금 더 극적인 요소를 가지고 있다고
볼 수 있어요. 뮤지컬 음악은 '보이는 음악'이라고 많이 이야기해요. 앤드루 로이드
웨버Andrew Lloyd Webber의 〈뷰티풀 게임The Beautiful Game〉이라는 작품이 있는데 거기에
몇 십 분짜리 〈결승전The Final〉이라는 곡이 있어요. 저는 그 음악을 들었을 때
굉장히 놀랐어요. 음악만 들었는데 태클하는 장면, 코너킥하는 장면, 축구선수가

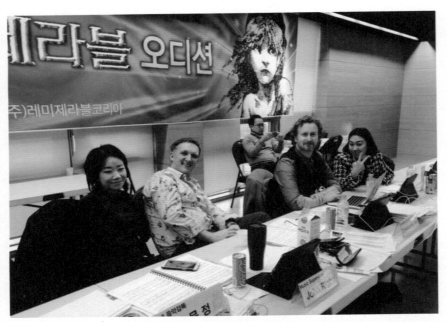

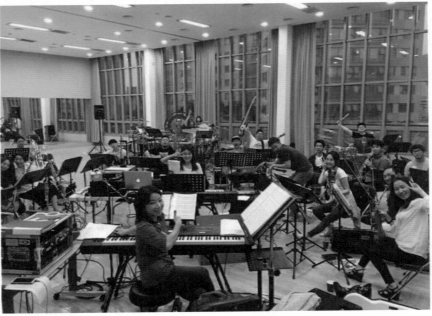

| 위 | 2015년 〈레 미제라블〉 오디션에서 협력 연출가 크리스토퍼 키|Christopher Key, 음악슈퍼바이저 존 릭비|John Rigby와 함께

| 아래 | 〈데스 노트 Death Note〉 오케스트라 리허설

혼자서 공을 몰고 오는 장면, 반칙하는 장면, 프리킥하는 장면 등이 다 보이는 거예요. 뮤지컬에선 그렇게 음악만 들어도 장면이 보이는 음악이 좋은 음악이고, 그런 음악을 만들 수 있는 작곡가가 좋은 작곡가입니다.

뮤지컬 공연을 라이브로 진행하다 보면 생각하지 못했던 돌발 상황이나 아찔했던 순간들이 있었을 것 같아요.

〈미스 사이공〉을 공연할 때였는데, 여자 주인공 킴이 순간적으로 가사를 잊어버려 네 마디를 건너뛴 적이 있어요. 갑자기 네 마디 뒤에 나오는 대사를 하더라고요. 그래서 제가 음악을 확 끝내버렸는데 다행히 연주자들이 똑같이 끝내줬어요. 공연 끝나고 단원들에게 잘했다고, 정말 다행이라고 했더니 단원들이 "감독님 손이 끝내라고 말하는 것 같았어요."라고 이야기하더군요. 뿌듯했죠. 그 순간이 어떻게 지나갔는지 모르겠어요. 순간적으로 판단해서 대처한 것 같아요.

〈미스 사이공〉 얘기가 나왔으니 하나 더 말씀드리면, 여자 주인공 킴이 마지막에 자살하거든요. 음악이 고조되다가 딱 멈추면 총소리가 나야 해요. 그런데 총이 오발돼서 소리가 안 났어요. 그럴 경우를 대비해서 무대감독이 다른 총을 하나 더 가지고 있는데, 그날은 무대감독 총도 오발된 거예요. 그 시간이 길어야 2~3초일 텐데 정말 30,000년 같았어요. 총소리 뒤에 오케스트라가 다시 음악을 연주해야 하는 상황이었거든요. 단원들도 총소리가 안 나니까 당황했죠. 총소리 없이 오케스트라 연주를 시작했어요. 그날 공연 리뷰에 "킴은 오늘 심장마비로 죽었다." 이런 글이 올라오더라고요. (웃음)

생각나는 에피소드가 하나 더 있어요. 예전에 국립극장에서 〈프로듀서스The Producers〉를 공연했을 때였어요. 주연 배우가 가사를 잊어버린 거예요. 그 장면이 '1단계! 빰! 뭐뭐뭐 빰!' 하면 음악이 멈춘 상태에서 대사를 해야 하는 장면이었는데 대사를 잊어버린 거죠. 1단계 건너뛰고 4단계를 한 거예요. 저하고 오케스트라 단원들은 악보를 막 넘겨서 따라갔어요. 그런데 배우가 인터미션Intermission 뒤에 대사가 기억이 났는지 다시 2단계를 하더라고요. 저희도 다시 악보를 막 넘겨서 그 부분을 연주했죠. (웃음)

진짜 당황하셨겠어요.

라이브 공연이다 보니 이런 일들이 많아요. 가사를 잊어버린다든지 나와야 하는
장면에서 배우가 안 나오기도 하고요. 순간순간의 판단으로 가는 거죠. 제가
연주자로 공연에 참여했을 때는 이런 일도 있었어요. 〈렌트Rent〉에서 앤젤이 드럼을
치면서 혼자 노래하는 장면이었는데 그때 MR을 사용했어요. 그 장면에서만
연주자들이 연주를 안 하고 MR을 사용했는데 MR이 갑자기 멈춘 거예요.
본능적으로 제가 뛰어나가서 건반으로 드럼을 연주했어요. 제가 노래방 반주
녹음했던 경험이 있어서 그랬는지 본능적으로 나가서 건반을 친 거죠. 그때
속으로 생각했어요. '내가 순발력이 있구나.' (웃음)

"음악이 말을 먼저 해주고 음악으로 대화할 수 있는 뮤지컬을 추구한다"는
인터뷰를 본 적이 있어요. 음악이 어떤 상황을 암시해주고 예비해주는
그런 걸 말씀하신 건가요?

꽤 오래전에 한 말 같은데, 어떤 문장 하나를 가지고 계속 다른 식으로 표현하는
뮤지컬을 해보고 싶다고 생각한 적이 있어요. 예를 들어서 "오늘 기분이 어때?"
이런 말이 있다면 "오늘 기분이 어때~?"라고 물어볼 수도 있고 "오늘, 기분이 어때?"
이렇게 물을 수도 있잖아요. 좋은 예인지는 모르겠는데, 그러니까 말 하나로
연주곡이 될 수도 있고, 어떤 주제 하나가 계속 반복되면서 편곡에 따라서 다른
느낌을 낼 수도 있는 뮤지컬을 만들어보고 싶다는 생각을 했던 거죠.

말이 달라질 때마다 음악이 달라지는 걸 말씀하시는 건가요?

그런 거죠. 그런 형식들이 살아 있는 뮤지컬을 만들고 싶다는 생각을 한 적이
있어요. 무슨 얘기인지 아시겠죠? 그런 뮤지컬을 만들겠다는 게 아니라,
그러니까 약간 퍼포먼스 같은 느낌이기도 할 텐데, 예를 들어서 열 마디 정도의 어떤
단어를 말한다면 말은 변함이 없지만, 희로애락에 따라 그 말이 어떻게 음악적으로
변화하는지 보여줄 수 있는 뮤지컬인 거죠.

뮤지컬에서 어떤 음악은 극을 이끌 수도 있을 만큼 굉장히 중요한 축이잖아요.
음악의 흐름, 음악이 어떻게 되느냐에 따라 극이 달라질 수도 있고요.
음악이 극의 중심축인데, 선생님은 뮤지컬 안에서 음악의 역할은 뭐라고
생각하세요?

뮤지컬 안에서의 음악은 중심축이라기보단 표현 수단이죠. 내 몸과 말로써
표현하는 게 연극이라면, 뮤지컬이라는 퍼포먼스는 내가 더 이상 말할 수 없는
상태에서 뱉어지는 게 노래고, 내가 더 이상 기쁨을 내 몸으로 표현할 수 없을 때
터져 나오는 게 춤이 될 수도 있는 거예요. 관객들은 알고 오죠. '네가 어느 순간에
말을 하다가 춤을 춰도, 네가 어느 순간에 말을 하다 노래를 해도 나는 그걸 알아.'
관객은 그런 마음인 거죠. 관객과 배우 사이에는 약속이 있어요. 그렇게 되려면
배우는 자연스럽게 음악의 도입부를 찾아내야 하고 자연스럽게 춤춰야 해요.
그게 좋은 뮤지컬이에요.

　　우리가 뮤지컬 볼 때 가끔 민망하고 오글거린다는 느낌을 받을 때가 있잖아요.
"사랑해."라고 얘기하고 나서 "사랑해, 사랑해, 사랑해~." 노래하고, 끝나고 나서도
"사랑해."라고 말한다면 이건 음악으로서의 역할을 못 한 거예요. 이야기가 진행되지
않으니 감정에 공감하지 못하는 거죠. "사랑해."라고 노래를 시작했다면 내가
널 왜 사랑했냐면 이래서 사랑했고 이래서 사랑했어. 그러다가 "날 사랑한다고?"
"그래 사랑해." "근데 그때 왜 그랬어?" "그때는 그게 사랑의 표현이었어." "근데
나는 그렇게 안 느꼈어." 이런 대화를 주고받다가 나중에는 "그래, 이제 그만 만나!"
이렇게 이야기가 진행돼야 음악과 노래, 음악과 춤의 역할이 제대로 된 거예요.
머물러 있으면 좋은 흐름이라고 볼 수 없어요.

좋은 음악이 아닐 수도 있나요?

그렇죠. 그 노래가 정말 좋고 가창력이 뛰어나더라도 "그래, 노래는 좋더라."
이런 감상만 남는다면 결국 그 작품은 좋은 게 아니에요.

노래 말고 연기와 춤 모두가 잘 어우러져야 좋은 작품이란 말씀이죠?
물론 노래도 좋아야겠죠. 세 분야 모두가 흐름을 같이 타고 갈 수 있는 뮤지컬이
좋은 작품이에요. 그래서 연기와 춤과 노래 삼박자를 얘기하는 거예요. 연출자,
안무가, 음악감독 세 명이 함께 오디션을 보면서 합의점을 찾는 것도 그런 이유
때문입니다. 뮤지컬의 수장은 당연히 연출자지만 연출이 모든 걸 다 총괄해서
독자적으로 움직일 수는 없어요. 그건 연극에 해당되는 말이에요. 뮤지컬은
협업이 이루어져야 해요. 원론적으로 얘기하자면 음악감독은 조율도 해야 하고,
음악화하는 작업도 해야 해요. 안무가는 안무가대로, 조명이나 음향, 의상 등
다른 분야의 책임자도 모두 그런 생각을 갖고 있어야 해요. 분야의 특성을
인정하면서 잘 유지하고 이끌고 가는 게 연출자의 역할이고요.

공연이 시작되기 전에 지휘자석에 미리 앉아 계시잖아요.
대기할 때 좀 긴장될 것 같아요.
모든 공연이 다 긴장돼요. 어떤 공연은 지휘자가 돌아서서 인사하는 경우가 있고
그렇지 않은 경우도 있는데, 시작할 때는 당연히 긴장되죠. 그런데 너무 긴장하는
모습을 보이면 단원들도 긴장하니까 아무렇지 않은 것처럼 보이려고 해요.

서울예술대학교 실용음악과를 나오신 걸로 알고 있는데
어떤 파트를 전공하셨나요?
작곡과를 졸업했어요. 제가 실용음악과를 다닐 때는 성악과 작곡 파트밖에
없었어요. 서울예대 졸업하고 나서 호서대학교 디지털음악과도 다녔죠. 거기서
학사를 받았고요. 음향 공부하고 싶어서 입학한 거예요.
지금은 실용음악학과로 명칭이 바뀐 걸로 알고 있어요.

음악을 전공하신 걸 보면 어렸을 때부터 음악을 굉장히 좋아하셨나 봐요.
작곡과를 선택하신 특별한 이유라도 있었나요?
어릴 적 친구들과 어울리며 줄곧 피아노를 쳤는데 정식으로 오래 배운 적은 없어요.

혼자 끼적거리며 늘 곡 만드는 습관이 있었는데 그런 것들이 자연스럽게 작곡과를 선택하게 된 바탕이 됐던 것 같아요.

대학 때는 어떤 학생이셨나요? 학교 다니실 때도 뮤지컬을 좋아하셨는지, 그때부터 진로를 결정하셨던 건지 궁금합니다.

대학 다닐 때 저의 주 교과목은 재즈였어요. 아마 뮤지컬을 안 했더라면 재즈 피아니스트가 됐을 거예요. 우연히 〈코러스 라인A Chorus Line〉이라는 작품에 건반 세션으로 참여했는데, 그때 처음으로 다양한 음악이 있는 뮤지컬의 세계를 알게 됐죠. 뮤지컬 음악보다는 드라마와 접목한 음악 형태, 즉 영화나 텔레비전 드라마의 배경음악에 관심이 많았고 그런 음악을 카피해서 연주하곤 했어요. 아마 그런 경험들 때문에 뮤지컬에 접근하는 데 거부감이 없었던 것 같아요.

뮤지컬 배우나 음악감독 등은 대학 교육을 받아야 할까요? 일반 배우나 대중음악 작곡가는 대학을 나오지 않아도 활발하게 활동하시는 분들이 많잖아요. 뮤지컬은 조금 다를 것 같기도 한데요.

반드시 대학 교육을 받아야 한다는 '법'은 없는 것 같아요. 어떤 분야나 마찬가지 아닐까요. 자신이 미치도록 좋아해서 끌어당기는 무언가가 있다면 그 갈증의 해소 방법이 대학이 될 수도 있고, 다른 배움의 통로로도 충분히 연결될 수 있어요. 단 감성만으로는 한계가 있어요. 단단한 기초와 기본이 돼 있어야 하니 음악 교육을 받기 위해 관련 대학을 선택하는 것도 바람직하다고 생각합니다. 다른 사람들과 교류하면서 합주하는 과정도 매우 중요하니까요.

아까도 잠깐 언급하셨지만 노래방 반주 녹음 작업을 하셨다고 들었는데, 그 일은 어떻게 하시게 된 건가요?

아직 악보가 안 나온 신곡을 듣고 녹음하는 작업이었어요. 제가 그 일을 시작했을 땐 우리나라에 노래방이 처음 들어왔을 때여서 〈눈물 젖은 두만강〉부터 '노래방 500곡집'에 수록된 모든 곡을 다시 만들었어요. 그때 대학

동기들 몇 명이 모여서 밤새 만들었는데 돈도 많이 벌었죠. 그 당시 작업비가
한 곡당 30,000원이었고 나중엔 한 곡당 60만 원, 70만 원 하는 곡도 있었죠.
30,000원짜리 곡은 악보 보면서 작업하면 되는 거였고, 60만 원짜리 곡은
오케스트라 편곡이나 합창 편곡까지 다 들어간 풍성한 사운드를 카피해서
작업하는 곡이었어요. 30,000원짜리 곡과 60만 원짜리 곡의 질 차이는 엄청나죠.
나중에는 중국 노래방, 일본 노래방 반주 녹음까지 했어요. 그때 노래방 반주
녹음했던 경험이 저에게 많은 도움이 됐어요. 그 일을 하면서 어떻게 편곡하는지,
악기들은 어떻게 연주하고 어떻게 편성하는 게 좋은지 알게 됐거든요. 뿐만 아니라
현악기 대선율이 어떻게 나오겠고 어떻게 펼쳐질지도 그때 다 알게 됐죠.

가수들 콘서트에 건반 세션으로도 활동하셨다고 들었습니다.
실용음악과를 다녔으니까 저도 그 길을 걸을 줄 알았어요. 재즈 피아니스트가
되려고 노력도 했고요. 음악을 좋아하니 음악할 수 있는 학교에 들어온 게
감사했어요. '나도 이제 뭐가 됐든 음악을 하겠구나.' 그런 생각을 했죠. 그래서
학교 선배들이 노래방 반주 녹음하는 일에도 껴주고, 콘서트 건반 세션 일도 하게
해줬어요. 그러다가 처음으로 뮤지컬 〈코러스 라인〉 세션을 하게 됐을 때 정말
엄청 놀랐어요. 뮤지컬 음악이 규격화된 게 아니라는 사실에 놀란 거죠. 가요는
대개 비슷한 형식이잖아요. A, A', B처럼 비슷한 형식의 노래들만 듣다가 뮤지컬
음악을 들으니까 멋있더라고요. 몇 십 분짜리 긴 곡도 있고 노래하다가 멈췄다가
춤추고 대사하고 이런 게 너무 놀랍고 멋지게 느껴졌어요. 나중에 음악을
하게 되면 뮤지컬이면 좋겠다는 생각을 하게 됐죠. 그러고 나서 계속 세션으로
활동했어요.

〈명성황후〉에서 건반 연주자로 활동하시다가 2002년에 〈명성황후〉
음악감독을 맡게 되신 걸로 아는데 어떻게 음악감독으로 발탁되신 건가요?
〈명성황후〉로 음악감독이 된 게 아니에요. 처음으로 음악감독을 한 작품은
〈둘리〉였어요. 2001년에 예술의전당과 에이콤 제작사가 합작으로

오페라하우스에서 뮤지컬 〈둘리〉를 공연했는데, 그 당시 음악감독을 맡은 분이
도중하차를 하셔서 제가 그 자리를 맡게 됐죠. 제작진 중 누군가가 저를
추천해준 것 같아요. 〈명성황후〉 제작사가 뮤지컬 〈둘리〉의 제작사였거든요.
〈둘리〉 하면서 〈명성황후〉까지 맡겨주신 거죠.

　　사실 음악감독이 되고 싶다거나 연주를 하고 싶다면서 저를 찾아오시는 분들이
많아요. 이 부분에 대해 얘기해야 될 것 같네요. 이쪽 일이 공채가 있거나 시험이
있는 게 아니잖아요. 그리고 음악감독이라는 위치는 굉장히 폭넓은 배우층을
감당해야 하는 영역이에요. 음악감독이 스포트라이트를 받고 관객들에게
인사하는 장면이 멋있어서 섣불리 이 일을 하려고 하는 어린 친구들도 있지 않나
하는 생각이 가끔 들어요. 그런 친구들에게는 "열심히 하고 있으면 전화할게."라고
얘기해요. 이 말 자체가 말도 안 되지만 사실 정답이기도 해요. 연주하고 싶다고
찾아오는 친구들에게도 "열심히 하고 있으면 전화할게."라고 말할 수밖에 없어요.
공채로 사람을 뽑는 게 아니니까 기회가 생겼을 때 그 역할을 충족시켜주면
계속 일을 하게 되는 경우가 많아요. 지속적인 인프라도 필요하지만 현장 경험이
중요하기 때문에 어쩔 수 없어요. 조금 답답한 얘기겠지만 계속 준비하면서
기회를 기다리는 것밖에는 다른 방법이 없어요.

그 준비가 무엇인지 조금 더 구체적으로 이야기해주실 수 있을까요?
일단 무대를 보거나 콘서트를 볼 때 분석적으로 볼 필요가 있어요. 연극이나
뮤지컬에서 어떻게 기승전결이 전개되고 있는지 학구적으로 봐야 해요. 단순히
관객 입장에서 보는 것이 아니라 배우나 연출자의 입장을 생각하면서 공연을 보면
좋겠죠. 뮤지컬에 나오는 음악 장르가 워낙 다양하기 때문에 최대한 음악을 많이
듣고 다양한 음악적 경험을 쌓는 것도 중요해요. 우리나라 음악감독은 현실적으로
보컬 레슨이나 지휘도 같이 해야 하니까 보컬 레슨에 대한 기본적인 소양도
갖추어야 하고 지휘법도 알아야 하죠. 무엇보다도 현장 경험이 가장 중요한데,
그건 생각보다 기회가 쉽게 오진 않을 거예요. 그러니까 지속적으로 연주자로
참여하는 게 가장 빠르고 현실적인 방법이에요. 연주자로 참여하면서 현장 경험을

쌓는 게 중요하죠. 이쪽 일은 현장에서 성장하는 직업이거든요. 음악감독은
누가 레슨비 받고 레슨해줄 수가 없어요. 현장에서 이 사람하고 맞닥뜨렸을 때
어떻게 대처해야 하는지, 어떻게 맞대응해야 하는지 등은 그때그때 현장에서
길러지니까요. 그렇게 길러진 능력이 가장 중요하고 그런 경험이 쌓여서 만들어지는
직업이 음악감독입니다.

현장에서 꾸준히 자기 실력을 쌓다가 갑자기 빈자리가 나서
"너 한번 해봐라." 했을 때 그 역할을 해낼 수 있는 사람이어야겠네요.
사실 저도 그렇게 음악감독이 됐어요. 그래서 준비하고 있으라는 말밖에 할 말이
없어요. 의욕만 가지고는 안 됩니다. 우리는 현장에서 바로 일할 수 있는 사람을
원해요. 그리고 제가 활발히 활동하는 음악감독일지라도 저에게 몇 년 동안
어떤 일이 어떻게 있을 거라고 보장하는 제작사는 없어요. 설사 보장하더라도
그게 공연장 상황이나 여러 변수로 인해 바뀔 수 있기 때문에 저 같은 경우도
연주자가 네 명 필요하다, 다섯 명 필요하다 그러면서 사람들을 데리고 있을 수
없는 거죠. 저랑 같이 일하는 연주자들도 월급 주면서 데리고 있을 수는 없어요.
어떻게 보면 음악적인 능력을 가장 많이 필요로 하는 분야면서도, 체계적으로
공채를 뽑는다든지 시험을 본다든지 하지 않으니까 더 어려워요. 그래서 뮤지컬
음악감독을 꿈꾸는 친구들을 데리고 세미나를 하기도 해요. 이런 현실을
가르쳐주고 싶은 마음에서 그런 자리를 만드는 거죠. 그곳에서 새로운 인연이
만들어질 수도 있겠다는 기대도 해봐요. 그래서 인연이 생기면 맞는 작업에 투입할
수도 있고요.

공연하면서 가장 보람 있을 때는 언제인가요?
모든 오케스트라와 배우, 관객이 다 합이 잘 맞아서 커튼콜 때 의도했던
사운드의 박수가 나올 때, 그때가 가장 보람돼요. 그 기분은 말로 표현할 수 없을
정도죠. 또 연주나 연기에서 항상 문제됐던 부분들이 연습을 통해서 완벽하게
완성됐을 때 성취감을 느껴요.

같은 공연을 장기간 하다 보면 가끔 매너리즘에 빠질 때도 있겠어요.

없을 수가 없어요. 그럴 때는 배우들이 저에게 해줬던 응원의 말들을 생각하면서
마음을 다잡는 방법밖에 없어요. 저는 공연을 녹음해요. 원래 공연 실황은
녹음하면 안 되지만 모니터를 해야 하니 녹음할 때가 있어요. 공연이 어떻게
진행되고 일주일 동안 음악이 어떻게 변질됐는지 확인해봐야 하니까요. 좀 힘들고
매너리즘에 빠졌을 때 옛날 녹음본을 들어요. 저만의 극복 방법이죠.

　　가끔 〈프로듀서스〉도 들어요. 그럼 이거 안 된다고 난리치고 배우들 매일
혼내던 부분들을 다시 들을 수 있어요. 그런 녹음본을 듣다 보면 지금 들어도
괜찮은 부분들이 있어요. 그러면 '아, 내가 지금 하고 있는 작업도 나중에 들으면
괜찮다고 미소 지을 수 있겠구나.' 그런 생각도 들고 '그때는 참 재밌었는데…'
추억을 되살리기도 하고, 그때의 열정을 다시 한번 되새기기도 하죠. 가끔 운전할
때 듣기도 하는데 '이때 내가 이 사운드 내려고 제작사와 많이 싸우기도 했는데…'
이런 생각도 들고 '얘 못한다고 참 많이 구박했는데 지금 들으니까 잘하네.' '얘 지금
무슨 역할 하고 있지?' 그런 생각도 하죠. 배우의 성장이 흐뭇하기도 하고요.

10년 넘게 음악감독을 하셨는데 선생님만의 원칙이나 철칙이 있나요?

모르는 건 아는 척하지 말자. 모르는 걸 아는 척하는 게 제일 나쁜 것 같아요.
배우들한테도 늘 얘기하는데, 모르면 배우면 되거든요. 배워서 알면 되는 거예요.
많은 사람들과 같이 일하다 보면 어느 순간 그 상황을 모면하기 위해서 아는 척을
할 때가 있어요. 하지만 그런 태도가 일을 발전시키지 못하는 저해 요소가 됩니다.
그래서 지금은 질문을 받거나 잘 모르는 상황에 처했을 땐 잘 모르겠다,
다음 시간까지 알아오겠다고 말해요. 학교에서 강의할 때도 마찬가지고요.

　　그다음은 시간 엄수예요. 이 일은 혼자 하는 일이 아니라 배우와 오케스트라,
그 밖에 정말 많은 인원이 동시에 움직이기 때문에 남의 시간을 뺏으면
안 됩니다. 제일 중요해요. 그래서 전 약속된 시간에 오면 약속된 시간에
끝내준다고 얘기해요. 몇 사람이 안 오더라도 연습을 시작하고요. 그 시간에
연습실에 온 사람이 있으니까요.

그런데 딱 제시간에 모이기가 힘들잖아요.

그렇죠. 하지만 저는 그렇게 해요. 첫 시간에 그렇게 얘기하죠. 10시부터 연습이면 10시에 한 명이 와도 연습 시작한다고요. 실제로 그렇게 해요. 그래야 시간 관리 개념도 생겨요. 한 번은 그런 적도 있었어요. 배우 혼자 12시까지 하는 연습이었는데 11시 50분에 온 거예요. 그래도 그냥 12시에 끝내버렸어요. 내가 하고 싶어서 하는 일이잖아요. 누가 억지로 시켜서 코에 고삐 꿰어서 끌고 가는 일이 아니라고요. 그렇기 때문에 본인 시간을 까먹었다면 본인이 책임을 져야 한다고 생각해요. 학교에서 강의할 때도 그렇게 해요. 프로 세계에서 자기 관리를 잘 못하는 건 민폐예요. 실력은 미덕이에요. 배우든 스텝이든 자기 관리가 굉장히 중요해요. 제가 이 나이까지 이 일을 꾸준히 할 수 있었던 것도 이 일을 십 몇 년 넘게 하면서 아프거나 힘들다고 연습에 안 가거나 공연을 하지 않은 적이 단 한 번도 없기 때문이에요.

한 번도요?

네. 개인적인 일로 공연에 불참하거나 연습에 안 나온 적은 한 번도 없어요. 어떤 배우가 갑자기 사정이 생겨 공연을 할 수 없을 때 대체할 수 있는 배우를 '스윙Swing'이라고 해요. 그런데 음악감독의 역할이나 오케스트라는 대체할 수 있는 사람이 없잖아요. 아, 물론 부지휘자는 있어요. 부지휘자도 감각을 잃지 않기 위해서 일주일에 2-3번은 공연을 하죠. 그리고 지휘자가 크게 아프거나 급한 사정이 생겼을 때 부지휘자가 대신 공연을 해주기도 하고요.

〈레 미제라블〉은 장기 공연이었기 때문에 이미 예정된 앙코르 공연과 날짜가 겹치기도 했어요. 그럴 때 오프닝은 부지휘자가 일주일 정도 담당하기도 해요.

아까 잠깐 얘기하셨지만 인력을 고정적으로 계속 쓸 수 있는 게 아니잖아요. 4대보험 보장해주고 월차 주고 그런 체제가 아닌데, 그런 점에서 불안감이나 어려운 점은 없으신가요?

작품은 운때가 있는 것 같아요. 하고 싶다고 억지로 할 수 있는 게 아니에요.

정말 하고 싶어도 못하는 작품이 있고, 이거 정말 내가 해야 되나 싶은데 해야 되는 작품도 있어요. 그렇다고 그런 불안감을 없애기 위해 비즈니스라고 할까, 인간관계를 억지로 만들려다 보면 제가 음악감독으로서 쏟아야 할 에너지를 다른 곳에 쏟게 되죠. 그러면 정작 일에 대한 확신과 소신이 없어져요. 그렇게 되면 곧 제가 제일 싫어하는, 모르는데 아는 척하는 순간이 오게 돼요. 그러면서도 작품을 계속하면 그건 프로 세계에 민폐를 끼치는 일이겠죠.

오디션 과정에 대해 여쭤보고 싶습니다. 뮤지컬에 필요한 배우를 뽑는 중요한 과정인데, 앞서 연출자, 음악감독, 안무가 이렇게 세 분이 오디션에 참여한다고 들었습니다. 세 분이 배우를 보는 기준에 차이가 있을 것 같은데요.
차이가 있죠. 오디션을 보기 전에 연출자, 안무가, 음악감독 세 사람이 모여서 우리 뮤지컬의 주연 캐릭터는 이런 목소리에 이런 이미지에 몸은 이 정도로 움직일 수 있는 사람이어야 한다는 공통의 정보를 공유합니다. 그런 이미지를 갖는 주연 캐릭터를 찾기 위해 기존에 활동하는 배우를 검토하기도 하고, 제작팀에서 선호도 조사를 하기도 하고, 배우에게 직접 참여 의사를 물어보기도 하죠.
　　앙상블Ensemble(주요 배역을 맡지는 않지만 합창과 군무를 담당하는 뮤지컬 배우들) 같은 경우는 꼭 필요한 음역대를 가지고 있는 사람을 뽑아요. 예를 들어 4성부의 음역이 필요한 작품이면 가장 낮은 음과 가장 높은 음을 체크하고 그 음을 낼 수 있는 배우 중에서 어느 정도 안무가 되는 사람을 뽑습니다.
　　안무 선생 입장에서는 발레 동작을 할 수 있어야 한다거나 턴을 열 번 돌아야 한다거나 이런 조건들이 있겠죠. 조건에 맞으면 노래를 못해도 뽑기도 해요. 연출자가 캐릭터에 안 맞는다고 하면 안무나 노래가 되더라도 뽑지 않기도 하죠. 연출자, 안무가, 음악감독 세 사람의 조율이 중요해요. 각자 자기 관점에서 적당한 사람을 보고, 그 사람이 우리 뮤지컬에 맞는 캐릭터인가 보는 거예요. 세 사람이 공통으로 동의한 사람은 말할 나위 없이 좋은 거고요. 각 파트에서 꼭 필요한 부분은 서로 조금씩 양보해서 뽑습니다.

뮤지컬 배우를 꿈꾸는 친구들이 정말 많습니다. 그 친구들에게
오디션에 합격할 팁을 주실 수 있을까요?

이거 사실 질문 같은데요? (웃음) 일단 내가 할 수 있는 작품이냐 아니냐가 제일
중요해요. 내가 노래를 잘하고 춤을 잘 춘다고 해서 다 할 수 있는 게 아니라
본인이 갖고 있는 성향을 본인이 잘 파악하고 있어야 해요. 성악과 출신의
뮤지컬 배우라면 〈팬텀Phantom〉이나 〈레 미제라블〉 같은 클래식한 작품이 맞고,
〈시카고Chicago〉처럼 팝적인 노래가 많은 뮤지컬엔 맞지 않을 수 있어요. 배우들이나
지망생들 가운데 본인에 대한 파악이 돼 있지 않은 경우가 많아요. "제가 왜
떨어졌죠?" 이런 질문을 많이 하는데, 물론 실력이 안 돼서 떨어지는 경우도 있지만
작품의 성향을 잘 파악하지 못하고 오디션을 보는 경우도 굉장히 많기 때문에
안 좋은 결과를 받는 거예요.
 오디션 볼 때 제일 중요한 건 이 작품에서 원하는 소리와 이 작품에서 요구하는
것들이 뭔지를 알고, 내가 할 만한 것이 있을 때 도전해야 한다는 겁니다. 학교에서
학생들을 가르칠 때도 경험 삼아 오디션 보지 말라고 얘기해요. 오디션 볼 거면
붙을 각오로 하라고 말하죠. 그냥 경험 삼아 오디션 보면 준비하는 학생도 힘들고
채점하는 사람들도 지쳐요. 예를 들어 〈미스 사이공〉의 오디션을 본다면,
작품에 등장하는 남자들 캐릭터는 미군 아니면 베트남군이잖아요. 남자 캐릭터를
하고 싶다면 베트남 사람처럼 연기를 하든지 복장을 갖춰가든지, 아니면 미군처럼
준비하든지 해야 해요. 그 작품에 등장하는 여자들은 다 창녀예요. 그러면
창녀 같은 복장으로 가서 오디션을 봐야 한다는 말이죠. 내 캐릭터가 그 배역에
맞는다는 생각이 들면 철저히 연구해서 최대한 작품 속 캐릭터에 맞춰 오디션장에
가야 하는 겁니다. 대충 노래하고 대충 연기하고 대충 춤추고 나서 별로
나쁘지 않았는데 떨어졌다? 그건 캐릭터에 대해 철저히 준비하지 않고 오디션을
봤기 때문이에요. 나의 성향을 잘 파악하고 그 배역에서 원하는 캐릭터를
철저히 분석하는 게 가장 중요합니다.

수입을 여쭤봐도 될까요?

작품에 따라 달라요. 구체적인 금액을 말씀드릴 수는 없지만 생계가 힘들 정도는
아니에요. 어떤 여성 음악감독님 인터뷰를 본 적이 있는데, 여성 음악감독이
많은 이유가 생계 보장이 안 돼서 남자들이 뛰어들지 못하기 때문이라고
얘기하셨더라고요. 저는 그 얘기가 유쾌하지 않았어요. 저는 굉장히 좋은
직업이라고 생각해요. 공연 대부분이 저녁에 있기 때문에 낮 시간을 활용할 수
있다는 장점도 있고요. 확실히는 모르겠지만 대기업 과장 정도의 월급은 되지
않을까요. 먹고살만은 해요. 저는 아이 둘을 키우는 엄마라서 좀 빠듯하기는 하죠.
하지만 싱글인 경우에는 괜찮은 수입일 거예요, 아마.

세션하는 분이나 오케스트라 단원들의 수입은 어떤가요?

회당 연주비를 보면 나쁘지 않아요. 문제는 매일매일 공연하는 게 아니니까
고정적인 수입이 아니라는 점이죠. 제대로 된 제작사와 일하고 대극장 공연을
한다면 일주일에 80-100만 원 사이예요. 많게는 일주일에 100만 원 받는 경우도
있고요. 아무리 적더라도 평균적으로 80만 원이라고 치면 한 달에 4주니까
나쁜 편은 아니죠.

요즘엔 거의 오케스트라로 연주를 하죠?

그렇게 해야 뮤지컬이에요. 외국 음악감독들은 MR이라는 말을 몰라요.
한국에 와서 작업한 음악감독들이나 MR이 뭔지 알죠. MR은 연주자들의
노동력을 균일화시켜서 파는 것이기 때문에 외국에서는 그런 개념 자체가 없어요.
뮤지컬이란 내 눈앞에서 노래하고, 춤추고, 연주해주는 살아 있는 공연인데 MR에
맞춰 노래 부르는 건 영화 보는 것과 다를 게 없어요. 그런데 프랑스에서는 그런 MR
공연을 특화해서 만들기도 했어요. 〈노트르담 드 파리Notre Dame de Paris〉나 〈로미오
앤드 줄리엣Romeo et Juliette〉 같은 경우는 MR을 써요. 대신 댄서와 싱어를 완벽하게
분리해서, 어떤 드라마틱한 극을 보여준다기보다 비주얼이나 음악성으로 승부하는
거죠. 정통적인 브로드웨이나 웨스트엔드에는 MR이 없어요.

우리나라에서는 소극장에서 공연하거나 피트가 없거나 예산 문제 또는 지방에서 공연할 때 똑같은 사이즈의 피트를 감당하기 어려워서 MR로 가는 경우가 많은데, 그래도 저는 피아노 한 대로라도 연주하는 게 정석이라고 생각해요. 그런데 MR이 우리나라에선 하나의 방식이 된 것 같기도 해요. 지방 공연에 MR, 소극장에 MR 이런 형태들 말이죠.

많은 사람들이 뮤지컬 관람료가 너무 비싸다는 말을 자주 합니다.
비싸죠. 말도 안 되게 비싸죠. 영화는 1만 원이고 뮤지컬은 14만 원이에요. 근데 그 차이는 아까도 이야기했듯 나를 위해 춤춰주고 연주해주는, 살아 있는 무대를 보여주기 때문이고 우리는 관객으로서 그만큼의 돈을 내는 거죠. 그 비용이 비싸지만 한 공연을 무대에 올리기 위해 백여 명의 스텝이 일하고 있다는 걸 생각해보면 많은 금액은 아니에요. 자꾸 이렇게 비싸지는 이유가 로열티 때문이기도 해요. 그렇게 비싼 입장료를 받아도 제작사들이 큰 수익을 남기지 못하는 경우가 많아요. 그래서 한국 뮤지컬을 만들어야 하는 거죠.

성악을 공부하는 친구들 중에 뮤지컬 배우를 꿈꾸는 사람들이 많은데 요즘엔 연예인이 주인공을 맡는 경우가 많습니다. 연예인만 부각되는 경향이 있는 것에 대해서는 어떻게 생각하시나요?
그럴 수밖에 없는 게, 아까 말씀드렸듯이 어마어마한 로열티를 감당하고 스태프 개런티를 지급하려면 수익이 발생해야 해요. 그러려면 유명한 연예인들이 공연해주는 게 도움이 많이 돼요. 같이 가야 하는 부분인 것 같아요.
　　저도 작업하다 보면 경험도 없는 연예인이 덜컥 주인공을 맡아서 그동안 정도를 걸어온 뮤지컬 배우들 보기 민망할 때가 많아요. 안쓰러울 때도 있고요. 하지만 연예인이 주인공을 하면 팬들이 와서 뮤지컬에 관심을 열어주는 계기가 되기도 해요. 그리고 정말 깜짝 놀랄 만큼 실력 있는 연예인도 많고요. 그래서 아마 당분간은 이런 추세가 이어질 거예요.
　　외국 연출가나 음악감독이 작품을 제작하면 작품 자체에 맞는 사람을 찾기

위해 오디션을 진행하는 경우도 있어요. 스타를 데려와서 공연하는 게 아니라 정말 실력파들을 데리고 공연하려고 하죠. 〈레 미제라블〉이 그런 경우였는데, 스타가 아니라 실력파들을 캐스팅해서 성공한 공연이었죠.

선생님께서 즐겨 듣는 음악이 궁금합니다. 영향을 받은 뮤지션이 있으신가요?
집에서는 주로 LP 판으로 음악을 듣는데, 클라투Klattu나 비틀스The Beatles 음악을 많이 들어요. 뮤지컬 음악은 별로 안 들어요. 영향을 받은 뮤지션은 외국 뮤지션 중엔 스탠 게츠Stan Getz, 데이브 그루신Dave Grusin이 있고, 국내 뮤지션 중엔 들국화, 시인과촌장, 어떤날의 음악들에 많은 영향을 받았어요.

이렇게 오랜 세월 동안 선생님을 여기까지 이끌어온 원동력은 무엇일까요?
단지 일에 대한 열정이라기엔 힘들고 지친 시간도 많았을 테고,
열정은 시간이 지나면 희미해지기 마련인데요.
신뢰라고 생각해요. 신뢰를 배반할 수는 없잖아요. 저를 선택하고 믿어주고 따라주는데 그걸 외면할 수는 없죠. 사실 다 내려놓고 싶다고 생각한 게 한두 번이 아니에요. 하지만 그러기엔 너무 많이 너무 멀리 왔고, 이젠 사명감도 들어요. 길을 잘 개척하고 잘 내어주어야겠다는. 어느 작품이든 저를 흥분시키는 한 가지씩은 꼭 있더라고요. 어떤 대사, 어떤 넘버, 멋진 배우, 훌륭한 스태프. 이런 것들이 저의 연주자들과 음악과 어우러졌을 때 더욱 강한 시너지를 주는 것 같아요. 그게 원동력이 아닐까 싶습니다.

음악감독이든 배우든 뮤지컬과 관련된 일을 하고 싶어 하는
학생들에게 조언 한마디 해주세요.
눈에 보이는 화려한 조명과 무대 의상 이런 것들에 현혹되지 않았으면 좋겠어요.
그 안에는 굉장히 많은 과정들이 숨어 있습니다. 어쩔 수 없이 겉모습에 집중할 수밖에 없고, 그걸 보면서 판단할 수밖에 없긴 하죠. 하지만 정말 뮤지컬을 사랑하는 분이라면 뮤지컬을 볼 때 배우보다는 그 외의 것들을 진지하게 볼

거예요. 그러면 더 흥미롭게 감상할 수도 있고요. 그러다 보면 내가 진짜 하고 싶은 분야가 눈에 보이기 시작할 겁니다. 아까 얘기했듯이 뮤지컬은 음악이 주축이 되는 장르예요. 그렇다고 음악감독만 음악을 알고 있어야 하는 게 아니라 무대감독, 안무가, 스태프도 음악을 알아야 해요. 음악적인 걸로 뮤지컬의 모든 것을 운영하니까 파트가 굉장히 다양해요. 개사도 음악하는 사람이 할 수 있어요.

열린 시각으로 무대를 보다 보면 다양한 분야가 눈에 들어올 겁니다. 본인의 성향을 잘 파악해서 준비한다면 자석에 이끌리듯 기회가 찾아올 거예요. 지금은 이런 얘기밖에 할 수 없지만 늘 깨어 있는 자세로 준비하는 태도가 가장 중요해요. 참 막연하지만, 어쩔 수가 없네요. 적극적으로 다가가는 수밖에 다른 길이 없어요.

김문정

서울예술대학교 작곡과를 졸업하고 호서대학교 디지털음악과에서 학사 학위, 단국대학교 대중문화예술대학원에서 공연예술학 석사 학위를 받았다. 현재 한세대학교 공연예술학과 주임 교수로 재직 중이다.

〈원스〉〈레 미제라블〉〈엘리자벳〉〈미스 사이공〉〈레베카〉〈맨 오브 라 만차〉〈명성황후〉〈영웅〉〈모차르트〉〈맘마 미아〉〈서편제〉〈광화문 연가〉 등에서 음악감독으로 활동했다.

2008년 제2회 더 뮤지컬 어워즈 음악감독상, 2008년 제14회 한국 뮤지컬대상 작곡상, 2009년 제3회 더 뮤지컬 어워즈 음악감독상, 2011년 제5회 더 뮤지컬 어워즈 음악감독상, 2011년 제9회 한국 YWCA 연합회 한국 여성 지도자상 '젊은 지도자상', 2012년 제6회 더 뮤지컬 어워즈 음악감독상, 2012 제1회 서울뮤지컬페스티벌 예그린어워드 '배우가 뽑은 스태프상' 등을 수상했다.

영화음악감독

이지수

좋아하는 교향곡의 악보를

뚫어지게 들여다보던 소년이 있었다

소년은 눈으로 악보를 음미하다가 몇 마디를 가린 채

어떤 음표가 그려 있을지 상상해보고

나라면 어떻게 곡을 진행시킬지 작곡도 해보았다

악보 위에서 펼치던 소년의 음악적 상상력은

이제 스크린 위에서 음표의 날개를 펼친다

그의 직업은 영화음악감독이다

#5

영화음악을 하신 지 벌써 10년이 넘으셨어요.

영화음악 말고 이것저것 다 했던 시간까지 치면 10년이 넘은 거네요. 영화음악
하기 전에는 뮤지컬 음악이나 게임 음악도 하고, 공연도 하고, 앨범도 냈다가
이것저것 했어요. 〈마당을 나온 암탉〉〈건축학개론〉 때부터 본격적으로
영화음악을 시작했으니까 5년 정도 된 거예요.

그 작품들 전에도 〈혈의 누〉〈안녕, 형아〉의 음악도 만드셨잖아요.

그런 작품도 이따금 하긴 했죠. 2003년에 〈올드보이〉 했고 2005년에는
〈혈의 누〉도 했고요. 〈마당을 나온 암탉〉은 2010년에 작업한 작품이에요.

〈올드보이〉나 〈친절한 금자씨〉에서는 작곡가나 편곡자로 활동하셨고,
그 뒤에 영화음악감독으로 활동하신 건데, 영화음악 작곡가와
영화음악감독과는 어떤 차이가 있나요?

미술, 편집, 촬영 등 각 파트에 책임자 및 대표자가 있듯이 음악 부문의 총책임자
및 대표자를 음악감독이라고 합니다. 세부적인 일들, 가령 작곡부터 편곡, 선곡,
연주자 섭외, 녹음 진행, 예산 관리 등의 일을 직접 하거나 음악 파트에 소속된
누군가에게 맡겨서 일을 진행하기도 하고, 영화에 들어가는 음악을 최종
결정하기도 하죠. 음악감독 대부분은 작곡이나 편곡을 직접 하지만 때로는
음악 스태프 중 누군가에게 맡기기도 합니다. 즉 영화음악감독은 음악에 관련된
최종 책임자이고, 작곡가는 음악감독 자신일 수도 있고 소속된 스태프일 수도 있는
것이죠. 제가 처음에 같이 일했던 음악감독님은 작곡을 하는 분이 아니었어요.
선곡이나 곡의 콘셉트를 잡으셨죠. 그래서 작곡가랑 같이 일을 하셨어요. 지금도
그렇게 하시고요. 하지만 영화에는 그분 이름이 나갑니다.

곡을 선곡하고 콘셉트를 잡는 역할만으로도 영화음악감독이
될 수 있는 거군요. 영화음악감독은 다 작곡을 하는 줄 알았어요.

음악감독 대부분이 작곡을 하긴 하지만 간혹 작곡을 못하거나 또는 일이 너무 많을

때는 분담하기도 해요. 영화에 필요한 음악이 자신의 음악적 성향과 다를 때는 작곡을 안 하기도 하고요. 특히 드라마음악은 작업량이 너무 많아서 혼자 모든 걸 하기가 힘들다더군요. 그래서 메인테마 같은 중요한 곡만 작곡하고 다른 곡들은 소속 작곡가들에게 분담하기도 하죠. 한스 짐머Hans Zimmer 같은 할리우드의 유명한 영화음악감독도 1년에 대여섯 편 이상의 영화음악을 하기 때문에 그 모든 곡들을 직접 다 작곡하고 편곡하지는 않는다고 해요. 대신 전체적인 콘셉트를 잡아주거나 메인테마만 작곡하는 거죠. 한스 짐머가 대표로 있는 음악 회사에는 작곡, 편곡, 악보, 녹음 등 각 분야의 전문가가 소속되어 있는데, 한스 짐머는 그 모든 것들을 총감독하는 역할을 한다고 합니다. 물론 영화음악감독 중에서 작곡은 물론이고 오케스트라 편곡까지 다 하는 사람들도 있어요. 엔니오 모리코네Ennio Morricone나 히사이시 조久石讓는 작곡과 편곡을 직접 다 하죠.

영화음악감독은 작곡 능력이 가장 중요하다고 생각했는데 그런 건 아니네요.
물론 작곡 능력이 제일 중요하긴 해요. 어떻게 음악을 만들어나가느냐가 제일 중요한 부분이니까요. 하지만 작곡만 잘한다고 해서 좋은 영화음악감독이 되는 건 아니라고 생각해요. 좋은 음악을 작곡하는 것 이전에 그 영화에 어울리는 음악이 무엇인지, 어떻게 하면 이 장면을 좀 더 효과적이고 감동적으로 만들어낼 수 있는지 아는 것이 더 중요할 때가 많습니다. 간혹 영화음악을 처음 작업하는 작곡가들이 자기만의 스타일에서 벗어나지 못하는 경우가 많아요. 화면에 어울리는 음악보다 자기가 좋아하는 장르나 자기 스타일대로 음악을 선곡하고 만들 때가 종종 있죠. 멋진 음악을 작곡하는 것이 영화음악감독의 기본 조건이기도 하지만, 영화를 분석하는 능력과 화면이 전달하고자 하는 바를 음악을 통해 객관적으로 만들어내는 능력 또한 중요하다고 생각합니다.
　저 같은 경우는 작곡도 하고 편곡도 하고 끝까지 관여하는 스타일이에요.
곡을 작업하다가 양이 너무 많거나 시간이 없거나 제가 잘 못하는 장르면 다른 사람의 도움을 받아요. 예를 들어 클럽 음악을 작곡해야 한다면 그 분야의 전문가에게 곡을 부탁하기도 하고 재즈곡이 필요하다면 재즈 전공하신 분들에게

곡을 맡기기도 하죠. 제가 재즈를 전문적으로 공부한 건 아니니까요. 영화음악에
사용되는 음악 장르는 정말 다양해요. 제가 그 다양한 장르를 다 소화할 수는
없잖아요. 제가 모르는 장르들을 계속 공부하기는 하지만, 잘 못하는 장르는 이런
식으로 전문가에게 맡겨 진행하기도 합니다.

영화 촬영이 시작되면 그때부터 작곡을 시작하는 건가요?
그렇죠. 시나리오가 나오고 배우가 시나리오를 보고 영화를 선택하면 투자가
들어와요. 배우가 정해져야 투자가 들어가거든요. 그때부터 영화 촬영이 진행되고
저에게 시나리오가 넘어오죠. 시나리오 보면서 메인테마를 구상하는 거예요.
촬영이 시작되면 촬영 현장에 가서 구경도 하고 어떤 식으로 영화가 진행되는지
분위기도 본 다음에 이 정도 콘셉트의 음악이 좋겠구나 미리 생각합니다.
촬영 끝나고 1차 편집본이 나오면 그 화면을 보면서 섬세하게 작업해요.
그때부터가 본격적으로 죽어가는 시간이죠. (웃음) 평균 세 달 정도의 기간 안에
1시간 반 정도의 음악을 작곡하고, 그것만 하는 게 아니라 연주하고 녹음하고
믹싱하고 마스터까지 다 만들어야 하니까요. 그 기간에는 주말도 없고 밤새서
작업하기 일쑤예요. 다른 건 아무것도 할 수 없어요.

1차 편집본을 보면서 화면에 맞는 음악을 선택하거나 작곡하실 때
가장 중점을 두는 점은 무엇인가요?
관객 입장에서 영화의 큰 흐름을 보는 거죠. 그게 제일 중요해요. 음악이 좋냐
나쁘냐는 두 번째 문제고, 이 음악이 영화의 흐름에 어떤 도움을 주는지 보는 게
제일 중요합니다. 영화의 감동을 위해서 음악이 있는 거지, 음악의 감동을 위해서
영화가 있는 게 아니니까요. 어떤 장면에 음악이 들어가야 하는지, 어떤 장면에서
빠지는지 판단하는 게 감독의 몫이에요. 그 음악이 들어가고 빠지는 순간이 관객의
감정선과 동일하게 가야 합니다.
　　그런데 음대 나온 사람들이 처음 영화음악을 할 때 실수하는 점이, 영화의
주인공은 영화인데 음악이 주인공이라고 착각한다는 거예요. 내가 쓴 곡이

돋보였으면 좋겠다는 생각을 해요. 내가 만든 곡이니까 내 곡이 잘 들리길 바라죠. 내가 좋아하는 장르에 치우칠 수도 있어요. 그렇게 되면 영화 전체의 흐름을 방해할 수 있죠. 저도 초반에는 그런 걸로 많이 깨졌어요. 화면은 밋밋한데 음악은 풀오케스트라로 나오면 방해되거든요. 어떤 장면에선 심금을 울릴 딱 하나의 음만 넣는 게 훨씬 효과가 커요. 그 화면 안에 음악이 들어갈 그 공간만큼만 딱 채워줘야 하는데, 그 이상의 음악이 나오면 확 튀어버리죠.

영화에선 음악을 충분히 사용할 수 있는 자유 지점이 분명 있어요. 예를 들어 회상 장면에서 음악밖에 없을 때가 있잖아요. 그럴 때 '이 음악이 내 음악이다. 들어라! 들어라!' 할 수 있어요. 그런 상황이 아니라면 음악은 영화를 살짝 도와줘야지 그 선을 넘으면 안 돼요. 처음에는 영화 분석 능력이 없어서 선을 넘지만, 영화를 관객 입장에서 보면 정확해요. 관객들의 감정선은 1단계인데 음악은 막 울리고 있는 경우도 많아요. 반대로 감정선은 5단계로 북받쳐 오르는데 음악은 아직 1단계에 머물러 있는 경우도 있죠. 관객들의 감정선에 맞게 음악이 가줘야 해요. 그게 제일 어렵죠. 그러니까 객관적인 시각에서 영화를 바라보는 게 중요해요.

상업영화니까 관객들이 이 영화를 보느냐 안 보느냐가 중요한 거예요. 영화 1차 편집이 끝나면 블라인드 시사회라고 영화 관계자나 소수 관객들을 대상으로 모니터 시사회를 해요. 개봉하기 전에 관객들에게 영화를 보여주고 평가받는 자리죠. 그 평가에 따라서 음악이 수정되기도 합니다. '이 장면이 이해가 안 된다' '이 장면의 음악이 너무 이상한 것 같다' 이런 평가가 나오면 해당 장면의 음악을 바꾸는 거죠. 그렇게 해서 관객과의 간격이 제일 좁혀졌을 때 영화를 개봉합니다. 평점이 너무 낮으면 영화 다 찍고 개봉 못하는 경우도 있어요.

좋은 영화음악은 화면을 도와주는 역할을 해야지 방해하거나 장악하려고 하면 안 된다는 말씀이네요. 그 작업이 매우 어렵고 섬세해야겠다는 생각이 들어요.
영화음악 처음 공부할 때 배우는 게 '가려짐의 원칙'이에요. 의식적으로 음악이

드러나서는 안 된다는 얘기죠. 영화 OST를 들어보면 쉽게 이해할 수 있어요. 영화 볼 때 좋았는데 막상 음악만 들어보면 '멜로디도 없고 노래도 안 나오고 음악이 밋밋한데 이게 뭐하는 거지?'라고 느낄 때가 있어요. 그게 바로 좋은 영화음악이에요. 혼자서 튀지 않고 분위기를 정확하게 잡아주는 음악이 좋은 영화음악이죠. 영화에선 음악이 메인이 될 수 없기 때문에 화면에 맞고 극의 흐름에 맞는 정도의 음악만 나와야 합니다. 그걸 기반으로 해서 정말 필요한 순간, 감정을 끌어올리는 한순간에만 음악이 치고 나와야 해요.

상업영화이기 때문에 철저히 관객 입장에서 관객이 원하는 방향으로 영화를 만들다 보면 음악감독이 원하는 것을 버려야 할 때가 종종 있을 것 같아요. 그런 점에서 힘들지는 않으신가요?
힘들기보다는 그게 당연하다고 생각해요. 영화를 찍기 위해서는 몇십억, 몇백억이 들어갑니다. 영화 제작사에서 그렇게 큰돈을 들여 영화를 만드는 건 제 음악을 위한 투자가 아니에요. 이 영화가 흥행해서 수익이 나려면 당연히 관객의 시선을 끄는 게 중요하죠. 대중음악이랑 똑같아요. 대중음악을 하는데 내 것만 고집할 수는 없어요. 대중의 입맛에 맞는 음악을 만들어야 인기를 얻을 수 있듯이 영화도 마찬가지예요.
　가장 좋은 건 관객도 좋고 나도 좋을 때인데 그렇게 되기가 쉽지는 않죠.
쉽진 않지만 가능하긴 해요. 음악감독이 대중의 감성을 갖고 있다면요. 물론 제가 말한 대중이 얼마만큼의 대중을 이야기하느냐에 따라 다르겠지만요. 정말 많은 대중을 위한 음악을 하고 싶다면 아이돌 음악을 작곡해야죠. 그쪽 시장이 제일 크고 제일 빠르게 움직이니까요. 자신도 만족하면서 이런 쪽의 음악을 좋아하는 사람들에게도 인정받는 음악이라면 엔니오 모리코네, 히사이시 조, 존 윌리엄스John Williams가 만드는 음악일 거예요. 엄청나게 대중적이지는 않을지라도 이런 음악을 좋아하는 사람들이 분명 있으니까요. 목적에 따라 다른 것 같아요. 게임 음악이라면 게임에 집중할 수 있게 분위기를 맞춰주는 음악을 작곡해야겠죠.

영화음악 작곡가가 자신의 음악을 원하는 대로 보여줄 수 있을까요?

영화가 나에게 맞고 잘할 수 있는 장르라면 내 음악을 맘껏 보여줄 수 있겠죠.
그런데 일하다 보면 내가 좋아하지 않는 장르인데다 평소에 듣지도 않는 음악을
만들어야 할 때도 있어요. 비율로 따지자면 내가 하고 싶은 대로 할 수 있는 정도는
30퍼센트 정도 될 것 같아요. 그보다 적을 수도 있고요. 대중음악을 하면서
내가 하고 싶은 것만 할 수는 없어요. 하기 싫은 것을 안 하면 내가 정말 하고 싶은
것을 할 수 있는 기회는 안 와요. 정말 하고 싶은 것을 할 수 있는 기회는 쉽게 오지
않거든요. 하기 싫은 일도 해야, 하고 싶은 일을 할 기회를 얻을 수 있습니다.

지금까지 작곡하신 곡들 중에 스스로도 만족스럽고 대중도
좋아했던 영화음악이 있나요?

〈마당을 나온 암탉〉이 그랬어요. 일의 양으로 따진다면 제일 힘들었지만
작업하면서 제일 재밌고 즐거웠어요. 재미있게 하니까 바쁘긴 해도 마음 편하게
일할 수 있더라고요. 애니메이션 영화음악을 처음 만들어보는 거라서 시행착오도
겪었어요. 영화음악 작업하기 전에 애니메이션 공부를 많이 했습니다. 픽사나
디즈니 영화 보면서 그 영화 속 음악을 연구도 해보고 분석도 해보고 흉내도
내보며 공부한 뒤에 〈마당을 나온 암탉〉 음악을 만들었죠. 새로운 장르는
평소에 공부해둬야 하는데 만약 그렇게 못 했다면 장르에 대해 먼저 공부한 뒤에
음악 작업을 시작합니다.

영화 장르에 따라 음악에 차이가 있다는 말씀인데 어떤 차이가 있나요?
영화 장르에 대한 이론적 공부도 필요한 건가요?

멜로, 시대물, 사극, 공포, 스릴러, 애니메이션 등등 여러 장르에 따라 악기를 쓰는
악기론의 차이, 음악적 스타일을 다르게 하는 차이, 보컬의 유무 등등 다양한
차이가 존재합니다. 이런 영화엔 이런 장르의 음악이라고 완전히 정해진 건 없지만
영화 종류에 따라 일반적인 작업 방식이 존재하긴 해요. 그러니 그에 따른 공부를
하는 게 작업하는 데 도움이 됩니다.

예전에 드라마음악도 작곡하신 걸로 알고 있는데, 드라마음악과
영화음악의 차이가 있다면 뭘까요?

영화음악과 드라마음악은 아예 다른 것 같아요. 영화음악을 드라마음악처럼 쓰면
안 돼요. 드라마음악을 영화음악처럼 써도 안 되고요. 드라마를 보다 보면 화면은
딱히 그런 장면이 아닌데 음악은 "빰빰빰빰!" 이렇게 강하게 나올 때가 있어요.
'난 지금 화났다, 곧 무슨 일이 일어날 것이다.'라고 음악으로 설명해주는 거죠.
그런데 영화음악에선 어느 정도 감정선이 올라오고 화면에서도 활발한 움직임이
많을 때 그런 강한 음악을 써야 해요.

이런 차이가 생기는 데는 여러 이유가 있어요. 제 나름대로 분석한 건데, 영화는
영화관에서 불 다 꺼놓고 화면만 집중해서 보기 때문에 관객들의 감정선에 잘
맞춰서 음악이 나와야 해요. 하지만 드라마는 일상생활하면서 보고, 보다가
재미없으면 채널을 돌릴 수도 있잖아요. 채널을 고정시키는 게 첫 번째 목적이니까
음악도 자꾸 자극을 주는 거예요. 그래서 드라마음악에 사용되는 사운드는 더
자극적이고 톤 자체가 강하고 세요. 드라마음악을 영화관에서 듣는다면 엄청 튈
거예요. 영화는 그렇게까지 자극을 안 줘도 되거든요. 안 그래도 밀폐된 공간에서
집중해서 보는데 너무 자극을 주면 오히려 관객들의 감정선과 영화의 전체적인
흐름을 방해해요. 영화음악은 드라마음악처럼 자극적일 필요가 없어요. 아까도
얘기했듯이 영화가 더 섬세하게 작업해야 하는 부분이 많다고 생각합니다.

작곡하실 때 피아노 앞에 앉아서 연주하시다가 즉석에서 생각나는
선율을 쓰신다고 들었어요.

작곡은 상상력에서부터 시작된다고 하는데, 저는 즉흥연주에서부터 시작된다고
생각해요. 어떤 이미지나 생각을 음악으로 표현해보라고 하면 그게 즉흥연주로
나와요. 화면을 보면서 느낀 그대로 작곡해보라고 하면 피아노로 바로 쳐요. 그렇게
해봐야 작곡이 돼요. 저는 어렸을 때부터 즉흥연주를 많이 했어요. 피아노 가지고
몇 시간씩 놀면서 혼자 연습했던 것 같아요.

즉흥연주를 어떻게 연습하셨어요?

베토벤 교향곡이나 멘델스존Jakoby L. F. Mendelssohn-Bartholdy 교향곡이 있으면
그 교향곡의 두 마디 주제를 가지고 제 나름대로 작곡해보는 거예요. 두 마디
주제를 치고 그 뒤에는 나만의 음악으로 다르게 작곡해보고 원곡이랑 비교해보는
거죠. 비교해보면 제가 부족한 게 뭔지 알게 돼요. 그리고 곡을 쓰다가 막히면
베토벤이나 멘델스존이 쓴 곡의 악보를 봅니다. 이 사람들은 곡을 어떻게
진행했는지 제 곡과 비교도 해보고요. 작곡엔 정답이 없어요. 하지만 저보다
위대한 작곡가가 작곡해놓은 곡은 하나의 답이죠. 이렇게 연습했던 게
작곡 공부하는 데 가장 큰 도움이 됐어요.

영화음악감독 중엔 선생님처럼 피아노로 작곡하는 분도 있고
한스 짐머처럼 기타로 작곡하는 분도 있다고 들었는데, 작곡할 때 사용하는
악기에 따라 음악 스타일이 조금 다를 것 같아요.

기타를 쳤던 사람은 기타로, 저처럼 피아노로 시작한 사람은 피아노로 작곡해요.
기타를 이용해서 작곡한 곡과 피아노를 이용해서 작곡한 곡은 달라요. 그 악기의
특징들이 곡에 그대로 나타납니다. 사실 기타로 작곡된 곡이 더 대중적이에요.
기타로 작곡된 곡을 오케스트라로 편곡하면 오케스트라에서 기타 리프Riff가
나와요. 기타에서 나오는 강하면서도 짧은 리듬과 화성 진행이 첼로 같은
저음 악기에서 연주되는 거죠. 같은 곡이라도 피아노로 작곡한 곡은 조금 더
클래식한 느낌이 있어요. 엔니오 모리코네나 히사이시 조 같은 작곡가들은
피아노로 많이 작곡하죠.

음악 작업을 하다 보면 전에 썼던 곡과 똑같거나 비슷한 곡이
만들어질 수도 있을 것 같아요.

제가 썼던 곡이랑 비슷한 곡이 있었는지 저는 모르는데 다른 사람을 통해서
알게 될 때가 있어요. 〈마당을 나온 암탉〉에서 작곡했던 곡이 〈안녕, 형아〉에
나왔던 곡이랑 똑같더라고요. 다른 사람이 말해줘서 알았어요. 처음에는

말도 안 된다고 했는데 들어보니까 진짜 똑같은 거예요. 다작하는 사람들의
특징인데 어쩔 수 없어요. 고의로 그런 게 아니고 영화음악 하는 사람들은
자기가 이미 썼던 곡에서 또 다른 곡이 나오는 일이 종종 있어요.

선생님 곡을 들어보면 오케스트라로 연주되는 곡이 많습니다.
오케스트레이션Orchestration(관현악법)에 능숙하다는 느낌이 들었는데,
특히 스트링String(현악기)이 유연하게 잘 움직입니다. 오케스트레이션은
어떻게 공부하셨는지 궁금해요.

저는 교향곡이 좋아서 작곡을 시작했어요. 예전에 악기 설명해주고 교향곡
연주해주는 〈박은성의 음악교실〉이라는 텔레비전 프로그램이 있었는데,
그 방송도 많이 보고 레너드 번스타인Leonard Bernstein의 〈청소년 음악회〉 같은
프로그램도 보면서 오케스트라 연주를 많이 접하고 듣게 됐죠. 총보도 많이
봤고요. 그게 가장 좋은 오케스트레이션 공부가 됐고 제일 큰 도움이 됐어요.
총보를 보다 보면 현악기가 움직일 때 금관이나 목관은 어떻게 진행되는지
궁금할 때가 있어요. 그러면 목관 파트와 금관 파트 부분을 가려놓고, 나라면
어떻게 할까 생각해본 다음에 총보와 비교해봤어요. 제가 상상했던 것과
비슷할 수도 있고 다를 수도 있죠. 총보가 교과서였던 거예요.

중고등학교 때는 실제로 오케스트라 연주를 해볼 기회가 없으니 미디로
만들어서 들어보곤 했어요. 실제로 오케스트라 연주를 경험해본 건 영화음악을
하면서부터였어요. 제가 만든 악보를 연주자들에게 주고 실제로 연주해보면
어떤 게 부족한지 딱 나옵니다. 호른이 이 정도의 음을 충분히 연주할 수 있을 줄
알았는데 실제로 연주해보니까 아니더라는 걸 알게 되는 거죠. 다른 총보에서는
이 정도의 음을 연주했던 것 같은데 내 곡에선 왜 안 나올까 하고 비슷한 편성의
다른 교향곡들을 찾아보면 답이 나오기도 하고요. 드보르자크Antonín Dvořák의
〈신세계 교향곡Symphony No.9 from the New World〉 4악장을 보고 나서 호른에 트럼펫을
얹으면 소리가 훨씬 선명해진다는 걸 알았어요. 그래서 저도 오케스트라 편곡할 때
호른과 트럼펫을 같이 연주했죠. 그랬더니 정말 소리가 선명해지더라고요.

편곡을 어떻게 해야 연주자들이 잘 연주할 수 있는지, 연주자들이 싫어하는 진행은
어떤 건지 등도 실제로 오케스트라 연주를 해보고 나서야 문제점들을 알게 됐어요.
악보로 봤을 땐 충분히 효과가 클 줄 알았는데 실제로 연주했을 땐
전혀 그렇지 않은 경우도 있죠. 책에 이렇게 하면 안 된다, 이렇게 하는 게 좋다고
설명되어 있어도 실제로 연주해보면 경우의 수가 너무 많아요. 사실 우리가 일류
오케스트라와 연주할 기회는 별로 없잖아요. 오케스트라 녹음할 때 리허설
한두 번하고 바로 녹음에 들어가기 때문에 제일 좋은 편곡은 쉽게 갈 수 있는
편곡이에요. 리허설 많이 안 하고, 쉬우면서도 큰 효과가 날 수 있게 편곡하는 게
중요하죠. 오케스트레이션은 스스로 만든 곡을 실제로 들어볼 수 있을 때
직접적으로 큰 도움이 돼요. 하지만 공부하는 학생 입장에선 쉽지 않은 일이죠.
음악 들으면서, 총보 보면서 공부하는 게 제일 큰 도움이 됩니다.

관현악 편곡을 공부하는 데 도움되는 악보가 있다면 추천해주세요.
존 윌리엄스의 〈해리 포터Harry Potter〉 영화음악을 추천하고 싶어요. 존 윌리엄스가
편곡한 원본 악보를 팔고 있으니 그걸 보시면 도움이 많이 될 거예요. 특히
첫 곡 프롤로그가 인상적인데, 부엉이가 날아다니는 모습을 매우 빠르게
현악기로 연주합니다. 빠르게 작은 소리로 굉장히 민첩하게 움직이는데
이런 진행은 정말 어려운 거예요. 마치 스메타나Bedřich Smetana가 작곡한
〈몰다우 강Die Moldau〉에서 현악기들이 물결을 묘사하는 것 같은 기법입니다.
음악만 들으면 공부가 안 되고 악보 보면서 공부해야 돼요. 클래식 쪽에선
림스키코르사코프Nikolai Rimsky-Korsakov의 〈셰에라자드〉도 좋고 레너드 번스타인의
〈웨스트 사이드 스토리West Side Story〉도 악보가 있어서 공부하기 좋습니다.
특히 이 곡은 밴드 악보도 있어서 더 좋죠.

설문조사를 해보니 학생들이 영화음악에 관심이 많고 그쪽 분야로
무척 가고 싶어 하더라고요. 어떻게 해야 영화음악감독으로 활동할 수
있는지 궁금합니다.

여러 길이 있어요. 저는 대학 다닐 때 아르바이트로 편곡을 많이 했어요. 공연에 필요한 관현악 편곡도 하고 음반에 들어가는 스트링 편곡도 하고요. 그러다가 제가 스트링 편곡한 음반이 발매됐는데, 그 음반을 조영욱 음악감독께서 우연히 들으신 거예요. 편곡이 괜찮다고 하시면서 같이 일해보자고 연락하셨죠. 그때부터 일을 시작했어요. 어떤 친구는 포트폴리오 만들어서 음악감독에게 보내기도 해요. 감독 마음에 들면 같이 일하는 거죠. 그런데 이런 경우는 음악감독 밑에서 조수로 일하게 돼요. 그러다가 음악감독이 되고 안 되고는 자기의 역량이죠. 계속 조수로만 일할 수도 있고, 아니면 우연한 기회에 누군가가 찾아와서 음악감독 제의를 할 수도 있어요. "저 음악감독 밑에서 일하는 조수 괜찮더라." 하면서요. 그렇게 되면 음악감독이라는 직함을 걸고 작업할 수도 있지만 한 번 했다고 해서 계속할 수 있는 건 아니에요. 음악감독 하다가 다시 조수를 할 수도 있어요. 어쨌든 계속 일이 들어와야 하는 거죠. 저도 조영욱 음악감독님 밑에 있다가 우연한 기회에 음악감독 제의가 들어왔어요. 그때부터 음악감독으로 일하게 된 거예요.

어떤 경우엔 단편영화나 독립영화 만드는 신인 감독들의 작품에서 음악감독으로 활동하면서 시작하기도 해요. 단편영화는 만들어지는 작품 수에 비해 음악 작업할 사람이 별로 없거든요. 예산이 적기 때문에 음악감독에게 돈을 줄 수도, 저작권을 살 수도 없어요. 그러니 신인 감독과 신인 음악감독이 만나 같이 일하면서 경험을 쌓아가는 거죠. 만약 그 단편영화 감독이 장편영화 감독으로 데뷔하면 같이 일하게 되는 경우가 있어요. 그렇게 시작할 경우 제작사에 소개해도 될 만큼 실력을 갖추고 있어야 해요. 제작사에서 검증도 안 된 음악감독과 일하고 싶어 하지는 않으니까요. 그런 여러 조건들이 다 검증됐을 때 신인 감독과 함께 데뷔하고 그 영화가 잘되고 음악도 평가가 좋았다면 계속 일이 들어오겠죠. 만약 평가가 안 좋았다면 그걸로 끝날 수도 있고요.

영화음악감독이 되기 위해서 학생들이 실질적으로 갖춰야 할 것은 무엇일까요?
미디MIDI, Musical Instrument Digital Interface를 할 수 있어야 합니다. 작곡은 못해도 미디는 할 줄 알아야 해요. 악보 보여줬을 때 그거 보고 음악 좋다고 말해주는

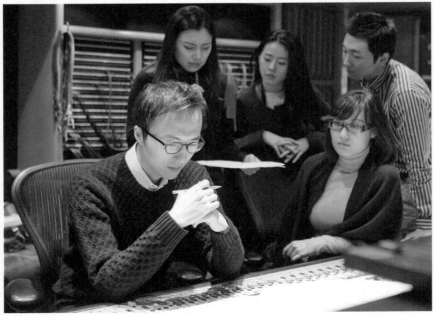

| 위 | 후반작업(사운드 믹싱) 중, 화면 길이가 바뀌어 현장에서 즉석으로 음악 길이를 맞추는 모습

| 아래 | 영국 에어스튜디오에서 〈아리랑 콘체르탄테〉 앨범 녹음 중에 솔리스트 황수미, 김나니, 안종도와 음악을 모니터하는 모습

감독은 없어요. 소리를 들려줘야 해요. 일일이 녹음해서 들려줄 수는 없으니까 미디 작업을 해서 들려주는 거예요. 미디라는 게 컴퓨터로 시뮬레이션을 해보는 거잖아요. 예를 들어 로직Logic, 큐베이스Cubase, 소나Sonar 같은 프로그램을 다룰 줄 알아야 합니다. 미디 능력의 기준은 얼마만큼 리얼하게 음악을 만드느냐예요. 감동을 줄 수 있는 수준으로 작업해서 들려줘야 감독이 듣고 의견을 말할 수 있는 거죠. 그 미디를 듣고 오케이가 나면 실제 연주를 하는 겁니다. 오케이가 안 떨어지면 실제로 연주할 수 없죠. 한 번 연주하고 녹음하고 나면 새로 또 할 수가 없어요. 연주자 모으고 녹음 장소 구하는 일이 다 돈이거든요. 예산이 없으면 아예 연주를 안 할 수도 있고요.

〈마당을 나온 암탉〉에 나오는 곡들도 오케스트라로 녹음했지만, 다 미디로 작업했어요. 그래야 수정이 가능합니다. 특정 부분을 수정해달라는 피드백이 들어오면 미디로 수정하죠. 실제 연주를 해놓으면 수정을 못해요. 그러니까 미디를 다룰 줄 알아야 합니다. 영화음악을 하는 데 미디는 필수예요. 조영욱 감독님이 저에게 연락하셨을 때 제가 만약 미디를 못했으면 같이 일할 수 없었을 거예요. 그 당시 저는 어느 정도 미디를 다룰 줄 알았고, 그래서 그런 기회가 왔을 때 바로 일할 수 있었던 거예요. 음악감독 밑에 조수로 가려고 해도 미디를 못 다루면 일을 못합니다. 고용하는 입장에서는 이왕이면 잘하는 사람을 쓰고 싶잖아요. 실전에 바로 투입할 수 있는 사람을 고르는 거죠. 미디 못 다루는 학생을 데리고 일일이 가르치면서 일 시킬 음악감독은 없어요. 그다음이 아까도 이야기했던 영화 분석 능력이고, 세 번째는 작곡 능력입니다.

작곡 능력이 첫 번째일 거라고 생각했어요.
물론 작곡 능력도 중요하지만 미디나 영화 분석 능력, 영화 보는 안목의 대중성 등도 중요해요. 그런 것들을 다 갖추어놓고 작곡도 잘하면 금상첨화겠죠.

이야기를 듣다 보니 영화음악감독님 중에 음악을 전공하지 않은 분들이 많은 이유를 알 것 같네요.

맞아요. 작곡 전공도 별로 없어요. 음악을 전공한 사람들이 의외로 많지 않아요. 영화음악이라는 게 음악만 잘한다고 되는 게 아니거든요. 지금 활발히 활동하는 분 중에서 음악을 전공하지 않은 분이 더 많다는 건 음악 외적인 부분에서 필요한 게 더 많다는 얘기예요. 제가 지금까지 얘기했던 것들이죠. 음대 안 나오고 기타만 치다가 영화음악 하시는 분들 중에 악보 못 그리시는 분들도 많아요. 또 미디도 잘하고 작곡도 잘하는데 스트링 편곡이나 오케스트라 편곡을 못하는 분들도 있죠. 그런 분들은 클래식 전공한 친구들에게 스트링 편곡을 맡겨요.

요즘 영화음악 하시는 분들 중엔 외국에서 공부하고 오신 분들도 많던데 유학이 꼭 필요한가요? 감독님은 유학을 안 다녀오신 걸로 알고 있는데 활동하는 데 힘든 점은 없으셨는지요?
영화음악은 유학하고 상관없는 것 같아요. 물론 학교에서 배우면 시간이 절약된다는 장점은 있겠죠. 저는 혼자서 오랜 기간 공부했는데, 제가 혼자 공부한 것을 체계적으로 잘 가르치는 외국 학교에 가면 1-2년 안에 다 공부할 수 있을 거예요. 그런 차이는 있겠지만 유학을 갔다 왔다고 해서 일이 잘되고 유학을 가지 않았다고 해서 일이 안 되는 게 아니에요. 유학이 음악감독의 길을 열어주는 것도 아니고요. 유학을 갔다 와서 잘하는 사람도, 못하는 사람도 있어요. 다 자기 하기 나름인 것 같아요.

상업영화에선 대중과 소통할 수 있는 음악을 만들어야 한다고 하셨는데, 그런 대중성은 클래식을 전공한 친구들보다 실용음악을 전공한 친구들이 더 많이 갖고 있을 것 같다는 생각도 듭니다.
당연히 대중적인 감각은 실용음악을 전공한 학생들에게 더 있을 거예요. 그래서 그들이 대중과 더 가까운 음악 장르를 하게 되고요. 그렇지만 제가 영화음악 하면서 느낀 건 실용음악 전공한 친구들은 클래식을, 클래식 전공한 친구들은 실용음악을 공부하면 좋다는 거예요. 두 가지를 다 잘 알아야 해요. 저도 클래식을 전공했기 때문에 실용음악을 잘 몰랐어요. 그래서 팝도 많이 들어보고 편곡도

해보고 재즈도 들어보고 재즈 작곡도 해봤어요. 실용음악을 전공한 친구들이 저한테 조금만 공부하면 금방 될 거라고 얘기했지만 막상 공부해보니 실용음악도 그것만의 감성이 있더라고요. 그 감을 잡는 게 어려웠어요. 평소에 가요도 듣지 않던 사람이 가요를 쓰기는 쉽지 않잖아요. 평소에 기타 치면서 가요 부르던 사람이 가요를 써야 좋은 곡이 나오는 거예요. 클래식 작곡을 전공한 사람이 가요 쓰면 티가 납니다. 감성이 달라서 곡이 쉽게 나오지 않아요. 실용음악을 모른다면 그만큼의 시간과 노력을 투자해서 공부해야 합니다.

팝 중에는 코드 진행이 세 개밖에 안 나오는 곡들이 있어요. 이런 간단한 화성 진행이 더 좋은 음악일 수도 있어요. 제가 처음 영화음악 작곡할 때 화성 진행이 엄청났어요. 전조도 많이 되고요. 감독님이 되게 싫어하시더라고요. (웃음) 제가 듣기엔 괜찮은데 왜 싫어할까 궁금했는데, 지금은 알겠어요. 클래식 전공한 사람들에겐 익숙한 진행이지만 일반 대중들은 자주 듣던 화성 진행에서 벗어나니까 거부감을 느낄 수도 있어요. 그런 음악들이 영화의 흐름을 방해하거나 감정선을 흐트러뜨릴 수 있고, 어떤 장면에선 하나의 색깔로 죽 가는 게 좋을 때도 있거든요. 그럴 때는 같은 화성 안에서 악기 편성을 다르게 한다든지 리듬을 다르게 해서 진행하는 게 훨씬 좋아요. 화성이 변해야 할 때가 있고 변하면 안 될 때가 있는데 장면에 따라서 잘 선택해야 합니다.

단조로운 진행에서 벗어나서 다양한 화성 진행을 사용해야 할 때 클래식을 공부하면 도움이 많이 됩니다. 실용음악을 전공한 친구들은 클래식을 들으면 졸리거나 전조가 심해지면 이상하게 느낄 수도 있는데, 그건 익숙하지 않아서 그럴 수 있어요. 뭐든지 익숙하지 않아서 못 느끼는 게 대부분이지 수준이 낮거나 높아서 못 느끼는 게 아니에요. 그러니까 새로운 장르를 경계심 없이 받아들이고 듣고 공부하는 게 중요합니다. 사람들이 대중음악을 좋아하고 즐기는 데는 다 이유가 있어요. 아이돌 음악이 다 비슷비슷한 것 같지만 그 안에서도 순위가 있잖아요. 대중들이 선호하는, 대중이 평가하는 1위가 분명 있어요. 곡을 잘 써서 1위를 할 수도 있고 춤이 재밌어서 1위를 할 수도 있어요. 분명한 이유가 있는 거죠. 그 이유를 찾아내는 게 중요합니다.

클래식 전공한 외국 친구들 보면 재즈를 기본으로 작곡하는 친구들이 많아요. 현대음악 작곡하면서 재즈도 같이 하는 거예요. 두 가지를 다 할 수 있는 학생들이 좋은 곡을 훨씬 더 많이 만들어요. 히사이시 조나 엔니오 모리코네 작품을 자세히 들어보면 클래식적인 요소 안에 재즈적인 요소들이 숨어 있다는 걸 알 수 있어요. 재즈의 화성이나 텐션, 리듬 같은 것들을 사용하죠. 저는 오케스트라랑 밴드 음악이 같이 결합된 음악을 좋아하는데, 그런 음악을 하려면 오케스트라에 대해서도, 실용음악에 대해서도 알아야 해요. 여기서 드럼을 어떻게 써야 하고 기본 리듬이 어떻게 되는지 알아야 밴드 음악을 쓸 수 있어요. 클래식과 실용음악을 다 알고 있으면 할 수 있는 게 정말 많아요. 그러니까 클래식을 공부한 친구들은 실용음악을 공부해야 합니다. 실용음악을 전공한 친구들은 클래식을 공부해야 하고요.

영화음악 작곡가 중에 좋아하는, 영향을 받은 작곡가는 누구인가요?
영화음악을 처음 좋아하게 된 건 한스 짐머의 초창기 작품들 때문이었어요. 〈글래디에이터Gladiator〉나 〈더 록The Rock〉 같은 작품의 웅장하고 화려하고 멋있는 음악들이 귀를 끌었고 미디를 공부하면서 많이 분석해보기도 했어요. 미디를 한스 짐머의 작품들로 공부했다면, 직접 악보를 보고 분석했던 작곡가는 역시 존 윌리엄스입니다. 〈해리 포터〉처럼 시중에 악보가 출판되어 있는 곡들을 위주로 자주 보고 음악을 듣기도 하고 유튜브로 녹음 동영상들이나 콘서트 동영상들을 많이 봤죠.

작곡가가 영화에 삽입되는 전곡을 작곡하고 OST 앨범이 나오게 된 지는 그리 오래된 것 같지 않아요. 예전에는 팝송을 영화에 많이 삽입했던 것 같은데요.
그렇게 된 가장 첫 번째 이유는 저작권 때문이에요. 팝송 한 곡당 저작권료가 아마 2,000-3,000만 원 정도일 거예요. 더 비싼 곡도 있고요. 팝송 6-7곡만 써도 몇 억이 깨지는 거죠. 그러니 옛날에는 무단으로 사용했어요. 그러다가 저작권에

걸리면 어마어마한 금액을 물었고요. 그게 몇 번 반복되니까 쉽게 쓰지 말자, 우리가 만들어서 쓰자는 공감대가 생겼고 그래서 작곡가를 찾기 시작한 거예요. 우리나라 작곡가의 곡을 쓰는 게 우리나라 영화 정서에도 잘 맞고요.

수입을 여쭤봐도 될까요? 영화 제작비에서 영화음악감독이 받는 수입은 어느 정도 되는지요?

영화음악 제작비는 영화 총제작비의 2-4퍼센트 정도 되는 걸로 알고 있어요. 그 영화음악 제작비 속에 작곡, 편곡, 녹음, 스튜디오 대여, 연주자 섭외, 믹싱, 그 외 음악 관련된 스태프의 비용이 모두 들어가죠. 영화음악감독의 수입도 그 비용 속에 일부 포함돼 있기 때문에 때에 따라 많기도 하고 적기도 해요. OST 앨범이 나와서 팔리면 그에 따른 수입도 있지만 사실 얼마 되지는 않아요. 만약에 그 영화음악이 광고에 삽입되거나 해외에 수출됐을 때 저작권 정산이 투명하게 잘되는 나라라면 그에 따른 저작권료를 또 받을 수 있기도 하지만, 그 역시 금액이 많지는 않죠.

　　저작권료가 잘 생길 수 있는 장르는 오히려 드라마음악일 거예요. 드라마에 삽입되는 가요는 꽤 잘 팔리거든요. 영화는 극장에서 길게 상영해봐야 한 달이나 두 달이지만 드라마는 서너 달 정도 방영하고 긴 드라마는 6개월까지 방영되니까요. 아까도 얘기했지만 드라마가 영화보다 더 상업적이에요. 집에서 볼 수 있는 제일 대중적인 수단이기 때문이죠. 그래서 노래도 훨씬 더 잘 팔려요. 대중과 직접적으로 접해 있으니까요.

영화음악감독 밑에서 일하는 조수들은 한 달에 얼마 정도를 받나요?

그것도 경우에 따라 다른 것 같은데, 그 사람이 얼마만큼 일하고 능력이 어느 정도냐에 따라 액수가 달라집니다. 경험이 전무한 인턴이라면 최소한의 비용만 받는 경우도 있어요. 경험 쌓는 게 중요하니까요. 저도 처음에는 아주 적은 돈을 받고 일했고, 영화에 이름이 올라가지 못한 적도 있어요. 하지만 그런 시행착오와 다양한 경험들이 나중에 더 많은 돈을 벌 수 있게 하는 원동력이 됩니다.

프리랜서로 계속 일하려면 인간관계가 중요할 것 같아요.
함께 작업했던 감독과의 관계도 중요할 것 같고요.
제일 중요한 건 작품에 대한 나의 능력과 성실함이에요. 그다음이 인간관계죠.
말 안 통하는 사람하고 일하기 힘들거든요. 다 협동해서 하는 일이니까요.

성실함이라는 건 곧 마감일을 잘 맞추는 건가요?
그렇죠. 시간을 잘 지키는 게 중요해요. 무슨 일이 생겨도 마감일은 잘 지켜야
합니다. 만약 제가 마감일을 지키지 못하면 영화 스케줄이 다 밀리는 거니까요.
새벽이어도 주말이어도 외국에 있어도 마감일은 맞춰야 해요. 저 때문에 개봉이
안 된다면 난리 나는 거죠. 엄청난 위약금도 물어야 하고요. 업계에 불성실하다고
소문도 퍼질 텐데 그러면 일을 계속하기도 어렵겠죠.

마감일을 지키는 게 스트레스가 될 수 있을 텐데 스트레스는 어떻게 푸세요?
최대한 스트레스를 받을 일 없게 상황을 만들고, 잠을 많이 잡니다. 잠으로
다 해소되는 것 같아요. 그랬는데도 정말 스트레스를 많이 받는 일이 생기면
심호흡을 한 뒤 미친 듯이 작업해요. 마감일이 얼마 안 남았는데 제가 원하는 것과
영화 관계자가 원하는 것 사이에 사인이 잘 안 맞을 때는 일이 힘들죠. 그래서
많은 경험이 필요한 거예요. 음악감독 밑에서 조수로 일하는 게 큰 경험이 됩니다.
작곡 실력은 기본이고 그 외에 미디부터 영화 분석 능력, 성실함 그리고 대인관계
같은 것들도 무척 중요해요. 일하기 편한 사람과 다시 일하고 싶은 건 누구나
똑같은 마음일 테니까요.

만약 영화감독과 마찰이 있다면 어떻게 하세요? 내가 생각한 건 이런 건데
감독이 생각한 건 다를 수도 있잖아요.
정답은 없습니다. 제가 설득할 때도 있고 감독이 저를 설득할 때도 있어요. 서로
꾸준히 대화하는 것밖에는 다른 방법이 없어요. 서로 음악 들으면서 맞춰가는 거죠.
그런데 경험이 쌓이면 쌓일수록 부딪힘도 줄어들어요. 경험이 없을 때는 많이

부딪히죠. 음악감독과 영화감독이 보는 시각이 다르기 때문인데, 이제는 제가 영화 보는 눈이 생기니까 그쪽 의견을 수용하고 이해할 때가 많아요. 지금은 감독님들이랑 잘 맞는 편입니다.

영화음악의 가장 큰 매력은 뭘까요?

영화음악은 항상 영화를 도와주는 역할이긴 하지만 영상과 함께했을 때 음악만으로 주는 것보다 더 큰 감동을 줄 수 있어요. 영상만 있을 때보다 훨씬 재밌어지기도 하고요. 화면에 어떤 음악이 더해지느냐에 따라 사람의 마음을 쥐었다 놓았다 움직일 수 있으니까요. 같은 장면에 여러 가지 음악을 붙여보면 음악에 따라 배우의 심리 상태가 180도 변해서 이야기 자체가 완전히 다르게 변한다는 걸 알게 돼요. 그만큼 영화에서 음악의 역할은 무척 중요하고 그게 바로 영화음악의 매력이라고 할 수 있겠죠.

앞으로 하고 싶은 음악이 있으세요?

우리나라의 민요나 국악기를 현재 우리에게 익숙한 서양음악 또는 서양 악기들과 효과적으로 융합해보고 싶어요. 한국 고유의 정체성을 충분히 살리면서 외국인도 쉽게 접하고 감동할 그런 새로운 음악을 만들어보고 싶습니다.

요즘엔 무슨 음악을 들으세요?

작업할 때는 음악을 잘 안 들어요. 작업 안 할 때는 다른 OST 들으면서 영화음악의 흐름을 알아보죠. 추세를 알기 위해서 최근에 발매되는 음반은 거의 듣습니다. 요즘엔 오케스트라의 시대가 서서히 저물고 있어요. 옛날에는 가상의 오케스트라를 진짜 오케스트라처럼 들리는 데 주안점을 뒀다면, 지금은 반대로 실제 오케스트라를 새로운 오케스트라 소리로 바꾸는 데 더 주안점을 두고 있죠.

실제 오케스트라 소리에 다른 사운드나 효과를 넣어서 변화를 주는 건가요?

네. 요즘엔 실제 오케스트라를 녹음한 뒤에 일렉트릭을 섞어서 새로운 오케스트라

소리를 찾아요. 예전 할리우드 영화들을 보면 공연용 오케스트라로 연주된 곡이 많았는데, 요새는 일렉트로닉한 것을 다 섞어요. 라이브 오케스트라는 잘 사용하지 않아요. 화면 자체가 옛날보다 도시적이고 세련되어지면서 미래지향적인 사운드를 많이 요구하다 보니 그런 사운드를 찾게 되는 거죠. 한스 짐머 작품들 중에 그런 곡들이 많아요.

한스 짐머의 영화음악 중에 들어봐야 할 곡들이 있다면 추천해주세요.
〈인터스텔라Interstellar〉를 추천하고 싶습니다. 파이프오르간을 이용해서 지구의 아날로그적인 느낌과 우주의 신비감을 적절히 묘사했어요. 〈다크 나이트The Dark Knight〉는 현악기만으로 100여 대씩 세 번 더빙한 독특한 악기 구성을 보여주죠. 〈인셉션Inception〉도 좋습니다. 금관 오케스트라라 불릴 만큼 독특한 악기 구성이 돋보여요. 시공간의 변화를 무겁고 거대하게 표현했어요. 〈맨 오브 스틸Man of Steel〉은 세트 드럼만 여덟 대 이상 동시에 사용했어요. 새로운 시도죠.

영화음악을 하고 싶어 하는 친구들에게 조언 한마디 부탁드립니다.
영화음악은 애정이 없으면 못해요. 컴퓨터 앞에 엄청나게 오래 앉아 있어야 하거든요. 자기 자신과의 고독한 싸움이니 끈기도 있어야 하는데, 그 끈기는 저절로 생기는 게 아니고 애정이 있어야 생깁니다. 제 주변에도 영화음악에 관심이 많아서 이것저것 물어보는 친구들이 많지만 하고 싶다는 생각만 하지 실질적으로 미디를 공부하는 친구들은 거의 없어요. 제가 이런저런 설명을 하고 미디가 필요하다고 하면 "아, 그렇구나." 하고 말아요. 미디 공부를 안 해요. 끈기가 있어야 할 수 있는 게 미디거든요. 좋은 샘플도 골라내야 하고 수정도 계속해야 하고 컴퓨터도 다뤄야 하니까 배워야 할 게 굉장히 많습니다. 그러니 조금 하다가 포기하는 친구들이 많아요. 그중에서 한 10퍼센트 정도가 끈기 있게 공부합니다. 그런 친구들이 결국 끝까지 하더라고요. 그러니까 알면서도 잘 안하게 되는 거예요. 현실에서 직접 음악을 하는 것과 상상하는 것 사이에는 괴리가 큽니다. 영화나 드라마에 나오는 음악만 듣고 '오, 나도 하면 괜찮을 것 같은데!' '좋을 것 같은데!' 이렇게 생각만

하지 그렇게 되기 위한 과정들은 생각하지 않는 거죠. 미디나 영화 분석 등을
공부해야만 할 수 있는 건데 말입니다.

단편영화나 독립영화를 작업하다 보면 자기 문제를 알게 됩니다. 영화감독하고
말이 안 통할 때도 있고 미디를 반드시 해야 하는구나 깨닫기도 하고요. 그렇게
부딪혀보고 실전에서 경험해보면 내가 뭐가 부족한지 알게 돼요. 그러니까 끈기
있게 미디나 영화 공부를 반드시 해야 해요. 실제로 부딪혀서 경험해보는 게 제일
중요하거든요. 아르바이트든 혼자 작업하든 열심히 하다 보면 모르는 곳에서
날 지켜보던 사람들에게서 연락이 올 수 있으니 독립영화 작품이라도 차근차근
작업해나가세요. 반드시 기회가 올 겁니다.

이지수

예원학교, 서울예술고등학교, 서울대학교 음대 작곡과를 졸업하고, 현
재 명지대학교 음대 겸임교수로 재직 중이다.

드라마 〈겨울 연가〉〈여름 향기〉〈봄의 왈츠〉, 영화 〈실미도〉〈올드보
이〉〈혈의누〉〈안녕, 형아〉 등을 작곡했다. 애니메이션 〈마당을 나온 암
탉〉을 시작으로 〈건축학개론〉〈카트〉〈빅매치〉〈손님〉 등에서 음악감
독을 맡았다. 작품집 〈처음〉(2004), 싱글앨범 〈Love Poem〉(2006),
정규앨범 〈DREAM OF…YOU with 체코필하모닉 오케스트라〉
(2006), 정규앨범 〈아리랑 콘체르탄테 with 런던심포니 오케스트라〉
(2015)를 발매했다.

2004년 제3회 대한민국 영화대상 음악상, 2009년 제15회 한국
뮤지컬 대상 작곡상, 2010년 문화체육관광부 장관상, 2011년 제20회
부일영화제 음악상, 2012년 제32회 영화평론가협회 음악상 등을 수
상했다.

재즈피아니스트

김가온

많은 사람의 관심과 사랑을 받는

화려한 음악은 아닐지 모른다

어쩌면 어려운 길이고 어쩌면 힘든 길

하지만 그의 얼굴엔 예술가의 고뇌와 걱정보다

음악 자체를 즐기는 예술가의 평온한 행복이 읽힌다

음악을 하면서 어떤 대가를 바라서는 안 된다고

단호하게 말하는 사람

그의 음악은 그래서 욕심 없이 투명하다

#6

'재즈' 하면 블루스Blues, 보사노바Bossa Nova, 스윙Swing 이런 단어들이
떠오릅니다. 교수님께서 생각하시는 재즈는 어떤 음악인가요?
재즈는 미국의 뉴올리언스 스토리빌이라는 곳에서 처음 시작됐는데,
그곳에 프랑스 사람들이 많이 살았어요. 그러니까 그 당시 프랑스 사람들,
즉 백인들의 화성적 음악과 흑인 노예들의 애환이 담긴 음악이 섞이면서
만들어진 게 재즈입니다.

재즈에서 가장 중요한 요소가 뭔가요?
아까 말씀하신 스윙이라는 리듬과 즉흥연주입니다. 스윙만 하는 음악도 많고
즉흥연주만 하는 음악도 많죠. 그런데 스윙과 즉흥연주를 같이 하면 그건
재즈입니다. 스윙이라는 리듬에 얹힌 즉흥연주. 그걸 재즈라고 보시면 됩니다.

재즈에서는 스윙이란 리듬 말고 다른 리듬도 있다고 들었는데요.
재즈가 시작될 때는 스윙과 즉흥연주라는 두 가지 요소가 결합해서 만들어졌어요.
그 뒤에 다양한 리듬이 생겨났죠. 초반엔 스윙재즈Swing Jazz와 빅밴드가 주를
이루었는데 시간이 흐르면서 스윙재즈가 매너리즘에 빠졌죠. 그래서 재즈
뮤지션들이 새로운 재즈를 탐구하기 시작했고, 그 결과물이 비밥Bebop 같은
것들입니다. 하지만 비밥은 빠른 템포와 복잡한 화성 진행, 격렬한 즉흥연주 등과
같은 예술성을 추구했어요. 그러다 보니 대중들과 괴리가 생겼죠. 거기에 대한
반작용으로 조금 쉬운 재즈가 나왔는데, 라틴아메리카의 리듬과 음악들을 결합한
보사노바입니다.

재즈의 중요한 요소로 스윙을 얘기하셨는데, 제가 알기로 스윙이라는
리듬은 약박자Up Beat에 강이 온다고 들었습니다.
스윙이라는 말을 딱 그렇게 한마디로 정의하기는 힘들 것 같아요. 쉽게 설명하면
그렇게 얘기할 수도 있지만 스윙이라는 말 자체의 뜻은 어떤 리듬이든 균일한
박자로 사람들을 춤추고 싶게 만드는 바운스가 있으면 다 스윙이라고 볼 수

있습니다. '비바람이 치던 바다'로 시작하는 〈연가〉라는 노래 아시죠? 이 노래는 셔플Shuffle이라는 리듬으로 기타 반주를 해요. 좁은 의미에서 이 리듬은 재즈적인 스윙은 아니지만 리듬에 맞춰 신나게 춤추고 싶게 하는 규칙적인 바운스가 있어요. 그렇다면 넓은 의미에서 이 노래도 스윙이라고 할 수 있죠.

스윙은 범위가 매우 넓어요. 현대 재즈를 보면 스윙재즈 시대에 사용됐던 그 스윙 말고도 여러 가지 다른 스윙을 사용하고 있어요. 제가 스윙에 대해 얘기할 때 가끔씩 드는 비유인데, 야구에도 스윙이 있잖아요. 야구에서의 스윙과 재즈에서의 스윙은 어떤 차이가 있을까, 어떻게 관련지을 수 있을까 생각해봤어요. 야구에서 스윙이란 타자가 공을 치기 위해 휘두르는 동작을 가리키죠. 제가 봤을 때 제일 빠른 속도로 야구방망이를 휘두를 때, 그러니까 가장 빠른 속도로 스윙할 때 공이 맞으면 그때 공이 가장 멀리 날아가지 않을까 싶어요. 가속도가 있는 그 느낌이 반복되면 스윙이라는 리듬의 느낌이 나지 않을까요. 그런데 재즈적인 스윙이라는 말에 방점을 둔다면 아까 말씀하신 약박자에 악센트가 들어가는 경우가 많습니다. 항상 그렇지는 않지만 그런 경우가 많죠.

재즈를 들을 때 말씀하신 재즈적인 스윙 외에도 리듬이 딱딱 맞아 떨어지지 않고 계속 뒤로 당겨지는 당김음Syncopation 리듬이 굉장히 많다는 것을 느껴요. 이 당김음이 재즈의 중요한 특징이라고 할 수 있나요? 아주 중요한 특징 중의 하나죠. 당김음이 있어서 스윙감이 더 생기는 거라고 볼 수 있습니다. 예를 들어 팔분음표에 당김음이 있다면 그 팔분음에 악센트를 주다 보니까 '약박에 악센트가 들어간다.'라고 생각하잖아요. 그렇게 배운 적은 없는데 말이죠. 피아노로 컴핑Comping(일종의 반주)을 할 때도 코드가 바뀌기 전 반박자 앞에서 피아노를 치는 게 가장 기본적인 컴핑의 리듬이죠.

저는 클래식을 전공해서 그런지 계속되는 당김음 리듬이 어렵게 느껴지더라고요. 리듬감이 정말 좋아야만 할 수 있다는 생각이 듭니다. 어느 정도의 리듬감만 있으면 누구든 할 수 있습니다. 그렇게 어렵지 않아요.

클래식 연주에도 당김음은 많이 포함되어 있어요. 다만 악보화되어 반복 연습을 하기 때문에 그 곡에 익숙해져서 당김음이라는 생각이 안 드는 거죠. 반면에 재즈는 당김음을 본인이 원하는 타이밍에 사용해야 하니까 몸에 체화될 정도로 익숙해져 있어야 해요. 반복 연습을 하면 누구든 할 수 있습니다.

자유롭게 자기 음악을 만드는 게 어렵기도 하지만 그것이 재즈가 갖는 매력일 거라는 생각도 들어요. 무대 위에서 연주자가 자기만의 색깔이나 창의성을 가지고 음악을 즉흥적으로 연주해야 하니까요. 그 부분이 프로페셔널 뮤지션이 가져야 하는 생명력이죠. 누구나 똑같은 스타일로 연주한다면 재즈의 의미가 반감됩니다. 우리가 기억하는 모든 위대한 뮤지션들은 자기만의 독창적인 스타일로 청중을 매혹시킨 사람들이에요. 재즈에서 가장 중요한 부분이 뮤지션의 색깔과 창의성이라고 얘기하고 싶습니다.

즉흥연주를 하려면 처음엔 많은 어려움이 있을 것 같습니다. 즉흥연주도 어떤 규칙을 갖고 있나요, 아니면 연습 방법이 따로 있나요? 아주 약간의 규칙이 있습니다. 클래식에서 대위법과 화성법을 처음 배울 땐 규칙이 많잖아요. 하지 말아야 할 것들도 많고요. 그런데 뒤로 가면서 할 수 있는 게 많아지죠. 재즈도 마찬가지입니다. 처음에 재즈를 배울 때 즉흥연주를 한다고 하면 뭘 해야 할지 모르죠. 어떤 음을 써야 할지도 모르고요. 예를 들어 CM7 코드가 나와 있다면 '미솔도솔미솔도솔' 이러다 끝나버립니다. 처음엔 그렇게 시작하다가 하나씩 하나씩 자기만의 단어들을 늘려가게 됩니다. 우선 음을 고르는 데 도미솔시뿐 아니라 레(D음, Natural 9음)도 갈 수 있고 라(A음, Natural 13음)도 연주할 수 있어요. 그리고 파샵(F#음, #11음)도 연주할 수 있습니다. 이 파샵(F#음)은 #11음입니다. Natural 11음인 파(F음)는 CM7 코드의 3음인 미(E음)와 부딪치기 때문에 사용할 수 없습니다. 이 Natural 11음처럼 사용할 수 없는 텐션을 언어베이러블Unavailable 텐션이라

하고 Natural 9음과 Natural 13음처럼 사용할 수 있는 텐션을 어베이러블Available 텐션이라고 해요. 클래식의 비화성음을 재즈에선 언어베이러블 텐션이라고 이해하시면 쉬울 것 같아요. 이렇게 연습하면서 점점 사용할 수 있는 음들을 늘려가는 거죠.

재즈피아노를 공부하는 친구들은 창의적인 솔로를 어떻게 하는지 제일 궁금해하더군요. 제가 듣기론 한두 마디는 카피한다고 들었는데요.
아니에요. 카피는 공부 시작할 때 '이런 식으로 라인을 만드는구나.' 하고 공부하는 과정에서만 필요합니다. 예를 들어 우리가 선율을 작곡할 때 처음에는 다른 사람이 작곡해놓은 좋은 선율을 모방하면서 배우잖아요. 또는 다른 사람이 연주한 것을 귀로 듣고 그 선율을 모방하기도 하고요. 거기에 맘에 드는 선율이 있으면 그 선율을 자신의 것으로 만들려고 노력하죠. 보통 한두 마디 중에 두 박자나 세 박자를 짧게 모방해서 사용하는 것은 괜찮지만 다른 사람의 선율을 모조리 갖다 쓰면 그건 카피죠. 그건 즉흥연주로서 의미가 없는 겁니다. 하지만 다른 사람의 선율을 연습하면서 선율의 흐름을 알아가고 감각을 익히는 연습을 하는 건 중요해요.

선생님만의 창의적인 솔로 방법이 있다면요?
재즈를 공부하면 음계Scale 공부를 많이 합니다. 그럼 음정 관계를 전부 파악할 수 있게 돼요. 머릿속에 소리와 음계에 대한 이론이 박혀 있기 때문에 작곡할 때 아주 쉽게 음계를 가져와서 쓸 수 있게 되죠. 그래서 전 작곡 공부하는 학생들에게 재즈를 공부하라고 합니다. 연습을 많이 하고 연주 능력이 올라가다 보면 많은 음 중에서 음과 리듬을 선택할 수 있게 돼요. 지금은 코드 진행만 있으면 순간순간 선율Melody이 떠올라요. 공부를 하면 정말 많은 것들이 떠오르죠.

선율이 떠오를 정도가 되려면 많은 연습이 필요할 것 같습니다.
단기간에는 되지 않을 것 같아요.

선율을 만든다는 건 음만 골라서 되는 게 아니라 리듬도 골라야 해요. 리듬과 음이 동시에 예쁘게 들리는 것을 순간적으로 판단해서 고르는 게 처음엔 정말 어렵죠. 그렇지만 하다 보면 다음에 칠 음이 상상이 됩니다.

어떻게 상상이 되나요?
곡이 아주 빠르지만 않으면 상상이 돼요. 아주 빠른 경우에는 손이 먼저 가는 경우도 있는데, 손이 먼저 가도 이 코드에 이 스케일이면 전반적으로 머릿속에 떠오르는 소리가 있습니다.

즉흥연주를 할 때마다 늘 새로운 곡을 연주할 것 같은데 어떤가요?
재즈에 스탠더드Standard라는 개념이 있어요. 시대와 관계없이 오랫동안 늘 연주돼온 곡을 뜻하는데, 그런 유명 재즈 곡들을 많이 연주해요. 즉흥연주를 한다고 할 때 완전히 자유로운 즉흥연주를 하는 경우도 있지만 이미 주어진 코드에서 즉흥연주를 하는 경우가 많습니다.

주어진 코드가 있더라도 그 코드 안에서 선율을 작곡해야 하는 거 아닌가요?
그렇죠. 보통 재즈를 연주하는 방식이 멜로디를 알기 쉽게 한 번 연주하고, 그 코드 진행에 따라 돌아가면서 솔로로 즉흥연주를 하거든요. 그러고 나서 마지막에 그 주제 멜로디를 다시 연주하죠. 초창기 재즈의 즉흥연주는 그 멜로디를 다 외워서 연주했어요. 연주자들이 악보를 못 봤으니까요. 그런데 기억력에 한계가 있으니 연주할 때마다 약간씩 변화를 주게 된 거예요. 그러다 이렇게 해도 재밌네, 저렇게 해도 재밌네 하면서 멜로디를 변화시키는 것에 재미를 느끼게 됐죠. 이런 연주에 재미를 느끼다 보니 연주가 점점 어렵게 바뀌었고, 나중에는 처음 멜로디와는 완전히 상관없는 솔로까지 하게 된 것입니다.

약간의 변주 개념일 수도 있겠네요.
그렇게 접근할 수도 있어요. 솔로 연주를 배울 때 멜로디를 변주해보는 게 하나의

방법이죠. 혹은 코드톤Chord Tone(코드 구성음)이나 스케일에 있는 음을 자기가
골라서 멜로디를 순수하게 창작해서 만드는 경우도 있습니다. 또는 남이 썼던
릭Lick, 즉 짧은 멜로디를 가져와서 곳곳에 끼워 넣을 수도 있고요.

릭이 뭔가요?
재즈 뮤지션들이 정말 많이 사용하는 짧은 멜로디들을 릭이라고 해요. 그런 릭은
이미 검증된 예쁜 멜로디거든요. 릭을 많이 배운 사람들의 장점은 솔로를 예쁘게
만들 수는 있다는 거예요. 하지만 창의적인 게 안 나온다는 단점도 있죠.
연주자들 사이에서 "쟤는 릭 백과사전이구나!"라고 평가받는 사람들이 있는데,
창의적인 게 별로 없기 때문에 높이 평가받지는 못하죠.

재즈는 혼자 연주할 때도 있지만 트리오나 콰르텟Quartet을 많이 형성합니다.
트리오는 피아노, 더블베이스, 드럼으로 구성되는 편성을 가장 많이 봤는데,
그 편성이 가장 보편적인 편성인가요, 아니면 더블베이스 말고 다른 악기가
들어갈 수도 있나요?
드럼, 베이스가 기본이고 피아노까지 세 개를 묶어서 리듬 섹션Rhythm Section이라고
부릅니다. 재즈 초창기 때 베이스는 무거워서 가지고 다닐 수 없어서 혼,
수자폰Sousaphone, 튜바 같은 악기들을 사용하기도 했어요. 그 외에 멜로디를
담당하는 섹션이 있는데 색소폰이나 보컬이 거기에 속하겠네요.

피아노가 리듬 섹션에 속한다는 게 조금 생소합니다.
피아노는 선율 악기도 되지만 리듬 섹션으로서의 역할이 매우 강합니다.
피아노로 반주할 때도 리듬을 많이 주거든요. 물론 코드가 섞여 있지만요.
마찬가지로 베이스도 코드가 섞여 있지만 ♩♩♩ ♫ ♩♩♩ ♫과 같은 일정한 리듬으로
많이 연주되기 때문에 리듬 악기로서의 특성이 더 강하죠. 피아노의 역할을
기타가 대신할 수도 있어요.

그럼 피아노 없이 기타, 더블베이스, 드럼 세 개의 악기로도
재즈 트리오가 가능한가요?

그렇게도 가능합니다. 사실 재즈에서 안 되는 건 없어요. 피아노 두 대로도
연주할 수 있고 기타 두 대로도 연주할 수 있습니다. 드럼 없이 베이스와 피아노로
연주하는 듀오Duo도 많은 반면 드럼과 베이스로 연주하는 듀오는 별로 없어요.

그럼 콰르텟은 피아노, 드럼, 더블베이스에 기타가 추가된 형태인가요?

그렇게 연주할 수도 있습니다. 구성은 매우 다양해요. 그런데 기본적으로 드럼과
베이스는 빠지지 않습니다. 트리오 이상이라면 드럼과 베이스는 거의 기본이죠.
피아노, 드럼, 베이스, 색소폰으로 구성되는 콰르텟에서 가장 중요한 순서로 순위를
매긴다면 드럼이 1순위고 그다음이 베이스, 피아노, 색소폰입니다. 비록 색소폰이
제일 마지막 순위지만 색소폰 연주자가 리더인 경우가 많아요. 색소폰이라는
악기는 재즈적인 사운드를 발전시키는 데 중요한 악기거든요.

제가 생각했던 것과는 많이 다르네요. 저는 피아노 연주자가
리더 역할을 할 거라고 생각했어요. 피아노는 반주뿐 아니라 멜로디,
리듬 악기의 역할도 할 수 있으니까요.

피아노 역시 중요한 악기죠. 재즈 말고 다른 음악의 영역에서도 중요한 역할을
많이 하잖아요. 그런데 색소폰이라는 악기는 재즈에서만큼 두드러진 활동을
할 수 있는 곳이 없어요. 재즈에서 워낙 강력한 힘을 발휘하기 때문에 색소폰,
피아노, 드럼, 베이스로 구성된 콰르텟일 때 별말이 없으면 리더는 색소폰 연주자가
맡습니다. 만약 피아니스트가 모은 밴드면 피아노를 좀 더 돋보이게 할 수 있는
음악을 만들겠죠. 그러나 대부분은 멜로디를 연주하는 악기가 밴드를 리드하는
경우가 많습니다.

만약 색소폰, 피아노, 드럼, 베이스로 구성된 콰르텟이 있다면,
각 연주자가 주제 선율을 한 번씩 연주할 기회를 갖는 건가요?

일반적으로 멜로디를 담당하는 악기가 주제 선율을 한 번 연주해요. 지금
말씀하신 콰르텟에서는 색소폰이 주제 선율을 연주하겠죠. 그다음에 다른
악기들이 그 코드 진행을 가지고 솔로, 즉 즉흥연주를 시작하죠. 바로 다른 악기가
즉흥연주를 시작할 수도 있고, 색소폰이 다시 한 번 연주할 수도 있습니다.
각 악기의 연주자들은 자신의 솔로 연주가 어느 정도 완성되고Build Up, 이 정도면
됐다 싶을 때 다른 악기 연주자에게 솔로를 넘깁니다. 솔로를 받은 연주자가
클라이맥스를 만들어서 연주를 끝낼 수도 있고, 다른 연주자에게 다시 솔로를
넘길 수도 있죠.

그 순서는 어떻게 정하나요?

미리 순서를 정하는 경우도 있고 눈치로 "너 해!" 이러는 경우도 있어요. 간혹
내가 솔로를 마치지 않았는데 다른 연주자가 치고 들어오는 경우도 있고요.

그래도 괜찮은 건가요?

욕 먹죠. (웃음) 그런데 그게 재미있을 수도 있어요. 하지만 일반적으로 다른
연주자의 솔로가 안 끝났는데 치고 들어오는 경우는 별로 없어요. 연주자들끼리
음악적으로 서로 신호를 주는 경우가 많습니다. 보통 클라이맥스를 향해
진행했다가 솔로가 끝나갈 때쯤에 코드 진행을 하행해요. 그러면 연주자들은
솔로가 끝났다는 걸 알죠. 만약 솔로를 더 연주하고 싶으면 멜로디가 끝나지
않게끔 만들어가면 됩니다. 간혹 안 끝날 것처럼 하다가 끝나는 경우도 있어요.
그런 경우는 눈치를 주죠.

선생님께서도 즉흥적으로 솔로 연주를 하시고, 연주하실 때마다
새로운 솔로를 만드실 텐데 거기에 대한 부담감은 없으신가요?

부담감은 항상 있습니다. 재즈라는 음악을 선택한 이상 당연히 감수해야 할

부담감이고, 그걸 감수할 수 없다면 연주할 수 없겠죠. 재즈피아노를 배우는 학생들은 단계가 올라가면 곡을 시작하기 전에 도입부Introduction를 만들어야 하는 경우가 있어요. 코드에 맞춰서 즉흥연주를 하는 건 그래도 쉬운데, 아무것도 없는 상태에서 도입부 만드는 건 정말 어려워요.

도입부는 전주의 개념과 같은데, 전주는 노래를 시작하기 전에 조성과 템포 그리고 노래가 시작될 타이밍을 알려주는 역할을 하잖아요. 재즈에서 가장 쉽게 도입부를 만드는 방법은 네 마디 전부터 노래의 멜로디를 연주해주는 겁니다. 그럼 사람들이 쉽게 음악 안으로 들어올 수 있죠. 하지만 노래의 멜로디를 그대로 연주하면 '쟤는 연주 못한다' '재미없는 애다' 이런 식으로 평가합니다. 주어진 코드를 가지고 뭔가 새로운 것을 만들어내거나, 주어진 코드는 아니지만 새로운 코드를 만들어서 연주자들이 자연스럽게 들어올 수 있도록 해야 해요. 이게 재즈 피아니스트들에게 주어진 가장 큰 부담감 같아요.

즉흥성의 정도에 관해서 선호하시는 것이 있으신지요?
개인적으로 즉흥성이 많은 연주자를 좋아합니다. 키스 재럿Keith Jarrett 같은 경우는 연주회를 할 때 같이 연주하는 연주자들과 무슨 곡을 연주할지 결정하지 않는다고 해요. 혼자서 시작하면 다른 연주자들이 알아서 들어오는 즉흥연주를 많이 하죠. 그렇게 하려면 즉흥연주의 대가가 돼야겠죠. 제가 저의 1집과 2집에 작곡하고 편곡한 곡을 많이 실었는데, 종국에 제가 바라는 건 키스 재럿과 같은 극한의 즉흥연주입니다.

재즈곡을 듣다 보면 간혹 어렵다는 느낌을 받을 때가 있습니다.
그런데 선생님 앨범은 편한 느낌이었어요. 재즈곡을 어떻게 작곡하시나요?
클래식 작곡과 차이가 있나요?
사실 클래식 작곡을 많이 해보진 않았습니다. 대학교 때 이론 전공이었거든요. 하지만 화성학도 배우고 소나타도 써봤죠. 클래식 작곡과 재즈 작곡을 굳이 비교하자면, 재즈 작곡은 대중음악 작곡에 더 가깝다고 할 수 있어요. 보통

재즈 뮤지션들은 멜로디랑 코드만 적어서 작곡해요. 재즈 스탠더드 곡들을
모아놓은 『리얼북The Real Book』이라는 책이 있는데, 그 책에도 보통 코드와 멜로디만
적혀 있어요. 대부분의 재즈 뮤지션들은 『리얼북』에 있는 멜로디를 거의 외우고
있습니다. 코드는 기억 못 할 수 있어요. 그래서 코드를 보려고 이런 단순화된
악보를 볼 때가 있죠. (악보를 보여주며) 이 악보를 리드 시트Lead Sheet라고 합니다.
재즈에서 악보를 가장 간략화한 것이 리드 시트예요. 솔로 연주할 때도 멜로디는
몰라도 돼요. 여기 적혀 있는 코드 진행만 알면 얼마든지 만들 수 있으니까요.
최근에 작곡되는 재즈는 현대 클래식 음악처럼 작곡되기도 해요. 12음 기법과
같이 열두 개의 음을 무작위로 정한 뒤에 그 열두 개의 음들 중에서 즉흥적으로
아무거나 골라서 연주하는 거죠. 저도 그렇게 많이 하고요. 그래서 현대 재즈
작곡은 쉬운 것부터 어려운 것까지 스펙트럼이 매우 넓습니다.

리드 시트

김가온 · 재즈피아니스트

이것만 보고 연주하긴 힘들 텐데 리드 시트에서 더 추가되는 것은 없나요?
연주에 대한 편곡 혹은 리더의 아이디어를 적어 놓습니다. 편곡은 곡의
도입부를 어떻게 할지 정하는 거죠. 네 명의 연주자가 있다면 도입부를 혼자서
할 수도 있고 네 명이 같이 할 수도 있고 두 명이 할 수도 있잖아요. 즉흥적으로
연주하자고 할 수도 있고 네 명이 다같이 이런 식으로 하자고 정할 수도 있고요.
빠른 곡일 때 드럼 혼자 여덟 마디 도입부를 하고 나머지 세 명이 들어가자고
할 수도 있어요. 그럼 드러머는 자기 맘대로 여덟 마디를 채우는데, 그 뒤에
나올 부분과 어울려야겠죠. 또 악보의 특정 부분에 킥Kick을 넣습니다. 킥은
이 타이밍에 동시에 다 같이 팡 치자라는 의미입니다. 킥은 보통 * 표시로 그립니다.
혹은 ♩♪ 리듬으로 그릴 수도 있고요. 음은 연주자 본인이 선택해요.

킥은 어떤 효과를 주나요?
서로 다른 리듬으로 연주하다가 킥을 하면 순간적으로 딱 맞아 들어가는 느낌이
있어요. 동시에 같은 리듬으로 연주하니까요. 클래식에서 대위법적으로 4성부가
따로따로 나가다가 갑자기 코랄Chorale이 나올 때 어떤 느낌이 드세요?

합쳐지는 느낌이요.
네, 딱 그 느낌이에요.

재즈에서는 화음 간의 관계를 클래식보다는 덜 고려할 것 같아요.
깊이 고려하지는 않아요. 클래식의 화성만큼의 깊이가 없다고 생각합니다.
화성 진행도 클래식에서는 이론으로 설명이 가능하지만 재즈에서는 화성 간의
연결 고리를 귀를 이용해서 사용하죠.

재즈와 클래식을 동시에 한 곡에 담고 싶다면 어떻게 작곡해야 할까요?
예전에 여러 클래식 작곡가가 재즈적인 요소를 차용했어요. 대부분의 작곡가들은
재즈의 겉면만을 보여준다든지, 약간의 재즈적인 맛을 살짝 내서 클래식과

| 위 | 김가온 1집과 2집 앨범
| 아래 | 공연 때 연주하는 모습

접목하는 경우가 많았죠. 재즈와 클래식을 제대로 결합하려면 즉흥성이 가장 필요하다고 생각해요. 재즈의 즉흥성을 담아낼 때 두 음악이 제대로 결합될 수 있어요. 클래식 작곡가가 재즈의 특성과 재즈 뮤지션들의 어법을 아는 게 중요합니다. 화성 진행, 스케일, 멜로디, 리듬 등 재즈의 모든 어법을 알고 그중에서 선택할 수 있어야 해요. 그러려면 클래식 작곡가가 재즈를 연주할 수 있는 실력이 되면 가장 좋습니다.

재즈 피아니스트 오스카 피터슨Oscar Peterson이 이런 말을 했다고 해요. "클래식을 칠 줄 알아야 재즈를 칠 수 있다." 어떻게 생각하세요?

그 말은 클래식을 많이 연주하면 재즈 연주하는 데 도움이 된다는 뜻으로 해석하면 좋을 것 같아요. 클래식을 전혀 연주해보지 않은 친구들 중에도 재즈 연주를 잘하는 친구들이 많아요. 재즈연주자 중에 악보 못 읽는 사람도 굉장히 많고요. 기보법의 역사를 생각해봤을 때, 기보법이 없는 시대였다고 해서 음악이 없었나요? 그렇지 않잖아요. 그럼 그 당시엔 어떻게 연주했을까요? 이 음이 '도'인지 '미'인지 '레'인지 전혀 모르지만 여기를 누르면 이런 소리가 나고 저기를 누르면 저런 소리가 난다는 아이디어를 가지고 연주했겠죠. 재즈 뮤지션들 중에도 피아노의 흰 건반 검은 건반 보고 '여기서는 이 소리가 나는구나!' 하고 그냥 치는 경우도 많아요.

그럼 재즈 뮤지션들은 귀가 아주 좋겠네요. 어쩌면 클래식 하는 사람들보다 더 예민할 수도 있고요.

귀가 좋을수록 좋죠. 특히 우리는 트리오든 콰르텟이든 함께 연주하잖아요. 저 사람이 연주할 때 순간적으로 반응하면서 연주해야 한단 말이죠. 리듬을 같이 해주는 건 쉬워요. 그런데 그 사람의 연주에 맞춰서 코드를 예쁘게 만들려면 귀가 좋아야 해요. 제가 사실 예전에 지휘자가 꿈이었어요. 합창단 지휘하면서 지휘자랑 재즈 피아니스트 중에 어떤 걸 하면 더 좋을까 고민했거든요. 근데 지휘를 하기엔 귀가 좀 안 좋은 것 같아서 재즈를 선택했어요.

미국에 있을 때 제 선생님께 이 이야기를 들려드렸더니 웃으시더라고요.
클래식보다 더 귀가 좋아야 한다고 얘기할 순 없지만 재즈도 엄청나게 귀가
좋아야 하는 건 맞습니다.

그 외에 좋은 재즈 뮤지션이 되려면 어떤 능력이 필요할까요? 재즈는
혼자 연주할 때도 있지만 주로 앙상블을 이루어서 연주하기 때문에
연주자들끼리의 소통도 중요할 것 같은데요.
네, 음악적인 센스라고 표현합니다. 서로 음악으로 대화가 잘 통하면 음악이
정말 재미있죠. 센스 있는 뮤지션들과 연주하는 즐거움은 이루 말할 수 없습니다.
모든 음악가에게 공통적으로 필요한 좋은 귀는 재즈 뮤지션에게도 필요해요.
이 귀는 음감을 얘기하는 것일 수도 있고 아름다움을 판단하는 기준을
얘기하는 것일 수도 있습니다.

재즈 공부를 결심하게 만든 결정적인 재즈 뮤지션이 있으신가요?
키스 재럿이요. 제가 재즈를 시작하기 전에 정말 많이 들었던 앨범이 있어요. 키스
재럿의 〈쾰른 콘서트The Köln Concert〉라는 앨범이에요. 대학교 2학년 때, 그러니까
1996년쯤 이 앨범을 산 것 같아요. 키스 재럿이 좋은 재즈 뮤지션이라고 인식하면서
산 건 아니고, 좋은 음악이라는 소문을 듣고 샀던 것 같아요. 처음 들었을 땐 좋은지
몰랐어요. 제가 좋아하는 음악 장르도 아니고 별로 매력도 없고 들으면 졸리다고
생각했죠. 그런데 2-3년쯤 뒤에 다시 들었는데 정말 좋더라고요. 그때부터 아마
몇백 번은 들었을 거예요. 그러다가 나도 이런 음악을 하고 싶다는 생각이 들면서
재즈에 대한 관심이 생겼죠. 그러면서 재즈 음악 들으러 재즈 클럽에 다니기
시작했어요. 어느 날 재즈 클럽에서 연주를 듣고 집에 가려고 지하철을 기다리는데,
지하철이 들어오는 순간 '아, 나는 이 음악을 해야 한다.'라는 생각이 들더군요.
하기로 마음 먹으니 그때부터 해야 할 것들이 보였어요. 재즈는 미국 음악이니
당연히 미국에 가서 공부해야겠다고 생각했죠.

재즈 공부하는 친구들 중에 미국 유학을 준비하는 사람들이 많은데
유학을 꼭 가야 할까요?

그렇진 않습니다. 작곡 공부하는 데 유학이 반드시 필요한가요? 아니잖아요.
예전에는 우리나라에서 재즈를 배울 수 있는 자료나 통로가 거의 없었어요.
재즈 1세대의 경우는 공부할 자료가 음반밖에 없었죠. 사실은 그게 가장 좋은
연습 방법이기도 해요. 음반을 듣고 따라한다거나 비슷하게 연주하는 거죠.
어떤 재즈 피아니스트는 음반을 틀어놓고 음반에서 들리는 피아니스트의 연주는
없는 셈치고 자신이 피아니스트인 양 트리오나 콰르텟 연습을 했다고 들었어요.
그리고 요즘엔 외국에서 재즈 공부하고 오신 분들이 많아졌어요. 그분들이 재즈의
전설이라는 선생들께 배우고 왔기 때문에 그 대가들이 어떤 기법과 어떤 생각을
가지고 연주하는지 잘 알고 있습니다. 유학을 안 가더라도 그런 선생들께 배우면
돼요. 물론 한 단계 거친 것과 전설적인 뮤지션들에게 직접 배우는 건 약간
다를 수 있겠지만요.

유학을 준비하는 친구들이 유학 가서 꼭 놓치지 말아야
할 것들이 있다면 무엇일까요?

음악이라는 건 그 나라의 민족성, 문화, 관습 등 여러 가지가 결합돼 탄생한
것이라고 볼 수 있어요. 미국에서 재즈를 공부하면 '아, 이래서 이런 음악을
연주하는구나.' '이 사람들은 이런 멜로디를 이럴 때 연주하는구나.' 또는
'이 곡은 이럴 때 연주되는구나!' 하고 더 쉽게 익힐 수 있고 이해할 수
있게 되죠. 그들의 문화와 정서를 이해하게 되니까요. 그런 면에서는 유학을
가면 좋긴 좋습니다.

현재 재즈 피아니스트로 활동하고 계신데, 재즈곡으로 연주하고 싶은
다른 장르의 곡이 있나요?

재즈라는 음악 자체가 포용성이 넓은 장르라고 생각해요. 어떤 곡의 멜로디와
코드만 가지고 와서 재즈적인 어법으로 연주하면 재즈가 될 수 있어요. 하지만

그건 너무 단순한 차용인 것 같고, 그것보다 깊은 음악을 해보고 싶어요. 만약 클래식과 재즈를 접목해서 클래식의 어법으로 솔로를 할 수 있다면 정말 멋있는 음악이 탄생하겠죠.

클래식의 어법이라는 것은 구체적으로 무엇인가요?
쇼팽 Frédéric F. Chopin의 곡으로 연주한다면, 쇼팽의 멜로디 라인과 화성 진행과 비슷하게 나만의 즉흥연주를 하는 거죠. 일반적으로 클래식을 가져와서 연주할 때 멜로디는 똑같이 연주하지만 솔로 부분으로 들어가면 재즈가 돼버리는 경우가 많아요. 중간 부분마저도 앞의 클래식적인 느낌을 가지고 즉흥연주를 하면 멋있는 음악이 될 수 있지 않을까 생각합니다.

국악 곡을 재즈로 연주하고 싶기도 해요. 악기를 국악기로만 사용하는 게 아니라 국악의 선법, 조율법 등을 공부해서 재즈의 어법과 섞어보는 거죠. 어떤 효과가 나올지 기대가 큽니다. 재즈에서 기타, 트럼펫, 혼과 같은 악기들은 블루노트 Blue Note라고 해서 중간음을 사용할 수 있어요. 이렇게 중간음을 사용하는 게 국악과 재즈를 섞을 때 두 음악에 더 쉽게 접근하게 만드는 방법인 것 같아요. 재즈피아노는 음이 정해져 있기 때문에 이런 국악적인 어법을 사용하는 게 불가능하거든요. 하지만 미디를 이용하면 피아노에서도 가능하지 않을까 하는 아이디어만 갖고 있어요. 실행에 옮기려고 대금을 배웠는데, 대금 세 번 정도 레슨 받고 연애 시작하고 결혼했죠. (웃음)

재즈 클럽에서 연주하는 연주자들의 보수는 어느 정도인가요?
사실 많은 연주자가 보수를 다 알고 일을 시작해요. 한 번 연주하는 데 30,000~60,000 원 사이입니다. 보통 2시간 정도 걸리죠. 재즈 클럽을 생계 수단으로 보기는 어려워요. 재즈 클럽에서 연주 잘해서 어느 정도 실력을 평가받고 유명해지면 큰 콘서트에 불려가거나 앨범을 낼 수 있어요. 행사도 많이 할 수 있고요. 행사 가면 30-100만 원 사이로 받을 수 있어요. 이렇게 되면 어느 정도 수입이 생기죠. 그리고 음악인들이 피해갈 수 없는, 학생들 가르치는 일도 합니다.

클럽 연주는 굉장히 열악한 환경이네요.

그렇죠. 재즈 클럽 연주는 어렸을 때 아르바이트로 하기 좋은 곳이에요. 저녁에 매일 연주하면 100만 원까지도 벌 수 있어요. 그리고 낮에 학생들 가르치면 어느 정도 수입은 되죠.

명성이 올라가면 재즈 클럽에서 받는 보수도 높아지나요?

그렇진 않아요. 어떤 재즈 클럽은 손님 수에 따라서 보수를 주기도 하지만 그런 경우는 굉장히 드물어요. 사람들이 재즈 클럽에 빡빡하게 들어차는 경우도 많지 않고, 설사 들어찼다 해도 그 손님 수대로 보수를 다 주지는 않고 업주와 나누니까요. 재즈 클럽은 연주를 계속하면서 감을 놓지 않고 자기 실력을 쌓는 장소예요. 20년 전이나 지금이나 보수는 비슷하다고 하더라고요.

재즈연주자는 그 외에 어떤 수입원이 있나요?

그 외에 간혹 가요 세션으로 참여해서 보수를 받기는 하죠. 회당 40-50만 원 정도 받아요. 하지만 어려운 재즈를 하는 사람들은 이런 곳에서도 잘 부르지 않아요.

어려운 재즈란 편하게 들을 수 없는 재즈를 뜻하는 건가요?

자기 색깔이 강한 아티스트적 음악을 하는 사람을 가리키죠. 그런데 이런 음악 하면서 가요 세션으로 참여하는 사람들도 있긴 있어요. 대중적인 재즈 밴드에 소속되어 연주하는 사람도 있고요.

재즈 클럽에서 연주하기가 힘들다고 들었어요. 연주하다가 나가고 싶을 때도 많다던데 선생님께서도 그런 경험이 있으신가요?

몇 번 있었어요. 미국의 재즈 클럽은 사람들이 연주를 들으러 와요. 연주가 끝나면 대화를 나누죠. 그런데 우리나라 재즈 클럽은 재즈 음악이 배경음악일 뿐이고, 술 마시는 데 집중하죠. 연주는 듣지 않아요.

　재즈 클럽은 음악을 듣기 위한 장소라고 생각해요. 요즘엔 재즈 팬이 모이는

클럽들이 있어서, 그런 곳은 음악에 집중하는 분위기가 형성되어 있어요. 우리나라에 있는 보통의 재즈 클럽은 뛰어난 연주 실력으로 떠드는 사람들의 주의를 끌 수 있어야 합니다. 그렇지 않으면 연주하기 힘드니까요. 많이 힘들지만 나중엔 익숙해져요. 하지만 여성 재즈 피아니스트 분들은 많이 힘들어하시더라고요. 예민하시니까요.

요즘 실용음악과가 대세입니다. 지방에 있는 음악대학들은 거의 없어지거나 실용음악과로 전과되는 경우도 많고요. 그러면서 재즈에 대한 관심도 전보다 커졌고 많은 학생들이 실용음악과로 진학하길 원하고 있어요. 실제로 경쟁률이 100 대 1인 경우도 있는데, 이런 현상들을 어떻게 보시나요?
제 주변에도 이런저런 상황을 모르고 너무 쉽게 음악을 시작하는 학생들이 많아요. 경쟁률이 높은 이유도 현실을 모르고 좋은 면만 보고 실용음악 학원이나 개인 레슨을 받고 일단 대학교를 가고 보기 때문이죠. 실용음악과를 졸업하고 난 뒤에 다시 실용음악 학원 강사로 가는 학생들도 많아요. 이런 게 재즈 뮤지션의 생활은 아니거든요. 물론 그것이 재즈라는 음악 자체의 특성이기도 합니다. 제가 뉴욕에 있을 때도 그런 경우를 많이 봤는데, 존경받는 재즈 뮤지션들이 부업으로 부동산 중개업을 하고 있었어요. 어떤 더블베이스 연주자는 뉴욕에 살면서 자동차 없이 연주 생활을 했고요. 더블베이스라는 악기의 특성상 자동차 없이 이동하기에는 악기가 너무 무거운데 말이죠. 대부분의 뮤지션들이 음악만 가지고 생계를 유지하긴 힘드니까 이런 상황들이 벌어져요.
　　실용음악과에 진학하는 학생들은 졸업하고 무엇을 할 것인지 잘 생각해봐야 합니다. 가보면 80퍼센트 정도의 학생들이 보컬을 전공하고 있어요. 이렇게 많은 학생이 가수를 하고 싶어 하는 것도 재미있는 현상이죠. 오디션 프로그램에 100만 명의 지원자가 모인다는 것도요.

실용음악과 학생들에게 설문조사를 해보니 실기 수업에 비해 이론적인
수업 비중이 너무 높다는 불만이 많았는데 실기 수업과 이론 수업이
병행돼야 하지 않을까요?

그렇게 된 건 경제적인 논리 때문입니다. 실기를 가르치려면 선생이 많이 필요해요.
어느 학교에서는 개인 실기 수업을 15분 한다고 들었어요. 강사는 없고 학생은 많기
때문이죠. 하지만 이론 수업은 100명을 놓고 해도 상관 없으니, 실기 수업보다는
이론 수업이 더 많을 수밖에 없습니다. 그러다 보니까 학생들이 이런 부분에 불만을
갖게 된 거예요. 학생 수에 비해 연습실도 많이 부족하고요.

재즈연주자가 되겠다고 결심하셨을 때 부모님이나 주위 반응은 어땠나요?

저는 재즈를 하기 전에 이미 클래식 공부를 해왔어요. 다행스럽게도
부모님과 선생님들은 두 장르에 대한 편견이 없으셨죠. 그래서 저를 말리거나
걱정스러워하진 않고 오히려 지지해주시더라고요. 하지만 제 스스로는 내적
갈등이 있었죠. 오랫동안 클래식을 공부했으니까 재즈로 전향하겠다고 결정하는
일이 쉽지는 않았어요. 하지만 즉흥연주를 워낙 좋아해왔기 때문에 그렇게 깊게
고민하지는 않았습니다.

학생들을 가르치며 선생님이 공부하던 때와 가장 큰 차이를 느낀다면
어떤 점일까요? 반면에 이것만큼은 역시 변함이 없다고 느끼시는 점은요?

지금은 예전에 비해 훨씬 환경이 좋죠. 저희 때는 유튜브도 없었고, 연습과
관련된 각종 어플도 없었어요. 하지만 지금은 재즈를 배우겠다고 마음만
먹는다면 배울 수 있는 학교와 선생이 예전보다 수십 배는 많아졌죠. 마음먹기에
달렸다는 생각이 들어요. 하지만 역시 혼자 연습실에서 보내야하는 시간, 음악을
들어야하는 시간, 또 합주를 통해서 얻어지는 감각 등 음악 연습과 관련된 핵심
부분은 변하지 않죠. 아무리 환경이 좋아졌다 하더라도 시간을 투자하고 연습에
매진해야 하는 것은 시간이 흘러도 변할 수 없고 변해서도 안 되는 태도입니다.

재즈 뮤지션으로서 보람을 느끼실 때는 언제인가요?

연주 잘한다고 칭찬받을 때 가장 보람을 느끼죠. 관객에게 미안한 얘기지만
가장 흥분되는 순간은 클라이맥스에서 연주자들끼리 완벽한 커뮤니케이션이
이루어질 때예요. 아직 공부하는 학생들은 자신의 연주에만 집중하는 경우가
많은데 다른 연주자와 앙상블을 해보는 게 큰 도움이 될 겁니다.

재즈를 공부하는 학생들이 꼭 감상했으면 하는
뮤지션이나 음반, 영화가 있을까요?

사실 전 부끄럽게도 다른 분들에 비하면 음반 컬렉션이 많지 않아요. 클래식과
재즈가 반 반 정도 되는 것 같은데, 한 장르에 치우치지 않고 다양한 음악을
들으려고 합니다. 뮤지션이나 음반을 추천하자면, 마일스 데이비스Miles Davis의
네 장의 앨범 시리즈 〈워킹 Workin'〉〈스티밍Steamin'〉〈쿠킹Cookin'〉〈릴렉싱Relaxin'〉을
추천하고 싶어요. 꼭 들어보세요. 영화는 〈위플래쉬Whiplash〉가 인상적이었어요.
테크닉만 중요한 것처럼 그려져서 아쉽긴 하지만, 뉴욕에서 음대 다니던 시절의
추억이 새록새록 떠오르더군요.

마지막으로 재즈를 공부하는 학생들에게 해주고 싶은 말씀이 있다면요?

재즈뿐 아니라 어떤 음악을 하든지 기본적으로 '내가 이것을 해서 스타가
되겠다.'라는 생각으로 접근하면 결국엔 허탈해집니다. 그것보다 '음악을 통해서
내 삶을 풍요롭게 만들어가겠다.'라고 생각하는 게 좋다고 봐요. 재즈를 공부하는
피아니스트가 한 학년에 몇백 명입니다. 그중에서 실질적으로 재즈 피아니스트로
살아갈 수 있는 숫자는 극히 드물어요. 정말 열심히 할 생각이 있고, 경제적 보상은
열심히 했을 때 나중에 보너스로 올 거라고 생각해야 해요. 경제적인 성공을
목표로 삼는다면 재즈를 접는 게 맞다고 생각합니다. 어떤 목표를 설정하든,
역시 음악가는 평생 연습만 하고 살 각오를 해야 한다고 생각해요.

김가온

서울대학교 음대 작곡과에서 이론을, 버클리 음대Berklee College of Music에서 재즈피아노 연주를 전공했으며 뉴욕대학교New York University에서 재즈피아노 석사M.M 학위를 받았다.

1집 〈Un/Like the Other Day〉, 2집 〈Prismatic〉 외 다수의 앨범을 발표했으며 각종 재즈 페스티벌, 예술의전당 〈웬즈데이 재즈Wednesday Jazz〉 시리즈 등 수많은 콘서트에서 연주자로 활약했다. 현재 백석예술대학교 교수로 재직 중이다.

피아노조율사

정 재 봉

음악은 감성을 깨우고 감동을 건넨다

그 음악 위에 기술을 입히고 기능을 더하는 사람

흐트러진 음색과 음정을 다듬어

본연의 소리를 찾아주는 일

가장 중요한 일을 가장 조용하게 해내는 사람

작은 해머의 두드림이 소리의 파장을 만들어내듯

그는 그렇게 작은 두드림으로

맑고 깨끗한 소리의 파장을 만든다

#7

같은 피아노도 조율사가 어떻게 조율하느냐에 따라 소리가 달라집니다.
'조율은 무엇이다.'라고 한마디로 정의내릴 수 있을까요?

조율은 음을 평균율로 잘 분배하고 그 분배된 음을 바탕으로 옥타브로 넓혀가며
전체 피아노음을 맞추어, 하나하나의 음과 전체의 음이 조화를 이루며 아름답게
울리게 하는 작업입니다. 그리고 연주자가 원하는 터치에 따라 액션이 잘 반응해서
연주자의 의도가 그대로 반영되도록 음을 정교하게 조정하는 일이에요. 페달을
정확하고 정교하게 조정하는 일련의 일들도 조율의 범주라고 할 수 있죠.
피아노가 가진 소리와 터치를 가장 이상적으로 작동할 수 있게 해주는 것이
조율사의 역할입니다. 아주 많은 시간과 많은 노력이 필요한 일이죠.

저희 집에 오시는 조율사님이 조율하시는 걸 봤는데
완전음정들을 먼저 조율하시더라고요. 이유가 있나요?

그건 조율 기술에 해당되는 이야기고 그 이론은 아주 옛날 피타고라스로부터
온 거죠. 옥타브를 열두 개의 반음으로 고르게 나누는 방법에는 여러 가지가
있는데, 완전5도로 순환하는 게 가장 기본이고 제일 쉬워요. 3도나 2도 음정은
듣기 아주 어려워요. 그런데 완전5도는 옥타브 다음으로 잘 들리는 음정이거든요.
완전5도는 조금만 벗어나도 누구든지 알아요. c^1(중앙 도)에서 완전5도 위는
g^1입니다. 한 번 더 완전5도로 상행하면 d^2가 나옵니다. 그러면 C, D, G가 나왔죠.
d^1에서 또 완전5도 위는 a^1이 나오고 a^1에서 완전5도 상행하면 e^2가 나옵니다.

악보 1. 5도 순환

옥타브 내린 e¹에서 완전 5도 위는 b¹이고 그 b¹에서 완전 5도 상행하면 f#²입니다. 이렇게 열두 번 돌면 다시 악보 1과 같이 원 위치로 와요. 열두 개 반음이 다 나오게 되죠. 완전5도로 두 번 상행하는 것은 완전 5도로 한 번 상행하고 바로 완전 4도로 하행하는 것과 똑같은 결과가 나와요.(악보 1 참조) 그런데 완전5도를 완벽하게 맞춰서 조율하면 나중에 되돌아왔을 때 반음의 약 4분의 1이 올라가 있어요. 이 4분의 1을 피타고라스가 이미 계산을 해 놨고 그것을 피타고라스 콤마Pythagoras comma라고 해요. 마지막에 생긴 그 오차로 마지막 음정이 틀어지기 때문에 완전5도씩 조율할 때마다 음정을 조금씩 덜 올려야 해요. 아주 미세한 음정인데 수치로 계산하면 4분의 1 반음의 12분의 1이니까 48분의 1 반음에 해당하죠. 귀로 구별이 안 될 정도로 작은 음정입니다. 즉 완전 5도씩 조율할 때마다 48분의 1반음을 덜 올려야 해요.

그 작은 차이를 어떻게 구분할 수 있죠?
훈련된 감각으로 하는 거예요. 조율을 시작하면 처음에는 동음 맞추는 걸 연습하고 그다음에 옥타브 맞추는 연습을 해요. 그 뒤에 5도 음정 맞추는 연습을 많이 하죠. 그리고 나서 평균율 분배를 하는데, 지금 말했던 그 오차를 열두 개 5도 음정에서 일정하게 줄이는 게 처음엔 쉽지 않아요. 어떤 때는 많이 줄여지고 어떤 때는 조금 줄여지거든요. 평균율을 제대로 조율할 수 있는 감을 익히기까지 아주 오랜 시간이 걸립니다. 정확하게 잘 분배하기 위해서는 5도, 4도 음정뿐만 아니라 3도와 6도 음정도 들으면서 조율하면 훨씬 빠르고 정확한 평균율을 만들 수 있어요.

귀가 좋아야겠네요. 절대음감을 가진 사람이 조율을 공부하면 훨씬 유리한가요?
사실 조율할 때 듣는 음정은 음악에서 듣는 음감과 조금 달라요. 절대음감이 있으면 오히려 안 좋을 수도 있어요. 음정이 다른(진동수가 다른) 두 개의 음이 진동하면서 서로 간섭 현상을 일으켜 제3의 파장을 일으켜요. 이것을

맥놀이라고 하는데, 조율사는 이 간섭 현상에서 나오는 맥놀이를 듣는 거예요. 즉 간섭 현상에서 나오는 그 미묘한 흔들림(맥놀이), 즉 두 개의 다른 진동이 서로 영향을 주면서 나오는 제3의 파장을 듣는 것이 중요해요. 청음하는 것처럼 음을 들으면 조율은 할 수 없어요. 조율은 반음의 100분의 1 정도까지 세밀한 음을 듣는 거예요. 조율하는 데 도움이 되는 것을 굳이 꼽으라면 절대음감보다는 상대음감이에요. 조율은 주어진 기준음에 맞춰서 맞는 음들을 찾아내는 것이어서 기준음이 올라가면 다른 음들도 올라가고 기준음이 내려가면 다른 음들도 내려가거든요. 그리고 엄밀히 말하면 음정은 절대음이라는 게 없어요. 단지 많이 들은 음을 어느 정도 기억하는 것을 절대음감이라고 말하죠. 음정은 전부 상대음이에요. 어떤 음에 대한 비율이거든요. 옥타브는 기준음에 비해서 2배 진동이고 완전5도 음정은 2분의 3배 진동, 완전4도 음정은 3분의 4배 진동을 갖습니다. 조율할 때는 기본적으로 옥타브와 완전5도, 장·단3도 음정만 들을 수 있으면 충분해요. 아까도 얘기했지만 반음은 완전5도씩 쌓다 보면 다 나오기 때문에 들을 필요가 없어요. 그리고 사람의 음감으로 반음들을 맞춘다면 상황에 따라 연주가 불가능 할 정도로 다른 결과를 만들어요.

음정	진동비
완전1도	1:1
완전8도	1:2
완전5도	2:3
완전4도	3:4
장3도	4:5
단3도	5:6
장6도	3:5
단6도	5:8

표 1. 배음열Overtone Series에 의한 두 음 사이의 진동비

피아노의 낮은 C음을 눌렀을 때 배음Overtone이 잘 들리는 피아노가
좋은 피아노라는 말을 들은 적이 있습니다.

사람 귀로 배음을 다 들을 수는 없어요. 현이나 음역에 따라 다르지만 귀로
들을 수 있는 것은 보통 몇 개이고 들을 수 없는 배음이 수없이 존재해요. 그럼
들을 수 없는 배음은 필요 없는 파장이냐 하면 그렇지 않아요. 음색에 중요한
역할을 합니다. 배음 중에는 우리가 알고 있는 자연 배음도 있지만 거기에서
벗어나는 비율을 가진 배음도 많아요. 피아노에 따라서 그런 배음들이 자연수에
맞게 잘 쌓인 게 있고 거기에서 벗어나는 음정이 있어요. 자연 배음은 도에서
옥타브 위의 제2배음 도, 제3배음 솔, 제4배음 도, 제5배음 미, 제6배음 솔,
제7배음 시플랫, 제8배음 도, 제9배음 레, 제10배음 미 이렇게 올라가잖아요.
위로 올라갈수록 자연 배음에서 벗어나는 경우가 많아요. 제2배음인 도가
원래의 비율에서 벗어나 조금 높은 소리가 날 수 있고, 제5배음인 미도 원래의
비율에서 벗어난 소리가 날 수 있죠. 이 자연수 배열에서 벗어나는 비율이
적을수록 밝고 투명한 아름다운 소리가 나고, 많이 벗어날수록 거칠고 화음감이
좋지 않은 소리가 납니다.

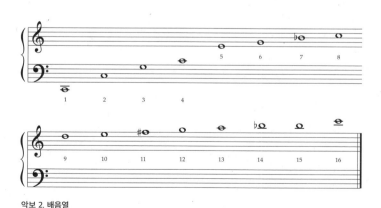

악보 2. 배음열

선생님께서 생각하시는 가장 좋은 소리는 어떤 소리인가요?

맑고 투명하고 다이내믹해야 해요. 이런 소리가 나려면 배음 구성이 피라미드 모양처럼 돼야 합니다(표 2 참조). 1배음, 2배음, 4배음, 8배음, 16배음, 32배음, 64배음의 배음열이 다 있고, 기본 배음이 가장 크고, 배음열이 높아질수록 점점 적게 쌓이면 맑고 투명한 소리가 나요. 그런데 배음열이 쌓이다가 높은 배음이 부족하면 둥그렇고 감싸는 듯한 따뜻한 느낌의 소리가 나고 이것이 심해지면 먹먹하고 답답한 소리가 됩니다(표 3 참조). 이 반대로 높은 배음이 많으면 화려하고 밝은 소리가 되지만 심해지면 쟁쟁거리고 시끄러운 소리가 돼요(표 4 참조). 이상적인 소리의 피아노는 표 2와 같이 배음이 구성돼야 강약도 잘 되고 화음감도 좋고 표현이 다양해집니다.

해머가 현의 어느 위치를 타현하느냐에 따라 배음 현상이 달라질 수 있다고 들었어요.

피아노를 제작할 때 가장 좋은 울림을 낼 수 있는 자리에 타현점(해머가 현을

표 2. 이상적인 배음 분표

표 3. 둥그런 소리-높은 배음이 빠진 형태

표 4. 날카로운 소리-높은 배음이 많은 형태

때리는 위치)을 설계해요. 빨래줄이 걸려 있다고 가정해봅시다. 빨래줄의
가운데를 튕길 때 흔들리는 파장과 가장자리 부분을 튕길 때 흔들리는 파장이
다르잖아요. 가운데를 튕기면 큰 파장이 생기고 가장자리를 튕기면 자잘한
파장이 생기죠. 피아노의 현도 마찬가지예요. 현의 가장자리 부분을 해머가 때리면
자잘한 파장이 생깁니다. 이 자잘한 파장에 의해 생기는 높은 배음은 칭칭대는
금속성 소리가 나요. 안쪽으로 갈수록 높은 배음은 없고 기본음 위주의 소리가
나는 거예요. 기본음 소리는 북소리처럼 둥둥거려요. 해머가 현을 때려서 나는
그 소리가 음향판Sound Board을 통해서 우리 귀에 음색으로 들리는 거죠. 그 음색이
가장 잘 울리는 지점을 계산해서 해머의 위치를 정하고 가장 좋은 타현점을
찾는 겁니다. 제가 들었을 때 이런 배음 현상이 제일 잘 형성된 피아노가
스타인웨이Steinway & Sons예요. 저는 피아노 소리를 들으면 그 소리를 분석하는데,
파장 배음은 다 못 들어도 음색으로 알아요. 배음이 하나 빠지면
음 빛깔이 변합니다.

피아노 소리를 들으시고 배음이 빠진 걸 알 수 있다는 말씀인가요?
배음 중에서 어떤 배음이냐에 따라 다르지만, 한두 개가 빠지고 들어가고 하는
경우는 거의 없어요. 전체적인 배음의 성향을 듣는다는 게 더 적합한 표현이겠네요.
아까도 얘기했지만 가장 좋은 소리는 아름답고 맑고 투명한 소리예요. 그런
소리를 갖는 피아노는 배음열이 아주 좋죠. 그런데 어떤 피아노 소리를 들어보면
음색이 울리다가 멈추는 게 있고, 어떤 피아노는 화려하면서 기분 좋은 게 있고,
또 어떤 피아노는 둥그렇고 답답한 소리를 내기도 해요. 이건 다 배음 현상이
달라서 그런 겁니다. 그래서 우리가 음색이 좋다 안 좋다 이야기하는 것은
배음을 구별하는 거죠.

음색을 구별할 정도가 되려면 많은 훈련이 필요하겠네요.
자꾸 듣다보면 음색이 더 구체화되고 좀 더 잘 들리지만 훈련해서 되는 사람이
있고 안 되는 사람이 있어요. 음이 맞고 틀린 건 어느 정도 훈련하면 누구나

다 합니다. 그런데 음색을 구별하는 건 쉽지 않아요. 피아노 기술자들이 가장
마지막 단계에서 하기 힘든 게 음색을 구별하는 거예요. 많은 경험과 생각 그리고
음악인들과 대화하면서 얻을 수 있는 기술이죠. 소리를 듣고 음색을 구별하고
거기에 맞는 해머의 상태를 머릿속에서 파악해야 합니다.

그런 감을 익히려면 어떻게 해야 할까요?
저는 바이올린을 연주했던 게 많은 도움이 됐어요. 바이올린은 항상 들으면서
소리를 찾잖아요. 그런 훈련이 큰 도움이 됐죠. 그리고 다양한 피아노, 특히 좋은
피아노를 많이 조율해봐야 합니다. 가정용 피아노만 조율하다 보면 이 소리가 무슨
소리인지 잘 몰라요. 좋은 피아노 소리를 들어봐야 좋은 소리를 구별할 수 있어요.
쾰른 음대Hochschule für Musik und Tanz Köln에 있을 때 매일 스타인웨이 피아노를 몇 대씩
조율했어요. 그렇게 5-6년 지나니까 어느 날 스타인웨이 음색이 들리더라고요.
스타인웨이 소리가 들리니까 다른 피아노의 음색도 구별되기 시작했어요.
오랜 경험이 쌓여야 들리는 게 아닌가 싶습니다.
　　가정용 피아노를 조율하러 가면 코드를 눌렀을 때 투명하지 않은 소리가
날 때가 있어요. 배음이 안 좋다는 얘기거든요. 아까 말한 것처럼 차근차근 쌓여야
하는데 많이 벗어난 거죠. 이 벗어나는 율이 피아노마다 다릅니다. 벗어나는
율이 많으면 소리가 많이 엉겨요. 벗어나는 율이 적으면 소리가 투명하고 좋죠.
그런데 완벽하게 자연 배음열로 울린다고 해서 최고의 소리가 되는 것도 아닙니다.
예전에 피아노 음색을 인위적으로 만들 때 이 배음열과 똑같이 구성해서 소리를
만들었어요. 그런데 아무리 만들어도 피아노 음색이 아닌 거예요. 옛날 신시사이저
피아노 소리를 들어보면 소리가 이상해요. 그런데 지금 신시사이저 피아노
소리는 진짜 피아노 소리랑 똑같죠. 이게 수학적인 계산으로는 답이 안 나옵니다.
샘플링이라고 해서 피아노 소리를 녹음한 뒤 그 소리를 그대로 재생시켜야 좋은
피아노 소리가 나는 거예요. 그러니까 배음에서 계산할 수 없는 뭔가가 엄청
많아요. 귀로도 잘 안 들리고 기계로도 측정이 안 되는 무언가가 있는 것이죠.
사람 귀는 그걸 음색으로 파악해요. 느낌으로 알죠. 피아노를 제작할 때 현이

짧고 두꺼우면 배음열이 많이 벗어나고 현이 길고 가늘면 배음열이 자연스러워요.
음향판도 이 다양한 진동을 부분별로 다 받아내면서 자체적으로 아름다운
소리를 만들어야 해요.

피아노를 제작하는 데 음향판이 중요하다고 알고 있습니다.
음향판은 현악기 몸체의 울림통과 같은 역할을 하는 건가요?
현이 진동할 때 아주 많은 배음이 나오는데 현뿐 아니라 음향판이나 몸체도
다 연관 있어요. 지금 거의 모든 피아노가 독일에서 생산되는 제일 좋은 현을
사용하지만 현이 아무리 좋아도 음향판이 안 좋으면 좋은 소리가 안 납니다.
음향판이 굉장히 중요하죠. 그런데 아무리 좋은 음향판이 들어가도 그것을
잡아주는 틀이 안 좋으면 또 좋은 소리가 안 납니다. 잘 만들어진 피아노 몸체
안에 좋은 음향판이 들어가야 소리가 잘 울리는 거죠. 음향판에 사용되는
나무가 가문비나무Spruce인데, 그 나무를 어떻게 관리했느냐도 중요하지만
어떤 방법과 어떤 과정으로 음향판의 모양을 만들어냈느냐에 따라 울림이
천차만별입니다. 그냥 가문비나무를 붙였다고 해서 좋은 소리가 나는 게 아니라
거기에 수백 년의 경험과 노하우가 어우러져야 아름다운 울림이 나옵니다.

저희 집에 오시던 조율사님은 소리굽쇠Tuning Fork로 조율하셨는데, 요즘에는
핸드폰 어플이나 전자 튜너기를 사용하기도 하더군요. 조율사님의 귀와 기계
중에 어느 쪽이 더 정확한가요? 각각의 장단점도 궁금합니다.
조율은 기준음인 A음을 시작으로 해서 순차적으로 맞춰갑니다. 소리굽쇠로
A음을 맞추는 경우, 전자 튜너로 A음을 맞추는 경우, 평균율의 한 옥타브를 튜너로
맞추는 경우, 전체음을 다 튜너로 맞추는 경우가 있어요. 어떤 경우든 잘 맞추어서
좋은 소리가 나면 됩니다. 저는 A음도 소리굽쇠 440헤르츠(Hz)짜리 하나 가지고
다니면서 맞춰요. 그걸로 비교하면서 441헤르츠도 만들고 442헤르츠도 만들어요.
후배들에게도 절대로 기계를 쓰지 말라고 합니다. 기계에 의존해서 평균율을
분배하다 보면 평생 가도 자기 귀로 음정 찾는 걸 못해요. 귀로 듣는 훈련을 해야

실력이 늘지, 기계를 사용하면 실력도 안 늘고 기계가 없으면 조율을 못하는 경우도 생깁니다. 물론 처음 배우는 사람은 자신의 귀로 듣는 것보다 기계로 작업하는 게 훨씬 정확하죠. 그런데 나중에 기계가 들을 수 없는 수준의 미묘한 차이까지 들으려면 귀로 훈련해야 합니다.

평균율 자체가 굉장히 불안한 음정이에요. 순정률과 비교해보면 평균율에서 옥타브 말고는 정확하게 맞는 음정이 하나도 없어요. 다 조금씩 벗어나 있고 아까도 얘기했지만 완전5도는 조금 벗어나 있죠. 장·단3·6도는 순정률과 비교해보면 많이 벗어나 있어요. 평균율 자체가 순정률에 비해 벗어나 있는 음정들이 많기 때문에 사람의 귀로 조율해도 틀릴 때가 있고 기계로 해도 틀릴 때가 있어요. 하지만 사람의 귀는 틀어진 가운데서도 느낌으로 더 어울리는 점을 찾아내는데, 기계는 단순히 수학적으로 똑같이 분배만 하죠. 이런 작은 오차들이 모여서 전체 음에 엄청나게 큰 영향을 줍니다. 콘서트피아노 조율하시는 분 중에 기계를 사용해서 조율하는 분은 없을 겁니다. 콘서트피아노를 조율하는 수준까지 가려면 기계가 못 듣는 수준까지 올라가야 하고, 추가해서 귀로 듣는 미세한 음을 맞추어내는 손의 감각이 아주 중요합니다. 이 감각은 10년 이상의 숙련이 필요합니다.

콘서트피아노를 조율할 땐 연주자마다 다른 기준음을 요구하기도 할 것 같아요.

'A음=442헤르츠'가 국제적으로 정해놓은 표준이에요. 모든 악기 제품이 그렇게 적용돼서 나와요. 그런데 연주자 입장에선 443헤르츠로 올리면 텐션이 조금 올라가면서 소리가 밝아진다고 느낍니다. 밝은 느낌이 나면서 생동감이 생기기 때문에 피치를 올리는 거죠. 다른 말로 하면 콘서트 피치Concert Pitch라고 하는데, 콘서트 피치라고 해서 441헤르츠, 442헤르츠, 443헤르츠, 444헤르츠 이렇게 정해져 있진 않아요. 우리나라 연주홀은 다 442헤르츠를 씁니다. 제가 쾰른에 있을 때는 거의 443헤르츠를 썼어요. 어떤 사람은 445헤르츠를 쓰기도 했고요. 440헤르츠와 441헤르츠는 구별을 잘 못하지만 442헤르츠만 돼도 딱 구별이 됩니다. 443헤르츠가 되면 확실히 구별되고 445헤르츠 정도 되면 그 차이는 반음보다 훨씬 적은데도 느낌은 반음 정도 높다고 느낄 정도죠.

가끔 까다로운 기준을 요구하는 연주자도 있겠네요.

전에는 힘든 경우도 종종 있었는데 지금은 그렇지 않아요. 소리나 기술에
확실한 자신감이 생겼어요. 연주자가 자신이 원하는 음색을 얘기하면, 조율사는
연주자가 요구하는 다양한 음색을 이해해야 합니다. 조율사가 다양한 음색을
알고 있어야 연주자와 대화가 가능하죠. 연주자가 무슨 말을 하는지 모르면 답이
없는 거예요. 사실 피치를 바꾸는 건 귀찮아서 그렇지 어려운 일이 아니에요.
가끔 기술자 입장에서는 소리가 괜찮은데 연주자가 소리가 너무 어두우니 밝게
해달라고 할 때가 있어요. 그러면 우리가 해머 모양도 깎고 바늘 같은 걸로
작업하거든요. 그런데 다음 날 피아노 소리가 왜 밝고 쨍쨍거리냐면서 줄여달라고
하죠. 생각이 다른 연주자들의 의견에 맞추어 이런 작업을 반복하다 보면 해머가
망가져요. 연주홀의 피아노는 수많은 연주자를 만족시켜야 하는 거라서 답이 없는
작업이 될 수 있어요. 그런 가운데서 많은 사람이 만족하는 객관적인 기준선을
찾는 게 콘서트피아노 조율사의 역할이죠. 조율사는 최상의 소리를 만드는 게
가장 중요한 일이지만 연주자를 이해하면서 편안한 대화를 이끌어내는 것도 아주
중요합니다. 모든 연주자는 그날 최상의 실력을 보여주고 싶은 마음이 앞서기
때문에 먼저 연주자를 이해하는 마음으로 대화해야 해요. 그러면 잘 해결됩니다.
개인이 사용하는 피아노는 연주자 개인의 취향에 맞춰 조율이 가능하니까
연주장과는 많이 다르죠.

조율사님들이 조율하실 때 보면 중간 음역대를 조율하고 나서
저음부와 고음부를 조율하더라고요. 혹시 피아노 조율하실 때
조율하기 힘든 음역대가 있나요?

누구든지 중간 음역이 잘 들려요. 조율사도 너무 높이 가면 이게 무슨
소리인지 잘 구분이 안 가고 마지막 저음 파트도 구분을 잘 못해요. 업라이트
피아노Upright Piano의 맨 밑에 몇 개 음은 북소리처럼 불분명해서 가장 적합한
소리로 맞추는 거예요. 피아노에 들어가는 현은 가늘고 길어야 소리를 잘 냅니다.
그런데 업라이트 피아노의 저음부는 두껍고 짧은 현을 사용해 소리를 나게

만든 거라서 어쩔 수 없어요.

사람들은 콘서트피아노 조율이 가장 어려울 거라고 생각하지만 그 반대예요. 콘서트피아노는 오히려 저음부터 고음부까지 투명하게 잘 들려서 조율하기 쉬워요. 단 잘 들리는 만큼 더 정확히 조율해야겠죠. 현이 진동하고 뒤틀리면서 나는 게 배음인데, 그런 자잘한 뒤틀림들이 규칙적으로 2배음, 3배음, 4배음의 자연 배음을 만들어요. 자연 배음은 줄이 길고 가늘어야 잘 울리죠. 콘서트용 그랜드 피아노는 가장 길기 때문에 길고 가는 현이 들어가요. 저음부도 아주 가는 줄이 들어가니까 배음이 잘 쌓여서 잘 들립니다.

업라이트 피아노를 조율할 때와 그랜드 피아노를 조율할 때 차이가 있나요?
업라이트 피아노든 그랜드 피아노든 1옥타브를 열두 개의 반음으로 똑같이 분배하는 평균율을 맞추는 작업이기 때문에 조율하는 방법 자체는 똑같아요. 다만 그랜드는 눕혀 놓은 거고 그걸 세워놓은 게 업라이트예요. 거기에 따라 구조가 다르기 때문에 액션 조정하는 데 큰 차이점이 있어요. 건반의 보이는 부분만 같지 사실상 다른 악기라고 생각하면 됩니다.

집에 있는 피아노와 콘서트피아노를 조율하는 것 사이에도 큰 차이는 없고요?
그렇죠. 그런데 콘서트용 그랜드 피아노는 음색 작업을 할 때가 있어요. 홀의 음향 특성을 참고해야 합니다. 홀의 울림이 작으면 밝은 쪽으로 음색을 조절하고 울림이 많으면 약간 어둡게 만들어요. 그건 해머 음색 작업이지 조율하고는 상관없어요. 조율 방법은 콘서트용 그랜드 피아노나 집 피아노나 같습니다. 어떤 건반악기든 한 옥타브를 열두 개의 반음으로 잘 배분하는 사람이 조율을 잘해요. 재즈피아노 조율식, 클래식피아노 조율식 그런 건 말이 안 되는 소리예요. 열두 개의 반음을 고르게 배분하는 게 가장 중요해요. 물론 이런 차이는 있을 수 있습니다. 오스카 피터슨이라는 유명한 재즈피아니스트는 뵈젠도르퍼Bösendorfer 피아노를 즐겨 쳐요. 스타인웨이는 음이 굉장히 길게 울리는 스타일이고 뵈젠도르퍼는 음의 길이가 좀 짧아서 들어보면 음이 끊어지는 느낌이 들거든요. 스타인웨이로 재즈곡을

연주하면 음이 길게 울려 엉기는 느낌이 있어서 뵈젠도르퍼를 사용했던 것
같아요. 이런 식으로 피아노마다 음색이 다를 수는 있지만 결국 조율하는 방법은
똑같습니다.

피아노 조율을 공부하면 쳄발로Cembalo도 조율할 수 있는 건가요?
독일에서는 원칙적으로 두 개 다 배워요. 자격증도 '피아노 앤드 쳄발로 제작
기술'로 나와요. 쳄발로와 피아노는 음색이 다른 거지 음정 맞추는 건 같아서
피아노 조율사들은 금방 배웁니다. 또 쳄발로 구조는 피아노에 비해
아주 간단해요. 오늘날 쳄발로는 보통 평균율로 조율하는데, 바로크 음악을
연주할 때는 옛날에 사용했던 고악기 조율법을 사용해요. 고악기 조율법에 따라
몇 개의 조는 울림이 좋은 연주가 가능하지만 모든 조를 다 잘 울리게 연주할
수는 없어요. 쳄발로는 그런 현상이 뚜렷해요. 바로크 시대에 한 가지 조율법으로
연주가 가능하다는 것을 보여준 사람이 바흐입니다. 그러니까 오늘날의 평균율
조율법은 모든 조성에 사용할 수 있지만 깨끗한 화음이 없기 때문에 바로크 시대
음악가들에겐 불만이었을 겁니다.

조율을 시작하신 계기가 궁금합니다.
어려서부터 제 장난감은 직접 만들어서 가지고 놀았어요. 늘 고치고 만드는 것에
관심이 많았죠. 처음 본 기계도 웬만한 것은 다 고치곤 했어요. 학교 다닐 때도
연습실 피아노가 고장 나면 뜯어놓고 고쳤어요. 원래 공대 가려고 했는데
공부하기가 너무 싫은 거예요. 고등학교 1학년 때부터 학교 현악부에서 바이올린을
배웠는데 바이올린은 재밌더라고요. 공부하는 것보다 훨씬 재미있었어요.
전공으로 하기는 좀 늦은 거 같아서 사범대학에 가서 음악 선생이 돼야겠다
싶어 전남대학교 사범대학을 갔죠. 학교에서 음악을 나름 열심히 하다 보니
바이올린으로 뭔가 될 것 같은 생각이 들더라고요. 그래서 음악 선생은 관두기로
하고 연주자로 살기 위해 아주 열심히 했는데, 어느 날 음악성으로 음악을
하는 게 아니라 노력으로 하고 있는 제 자신을 보았어요. 그래서 많은 고민을

하던 중에 피아노 조율과 현악기 기술을 혼자서 익히기 시작했죠. 이 방향에는
타고난 소질과 기질이 있다고 믿었거든요.

혼자서 고치는 방법을 생각하며 학교 연습실 피아노도 고치고 친구들 현악기도
고쳐줬어요. 그러다가 1985년에 독일로 피아노 기술을 배우러 가면서 악기 연주는
그만두고 전업 피아노 기술자로 살기 시작했습니다.

그럼 독학으로 조율을 공부하신 거예요?

처음에는 혼자 공부했어요. 학교에 조율사가 와서 조율할 때 한 번씩 보기는 했죠.
그러다가 해결이 안 되는 건 책을 봤어요. 당시에 조율과 관련된 책이 딱 한 권
있었거든요. 조율사 고 강해인 님이 일본책을 번역하신 건데, 그 책 보고
공부했어요. 그러다가 대학교 4학년 때 좀 더 배워보고 싶어서 서울로 올라갔어요.
학교 선배가 서울에 문재근이라는 조율사가 조율을 잘한다고 알려주더라고요.
그 말을 듣고 서울 지리도 모르고 그분 연락처도 모르는데 무작정 올라간
거예요. 당시엔 공중전화 부스에 두꺼운 전화번호부 책이 있었어요. 거기에서
문재근을 찾아봤더니 열다섯 명이 있더라고요. 한 사람씩 전화해서 결국 그
선생님을 만났고, 그 선생님이 어떻게 조율하는지를 본 것이 많은 도움이 됐어요.
이미 혼자 어느 정도는 공부를 해놨던 상태였기 때문에 짧은 만남이었지만 많은
것들이 해결됐어요.

쾰른 음대에서 11년간 조율사로 일하셨다고 들었어요.

독일에서 어학 코스 6개월 다닌 뒤에 쾰른 음대에 갔어요. 조율을 배울 곳이
없었기 때문에 쾰른 음대에서 무보수로 일하며 배우고 싶다고 했죠. 많은 분에게
도움을 받으며 1년간 무보수로 한 게 독일 생활의 시작이었죠. 너무나 기쁘고
감사한 일이어서 정말 열심히 일했습니다. 6개월쯤 지났을 때 학교측에서 정식
자리를 줄 테니 같이 일하자고 하더라고요. 큰 행운이었죠.

| 위 | 그랜드 피아노를 조율하는 모습

| 아래 | 피아노 조율·조정 도구들

독일에서 조율 자격증도 획득하시고 함부르크에 있는 스타인웨이
연수 과정에도 참가하셨다고 하던데요.

쾰른 음대 조율사로 일하면서 시험 보고 독일 자격증을 땄어요. 스타인웨이 연수
과정은 가려는 사람들이 많으니까 기회가 잘 안 옵니다. 떨어져도 계속 신청했더니
결국 기회가 오더군요. 지금은 함부르크 스타인웨이 연수 과정이 2주인데 제가
갔을 땐 한 달 과정이었어요. 무급 직원 시스템으로 스타인웨이 직원들과 함께
일하면서 배웠죠. 거기에 한 달간 있으면서 그동안 궁금하거나 잘 이해되지 않았던
것들이 거의 해결됐어요. 쾰른 음대에 마이스터 자격은 아니지만 마이스터급에
해당하는 조율사가 있었거든요. 그 사람이 설명해줘도 잘 이해되지 않는 것들이
있었는데, 거기 가서 다 해결됐죠. 엄청나게 큰 도움이 됐어요.

그때 음색에 대해서 굉장히 많이 배웠습니다. 제가 있을 당시 일본 조율사가
있었는데, 그 사람은 6개월 코스로 연수를 받았어요. 그런데 배울 사람이 준비가
안 되어 있으면 6개월을 배워도 많이 못 배웁니다. 저는 쾰른 음대에서 5년 정도
있었으니까 어느 정도 준비가 돼 있었고, 그러다 보니 해결 안 됐던 문제들도
거기 가서 다 풀렸던 거예요.

음악을 전공한 학생들이 조율을 배운다면 더 쉽게 배울 수 있나요?

기술에도 관심이 있으면 가능합니다. 단지 음감이 좋다고 해서 조율을 잘할 수 있는
건 아니에요. 조율은 기술 분야입니다. 해머를 깎고 다듬고 조립하는 등 기술이
많이 필요하기 때문에 기술에도 관심 있고 음감이 좋다면 좋지만 반대의 경우는
힘들어요. 피아노 액션이 엄청 복잡하거든요. 피아노 제작 공장에선 자기 분야만
알면 되지만 조율사는 피아노에 문제가 생겼을 때 문제점을 찾고 해결해야 하니까
피아노라는 악기의 특성 및 전체적인 구조를 알고 있어야 해요. 3-5년 조율을
배운다 해도 초보 수준밖에 안 됩니다. 적어도 10년은 배워야 이것저것 응용할 수
있는 능력이 생겨요. 그리고 피아노라는 악기는 변수가 엄청 많아서 타고난 감각도
어느 정도 있어야 합니다. 따로 배우지 않았는데도 기계를 잘 다루는 사람들이
잘합니다. 저에게 조율을 배우러 왔던 음대 전공생들은 배우다가 거의 떠났어요.

현재 우리나라에선 한국산업인력관리공단 주관으로 조율사 시험이
있다고 들었습니다. 피아노 조율산업기사와 피아노 조율기능사 두 가지로
나누어서 시험을 치르는 것으로 아는데, 조율산업기사는 예전 1급 조율사를
뜻하는 것으로 전문대졸 이상에 2년 이상 경력자가 지원할 수 있고,
조율기능사는 학력에 제한 없이 누구나 할 수 있다고 알고 있습니다.
네. 기능사는 누구나 볼 수 있고, 기사는 기능사 따고 2년 이상 경력자에 전문대학
이상 졸업자가 응시 할 수 있어요. 기능사 시험은 업라이트 피아노로 보고
기사시험은 그랜드 피아노로 봅니다. 그렇다고 해서 기능사가 그랜드 피아노를
조율할 수 없는 것은 아닙니다. 시험은 산업인력관리공단에서 관리하고 국가 인증
자격이죠. 학교나 공공기관에서 일할 때는 자격증을 요구합니다.

시험이 어렵나요?
기능사는 보통 3년 정도 하면 합격하는데 빠른 사람은 1년 만에 따는 사람도
있어요. 기사는 빠르면 4~5년에 따는데, 10년 넘어도 못 따는 사람도 있어요.
사람에 따라 차이가 많이 납니다.

기사 시험에 합격하기 어려운 이유는 뭘까요?
그랜드 피아노가 더 복잡하기도 하고 시험이 훨씬 까다로워요. 조율 실기 시험 때
거의 오차 없이 음을 맞추어야 해요. 열 명 응시하면 한 명 정도 합격합니다.
또 그날 안좋은 피아노를 만나면 낭패죠. 보통 작은 그랜드 피아노를 제공하는데
작을수록 음 맞추기가 어려워요. 합격률이 너무 낮으니까 공단 측에서 합격률을
높이라고 요구할 정도입니다. 그렇지만 충분히 준비한 사람은 합격합니다.

우리나라에서 피아노 조율을 배울 수 있는 곳은 어디인가요?
학교에서는 가르치는 곳이 없는 것 같은데요.
가르치는 시스템은 독일이 제일 잘 되어 있습니다. 듀얼시스템Dual System이라
하는데, 두 가지 시스템이란 뜻이에요. 우리말로 도제제도인데 마이스터 아래에서

실제로 일하면서 배우는 제도입니다. 그런 시스템이 조율사에게 딱 맞아요.
실기는 마이스터 밑에서 배우고, 이론은 6개월에 한 번씩 6주간 악기 제작 학교에
가서 배웁니다.

우리나라에서는 조율 학원이나 피아노 수리 공장에서 배울 수 있습니다.
저도 아주 우수한 기술자들이 일하는 수리 공장을 가지고 있어요. 예전에는 피아노
공장에서 배우는 사람이 많았는데, 지금은 공장들이 인건비가 싼 동남아 쪽으로
다 이전해서 없어졌어요. 그리고 지금은 조율 수요가 예전만큼 많지도 않습니다.
조율하던 사람 중에 이직한 사람도 많아요. 요즘엔 집집마다 피아노도 없고
디지털피아노 사용하는 집이 많잖아요. 피아노 전공하는 인구도 옛날의 20분의 1
정도로 줄어서 기본 수요가 많이 줄었어요.

조율하시면서 최고로 좋은 피아노를 만난 경험이 있으신가요?
참 좋은 피아노는 많이 봤는데 최고의 피아노는 보지 못했어요. 추구하는 것이
높아서 그럴 수 있지 않을까요. 전에 호로비츠Vladimir Horowitz가 사용했던 피아노를
보았는데 참 좋은 피아노였지만 최고의 피아노는 아니었습니다.

조율하시면서 수많은 연주자를 만나보셨을 텐데 특별히
기억에 남는 연주자가 있으신가요?
많은 연주자를 만났지만 연주자가 잘 연주할 수 있게 최선을 다해 작업하고 나면
잊어버립니다. 저에게 모든 연주자들은 불가사의 같아요. 일반 사람이 할 수 있는
능력을 뛰어넘었다고 생각합니다. 좋은 연주다 좋지 않은 연주다 쉽게 말할 수
있지만, 그 연주회가 있기까지 평생의 노고가 서려 있다는 걸 생각하면 그 순간의
그 연주가 최고라고 생각해요.

바이올린을 오랫동안 연주하셨으니 음악에 대한 애정도 크실 텐데
조율사가 음악을 많이 알고 이해하는 것도 중요하겠죠?
조율사는 피아노를 고치는 기술을 넘어 결국엔 연주자와 대화가 돼야 하기 때문에

음악에 대한 이해는 아주 중요합니다. 음악회 전이나 레코딩 전에는 연주자들이 아주 예민한 상태예요. 최고의 기량을 발휘하기 위해 여러 요구 사항을 말하곤 하는데, 그 요구가 사람마다 다르기 때문에 수백 가지의 피아노 소리나 터치 등의 아이디어가 있어야 대화가 가능하고 작업도 가능하죠.

조율사가 현역으로 일하는 데 연령 제한이 있나요? 청력이 떨어지는 등 신체 기능상의 문제도 조율하는 데 영향을 미치는지 궁금합니다. 신체적으로 활동하는 데 지장 없을 때까지 일할 수 있습니다. 직장 다니는 친구들이 저보고 정년이 없는 직업이라고 아주 부러워해요. 일반적으로 청력이 떨어지기는 하지만 조율하는 데는 지장이 없어요. 세밀한 정음(음색 조정) 작업에는 조금 문제가 있겠지만요.

조율사로 일하면서 이런 점은 조금 아쉽다, 이루지 못한 것이 있다 이런 게 있으신가요? 정말 좋은 소리의 피아노를 향한 열망은 항상 있어요. 그래서 많은 개선점을 찾아내고 좋은 방향으로 수리도 하는데, 결국에는 피아노를 제작할 때 몸체와 음향판 등을 어떻게 만들었느냐가 근본 성능을 결정해요. 피아노 제작은 공정이 많고 복잡해서 혼자서는 만들 수 없고 시스템이 잘 갖추어진 큰 공장에서만 가능한데, 아쉽게도 우리나라는 이제 제작 공장이 없죠. 피아노 제작 과정에 참여하고 싶은 열망은 지금도 있어요.

앞으로 어떤 꿈을 꾸고 계신가요? 지금은 현장 조율과 학교 수업 등으로 시간 내기가 힘든데, 나중에는 시간에 쫓기지 않고 수리하는 일에만 전념하고 싶어요. 수리하다 보면 시간 가는 줄 몰라요. 우리 팀의 수리 실력은 세계 어디와 비교해도 뒤지지 않아요. 더욱 인정받고 믿고 맡길 수 있는 수리팀이 되는 게 꿈입니다. 사실 현악기 기술에 오래전부터 뜻이 있었는데 현실적인 여러 문제 때문에 마음을 접었습니다.

피아노조율사에 관심이 많은 사람들에게 한마디 부탁드립니다.

조율사는 기술자 기질이 있어야 합니다. 음악에 대한 애정도 중요하고요. 보통 두 가지를 다 갖는 경우는 참 드물어요. 기술 능력이 좋은 사람은 음악적인 부분이 부족하고 음악적인 사람은 기술적인 면이 부족하죠. 하지만 진정한 열정을 갖고 있는 사람은 결국 해낸다고 믿습니다. 늦어도 20대에는 조율을 배우기 시작해야 한다고 생각합니다.

정재봉

전남대학교 음악교육과를 졸업하고 독일 퀼른 음대에서 피아노조율사로 11년간 근무했다. 독일 함부르크 스타인웨이 앤드 선스 특별 연수 과정을 거치고 뉴욕 스타인웨이 앤드 선스 세미나에 2회 참가하는 등 외국에서 다양한 경험을 쌓았으며, 독일 국가에서 발급하는 독일 국가 자격증 클라비어바우어Klavierbauer를 취득했다.

전 예술의전당 전속 조율사, 백석예술대학 겸임교수를 역임했고, 현재 갤러리피아노 대표이자 금호아트홀 조율사, 한국예술종합학교 조율사, 서울대학교 예술관 조율사로 활동하고 있다. 틈틈이 한국예술종합학교와 서울대학교에서 피아노 구조에 관한 강의도 진행한다.

마음을 치유하는 음악,
사람을 키우는 음악

라디오프로듀서

윤 문 희

세상은 점점 더 금속성으로 변해간다

빠르고 차갑다

하지만 여전히 아날로그의 감성을

그리워하고 지켜가는 사람이 있다

라디오와 삼십 년 이상을 함께 해온 그녀

지난 시대의 소박한 감성이

세상을 더 따뜻하게 만든다고 믿는

그녀의 라디오는 지금도 노래한다

#8

바쁘신데 시간 내주셔서 고맙습니다. 프로듀서PD, Program Director의 의미를
글자 그대로 풀어보면 하나의 프로그램을 제작하고 연출하는 사람입니다.
프로그램을 만들 때 모든 작업을 총괄하고 책임지는 사람인데 피디는 어떤
일을 하는지 자세히 알려주세요.

피디라고 하면 막연히 연출자라고만 생각하는데, 텔레비전은 기획하는 사람과
연출하는 사람이 분리될 수 있지만 라디오는 피디가 기획자이면서 동시에
연출자예요. 피디는 평소에 관심 있었던 분야나 사회적 이슈가 되는 문제를
프로그램으로 만들어봐야겠다고 기획하는 단계에서부터 프로그램 구성 같은
중간 과정 등을 모두 맡아요. 제작 단계로 들어가면 보통 연출이라고 하는 디렉팅
과정까지 피디가 하죠. 피디라고 하면 일반적으로 디렉팅만 하는 연출자로
생각하는데, 프로그램의 태동에서부터 만들어지는 과정, 진행 상황까지 모두
책임져야 합니다. 이후 프로그램에 대한 청취자의 반응과 이 프로그램이 국민
정서에 어떤 영향을 미쳤는가에 관한 것까지 책임지는 게 피디의 업무입니다.

생각보다 훨씬 범위가 넓어요. 텔레비전 프로그램은 여러 스태프가 일하는 반면,
라디오 프로그램은 피디와 작가, 진행자를 중심으로 프로그램이 만들어지죠?

예전에는 피디와 작가, 진행자 그리고 엔지니어가 한 팀이었는데, 요즘엔
거의 피디가 직접 믹싱을 합니다. 피디, 작가, 진행자가 기본적인 한 팀의 구성 인원인
거죠. 작가는 피디의 제작 의도와 진행자의 성향을 파악해서 글을 쓰고, 진행자는
그 내용을 밖으로 드러내는 역할을 해요. 피디는 아까 얘기했듯이 프로그램
전체를 책임지는 사람이고요. 그래서 혹시 방송사고가 난다면 결과에 따른
책임을 지는 사람도 피디예요.

작가나 진행자는 피디가 선택하는 건가요?

그렇죠. 프로그램 성격에 가장 적합한 작가와 진행자를 피디가 선택합니다.
특집 프로그램은 단발성이니까 조금 안 맞더라도 서로 조정하면서 단기적으로
수정 보완할 수 있는데, 매일 방송하는 프로그램에선 처음부터 스태프를

잘 구성해야 해요. 데일리 프로그램은 개편하기 전까지 최소 6개월은 지속해야
하니까요. 물론 중간에 바꿀 수는 있지만 프로그램의 연속성, 청취자와 진행자의
관계 등을 고려해서 그렇게 즉각 바꾸지는 않아요. 프로그램이 한 번 개편되면
6개월에서 1년은 함께 작업해야 하니까 작가를 선택할 때 고민하는 최우선 요건은
능력입니다. 이 프로그램을 정말 잘 살릴 능력이 있는지를 봐요. 그다음에는
인간성을 봅니다. 저와 잘 맞는 사람인가를 따져요. 방송국에서 일하다 보면
소문이 나요. 누구는 까칠하다, 누구는 자기주장이 강하다, 누구는 원고가
자주 늦는다 이런 식으로요. 자기주장이 강하다는 건 자기 전문 분야에 자부심이
강하다는 건데, 그 능력을 우선할 것인가, 아니면 성격이 독특한 걸 감내할 것인가는
피디가 선택할 일이죠.

　　진행자는 방송국 내의 아나운서를 섭외하기도 하고 외부에서 선택하기도
해요. 사실 아나운서는 피디가 원해도 섭외 못 할 수도 있어요. 방송국 직원이라서
텔레비전 프로그램을 많이 맡고 있으면 시간상 라디오를 못하거든요. 또는
어떤 아나운서와 일하고 싶은데 아나운서실에서 볼 때는 그 프로그램에
적합하지 않다거나 아나운서의 성향이 예능이나 교양에 맞다고 판단하면 섭외가
어려워요. 진행자 선택은 제가 하지만 동료 피디들과 얘기하면서 의견을 교환하고
부서장하고도 상의해요. 큰 이견이 없으면 그 사람으로 결정합니다.

직접 섭외한 작가나 진행자가 기대 이상일 수도 있지만
기대에 못 미칠 수도 있잖아요. 그럴 때는 어떻게 하세요?
그런 경우도 있죠. 이렇게 얘기하면 피디가 무척 대단한 인물 같지만, 피디에게는
프로그램에 빨리 적응하도록 진행자를 교육시킬 의무도 있어요. 제가
〈가정음악〉을 제작할 때 첼리스트 송영훈 씨를 진행자로 섭외했어요. 지금은
대단히 훌륭한 진행자 가운데 한 사람이죠. 처음엔 출연자로 만나 인터뷰를
했는데 참 잘하시더라고요. 그래서 진행자로 캐스팅했는데, 막상 혼자 진행하니까
말의 속도나 사연 소개할 때의 억양 등이 조금 어색했어요. 그래서 이런 점은
고쳤으면 좋겠다고 이야기하고 고쳐나갈 수 있게 옆에서 계속 조언하고 함께

노력했죠. 물론 경우에 따라 고쳐지기도 하고 안 고쳐지기도 해요. 청취자들은 완벽을 요구하지만 어떻게 모든 걸 충족시킬 만큼 완벽할 수 있겠어요. 우리끼리 우스갯소리로 그러죠. "직접 와서 해보라고 해." (웃음) 사람들은 축구선수가 제대로 게임을 풀어가지 못하면 "밥 먹고 공 차는 게 일인데 그걸 못 하냐."고 하잖아요. 완벽을 지향하지만 해볼 만큼 했는데도 안 되면 인정할 건 인정해야 해요.

개편하면서 진행자가 바뀌거나 피디가 바뀌면 청취자에게 혼돈을 줄 수 있어요. 그 시간대에 그 진행자의 진행 방식, 말의 속도나 자주 쓰는 군소리조차 청취자에겐 이미 어느 정도 익숙해져 있거든요. 진행자가 바뀌면 청취자들도 적응하는 데 힘들다고 해요. 새로운 진행자에게 적응하는 데 2-3주 정도 걸린다고 하더라고요. 진행자들이 바쁠 때 녹음을 해주지만 간혹 녹음도 못할 때 대타가 진행하기도 하는데, 그러면 굉장히 힘들어요. 게시판에 즉시 글이 올라오거든요. 그 시간대에 익숙했던 목소리가 없기 때문이죠. 그래서 진행자를 함부로 바꾸지는 못해요. 그리고 이것도 일종의 고용 계약이잖아요. 6개월간 함께 일해보자고 했는데 너무 못하니 안 되겠다, 그만둬라 이러면 당사자는 이 일을 위해서 여러 상황과 스케줄을 정리했을 텐데 일방적으로 그럴 순 없죠. 그건 사람에 대한 배려예요. 방송이라고 냉정하게 딱 방송만! 이런 건 아니고 방송도 사람이 하는 일이니 약속이라든가 사회성이라든가 이런 것이 저변에 있어야 합니다.

작가에게도 내가 생각했던 콘셉트는 이게 아니니까 이런 방향으로 써달라고 얘기해요. 문장이 너무 길다든가 진행자가 호흡이 짧으니 문장을 짧게 써달라든가, 아니면 조금 더 서정적으로 써달라거나 정보를 좀 더 강화해달라는 식으로 필요에 따라 요구합니다.

라디오 프로그램 대부분이 생방송으로 진행되는 것으로 알고 있습니다.
생방송을 하다 보면 예측할 수 없는 상황들이 일어날 때도 있을 텐데,
그럴 땐 어떻게 대처하시나요?
신입 피디와 중견 피디에 따라 사고 대처에 조금 차이가 있어요. 경험과 연륜에 따른 것이겠지만 처음엔 모두 당황하죠. 저도 신참 시절엔 굉장히 당황했어요.

그런데 그럴 때일수록 침착해야 해요. 1FM의 경우에는 7초 이상 무음이면 방송 사고예요. 7초 동안 소리가 없으면 일단 송신기에서 삑삑 하고 경고음이 울려요. 사고라고 미리 경고해주는 거죠. 그런데 1FM에서는 그에 대해서 양해를 구하는 경우가 있어요. 음반 편집에 따라 악장과 악장 사이에 10초 넘는 간격이 있기도 하니까요. 심의실에서 방송 사고라고 지적하면 우리는 사고가 아니고 음악적인 쉼이었다고 얘기할 수 있죠.

녹음할 때는 그 간격을 잘라 편집할 수 있지만 생방송일 때는 어렵잖아요. 그리고 예전에 릴테이프에 녹음할 때가 있었어요. 제가 1979년에 방송국에 입사했는데 당시엔 방송국도 가난할 때니까 편집할 때 수정할 부분 자르고 일명 스플라이싱 테이프Splicing Tape라는 접착테이프로 붙인 릴테이프에 수십 번 녹음했거든요. 그 릴테이프가 녹음기에서 돌아가다가 열을 받아서 붙여놨던 접착테이프가 점점 늘어날 때가 있어요. 그러다가 방송 도중에 붙여놨던 자리가 뚝 끊어져버리는 거죠. 그럴 땐 헤드를 돌려서 테이프를 바닥으로 떨어뜨리면서 방송 사고는 안 나게 하곤 했어요. LP 음반을 쓰던 시절에는 LP가 수없이 튀었죠. 자주 하면 안 되지만 생방송 중에는 음반에 살짝 물을 뿌리거나 카트리지 위에 클립 같은 걸 얹어서 무게감을 약간 주면 덜 튀었어요. 지금은 컴퓨터에서 편집하니까 그런 걱정이 없고 편집하기도 좋죠. 진행자가 안 왔을 때는 대신 들어간 적도 있어요. 아침 7시 프로그램인데 진행자가 그날따라 지각을 한 거예요. 옛날에는 휴대전화도 없을 때니까 기다리다가 제가 들어가서 오프닝을 했어요. 청취자들은 잘 몰랐다고 하는데 나중에 들어보니까 제가 엄청 떨었더라고요.

사고 유형은 다양해서 방송 사고가 났을 때 '이렇게 대처하라'는 사고 대처 지침이 있어요. 예전엔 피디들 회식 자리에서 방송 사고와 관련된 얘기가 많이 오고 갔어요. 우리나라 방송 역사가 90년이 넘었으니 그동안 얼마나 많은 방송 사고가 있었겠어요. 그런데 지나고 나면 그땐 그랬었지 하면서 재밌는 추억으로 이야기합니다.

라디오 프로그램은 텔레비전 프로그램과 달리 실시간으로 청취자들의
사연이나 의견을 전할 수 있습니다. 그런 쌍방향 방송이 청취자들과 직접적이고
즉각적으로 소통할 수 있다는 장점도 되지만 힘든 점도 있을 것 같아요.
장점일 수도 있고 단점일 수도 있어요. 몇 년 전부터 쌍방향이라고 해서 청취자들의
사연이 실시간으로 들어오는데, 사실 청취자 서비스나 방송의 신속성 등을
위해서는 좋지만 족쇄라고 여겨질 때도 있어요. 예전엔 생방송 중에 프로그램
진행하는 데만 신경 썼는데 지금은 콩이나 문자, 청취자 게시판을 계속 보고
있어야 해요. 청취자 게시판을 보면 소통의 장으로서 자신의 이야기를 풀어놓는
청취자도 있지만 즉각적으로 답변을 요구하는 경우도 많거든요. 지금 나오는
음악이 실린 CD가 뭐냐, 지금 소개한 책 제목을 알려달라 등등. 그러면 피디는
부스 밖에서 게시판에 답글 올리면서 진행자에게도 질문에 답변하라고 얘기해야
해요. 매번 답변 달아주는 것도 쉬운 일이 아니에요. 게시판에 신청곡 올렸는데
왜 안 들려주냐고 글 올리는 청취자도 있는데, 그러면 이미 짜놓은 선곡표에서
몇 곡 빼고 신청곡으로 바꿔 넣어야 하는 경우도 있어요. 피디 입장에서는
선곡 흐름을 고려해야 하기 때문에 여간 신경 쓰이는 게 아니에요. 쌍방향
방송으로 청취자와 소통하고, 그게 하나의 보람일 수 있지만 사실 제작진은
힘들어요. 기쁘기도 하지만 족쇄이기도 하죠. 방송하는 내내 긴장을 놓을 수가
없어요. 프로그램도 세심하고 철저하게 준비해야 하는데 방송 중에도 긴장을
놓을 수 없으니 피디들이 조금 예민한 편이죠. 저도 굉장히 예민해지고 매사를
그냥 지나치지 못하는 성격으로 변하더군요.

쌍방향 방송이 프로그램의 흐름을 방해할 수도 있겠네요.
만약 오늘 어떤 특집을 준비했는데 청취자들의 사연이
특집의 내용과 맞지 않다면 다른 흐름으로 갈 수도 있나요?
중요한 건 기획 단계에서부터 결정한 방송의 주제를 놓쳐서는 안 된다는 거예요.
청취자들도 그걸 이해해야 하고요. 청취자가 원하는 모든 것을 반영해 줄 수는
없어요. 오늘 방송의 전체적인 선곡의 흐름과 맥락을 '사랑'으로 잡았다면

주제에 맞게 선곡하고 준비했기 때문에 그 흐름을 지키면서 청취자의 의견을 반영해야겠죠. 대중음악 프로그램이라면 실시간 신청곡을 즉시 들려줄 수 있지만, 클래식 프로그램에서 곡마다 길이가 매우 다르기 때문에 바로 반영하지 못할 때도 있어요. 가요는 보통 3-4분 정도지만 클래식은 1분짜리 곡도 있고 10여 분짜리 곡도 있잖아요. 이게 대중음악 프로그램과 클래식 프로그램의 차이점이죠. 그래서 청취자의 요구가 반영되기도 하고 방송의 흐름과 다르면 반영되지 않기도 해요. 청취자의 의견에 치우치면 자칫 프로그램이 완전히 다른 방향으로 가게 되는 결과를 낳을 수도 있기 때문에 기획할 때의 흐름을 놓치지 않는 선에서 청취자 의견을 반영하는 게 좋습니다.

음악 프로그램의 생명은 선곡이라고 생각해요. 선생님 방송을 들을 때마다 선곡이 참 좋다고 느꼈는데 피디님만의 선곡 노하우가 있으신지요?
선곡이 좋았다고 해주시니 고맙습니다. 저는 음악 피디가 가장 비중을 둬야 하는 부분도, 음악 피디가 갖추어야 할 최우선 덕목도 선곡이라고 생각해요. 저는 선곡할 때 여러 가지 요소를 종합적으로 고려했는데, 우선 방송 시간대를 제일 먼저 염두에 둡니다. 이른 아침, 낮, 저녁, 심야 시간대에 따라 듣는 감정이 다르고 날씨에 따라서도 선곡 방향이 달라져요. 그다음으로 청취자들의 성향을 파악해서 선곡하는 것도 무척 중요해요. 수많은 음악 프로그램이 있는데 왜 클래식 방송을 듣는지 생각해서 청취자들의 성향을 배려하는 선곡을 해야겠죠. 그렇다고 청취자들이 원하는 곡만 들려줄 수는 없어요. 청취자들이 다시 듣고 싶다고 신청하는 곡만 선곡하다 보면 베토벤의 〈운명 교향곡〉이나 비발디의 〈사계〉 등 대중적으로 알려진 곡만 듣게 되는 경향이 있거든요. 피디는 대중성도 어느 정도 충족시켜주면서 다른 음악도 있다는 걸 알려주는 전문성도 있어야 하고, 이런 음악은 공부하면서 감상해야 한다는 교육성도 겸비해야 한다고 생각해요.
　　전문성은 제가 음악을 전공했기 때문에 가능했던 것 같아요. 시대와 장르, 나라와 음악 사조를 고려해서 선곡하려고 노력했어요. 얼리 뮤직Early Music, 바로크 시대, 고전 시대, 낭만 시대, 근대 등 어느 한곳에 치우치지 않고 다양한 사조와

장르를 아우를 수 있게 신경 썼어요. 성악곡의 예를 들자면, 리트Lied를 선곡할 때
독일 리트뿐 아니라 다른 나라, 다른 시기의 예술가곡도 선곡했어요. 그다음에는
듣는 이들의 감정 사이클을 고려하는데, 슈베르트의 〈바위 위의 목동Der Hirt auf dem
Felsen〉 뒤에 이탈리아의 칸초네Canzone를 선곡하는 식이죠. 무거운 느낌의 음악으로
긴장시켰다면 다음엔 편안하게 이완시켜주는 음악을 배치하는 거예요. 다양성도
잊지 않아야 하는데, 오페라 하면 이탈리아 오페라를 주로 생각하지만 프랑스,
독일, 러시아 등 다른 나라의 오페라도 소홀히 하지 않으려 했고, 미국 재즈
형식의 오페라, 이를테면 레너드 번스타인의 〈캔디드Candide〉처럼 자주 듣지 않는
음악으로 틀에 박히지 않은 선곡을 해서 기분을 전환시키기도 했어요. 원고
내용과도 맞춰야 하니까 원고가 음식에 관한 얘기라면 거기에 맞춰서 음식과
관련된 곡을 선곡하려고 노력했죠.

 음악 프로그램을 듣는 청취자들은 진행자 멘트가 많은 걸 좋아하지 않아요.
그래서 1FM이 지향하는 방향이 'More Music Less Talk'입니다. '말은 짧게,
음악은 많이' 들려주자는 취지여서 60분 길이의 프로그램이라면 앞뒤 시그널
제외하고도 음악을 48-49분 들려줍니다. 그러니까 진행자가 말할 수 있는 시간은
9-10분 정도인 거죠. 오프닝 짧게 하고 곡목 소개하고 중간에 원고 두 개 정도
읽고 클로징 멘트로 "안녕히 계세요."까지 9분가량인 거죠. 그 외 여러 요소들을
고려해서 선곡하다 보면 하루에 약 30-40장의 음반을 듣게 됩니다.

정말 많은 시간을 선곡에 투자하신 거네요.
선곡하는 데 시간을 제일 많이 투자했어요. 앞서 말한 여러 요소들을 염두에
두고 적합한 음악을 골라내려면 하루에 30-40장의 음반을 듣고 하루 방송분
선곡하는 데 3-4시간 걸리죠. 새로운 음반은 전체를 들어봐야 하고, 이미 들어봤던
음반이라면 하루 일정상 전곡을 듣기는 불가능하지만 앞부분과 중간중간
넘겨서라도 다 들어보는 편입니다. 음악을 많이 들어봐서 앞부분만 들어도
어느 정도 아니까 넘겨가며 듣다가 이 음악이라고 감이 오면 앞에 선곡한 음악과의
연관성을 생각하며 끝까지 듣습니다. 이미 알고 있는 곡이라도 끝까지 들어요.

앞에 혹은 뒤에 선곡한 음악과의 흐름을 머릿속에 그려보면서 음반 상태까지 체크해야 생방송 중에 발생할 수 있는 음반 불량 사고를 방지할 수 있거든요.

후배들에게 선곡에 대해 조언할 때도 프로그램의 흐름을 생각하라고 얘기해줬어요. 기자나 작가들이 육하원칙에 따라 글을 쓰듯이, 선곡할 때도 어떤 지점에서 시작해서 클라이맥스로 향하고 마침내 어떤 결말에 이르는지 곡선 그래프를 그려봅니다. 그 곡선이 사인 곡선일 수도 있고 코사인 곡선일 수도 있겠죠. 오늘 어떤 곡을 클라이맥스 음악으로 정했다면 그 앞에서부터 준비합니다. 클라이맥스 음악을 두 곡으로 정했다면 거기에 맞는 곡선을 머릿속에 그려보는 거죠. 코사인 곡선처럼 위에서 강하게 시작하다가 아래로 내려갈 수도 있고, 사인 곡선처럼 조용하게 시작해서 점점 강도를 높여가며 클라이맥스 음악으로 향할 수도 있죠. 계절에 따라서 아니면 그날의 날씨에 따라서 시작하는 곡선이 달라질 수도 있어요. 시기적으로 나라가 어두운 상황이면 밝게 시작할 수도 있고, 분위기에 맞춰서 감성적으로 구성할 수도 있는 거죠. 그건 전적으로 피디가 알아서 하는 거예요.

선곡할 때는 사람들의 바이오리듬과 감성도 고려해야 해요. 조용한 음악을 듣다가 갑자기 시끄러운 음악이 나오면 앞에 들었던 음악이 묻혀버릴 수 있거든요. 그리고 복잡한 오케스트라 편성 음악을 들었다면 그 앞뒤에는 좀 풀어주는 음악을 선곡하면 좋겠죠. 피아노 소나타라든지 실내악으로요. 이런 점들에 유의해서 사람들의 감성을 편안하게 해줄 수 있게, 유연하게 흐르도록 하는 것이 좋습니다. 두 시간 음악 프로그램에서 심각한 음악만 듣는다면 신경이 계속 흥분돼서 몹시 피곤해질 거예요. 그건 음악 감상 목적에서 벗어난다고 생각해요.

선곡 작업이 생각했던 것보다 훨씬 어렵네요. 시대성이나 앞뒤 곡의 연관성까지 생각하면서 선곡하는 게 힘들 때도 있을 것 같아요.

그래서 피디들은 음악 듣는 일에 굉장히 예민합니다. 어떤 사람들은 자기가 좋아하는 음악 듣고 음반 고르는 일이 뭐가 힘드냐고, 취미 생활이 직업 아니냐고 말하기도 하는데 사실 피디들은 일과 중에 자신이 좋아하는 음악을 들을 시간이

거의 없어요. 지금 맡고 있는 프로그램과 관계되는 음악을 계속 들어야 하거든요. 좋든 싫든 담당하고 있는 프로그램과 관련된 음악을 계속 신경 쓰면서 들어야 하기 때문에 가끔은 음악 듣는 게 몹시 피곤할 때가 있어요. 음악 감상이 일이 되니까요.

선곡 능력 말고 음악 전문 프로그램 피디가 갖춰야 할
또 다른 덕목은 무엇일까요?

피디는 창작하는 사람입니다. 그러니 창의성이 있으면 좋겠죠. 창의성이 꼭 새로운 걸 만들어내는 것이 아니라, 기존에 있는 틀을 뒤집어서 생각해보거나 남이 생각하는 것과 다르게 생각해보는 것도 창의성이라고 생각해요. 프로그램을 만들려면 새로운 각도로 세상을 바라보고 세상일에 늘 관심을 가지고 있는 게 중요해요. 그런 관심들이 새로운 형식의 프로그램을 만들거나 새로운 아이디어를 찾는 데 중요한 출발점이 될 수 있으니까요. 관심을 갖는다는 건 호기심을 갖는 것이라고도 볼 수 있는데, 제가 옛날부터 궁금한 게 많아서 별명이 호기심 천국이었어요. 호기심이 많으면 하고 싶은 게 많아져요. 세상일에 대한 호기심이 많으니까 '왜 그럴까?' '왜?' 이렇게 늘 되물어봅니다. 그러다 보면 새로운 프로그램에 대한 아이디어는 물론이고 '이렇게 진행하자.' '이렇게 해보자.'는 식의 아이디어가 많이 생겨요.

지금은 일반적인 형식이 됐지만 해설 음악회를 제가 처음 시작했어요. 1FM에서 청취자를 초대하는 콘서트를 정기적으로 제작했는데, 당시에는 무대에서 연주만 하고 중계석에서 중계하는 방식이 일반적이었어요. 그런데 스튜디오에서 하는 것처럼 무대 위에서 연주와 진행, 해설을 동시에 하면 어떨까 하는 생각이 들더라고요. 그전에는 무대 진행을 하더라도 진행자가 연주 곡목과 연주자만 간략하게 소개했지 연주될 음악을 해설해주지는 않았거든요. 이 형식을 한 30년 전에 시도했던 거죠. 지금은 해설 음악회가 참 많아졌잖아요. 호기심이 많아 여러 가지 일에 궁금증을 느끼다 보면 A와 B를 접목해서 나만의 새로운 것을 만들 수 있습니다.

그리고 촉촉한 감성이 있으면 좋겠어요. 촉촉하다는 것이 슬프거나 우울한

정서가 아니라 메마르지 않고 스며들듯이 감동을 충만하게 느끼는 감성을 말하는
거예요. 그런 감성이 문화를 따뜻하고 깊은 시선으로 바라볼 수 있게 해주는 것
같아요. 또 하나 덧붙이자면, 요즘 젊은이들을 보면 아쉬운 마음이 드는 부분인데,
인터넷과 디지털 기기에 너무 빠져 있는 것 같아요. 아날로그와 디지털 시대를
모두 경험해보니 아날로그적인 게 뒤진 문화가 아니라는 걸 깨닫게 되더라고요.
아날로그적인 것이 사람의 감성을 훨씬 풍부하게 해줄 수 있다고 생각합니다.
전자책을 보는 것보다 서점에 가서 읽고 싶은 책을 골라서 보는 것, 음악도 MP3나
휴대전화에 다운 받아서 듣기보다 레코드 가게에 가서 직접 음반을 골라보면 더
애착이 생겨요. 그 외에도 의무감이나 책임감도 필요하지만, 이런 덕목은 일하면서
생기는 부수적인 것이니까요. 무엇보다 음악 피디를 꿈꾸는 분들이라면 음악을
정말로 좋아하고 사랑하는 게 가장 필요한 덕목이겠죠.

매일 방송하려면 하루 일과가 바쁘셨을 텐데 하루 일과를
어떻게 보내셨는지 궁금합니다.
여타 직장인들과 거의 비슷해요. 9시쯤에 출근하면 컴퓨터 켜서 게시판 확인하고
청취자가 지난밤에 올린 글과 신청곡 확인하죠. 선곡할 땐 청취자들의 신청곡을
우선으로 해서 앞뒤 음악을 정해요. 2-3일 전에 신청곡을 올려달라고 얘기하는
이유가 신청곡을 미리 올려주면 앞뒤 음악을 선곡하기 좋기 때문이에요. 그다음엔
작가 원고 확인하고 원고에 맞는 음악도 선곡하죠. 작가가 쓴 원고 확인하면서
어떤 부분은 진행자의 입에 맞게 고쳐주기도 하고 내용이 불분명한 부분은
수정하기도 하고요. 그러고는 레코드실에 가서 선곡할 음반을 고르고 들어봅니다.
고정 프로그램을 한다고 해서 그것만 하는 게 아니라 특집 프로그램도 준비하고
계획해요. 그래서 프로그램과 관계된 사람들도 만나고 책도 보고 자료 조사도
하죠. 같이 일하는 작가에게 자료 조사도 시켜야 하고요. 그러다 보면 하루가
짧아서 오후 6시 이후에도 남아서 나머지 일을 자주 했어요.

가장 좋아하시는 음반은 뭔지 궁금합니다.

그런 질문이 가장 난감해요. 성악 공부할 때는 어떤 성악가가 좋다, 어떤 작곡가의 노래는 부르기 수월하고, 어떤 노래는 부르기 힘들다고 쉽게 말하곤 했어요. 그런데 방송국 들어와서 제가 좋아하는 음악은 그저 개인적으로 좋아하는 거고, 다른 사람을 위해 선곡하다 보니 자꾸 새로운 음반을 찾아내려는 욕구가 강해져요. 그래서 찾아낸 음반 중의 하나가 카치니Giulio Caccini의 〈아베 마리아Ave Maria〉입니다. 1990년대 중반에 〈노래의 날개 위에〉를 하면서 이 곡을 많이 선곡했어요. 음반 자료실 구석에서 찾아냈는데 '처음 보는 소프라노니 들어나보자.' 하고 운전하면서 들었는데, 감정선을 건드리며 확 와 닿는 거예요. 조금 유행가 같긴 한데 우리나라 사람들 감성에 맞겠다 싶어 방송에서 많이 틀었죠. 그러다 보니 우리나라에서 유행 음악이 됐고 이 곡을 부른 이네사 갈란테Inesse Galante가 내한해서 여러 번 독창회도 했어요. 독창회 때 저에게 와서 인사하더라고요. 곡을 많이 알려줘서 연주까지 하게 돼 고맙다고요. 이네사 갈란테가 카치니의 〈아베 마리아〉는 참 잘 불러요. 어둡고 무거운 감성을 잘 표현해내죠. 첫정이라서 그런지 갈란테가 부른 이 곡이 참 좋아요. 가끔 청취자 게시판에 이 곡을 '윤 피디 음악'이라고 칭하는 글이 올라오기도 했어요.

요즘엔 옛 음악이 좋아요. 제가 최근에 발견한 음악인데 후배들도 방송에서 많이 틀더군요. 몬테베르디Claudio Monteverdi의 마드리갈 〈달콤한 고통 Sí Dolce è'l Tormento〉이라는 곡이에요. 제가 그렇게 번역했어요. 이 곡을 부른 발러 바르나사바두스Valer Barna-Sabadus는 우리나라에 처음 알려진 카운트 테너인데 이 노래를 다른 성악가보다 아름답게 불렀어요.

작곡가는 모차르트Wolfgang Amadeus Mozart를 좋아해요. 선율에서는 최고인 것 같아요. 모차르트 음악은 기악곡이든 성악곡이든 어느 악장 하나 버릴 게 없어요. 짧으면서도 명확한 선율이 정말 천재적이라고 생각합니다. 슈베르트는 많은 리트를 쓰다 보니까 개성이 부각되지 않는 맹맹한 음악도 있는데, 모차르트 리트는 몇 개 안되지만 정말 하나하나가 주옥같아요. 그래서 모차르트 음악을 많이 선곡하려고 했죠. 그래도 〈노래의 날개 위에〉 전속 작곡가는 슈베르트였어요.

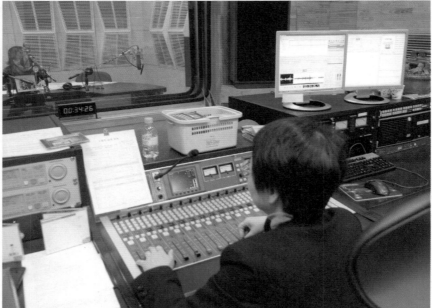

| 위, 아래 | 라디오 녹음 스튜디오에서 믹싱하며 제작하는 모습

슈베르트의 리트가 600곡 정도 되니까요. 성악가라면 거의 대부분 슈베르트의
리트 음반을 내죠. 슈베르트 리트만 제작하는 음반사도 있잖아요.

저는 '누가 명연주자냐?' 이런 질문은 적당하지 않다고 생각해요. 연주자나
듣는 사람마다 취향이 다르기 때문에 누구는 좋고 누구는 평범하고, 이 사람은
이렇게 해석하고 저 사람은 다르게 해석할 수 있어요. 물론 어느 정도 잘한다고
하는 기본적인 기준은 있지만 듣는 사람마다 느끼는 부분은 다르다고 생각해요.
마리아 칼라스Maria Callas가 활동하던 당시에 그녀의 경쟁자면서 대표적인
소프라노로 테발디Renata Tebaldi를 꼽곤 하죠. 하지만 저는 또 다른 소프라노인
슈바르츠코프Elisabeth Schwarzkopf의 리트를 참 좋아해요. 깨끗하고 정갈한 창법을
좋아하는 것 같아요. 많은 사람들이 칼라스가 좋다고 하지만 전 저대로 좋아하는
성악가가 있어요. 바바라 보니Barbara Bonney의 모차르트 창법을 좋아하고 바리톤
마티아스 괴르네Matthias Goerne의 슈베르트도 좋아합니다. 바리톤도 드라마틱한
것보다는 정갈하게 부르는 것을 좋아해서 명음반, 명연주와는 상관없이 제가
좋아하는 곡을 들어요. 집에서 들을 때는 비버Heinrich Ignaz Franz von Biber의 〈묵주
소나타The Rosary Sonata〉 음반을 자주 고릅니다. 나이가 들면서 머리가 복잡해져서
그런지 집에서 들을 때는 바흐 이전의 음악을 듣는 것이 편하더라고요. 그리고
〈그레고리안 찬트Gregorian Chant〉도 많이 들어요. 요즘엔 기악곡도 오케스트라
편성보다는 단순한 게 좋아서 그런 걸 주로 듣고요. 바흐의 〈평균율 클라비어
곡집Das wohltemperierte Klavier〉을 들을 때도 있고 어떤 때는 글렌 굴드Glenn Gould를 듣고
싶고 어떤 때는 앤절라 휴잇Angela Hewitt이 좋아요. 저는 명연주라고 해서 그것만
집중해서 듣지 않고 이 연주 저 연주 들으면서 비교해보는 편이에요. 바흐 성악곡
중에서 〈마태 수난곡St. Matthew Passion〉도 좋아해요. 그중에서 명연주라고 할 수는
없지만 헤레베허Philippe Herreweghe가 지휘한 음반을 좋아합니다. 2010년에 쇼팽
콩쿠르 취재하러 바르샤바에 갔는데 그곳에서 헤레베허를 봤어요. 쇼팽 콩쿠르
결선을 치루는 주간이 쇼팽 사망 기일과 맞물리는 시점이고, 쇼팽 콩쿠르 끝날 즈음
주말에 쇼팽 추모 미사가 있어요. 헤레베허가 모차르트 〈레퀴엠Requiem〉을 매년
연주하는데 그때 그 곡을 폴란드 중앙 성당에서 듣고 왔죠. 돌아와서 헤레베허가

〈마태 수난곡〉을 연주한 음반을 구입해서 지금까지 듣고 있어요. 쇼팽의 나라 폴란드 성당에서 들었던 당시의 감동을 듣는 거죠. 그러니까 저는 명연주 명음반를 찾아서 듣는게 아니라 듣고 싶은 상황에 따라 좋은 음악이 있어요. 음악은 다 좋으니까 그때그때 골라 듣는 편이에요.

라디오 피디로 30년 넘게 활동해오셨는데, 라디오 피디와 텔레비전 피디의 차이점은 뭘까요? 그 차이가 라디오 피디만의 매력일 수도 있을 것 같아요.
텔레비전은 하나의 프로그램을 많은 사람들이 함께 만드는 데 비해 라디오는 거의 모든 일을 피디가 해야 합니다. 편집할 때도 혼자 헤드폰 끼고 작업하고 프로그램 만드는 과정에서도 혼자 해야 될 때가 많아요. 그래서 어떤 때는 외롭기도 하지만 모든 게 내 손에서 탄생한다는 데 자부심도 느끼고 보람도 있죠. 내 프로그램이고, 나와 일대일로 소통하는 내 청취자들이 있고, 이 모든 게 오롯이 내 것이 된다는 매력이 있어요.

　쉬지 않고 공부할 수 있다는 점도 큰 매력이에요. 매일매일 방송을 엮어나가야 하고 특집을 기획해야 하는 만큼 제가 무언가를 알아야 남한테 줄 수 있잖아요. 많은 이들이 방송이라는 매체에 큰 관심을 갖죠. 방송 일이라는 게 대중의 관심을 받고 남에게 드러나는 일이기 때문에 남보다 조금 더 긴장하고 깨어 있으려고 노력해야 해요.

대학에서 성악을 전공하셨는데 어떤 계기로 방송국 피디가 되셨나요?
방송국 피디가 되려고 열심히 준비하고, 지금도 준비하고 있는 후배들에게 좀 민망하지만 37년 전 일이니 이해하겠죠? (웃음) 지금이야 피디가 어떤 일을 하는지 다 알지만, 그때만 해도 전 피디가 뭐하는 사람인지도 몰랐어요. 졸업할 즈음에 유학을 준비하고 있었는데, 당시 저희 아버지는 여자가 외국에 혼자 나가면 큰일 나는 줄 아는 세대여서 유학가려면 결혼하고 가라고, 혼자는 못 보낸다고 하시더라고요. 그래서 3년 동안 벌어서 혼자 힘으로 유학 가겠다고 마음먹고 음악 선생이 되려고 임용시험을 준비하고 있었죠. 그러던 중에 제 스승이신

엄정행 선생님께서 음반 회사에서 해외 음반을 취급하는 직원이 필요하다며 저를 추천해주셨어요. 그래서 4학년 2학기 때부터 일하기 시작했죠. 그곳에서 수입할 해외 음반을 선별해서 목록 작성하고 구매 계약서 작성하고 음반을 사고판 뒤 인보이스 보내고 받는 작업 등을 했어요. 지금 돌이켜보니 라디오 피디가 하는 일과 다 연관이 되네요.

낮에는 음반회사 다니고 저녁에는 교원 임용시험 준비하고 있었는데 음대 학장님께서 전화하셔서 KBS에서 피디를 모집한다는데 응시해보라고 하시는 거예요. 그래서 피디가 뭐하는 일이냐고 여쭸더니 방송국에 가보면 안다고 하시더라고요. 직접 지원서까지 가져다주셔서 들고 왔죠. 지금처럼 인터넷으로 검색할 수 있는 때도 아니었고, 사전을 찾아봐도 피디는 안 나오는 거예요. 프로그램 디렉터나 프로듀서는 나와 있는데 피디는 없더라고요. (웃음) 대충 프로듀서가 하는 일을 하나보다 짐작하고 일단 지원서를 써서 책상 위에 놓고 음반 회사에 출근했는데, 어머니가 방에 들어오셨다가 지원서를 보신 거죠. 졸업 앞둔 자식의 일이라 관심이 커서 마감일이 얼마 안 남은 걸 보고는 제가 바빠서 못했나 싶어 접수시키셨대요. 지원서는 써놨지만 응시를 해야 하나 말아야 하나 고민하고 있었는데, 망설이던 차에 어머니가 접수시키시는 바람에 시험을 봤죠. 그렇게 피디가 됐어요. 그런데 막상 입사를 하고 보니 유학도 포기할 만큼 재미있었어요. 일이 재미있어서 그렇게 오랜 시간 일할 수 있었던 것 같아요.

이야기를 듣다 보니 음악을 전공하셨고 그 음악을 들려주는
라디오 프로그램을 만드셨으니 참 행복하셨겠다는 생각이 들어요.
방송국에 처음 들어왔을 때는 선곡도 힘들고 매일 쓰는 원고는 진도도 안 나가고 연사 섭외도 힘들고 심지어 녹음실 잡는 것도 녹록치 않아 퇴근도 못하고 혼자 남아 구석에서 여러 번 울었어요. 능력이 없는 것 같은 절망감이 들 때도 있어서 제대로 방송 일을 해낼지 걱정되고 두렵기까지 했죠. 기획한 대로 방송이 안 나오면 속상해서 자책하고 스스로에게 화도 냈지만, 처음 기획하고 예상했던 대로 방송이 나오면 그땐 말로 표현할 수 없을 만큼 가슴 벅차고 짜릿했어요. 그런 보람으로

일했던 것 같아요. 주위에선 어떻게 직장 생활을 35년이나 하냐고 하지만, 방송은 남들보다 6개월은 앞서가는 셈이에요. 이번에 개편하고 나면 바로 이어서 다음 개편을 준비해야 하거든요. 11월에 가을개편을 했다면 내년 1월 쯤에는 다음 개편을 준비해야 해요. 다음 개편에는 무엇을 할지, 지금 하고 있는 코너를 어떻게 수정해야 할지, 어떤 새로운 코너를 만들어볼지 등이 나와 있어야 하는 거죠. 또한 내년에 진행할 특집이나 사업 등은 전 해 8월에 예산을 책정하기 때문에 늘 남들보다 6개월 미리 앞서가니까 지겨운 줄 몰랐던 것 같아요.

음악을 많이 들을 수 있었던 것도 이 일을 오래하는 데 원동력이 됐어요. 음악 들으면서 순화되어 살았던 것 같아요. 주변 분들이 왜 그렇게 늦게 퇴근하냐고 묻곤 했는데, 음악 듣고 고르는 작업이 정말 흥분되고 재미있었어요. 몰랐던 음악을 찾아내서 듣는 게 정말 좋았고 신통했죠. 이 음악을 골라냈다는 게. 재미있으니까 8시, 9시까지 시간 가는 줄 모르고 했던 것 같아요. 행복하다는 감정보다 참 보람 있고 재미있었다는 감정이 많았죠.

매일매일 생방송하실 때는 지치거나 힘들기도 했을 것 같아요.
그렇죠. 세상 어떤 일이 힘들지 않겠어요. 그런데 제 경우는 게시판 보고 청취자들이 올려주는 글 보면 힘이 났어요. 어느 정도 경력이 쌓이니까 진행자나 연예인이 아닌데도 팬이 생기더라고요. 저에게나 제가 제작하는 프로그램에 애정을 가진 분들이 올린 글을 보고 있으면 열심히 해야지 하는 생각이 들면서 의욕이 솟구쳤어요. 방송은 미룰 수 있는 일이 아니잖아요. 오늘 방송 안 하고 내일 할 수 있는 일이 아니니까 슬럼프에 오래 빠져 있을 수가 없어요. 매일매일 해야 하니까요. 방송 안 하면 사고잖아요. 그리고 큰 콘서트 하나 기획해서 현장 공연을 무사히 잘 끝내면 성취감과 뿌듯함으로 다시 시작할 수 있는 힘을 얻었죠.

어떻게 보면 저를 이렇게 만든 건 직업 덕택이기도 한 것 같아요. 일 자체가 나태하게 늘어져 있게 놔두지를 않았거든요. 어떤 때는 일에 끌려다니며 산 것 같다는 생각이 들기도 하지만 부정적인 의미는 아니에요. 한때는 매일 방송을 하니까 인풋은 없고 아웃풋만 있는 것 같다는 생각이 들기도 했어요. 그런데

매일 방송하는 과정이 사실 인풋인 셈이죠. 다른 일을 했다면 지금만큼 음악을 많이 듣진 않았을 거예요. 그것만으로도 저한테는 인풋이고, 방송하면서 만났던 사람들에게 들은 지식과 삶의 연륜들도 인풋이에요. 힘들고 지쳐 있다가 다시 수습해서 일어나기를 반복할 수 있었던 건 방송이라는 빠듯한 일 그 자체와, 음악과 다른 사람들의 삶의 모습과 이야기를 들으면서 그런 모습들을 닮아가려고 노력했기 때문이 아니었나 싶습니다.

음악을 전공하셨으니 음악 전문 프로그램 피디로 일하시는 데
많은 도움이 됐을 것 같아요.

음악을 전공했다는 건 큰 장점이에요. 사실 저도 방송국 들어와 일하면서 음악을 더 많이 알게 됐고 더 많이 듣게 됐어요. 음대 다닌다고 해서 그렇게 많은 음악을 듣지는 못하거든요. 전공과 관련된 성악가들의 음반 듣고 음악사 시간에 필수적으로 들어야 하는 음악 듣는 게 고작이에요. 고등학교 때도 학과 공부해야지, 실기 레슨 받아야지, 게다가 연습까지 하다 보면 시간 없어서 음악 잘 못 들어요. 음악 들으려고 하면 다른 공부해야 한다는 생각에 마음이 초조해지기도 하고요. 음악대학 4년 동안 음악을 많이 듣지는 못했어도 그 시간 동안 음악에 젖어 살았다는 건 이 일을 하는 데 큰 기반이 됐어요. 음악을 전공했으니 기본적으로 음악을 알잖아요. 클래식 음악의 구조도 알고, 어떤 작곡가가 있고, 어떤 역사적 사건들이 있었다는 등 기본적인 사항들은 아니까 음대 전공자들이 음악 피디를 하면 훨씬 유리해요.

　예를 들어 특집 프로그램으로 〈러시아 음악의 세계〉를 제작한다면 음대 졸업생들은 러시아 음악의 기본을 알고 있잖아요. 기획 단계에서부터 러시아 음악을 왜 해야 하는지 당위성을 알고 있고 어떻게 접근해야 할지도 알고 있어요. 잘 모른다 하더라도 음악계의 스승이나 선후배들로부터 도움받을 수도 있고요. 음대 전공자가 아니라면 러시아 음악을 어디서부터 접근해야 할지 모르는 경우가 많고 처음부터 공부해야겠죠. 남의 도움을 받더라도 어떤 부분을 어떻게 도움 받아야 할지 알고 있어야 직접적이고도 필요한 정보를 습득할 수 있으니까요.

음대 나온 후배들하고 같이 일해보면 음악에 대해 이야기했을 때 빨리 알아듣고 문제점도 금방 알아내요. 음악 전공자들은 연주를 들었을 때 기본적으로 연주가 괜찮다거나 그렇지 않다거나 하는 걸 어느 정도까지는 알죠. 하지만 클래식을 전혀 모르는 사람들은 좋은 연주를 들어도 잘하는 건지 못하는 건지, 틀린 건지 맞는 건지 분간하는 데 오래 걸려요. 음반을 고를 때도 전공자는 좋은 음반을 골라낼 수 있는 능력이 있죠. 이론적으로 뒷받침되니까 프로그램 제작에 깊이를 더할 수도 있고요.

음악 전문 피디의 수요가 많지 않다 보니 음대 전공자들이 피디를 하고 싶어도 쉽지 않고, 공채시험은 타 학과생들도 함께 보니 경쟁률이 굉장히 치열하더라고요. 시험 요강도 영어는 물론이고 시사, 작문 같은 과목들도 봐야 하고요. 음대생들이 상대적으로 접근하기 힘든 직종인 것 같은데 피디가 되고 싶다면 어떤 준비를 해야 할까요?

사실 우리나라 취업문이 딱히 음악 피디라고 해서 더 좁은 건 아니에요. 모두 어렵잖아요. 일반 회사 입사하는 거나 피디가 되는 거나 어렵기는 마찬가지예요. 그래도 요즘엔 종편이 많아져서 KBS, MBC, SBS, CBS, EBS 말고도 갈 곳은 예전보다 늘어났어요. 뜻을 가지고 있다면 피디가 아니어도 방송국에 입사해서 할 일이 많아요. 방송국에 음악 방송이 있는 한 전공을 살려서 할 수 있는 일이 많다는 뜻이죠. 작가가 될 수도 있고 스코어 리더Score Leader가 될 수도 있어요. 음악 코디네이터나 음악감독도 있고요. 텔레비전 프로그램 만드는 데는 많은 스태프가 필요해요. 작가도 라디오에서보다 훨씬 더 비중 있는 역할을 할 수 있고요. 텔레비전 음악 프로그램 피디 중엔 음악 전공자들이 별로 없어서 전공자의 도움을 많이 받아야 하거든요. 음악 코디네이터가 되면 출연자 섭외할 때 피디에게 이런 사람을 출연시켜보자고 제안할 수도 있어요. 음악 프로그램 성격에 맞는 출연자를 섭외하고 어떤 음악이 방송에 적합한지 말해줄 수 있는 안목을 가진 사람들이 필요하죠. 그런 일들은 음악 전공자들이 많이 합니다.

하고자 하면 보이고, 찾으려고 하면 찾을 수 있어요. 피디 공부를 해놓으면

나중에 다른 일을 할 때도 도움이 되죠. 예전에는 음악평론가 중에 비전공자가 많았는데 요즘엔 거의 전공자들이에요. 세상이 전문화되면서 점점 이렇게 바뀔 거예요. 예전엔 음악 하는 사람들이 순수예술만 했고 전공만 살려서 활동했잖아요. 악기 연주하는 사람들은 연주자로만 활동하고 성악 공부한 사람들은 무대에만 서고 작곡하는 사람들은 작곡만 하고요. 그에 대한 보완책으로 이론과가 생겼는데 30년 전에는 이론과가 뭐하는 과냐고 했지만 지금은 이론과 졸업생들이 사회에 대단히 많이 진출해 있단 말이죠. 1FM 작가들 대부분이 이론과 전공자들이에요. 음악평론가들도 이론과 출신들이 많고요.

음악 피디가 되는 시험은 다른 응시자와 같은 과정을 거쳐 입사한 뒤 라디오 1FM 또는 텔레비전 음악 프로그램 근무를 지원해요. 가끔 필요할 때 음악 전문 피디를 채용하기도 하는데 이때는 음악 이론 시험이라든가 음악 감상 시험, 음악 논술 시험 등 음악적인 능력 시험도 응시 요강에 포함시킵니다. 음대 졸업생이라고 특혜가 주어지는 건 아니니까 여타 전공자들과 똑같은 준비와 노력을 해야 해요. 현재 KBS 라디오에도 음대 졸업하고 음악 피디 아닌 일반 피디로 입사한 사람이 여럿 있어요. 1FM에서 음악 방송 제작하는 후배도 있고요.

작가는 거의 다 인맥으로 채용되는 것 같아요. 다른 방법은 없나요?
인맥에 의한 채용이 대부분이라고 할 수 있죠. 일반적인 방법이라고 말할 수는 없지만 공채를 할 때도 있어요. 몇 년 전에 작가협회에 공지를 해서 클래식 전문 작가 한 명을 선발했는데 시간과 노력에 비해 모집의 효율성이 떨어지는 부작용이 있더라고요. 인맥을 통해서 들어오는 경우가 많지만, 적극적인 친구들은 방송국에 자신의 원고와 자기소개서를 보내서 자신을 계속 노출시키기도 해요. 피디들에게 어떤 식으로든 접근을 하죠. 방송국으로 전화해서 음대 졸업생 누구누구라고 밝히고, 프로그램 애청자인데 작가로서 이런 글을 쓸 수 있으니 원고를 봐달라고 자신이 쓴 원고를 보냅니다. 이렇게 자기를 노출시키면 작가 교체 시점이 됐을 때 기억했다가 채용할 수도 있어요. 물론 이런 경우가 비정기적으로 있다는 게 단점이기는 하지만 그래도 작가는 수요가 많습니다.

저도 가끔 작가 지망생을 만나곤 했어요. 지금 당장 같이 일할 수는 없지만 능력을 보고 싶다고, 일단 한번 만나보자고 했죠. 마음에 들면 준비하고 있는 특집 프로그램에 보조로 채용할 수도 있어요. 보조 작가가 돼서 틀을 만들어 온다든지 자료 조사를 해보라고 할 수도 있고요. 피디들에게 연락하면 이런 일이 생길 수 있으니 적극적으로 일을 찾았으면 좋겠어요.

작가가 되려면 작문이나 논술 훈련을 많이 해놓는 게 좋겠네요.

그럼요. 피디로 입사하려 해도 어차피 응시 요강에 논술이 있고 글 쓰는 능력은 갖춰야 합니다. 왜 글 쓰는 능력을 본다고 생각하세요?

자기 생각을 표현하는 방법이잖아요.

생각을 얼마나 논리적으로 하느냐를 보는 거예요. 어떤 사물이나 상황을 인지했다면 논리적인 분석이 따라야 하고 설득력 있게 표현을 해야겠죠. 요즘은 방송 원고라 해도 옛날처럼 미사여구로 아름답게만 쓰지는 않습니다. 갈수록 정보가 중요하게 여겨지는데 그 정보를 어떻게 표현하느냐가 관건이죠. 그런데 그게 왜곡된 논리면 안 됩니다. 보편적인 논리지만 내 주관을 얼마나 뚜렷하고 정확하게 표현하는지가 중요해요. 몇 년 전 음악 전문 피디 공채가 있었는데 논문 심사위원들이 채점 기준을 어떻게 하면 좋겠냐고 문의하더군요. 응시자는 음대 졸업생이 대부분일 테니 문장력보다는 주제를 얼마나 정확하게 분석하고 파악해서 논리적으로 표현했는지를 봤으면 좋겠다고 얘기했어요.

음대생들이 다른 예술 전공 학생에 비해서 시간에 쫓기기는 해요. 연습을 많이 해야 하니까요. 평생 단 하나의 꿈이 무대에 서는 것이라든가 평생 원 없이 작곡만 하고 싶은 이들에게까지 권하는 건 아니지만 외국 대학의 커리큘럼을 보면 전공 실기 뿐 아니라 음악 이론, 상식, 읽기, 쓰기를 포함해서 교양 부분이 상당히 강조된다는 걸 알 수 있어요. 음악이란 게 본인의 인생관과 연관해서 개성을 드러내는 수단이라고 생각하는 거죠. 작가가 되려는 게 아니더라도 읽고 쓰는 훈련은 반드시 필요하다고 봅니다.

열 손가락 깨물어 안 아픈 손가락 없듯이 '가장' 애착이 가는 프로그램을 꼽기는
참 어렵네요. 방송국에서 35년 동안 일했는데 〈가정음악〉을 18년 동안 제작했어요.
〈노래의 날개 위에〉를 7년 정도 했고요. 그러다 보니 애착이 간다기보다는
그 두 프로그램이 가장 기억에 많이 남아요. 제 전공이 성악이다 보니 〈노래의
날개 위에〉에 힘을 더 많이 쏟았던 것 같아요. 음대 전공자들이 음악 피디하면
유리하다고 아까 이야기했는데, 조금이라도 더 아는 장르니까 더 많이 찾아보고
더 공을 들였던 것 같아요. 청취자에게 이 음악도 들려주고 싶고 이것도 알려주고
싶고 그랬어요. 그래서 〈노래의 날개 위에〉를 할 때 품을 가장 많이 들였어요. 그 외
특집도 많이 제작했지만 퇴직을 앞두고 마지막 기획 다큐멘터리를 남기고 싶어서,
〈아리랑〉이 유네스코 문화유산으로 등재된 것을 계기로 〈아리랑〉을 심층적으로
재조명하고자 제작한 특집 다큐멘터리 〈아리랑〉도 기억에 많이 남아요.

처음에는 맡겨진 일을 감당하는 것만으로도 버겁고 힘들고 내 능력이
이 정도밖에 안 되나 싶어 속상해서 울기도 많이 울었고 익숙해지느라 무척 애를
썼어요. 그렇게 3-4년쯤 지나니까 할 일이 보이더군요. 크고 작은 콘서트를
수백 회 기획 제작하고 책도 쓰고 컴필레이션 음반도 여러 장 냈어요. 1990년대
중반 무렵 주부가 주 청취자인 〈가정음악〉 제작하면서 태교가 굉장히 중요하다는
걸 느껴서 아기 옷과 용품 만드는 회사에 고객 서비스 차원에서 임산부 초청
태교 음악회를 개최하라고 제안하기도 했죠. 태교음악의 중요성을 부각시키는 데
일조한 것 같아 그 일도 기억에 남습니다.

특집 프로그램의 경우 제가 기획한대로 프로그램이 나와 줄 때 정말 뿌듯해요.
큰 규모의 특집 프로그램 만들려면 혼자 구상을 먼저 하고 최소 3개월 전부터는
작가하고 회의하거든요. 작가와 생각이 다를 때도 있고 상사와 의견 충돌이
생기기도 해요. 생각대로 안 될 때도 있죠. 그런데 생각대로 됐을 때는 정말
뿌듯하고 보람 있어요. 음악회는 제 의지와 상관없이 연주자와 관객, 무대 상황이

다 잘 돌아가야 하는데, 제가 기획한대로 성공리에 끝나고 많은 사람들이 연주
좋았다고 말해주면 보람을 느끼죠. 보람보다는 성취감이 맞는 말이겠네요.
'내가 음악회 하나 만들었다.' '내가 기획한 것들이 많은 사람들을 행복하게 했구나.'
하는 생각에 성취감을 느끼죠.

제가 KBS 1FM이 개국할 때 입사한 공채 1기 음악 피디여서 첫 번째라는
수식어가 따라다니는 편인데, 방송 프로그램 이름을 타이틀로 하는 편집 음반을
처음으로 냈어요. 1998년에 〈노래의 날개 위에〉를 타이틀로 최초의 컴필레이션
음반을 제작했고, 〈노래의 날개 위에〉 코너였던 〈그 남자 그 여자〉 원고를 모아서
『사랑하는 것과 사랑해보는 것』이라는 책도 냈죠. 그 책을 시작으로 여러 권
출판했어요. 이런 일들이 재미있고 성취감을 느끼게 해줘요. 피디에게는 다른
어떤 일보다 내 손으로 뭔가를 해내는 기회가 많이 주어집니다. 기회가 오기만을
기다리는 게 아니라 기획력이 있고 아이디어만 있으면 기회를 만들 수 있어요.
그게 좋은 점이죠.

클래식은 꼭 들어야 할까요?
클래식 음악 프로그램을 오래해서 그런지 클래식이라는 음악은 그냥 들어지는 게
아니라는 걸 느껴요. 대중음악은 늘 들을 수 있는 반면에 클래식은 선택해서 듣지
않으면 그냥 주어지는 게 아니거든요. 그래서 늘 그런 이야기를 해요.
"아이를 임신하고 있을 때만이라도 의도적으로 클래식을 들으세요."라고요.
제 아이를 보면서 느낀 거예요. 사실 제가 우리 아이에게 음악을 들려준 거라고는
10개월 동안 제 뱃속에 있을 때가 전부였거든요. 제 직업이 피디다 보니 매일
클래식 음악만 듣잖아요. 선곡을 하든 모니터를 하든 방송을 하든 클래식만 듣게
되죠. 그런데 어느 날 아이가 태동을 하는데 리듬을 타면서 '따단 따단' 이렇게
움직이더라고요. 아이를 낳고 나서 일주일쯤 지났을 때 클래식을 들려줬는데,
아이가 눈을 감고는 음악 소리가 나는 쪽으로 고개를 돌리는 거예요. 우연인가
싶어서 아기 고개를 돌려놓고 피아노를 쳤더니 또 음악 소리 나는 쪽으로 고개를
돌리더라고요. 음악에 반응을 하더라니까요. 그래서인지 지금도 클래식을

틀어놔도 거부감 없이 들어요. 그런 경험을 하고 나서는 엄마들에게 듣기 싫어도 1년만 아이들에게 클래식을 들려주라고 많이 얘기해요. 아이 때 들은 음악은 머릿속에 각인되거든요.

꼭 그래서가 아니더라도 아이를 위해서 어렸을 때부터 잔잔하게 음악을 들려주면 좋아요. 신생아일 때 적막강산에 두지 말라고 하잖아요. 아기들은 엄마 뱃속에서 심장 소리를 듣고 양수 속에 있었기 때문에 양수가 흐르는 소리를 늘 듣죠. 그러다가 밖에 나왔을 때 아무 소리도 안 나면 불안하대요. 그래서 약간의 음향이 필요할 때 클래식을 틀어놓으라고 이야기를 하죠. 사실 저는 태교음악이나 클래식 교육에 대해 관심이 많아요. 1FM에서 매체 성격에 맞는 어린이 음악 프로그램을 만들어야 한다고 생각해요. 정서적으로 평온하고 따뜻한 아이가 되는 데 큰 도움이 된다고 생각합니다.

아이에게 음악 교육이 정말 중요하군요.
아이의 취향이 구체화되어 스스로 선택해서 음악을 듣기 전까지는 부모가 대중음악 외에 클래식 음악도 있다는 걸 알려주면 좋겠어요. 우리나라 엄마들이 교육에는 관심이 많은데 학업에만 치우치는 경향이 있잖아요. 국어, 영어, 수학 이런 과목에 비해 아이의 평생을 좌우할 수 있는 정서적인 면에는 조금 소홀한 것 같아요. 학교 성적 올리는 것도 중요하지만 정서적인 면들도 놓치지 않으면 좋겠어요. 요즘 젊은 부모들은 자녀에게 많은 일들을 경험하게 하려고 노력하는데, 고전음악 듣기도 병행하면 좋겠죠. 처음엔 클래식 듣는 게 힘들 수도 있지만 계속 듣다 보면 지겹고 따분한 음악이 아니라는 걸 알게 될 거예요.

피디는 수입이 어느 정도인지 궁금합니다. 근무 환경은 어떤가요?
수입을 구체적으로 밝히기는 어렵지만 초봉은 일반 대기업보다는 조금 높고 연차가 쌓일수록 대기업보다 많이 떨어집니다. 하후상박이에요. 일반 회사는 상후하박이잖아요. 연봉 올라가는 비율이 높지는 않아요. 그렇지만 낮다고 할 수는 없죠. 저도 전직 안 하고 평생을 생활했으니까요.

근무 환경은 KBS는 공영방송이기도 하거니와 비상업적이어서 피디의 뜻을 좀 더 실현시킬 수 있는 환경이에요. 케이블이나 종편은 상업적 이윤 추구가 목표고 제작비 그 이상의 이익을 창출해야 하기 때문에 선정성에 논란의 여지가 있을 수 있죠. 시청률이나 점유율에 따라 광고 등에 영향을 받으니까요. 그런데 KBS는 그런 점에서 비교적 자유로울 수 있어요. 사무실이나 제작하는 곳의 환경은 사치스럽거나 풍요롭다고 할 수는 없고 소박하고 조촐하죠. KBS가 시청료로 꾸려가기 때문에 외양을 꾸미는 것에는 알뜰해요. 하지만 업무에 지장을 주지는 않는다고 생각해요. 복리후생도 비교적 괜찮은 편입니다.

방송국 피디를 꿈꾸는 후배들에게 조언 한마디 해주세요.
흥미를 가지고 있다면 노력해야 해요. 세상에 저절로 주어지는 것은 없으니까요. 특히 음악을 전공하는 후배들에게는 음악 외의 것에도 시야를 넓혀 세상일에 관심을 갖고 두루두루 주변을 살펴보라고 말하고 싶습니다. 필요한 공부만 하고 필요한 일만 하려 하지 말고 지금 당장은 필요하지 않은 것처럼 느껴지더라도 무엇이든 준비해두라고 말하고 싶어요.

그리고 마음이 따뜻했으면 좋겠어요. 프로그램을 제작한다는 일은 사람들의 정서를 책임지는 일이고 사람들에게도 많은 영향을 줍니다. 우스운 예로 어떤 물건이나 건강식품이 방송에 나오면 마트에서 동이 날만큼 잘 팔리잖아요. 그만큼 사람들이 방송에 나온 정보들을 신뢰하는 거죠. 제 생각에 우리나라 사람들을 요즘처럼 각박하게 만든 것도 방송의 책임이 크다고 봐요. 그래서 피디가 따뜻하고 긍정정인 생각을 하면서 매사를 폭넓게 볼 수 있었으면 좋겠어요. 그러면 사회도 따뜻해질 수 있을 것 같아요. 앞으로 점점 더 물질만능의 사회, 금전제일의 세상이 될지라도 따뜻한 사람들이 방송을 하면 정서적으로도 조금 더 풍요롭고 따뜻해지지 않을까 그런 생각을 해요. 방송이 사람다워졌으면 좋겠다고 생각하기 때문에 이렇게 따뜻한 마음을 가진 이들이 피디가 되었으면 합니다.

마지막으로 꼭 하고 싶은 말은, 제가 학교에 특강을 가면 욕먹을 각오를 하고

이런 이야기를 하곤 합니다. "음대생 무식하단 소리 듣지 말자." "책 좀 보자."
"나도 음대 나왔지만 음대 나와서 무식하다는 말 들으면 참으로 민망하다."
한마디로 시야를 넓히고 준비하라는 말을 해주고 싶어요. 그밖에 달리
할 말이 없네요.

윤문희

경희대학교 음대 성악과를 졸업하고, 동대학 언론정보대학원 저널리즘
학과를 석사 졸업했다. KBS에 입사, KBS-3 라디오 팀장을 거쳐 KBS-
1FM 프로듀서로 재직했다. 2014년 9월에 퇴직했다.

음악치료사

김동민

음악이 할 수 있는 가장 위대한 일

누군가를 위로하고 치유하는 일

많은 사람들 앞에서 성악가로 노래할 때보다

몸과 마음에 상처 입은 사람을 위해 부르는 노래가

훨씬 더 내 노래 같다고 말하는 그녀

누군가의 마음을 듣고 아픔에 공감하며 부르는

그녀의 노래는 세상과 사람을 향해 열린 따뜻한 품이다

#9

사람이 마음으로만 이루어진 게 아니잖아요. 정신도 있고 육체도 있죠. 음악치료란
음악을 통해서 인간 전반을 다루는 일이라고 생각해요. 그래서 음악치료에는
여러 분야가 있어요. 우선, 인간의 신체적 부분을 위주로 하는 치료가 있는데
물리치료나 재활치료가 주를 이뤄요. 예를 들어 뇌졸중 환자가 보행 연습을 할 때
음악을 틀어주면 움직임이 훨씬 활발해질 수 있겠죠. NMT Neurologic Music Therapy라고
해서 신경학적 음악치료라고 부릅니다. 또 다른 음악치료는 BMT Behavior Music
Therapy라고 해서 행동학적인 치료가 있어요. 특수교육 쪽에서도 많이 사용되죠.
예를 들어 심각하게 집중력이 떨어지거나 학습 능력이 부족하거나 폭력적인
행동을 하는 아이들을 학습시키고 재학습시켜서 그런 행동들을 소거하는 것을
목적으로 하는 치료입니다. 반면에 정서에 훨씬 더 집중하는 음악치료도 있습니다.
오랜 시간 병원 생활을 해온 아동들은 정서적으로 불안해하거나 위축된 감정을
드러낼 수 있는데, 그런 아동들에게 음악 활동은 심리적 안정감과 즐거운 놀이
활동이 될 수 있죠.

프로이트, 융Carl Gustarv Jung, 위니콧Donald Winnicott 등과 같은 정신 역동적 이론을
바탕으로 무의식적 기재에 관심을 두는 음악치료도 있습니다. 이런 철학적 바탕을
가진 음악치료는 눈으로 관찰할 수 있는 행동뿐 아니라 의식화되지 못한 동기나
욕구들을 탐색하는 것을 중요한 치료 목표로 합니다. 따라서 음악이 이러한
무의식적 기제를 담고 있는 상징 또는 전환대상Transitional Object으로 간주되죠.

마지막으로 음악 중심의 음악치료가 있는데 대표적인 모델이 노도프로빈스
음악치료Nordoff-Robbins Music Therapy입니다. 창조적 음악치료Creative Music Therapy라고도
불리는데, 이 모델이 인간의 건강한 힘인 창조성 발현을 중요시하기 때문입니다.
여기에서 창조성이란 무에서 유를 창조하는 것이라기보다 각 개인이 가진 자기
실현적 소양을 극대화하는 것을 의미해요. 이를 위해 주로 즉흥음악을 사용하고요.
그러다 보니 이 치료 방법이 음악치료사의 음악적 소양과 기술을 높게 요구하는

모델이죠. 그래서 어떤 면에서는 음악을 전공한 치료사에게 가장 매력적인 모델이
될 수 있어요. 물론 음악가와 음악치료사가 연주하는 음악은 목표가 다르기 때문에
즉흥음악을 사용하는 모든 치료사가 노도프로빈스 음악치료사로 불리는 건
아니에요. 특정한 훈련과 자격증이 필요합니다.

생각했던 것보다 범위가 훨씬 넓네요. 이렇게까지 광범위할 줄은 몰랐어요.
음악치료는 미술치료, 무용동작치료 등과 같은 타 예술치료 분야들에 비해 정립된
기법과 모델들이 다양합니다. 정신역동, 행동주의, 인본주의, 초월주의 등 다양한
심리학적 접근들을 바탕으로 하기 때문이죠. 게다가 음악은 몸에 직접 영향을 줄
수 있잖아요. 대형 마트에 가면 빠른 음악이 주로 나오는데 빠른 음악을 들으면
사람의 맥박이나 심박 등이 증가하면서 빠른 신체 활동을 유발시킬 수 있어요.
반대로 느린 음악을 들으면 맥박이나 심박을 감소시켜서 안정감을 유도할 수 있죠.
그래서 고급 레스토랑에서는 빠른 곡보다 느린 음악이 주로 나오는 거예요. 우리가
구구단을 외울 때도 그냥 외우지 않고 음조를 붙이잖아요. 그런 식으로 음악은
기억력을 자극하기 때문에 학습 능력에도 영향을 줄 수 있죠. 텔레비전 드라마에서
사랑하는 장면이 나올 때 음악이 있는 것과 없는 것은 굉장히 다릅니다. 그만큼
음악은 인간의 정서에 큰 영향을 미칠 수 있어요.

음악이 인간의 정서에 영향을 미칠 수 있다는 생각은 고대 그리스 시대부터
있었다고 들었습니다. 그렇다면 음악치료는 언제부터 시작된 건가요?
음악은 고대 시대부터 치료의 한 방법으로 사용됐어요. 구약 성경을 보면 몸이
아픈 사울이 다윗에게 노래를 불러달라고 하는 장면이 있어요. 음악이 치료의
목적으로 사용된 거죠. 말씀하신 것처럼 플라톤 같은 고대 그리스 철학자들은
어떤 음악은 젊은층이 들으면 안 된다고 했어요. 음악이 인간의 심성과 행동에
영향을 줄 수 있기 때문이라는 거죠. 중세까지만 해도 음악으로 병을 처방하기도
했어요. 누가 우울하다고 하면 무슨 노래를 몇 번 부르라는 처방을 내렸죠. 어떤
다큐멘터리를 보니까, 고대 그리스 신전에는 치유의 길이 있는데 사람들이

그곳을 지나가면서 음악을 듣거나 노래를 하면서 병을 치료했다고 하더라고요. 오래전부터 음악이 치료의 한 방법으로 사용됐던 거죠. 이것이 학문화된 것은 20세기에 와서입니다.

고대부터 시작된 음악치료가 학문화되는 데 굉장히 많은 시간이 걸렸네요. 18세기나 19세기에는 음악치료가 없었나요?

18세기 이후로 눈으로 증명할 수 있고 볼 수 있는 것만이 과학이라는 실증주의 철학이 등장하면서, 통계 자료로 보여줄 수 있고 눈으로 관찰할 수 있는 것이 과학이고 진리라고 믿기 시작했어요. 음악은 인간의 정서에 분명히 영향을 주지만 비과학으로 치부되기 시작했죠. 증거도 없고 눈으로 볼 수 없으니까요. 그때부터 음악적인 치유 방법은 골방 신세가 됐어요. 전면에 나오고 싶다면 과학적인 근거를 제시해야 했죠. 그런데 그걸 어떻게 알겠어요. 감정이 움직이는 걸 어떻게 증명할 수 있나요. 사람의 마음이란 게 숫자로 정확한 치수를 잴 수 있는 게 아니잖아요. 마음을 꺼내 보일 수도 없고요. 그런 이유들로 음악치료가 학문화되는 데는 시간이 조금 걸렸습니다.

　2차 세계대전 이후에 본격적으로 학문화됐어요. 전쟁에서 돌아온 군인들을 치료하면서 정립되기 시작했죠. 그러니까 음악치료가 학문화된 것은 60년 정도 된 거예요. 다른 학문에 비해서는 역사가 짧아요. 심리학은 100년이 넘었으니까요. 우리나라 대학교에 학위 과정이 생긴 건 1990년대 후반이에요.

우리나라에 음악치료 전공이 있는 대학은 어디인가요?

우선 제가 대학원 과정 주임교수로 근무하고 있는 전주대학교는 우리나라에서 유일하게 음악치료사를 양성하는 학부 과정과 대학원 과정을 모두 운영하고 있는 곳입니다. 그 외 주요 대학원 과정은, 서울·경기 지역은 가천대학교, 명지대학교, 성신여자대학교, 숙명여자대학교, 원광대학교, 이화여자대학교, 인제대학교, 한세대학교 등이 있습니다.

학부 과정과 대학원 과정에 어떤 차이가 있는지 궁금합니다.

학부 때부터 공부하면 기초를 더 많이 다지죠. 대학은 140학점 정도 들어야 졸업할 수 있기 때문에 심리학적인 기초와 생물학적인 기초를 많이 공부합니다. 반면 대학원은 30학점이니까 그만큼 배우는 범위는 좁을 수도 있어요. 그래서 기초를 튼튼하게 배우고 싶다면 학부에서부터 공부하는 것도 좋아요. 반면에 대학원에서 공부하면 학부 때보다 인간에 대한 이해라든가 사람을 다루는 기술이 더 좋을 수 있죠. 나이 먹으면서 철이 들기도 하고 어렸을 때보다 성숙해지니까요. 과거에는 이해 가지 않던 일들이 나이 들면서 이해 가기도 하잖아요. 그래서 대학원 과정부터 배우는 것이 더 좋다고 하는 사람도 있고 어떤 사람들은 기초부터 다지는 게 좋다고 하기도 해요.

음악을 전공하지 않은 학생들도 해당 학과에 지원이 가능한 것으로 아는데 음악을 전공하면 음악치료를 할 때 어떤 장점이 있을까요?

장점은 너무 많습니다. 대학원 석사과정에서 처음 음악치료를 시작하는 사람들보다 학부에서 음악을 전공한 사람들이 더 많은 장점을 가져요. 음악 용어에서부터 음악이 내 몸에 배어 있는 사람과 배어 있지 않은 사람은 음악을 이해하고 사용하는 데 큰 차이가 있으니까요. 마치 영어권에서 자랐던 아이의 영어와 비영어권 아이가 영어 학원에서 배운 영어의 차이랄까요. 영어를 익숙하게 느끼는 정도라고 말할 수 있겠네요.

음악치료에서 음악은 가장 중요한 언어인데, 그 언어를 꾸준히 몸에 익힌 사람과 그렇지 않은 사람은 다를 수밖에 없어요. 그래서 음악을 전공한 학생이 음악치료사가 되면 유리한 게 훨씬 많습니다. 그런데 음악 전공자들 중에도 음악에 대해서 불안한 사람 혹은 음악이 나에게 장애물인 사람이 있어요. 음악을 전공했지만 실패한 음악가들이죠. 실패의 경험과 상처를 먼저 치료하지 않고 음악치료사가 되면 음악 세션이 자신의 연주 무대가 되고 내담자가 자신의 관객으로 전략할 수도 있어요.

음악치료사 자신도 치료돼야 한다는 말씀이시네요.

그렇죠. 음악에 대한 두려움이나 불편함을 극복하는 과정이 있어야 해요.
연주자로 길러진 사람은 음악에 대해서 항상 패배감이 있어요. 항상 뭔가 미진하고
자신이 너무 모자란 것 같은 느낌이 많이 듭니다. 어렸을 때는 음악이 행복이어서
시작했는데 나중에는 불행과 우울이 되죠. 그래서 자신에 대한 치료 작업을
많이 해야 해요. 만약 치료사 자신에 대한 치료 작업 없이 음악 세션을 진행하면
세션은 나의 연주 무대가 되고 죄 없는 내담자는 계속해서 나를 위해 박수를
쳐줘야 하는 관계가 돼버려요. 자기가 음악가로서 받지 못했던 박수나 갈채를
내담자에게 착취하는 거죠. 내가 내담자를 치료하는 것이 아니라 그 세션이
나를 치료하기 위한 과정이 돼버리는 겁니다.

매우 위험한 상황이네요.

그럼요. 치료사가 내담자의 음악을 듣고 내담자의 음악을 청취하는 일이 치료의
첫 단계인데, 그 반대가 되면 치료 관계 성립 자체가 안 될 수도 있어요. 그렇다고
해서 치료사가 내담자의 음악만 듣고 자신은 가만히 있는 것이 아니라 내담자의
음악에 대해서 적극적으로 반응해주고 함께 연주하거나 노래할 수 있어야 해요.
아까도 말했듯이 치료사는 음악에 대한 두려움이나 불편함을 극복하고, 치료
과정에 필요한 연주는 나를 위한 연주가 아니라는 것을 매번 확인해야 해요.
연주자였던 사람들이 음악치료사로 돌아설 때에는 이것을 반드시 훈련해야
하고 끊임없이 자기 스스로를 점검해야 합니다. 그렇다고 해서 치료사에게
연주자로서의 정체성이 없어야 한다는 얘기는 아니에요. 치료사도 음악적 능력을
키우기 위해 계속 노력해야 해요. 저 같은 경우도 즉흥연주를 해야 하는 치료사이기
때문에 즉흥연주 기술을 계속 길러야 하고, 즉흥연주를 할 때마다 무대공포증과
같은 두려움이 올 수 있기 때문에 음악에 대한 두려움도 계속 극복해나가야 해요.
즉 치료사도 연주자라는 정체성이 있어야 한다는 거죠. 음악치료사는
뮤직 테라피스트Music Therapist가 아니고 뮤지션 테라피스트Musician Therapist여야
한다고 얘기하는 이유가 여기에 있습니다.

음악치료사가 갖춰야 할 음악적 능력에는 어떤 것들이 있을까요?

계속 얘기했지만 음악치료사는 음악을 연주하는 이유가 다릅니다. 즉 음악가가
음악을 연주하는 것은 나와 관객의 심미적 경험을 위한 것이지만, 음악치료사가
음악을 연주하는 이유는 내담자의 치료 목표를 달성하기 위한 것이죠.
목적이 다를 뿐이지 음악적 능력에 차이가 있는 건 아니에요.

음악치료사 자신에 대한 치료 작업이 먼저 돼야한다고 말씀하셨는데,
그 치료 작업은 어떻게 진행해야 하나요?

학생들을 가르쳐보니까 음악치료사가 되려는 학생들은 크게 세 부류로 나눠져요.
첫 번째는 지금 얘기했던 연주자의 길을 가려다 음악치료사가 되는 경우,
두 번째는 내 자신이 치료받고 싶어서 음악치료사가 되는 경우, 마지막
세 번째는 아무 생각 없이 음악치료가 궁금해서 하려는 경우가 있어요. 첫 번째가
아까 얘기했던 경우인데, 연주자가 정말 되고 싶지만 성공하지 못할 것 같아서
차선책으로 음악치료사가 되려는 경우예요. 연주했을 때 사람들에게 잘한다는
피드백을 못 받았다든지, 아니면 자신의 연주가 늘 불안하고 연주가 두렵다든지
하는 모습이 남아 있을 수 있어요. 그런 모습들이 나타나지 않게끔 자신에
대한 애도 작업을 해야 하고 연주자로서의 꿈이 상실된 것에 대한 애도 작업도
많이 해야 합니다. 그런 모습들이나 기억들을 지우는 게 아니라 애도 작업을
통해서 그런 기억들을 나의 전경이 아닌 배경으로 빼고 내가 조정할 수 있게끔
만드는 게 치료 작업이에요. 그런 기억들이 내 연주를 불안하게 만들거나 내 능력을
충분히 발휘할 수 없게 만들 수도 있어요. 그런 일이 없도록 그 기억들을 뒤로 빼고,
그 기억이 나오지 않게 자신을 조정할 수 있게 만들어야 해요. 치료를 받고 싶은데
남에게는 치료받고 싶지는 않아서 음악치료사가 되고 싶은 경우는 보통 '남을 돕고
싶어요.' '남을 치료하고 싶어요.'라는 동기에서 출발하는데 남을 치료하고 싶다는
것이 나에 대한 치료였다는 걸 깨달아야 합니다. 나의 우울함이나 자존감 등을
먼저 치료해야 한다는 거죠. 치료사 자신에 대한 치료 없이 내담자를 상담하면
아까도 말했듯이 매우 위험해요.

세 번째는 저와 같은 경우입니다. 저는 음악치료에 대한 사전 정보도
전혀 없었고 궁금해서 공부를 시작했어요. 음악치료사가 되겠다는 명확한
동기가 없었기 때문에 음악치료사로서 정체성을 확립하는 데 많은 시간이
걸렸어요. 음악치료사가 무엇이고 내가 왜 이 길을 가야 하는지 알기까지 오래
걸린 거죠. 철들기가 오래 걸린 거예요. 치료의 개념도 없었고 석사 과정 때도
잘 모르겠더라고요. 노도프로빈스 음악치료사 훈련을 받고 전문 음악치료사로
임상경력을 쌓아가면서 차츰 진정한 음악치료사로서의 정체성을 갖게 됐어요.

　　지금까지 말한 세 가지 모두 좋은 동기예요. 어떤 동기에서 시작했든지
동기를 확실히 알고 내가 왜 이걸 하는지 아는 것부터가 중요합니다. 그래서
스스로 먼저 치료해야 할 부분들을 깨닫고 그것들을 치료하고 다룰 줄 알아야
해요. 이것이 음악치료사가 되기 위한 중요한 작업입니다.

본격적으로 음악치료 과정에 대해서 여쭤보려고 합니다.
내담자가 찾아왔을 때 어떤 과정을 거쳐 치료를 시작하시나요?
음악치료는 음악적으로 진단해요. 아이들에게 다양한 악기를 주면서 그 아이가
어떤 악기를 선택하는지, 어떻게 연주하는지를 보고 진단하죠. 아이에게 북을
주면 소리 안 나게 연주하는 아이가 있고, 가볍게 치는 아이가 있고, 매우 큰 소리가
나게 치는 아이가 있어요. 어떤 아이는 한쪽 팔만 쓰기도 하고 박자가 엇갈리게
치는 아이도 있죠. 한 악기에 집중하지 못하고 이 악기 저 악기 다 치는 아이도
있어요. 그런 것들을 보고 아이의 신체적, 정신적, 정서적 상태를 다 알 수 있어요.
다 그 아이의 정서적인 상태를 나타내는 겁니다.

　　그렇게 진단하고 나서 치료 목적과 목표를 세워요. 치료 목적과 목표는 아이의
상태에 따라 달라지겠죠. 치료 목적에 따라 아이에게 맞는 음악 활동 프로그램을
짭니다. 아이들 중에 기본박이 잘 안 되는 아이가 많아요. 기본박은 인간의
심장 박동과 같기 때문에 그걸 못한다는 건 정서적으로 안정이 안 되어 있다는 걸
의미할 수 있거든요. 그런 경우엔 기본박을 칠 수 있게 하는 것이 치료의 중요한
목표가 되고, 거기에 맞는 음악 활동 프로그램을 만들어서 치료를 시작하죠.

아이와 첫 면담에서 다양한 악기를 사용해 아이의 상태를 파악한다고
하셨는데 내담자가 악기를 직접 연주하는 것이 어떤 효과가 있나요?

음악에 참여하는 방법에는 여러 가지가 있어요. 수동적인 참여도 있고 적극적인
참여도 있죠. 음악 감상은 수동적 참여예요. 음악을 감상할 때와 직접 연주할 때는
어떻게 다를까요? 직접 참여해서 연주할 땐 진짜 내 경험이 되죠. 주어지는 경험이
아니라 내가 만들어가는 경험이기 때문에 그 차이는 굉장히 큽니다. 내담자가
악기를 연주할 때 치료사가 그 음악을 경청해주고 반응해주고 내담자의 음악에
같이 참여해서 함께 연주하는데, 같이 연주하는 자체가 큰 관계를 형성하게 되고
내담자는 그 음악적 경험을 통해 새로운 자신을 발견할 수 있어요. 예를 들어
자폐 아동의 가장 큰 특징 중의 하나가 사람들과 소통하지 않으려 한다는
점이에요. 말을 안 하는 게 아니라 소통에 별로 관심이 없어요. 그런 아이도 음악
안에서는 소통을 참 잘해요. 그 아이의 작은 음악적 표현에도 귀를 기울여주고
같이 노래해주고 즉흥연주를 하다 보면 아이는 사람과 사람 간의 관계를 느끼기
시작하죠. 그 관계는 음악 안에서 음악을 통해 수립되고 음악을 통해 이야기할 수
있게 돼요. 그래서 악기 연주는 치료 과정에서 매우 중요한 매개체가 됩니다.

즉흥연주는 치료에 어떤 영향을 주나요?

음악치료 과정에서 음악이 가장 중요한 언어라고 말씀드렸는데, 즉흥연주는
내담자가 음악을 가장 자유롭게 표현할 수 있는 순간이자 내담자가 가지고
있었지만 표현하지 못했던 많은 능력들이 발현될 수 있게 하는 창조적인
순간이에요. 창조적인 순간에는 나를 가로막는 장애물이나 창피함, 병리적인
것들이 걷어지기 때문에 그 순간들이 굉장히 중요합니다. 쉽게 이야기 하면
이런 거예요. 모든 신체적, 정신적, 정서적, 인지적 장애의 공통적 특징은
'경직 또는 유연성 결여'거든요. 그런데 창조적인 순간에는 상대적으로
더 유연한 움직임, 정서, 사고 등이 실현돼요. 이러한 순간들을 늘려나가는
것이 바로 건강한 순간들을 늘려나가는 것이죠.

생각해보세요. 자기표현도 창조적인 거죠? 매일 아침 우리는 잡히는 대로

옷을 입는 게 아니잖아요. 휴대전화 벨소리도 아무거나 지정하지 않고요. 사실 요리가 창조적이라고 말하는 이유도 요리사마다 요리법이 다르고 표현 방법이 다르기 때문이에요. 가구도 브랜드마다 다른 디자인과 구성으로 돼 있고요. 만약 모든 사람이 똑같은 옷을 입고 똑같은 음식만 먹는다고 상상해보세요. 생각만 해도 끔찍하죠. 사람마다 자신을 표현하는 방법이 다 달라요. 자신을 표현하는 것은 자기실현의 한 방법이에요. 때문에 즉흥연주는 내담자가 자신을 가장 자유롭게 표현할 수 있는 장을 마련해주는 거예요. 즉흥연주를 통해 내담자는 자신의 잠재성이나 능력을 발휘함으로써 새로운 자신을 발견하고, 그것은 자기실현을 성취할 수 있는 하나의 방법이 되는 거죠. 철학자 에이브러햄 매슬로Abraham Maslow는 모든 치료의 가장 상위 목표는 자기실현이라고 말했어요. 즉흥연주도 자기실현을 통한 치료의 상위 목표가 되는 과정이 될 수 있는 겁니다.

즉흥연주를 위해 내담자도 약간의 음악적 소양을 가지고 있어야 하나요?
아니요, 전혀 필요하지 않습니다. 생각해보세요. 음악치료의 대표적인 내담자군은 발달장애 아동이에요. 발달장애 아동 대부분은 경우 학습에 어려움을 느껴요. 그러니 음악 교육을 받는 경우는 많지 않아요. 발달장애 아동이 아니더라도 음악 교육을 충분히 받은 사람 또한 많지 않고요. 그런데 신기하게도 우리 모두에겐 음악에 반응하는 생래적 능력이 있어요. 태아들도 음악과 비음악적 소리를 구분한다는 연구가 있듯이, 우리 모두에겐 장애의 유무와 관계없이 인간이라면 누구나 가지고 태어나는 선천적 음악성이 있죠. 이를 음악치료에선 '음악 아동Music Child'이라고 해요. 결론적으로 말하자면, 즉흥연주를 사용하는 음악치료에서 내담자는 특별한 음악적 소양을 갖고 있을 필요가 없어요. 하지만 음악치료사는 충분히 훈련된 '임상적 음악성Clinical Musicianship'이 필요하죠.

즉흥연주 외에 어떤 치료 방법들이 있나요?
목적에 따라서 치료 방법은 다 달라요. 재활 쪽에선 비트가 일정하고 명료한 두 박자 계통의 음악을 이용해서 보행 훈련을 시킬 수 있어요. 박자를 점점 빠르게

하면 보행 훈련에도 도움이 되죠. 엘 시스테마('시스템'이라는 뜻의 스페인어로, '베네수엘라의 빈민층 아이들을 위한 무상 음악교육 프로그램'을 의미하는 고유명사) 같은 경우엔 빈민촌이나 문제 많은 아이들이 함께 오케스트라 활동을 하면서 서로를 배려하고 이해하는 법을 배워요. 음악치료사가 굳이 "앉아라." "조용히 해라."라는 말을 할 필요 없이, 아이들은 지휘자에게 집중하고 지휘자의 말을 경청하고 지시에 따르는 것을 배우죠. 나 혼자 소리를 낼 수 없으니까 다른 아이들과 균형 맞추는 것도 배우고 책임감도 배워요. 오케스트라는 음악 활동 하나만으로도 여러 가지를 배울 수 있고, 이 과정을 통해 아이들은 치유되는 거죠. 음악치료사가 주인공인 〈뮤직 네버 스탑The Music Never Stopped〉이라는 영화가 있어요. 그 영화를 보면 음악치료사가 내담자에게 어떻게 하는지 잘 볼 수 있습니다.

얼마 전 텔레비전에서 보니 암 치료 센터에서도 음악치료 방식을 도입하고 있더라고요. 의학 분야와 연관해서는 음악치료가 어떻게 진행되고 있나요?

제가 예전에 아동 소아암 센터에서 일했어요. 아동들이 병원이라는 제한된 공간에 오래 있다 보면 사회성이 결여되고 위축된 정서적 반응을 보이기도 해요. 그리고 수술 전에 간단한 검사를 하는 건데도 통증에 대한 불안을 호소하기도 하죠. 아이들이 주사 맞는 것을 정말 싫어해요. 주사 맞으러 가기 전에 음악치료사가 병실에서부터 기타를 들고 "나는 주사기가 싫어. 나도 싫어. 너무 아파. 의사도 싫어. 간호사도 싫어. 왜 자꾸 나를 아프게 하는지 모르겠어." 이런 노래를 부르면 아이가 웃어요. 자기의 마음을 그대로 이야기해주는 가사 때문이죠. "그렇지만 어떻게 해. 아프지만 주사 맞아야 하는데. 그렇지?" 주사실 갈 때까지 기타 연주를 하면서 이런 노래를 부르면 보통 울면서 가던 주사실을 훨씬 안정된 상태에서 갈 수 있어요.

특히 암 센터에 있는 아동들은 밖에 나가서 뛰어놀 수가 없어요. 하루 종일 무균실에 갇혀 있는 경우가 많죠. 음악치료사와 함께 노래하고 악기 연주하는 시간이 하루 중 다른 사람과 만나서 놀 수 있는 유일한 시간인 거예요. 그 시간만이

환자가 아닌 일곱 살 아동으로 돌아갈 수 있는 시간인 거죠. 이처럼 음악 활동이 환자에게 정서적 안정을 제공할 수 있고 통제적인 병원 생활에서 신체 활동과 즐거움을 경험하게 해주니까 환자의 치료를 돕는 데 중요한 역할을 하고 있는 거죠.

지금까지 만난 내담자 중에 기억에 남는 내담자가 있나요?

첫 내담자가 기억에 남아요. 제가 많이 미숙해서 어쩔 줄 몰라 했던 기억들이 많아서 그런가봐요. 제가 정말 아무것도 모를 때고, 그렇기 때문에 치료하면서 조금 불안한 것도 있었고 당황한 적도 많았어요. 그 아이는 자폐아적 감각통합장애Sensory Integrative Dysfunction를 갖고 있는 세 살배기 남자아이였어요. 이 아이는 두 가지를 동시에 잘 못해요. 걸으면서 팔을 벌린다든지 박수를 친다든지 하는 두 가지 행동을 동시에 할 수 없는 아이였죠. 그리고 감각이 너무 둔해서 걷다가 넘어져서 피가 나도 울지 않았어요. 이런 감각 장애가 있는 아동들은 언어 발달도 늦어요. 언어가 잘 안되니까 사람들과의 소통도 멈춰버리고요. 제가 미국에 있을 때 2년 동안 치료를 했는데 언어적인 것을 많이 다루었죠. 아이의 어머니 말씀으로는 다른 치료 갈 땐 울면서 갔는데 음악치료 갈 때만큼은 엄마 손을 끌고 아이가 자진해서 왔다고 하더라고요.

기억에 남는 다른 내담자도 있어요. 그 아이는 뇌성마비였는데, 뇌성마비 아동들은 얼굴을 찡그린 경우가 많고 팔과 다리의 움직임이 부자연스러워요. 제가 치료했던 아이는 고개 하나 돌리는 것도 굉장히 힘들 정도였어요. 어느 날 치료 과정 중에 아이가 울어서 보호자에게 얘기했더니 우는 게 아니라 노래를 부른 것이라고 말하더라고요. 저에겐 우는 소리로 들렸는데 그게 노래였던 거예요. 아이가 저와 함께 노래하려고 했다는 사실을 알고 난 뒤부터 뭔가 하나라도 더 해보려고 노력했어요. 작은 종을 흔드는 일도 아이에겐 아주 많은 노력이 필요한 일이었는데, 저와 같이 연주하고 싶어 종을 잡으려고 안간힘을 쓰고, 고개 돌리기가 너무 힘든데도 애를 써서 고개를 돌려 저를 보고 있었죠. 아이와 언어적으로는 한 번도 대화를 나눈 적이 없지만 음악 안에서 서로 소통하고 서로를 이해한다는 느낌을 받았어요.

| 위 | 동료, 학생들과 함께 공연하는 모습. 음악치료사의 정체성에는 '음악가'와 '치료사'가 공존해야 한다

| 아래 | 즉흥음악치료의 워크숍 모습

정신적으로 불안한 사람을 치료하실 때도 있으실 텐데 교수님 자신에게
영향을 미칠 수도 있을 것 같아요. 교수님만의 대처 방법이 있으신지요?
내담자의 불안한 심리 상태나 상처가 치료사에게 영향 주는 것을 역전이라고 해요.
그래서 치료사는 믿을 만한 동료나 자기 치료사를 곁에 두는 게 중요해요. 동료
치료사에게 "오늘 이런 내담자가 왔는데 내가 이런 우울한 기분이 들고 힘들어.
내담자에게 이런 영향을 받은 것 같아." 하면서 서로 얘기를 하죠. 아니면 예전에
배웠던 선생님께 치료를 의뢰하기도 하고 자신의 치료사에게 치료를 받기도 해요.

치료사가 내담자에게 영향을 줄 수도 있을 것 같아요.
그렇죠. 치료사도 영향을 줄 수 있어요. 사실 치료 과정에선 치료사가 주는 영향을
최소화하는 게 중요해요. 그러기 위해선 자기 작업을 하지 않으면 안 됩니다.
그렇지 않으면 나도 모르게 영향을 많이 주거든요. 과잉 반응Over Reaction을 할 수도
있고 어떤 때는 둔한 반응Under Reaction을 할 수도 있어요.

　　예를 들어볼까요. 시어머니가 내담자를 굉장히 괴롭혀서 그 안에 분노가 쌓여
있는데, 시어머니와 한판 할 수 없어서 참고 있다가 그 문제에 대해 치료를 받으러
왔다고 해보죠. 그럴 때 치료사가 "참지 말고 할 말은 하고 사세요." "시어머니와의
갈등을 두려워하지 마세요." 하고 오버할 수도 있지만 반대로 그 얘기를 안 듣고
딴 데로 회피할 수도 있어요. 그 얘기를 들으면 내가 자꾸 영향을 받으니까
회피하는 거죠. 이처럼 치료사와 내담자는 서로 영향을 줄 수 있기 때문에
치료사는 자기 작업을 해야 하고 내담자에게 줄 수 있는 영향을 스스로 조절할 수
있어야 해요.

선생님께서는 성악가의 길을 가시다가 음악치료사가 되셨는데
그런 선택을 하시게 된 계기가 무엇인지 궁금합니다.
제가 피바디 음대Peabody Institute에 다니고 있을 때 동생 집에 잠깐 놀러갔다가
뉴욕대에 가봤어요. 뉴욕대에 있는 음악치료센터Music Therapy Center에서 음악치료
촬영사Music Therapy Filmer를 모집하는 쪽지를 봤어요. 예전에 《음악동아》라는

잡지에서 음악치료에 대한 내용을 한 번 본 적이 있지만 어떤 건지는 전혀 모르는 상태에서 너무 궁금해 촬영사를 하겠다고 갔죠. 세 시간 정도만 촬영하는 거였는데 음악치료 과정을 촬영하면서 너무 충격을 받은 거예요. 제 눈에는 훌륭한 음악가가 작은 방에서 장애 아동을 위해 재능을 허비하고 있는 것처럼 보였거든요. 이해가 안 가더라고요. 남들은 음악적 재능이 없어서 난리인데 왜 이 사람들은 여기서 음악적 재능을 낭비하고 있나.

그래서 궁금해졌죠. 뭔가 의미 있으니까 이 일을 할 텐데 하고 말이죠. 너무 궁금해서 뉴욕대에 음악치료사 석사 과정에 지원했어요. 한 학기만 배워보겠다고 간 건데 무슨 말인지 하나도 못 알아듣겠고, 제가 여태까지 알던 것과 너무 다른 세계인 거예요. "너의 마음은 어떠니?" 등 사람에 대해서 계속 얘기하고 사람의 심리나 정신 세계까지 다루더군요. 그러다 한 학기만 더 해보자 한 게 졸업까지 하게 된 거죠. 아까도 얘기했지만 저 같은 경우엔 음악치료의 가치를 깨닫는 데 많은 시간이 걸렸어요.

후회하진 않으세요?
가끔씩 후회해요. 나와 타인에 대한 생각을 너무 깊이 해야 하고 나의 생각, 정서, 행동을 끊임없이 통찰해야 하는 것이 때로는 힘듭니다. 상점 주인이 불친절해서 화가 났고 그래서 화를 냈다고 하면 될 일들을 이제는 '왜 그 사람의 표정이나 행동이 거슬렸을까? 이런 경험이 되풀이 되고 있는 걸까? 내가 화난 진짜 이유는 뭘까?' 등을 생각하게 되니까요.

성악가로 길러졌던 정체성을 바꾸는 과정도 참 힘들었어요. 성악가들은 무대에서 당당하게 보여야 하고 사람 눈을 보고 노래해야 하기 때문에 눈을 깜박이지 않는 훈련도 해요. 몸이 악기라서 몸도 되게 사리거든요. 바람 불고 날씨 안 좋으면 공연을 취소하기도 하죠. 처음 음악치료 일을 시작할 때 아직도 기억에 남는 에피소드가 있어요. 바람 불고 눈이 많이 오는 데 왜 내가 일하러 가야 하는지 잘 모르겠더라고요. 그래서 오늘 몸이 안 좋아서 출근을 못하겠다고 하니까 다들 황당해하는 거예요. 내담자가 취소를 안 하는데 네가 왜 약속을

취소하냐면서요. (웃음)

　음악 세션에서 목소리를 사용할 때도 그런 상황이 있었는데 음악 세션을
할 때는 성악적인 발성은 많이 사용하지 않거든요. 하지만 성악가들은 무대
끝까지 소리가 나갈 수 있게 훈련하잖아요. 아이들과 동요를 부르는 데 그런
큰 소리는 필요치 않죠. 성악가들은 소리 내는 것을 터득하기 위해서 정말
많은 훈련을 하는데, 그 소리를 내지 못하고 성악적인 소리를 버려야 한다는
게 저에겐 너무 힘든 과정이었어요. 그래서 그 부분에 대한 애도 작업을 많이
했죠. 그걸 놓는 과정에서 진짜 많이 울었어요. 지금은 예전에 부르던 가곡이나
아리아를 못 불러요. 발성 자체가 다르니까요. 이런 것들이 많이 힘들어서
슈퍼바이저(임상감독자)를 만나면 그 얘기만 했던 기억이 나네요.

음악치료사가 되기 위해 유학을 준비하는 학생들이나 유학을
가야 하나 고민하는 학생들에게 경험에서 우러나온 얘기를 해주시면
도움이 될 것 같아요.

제가 국내 음악치료사들 중엔 1세대에 속하는데, 처음 음악치료를 공부할
때만 해도 유학 가는 걸 장려했어요. 왜냐하면 그 당시에는 국내에 음악치료로
박사 학위를 받은 분들, 즉 음악치료를 제대로 가르칠 수 있는 자격을 가진 분들이
많지 않았거든요. 하지만 지금은 달라요. 음악치료를 제대로 가르칠 수 있는
분들이 국내에 충분해요. 오히려 국내에서 음악치료사 훈련을 받는 것이 국내에서
음악치료사로 일하기에 좋습니다. 음악치료에서 사용하는 노래들도 그렇고,
국내 복지관이나 의료기관 환경에 무난히 적응하는 것도 그렇고, 내담자들이나
보호자들과의 관계도 그렇고, 한국적인 문화에서 훈련받는 것이 음악치료사로
일하기에 오히려 좋다고 생각해요. 하지만 음악치료라는 학문을 가르치고 싶다면
박사 과정은 유학을 가는 것도 좋다고 생각합니다. 아무래도 음악치료가 서양에서
시작된 학문이다 보니 관련 학자들도 더 많고, 더 다양한 연구들을 접할 수
있으니까요.

음악치료사를 꿈꾸는 학생들이 궁금해하는 실질적인 질문들을
몇 개 드리겠습니다. 현재 우리나라에서 활동하는 음악치료사는
몇 명쯤 되나요?

정확히는 모르겠는데 음악치료 학위 과정이 시작된 지 20년이 다 되어가니까
제대로 학위 과정을 밟은 사람들이 이젠 거의 1,000명에 가까울 것 같아요.

음악치료사 자격증 시험은 어떻게 치러지나요?

전국음악치료사협회와 한국음악치료사협회라는 단체에서 자격증 시험을
주관하고 있어요. 두 단체에서 각각 시험을 치르는데 원래는 자격증이 훨씬 더
많았어요. 2007년 말에 음악치료 전공 학과가 있는 전국의 13개 대학(대학원
및 학부 과정 포함)에서 전공을 하나로 통일해보자는 노력이 있었고 그게
전국음악치료사협회예요. 각 협회에서 주는 자격증이 국가 자격증이 아니라서
뭐가 더 상위에 있다고 얘기할 순 없어요. 전국음악치료사협회 시험은 각 학교
교수들이 문제 은행을 만들어서 출제위원들을 격리시킨 뒤 시험 문제를 냅니다.
그 문제로 시험을 보죠.

음악치료사 자격증이 국가 공인 자격증이 아니기 때문에 사이버
교육으로도 자격증을 취득할 수는 있지만 그 자격증으로 일하기는 어렵고
실제 임상을 하기도 힘들다고 들었어요. 많은 병원, 치료 센터, 복지관,
특수학교 등에서 석사 학위 졸업장을 요구한다고 하던데 음악치료사의
근무 환경과 대우는 어떤가요?

음악치료사들이 사회복지사나 다른 치료사에 비해 차별받지는 않아요. 월급도
거의 같아요. 요즘은 음악치료사가 아이들의 정서나 심리 쪽도 함께 치료하기
때문에 다른 치료사보다 선호하는 것 같아요. 학교에서 방과 후 음악 정서
프로그램도 많아져서 음악치료사가 일할 수 있는 곳이 많아지기도 했고요.

음악치료사가 되려면 정확히 음악치료가 무엇이고 음악치료사가 하는 일이
무엇인지 충분히 알고 선택해야 합니다. 음악치료사라는 직업이 사회적인 보상이
큰 직업도 돈을 많이 버는 직업도 아니거든요. 음악치료사가 담배 끊는 음악,
술 끊는 음악 등으로 구성된 음악 CD를 들려주는 일을 하는 사람도 아니고요.
쏟는 노력에 비해서 보상이 그렇게 크지 않을 수도 있습니다. 그런데 제가
생각할 때 음악치료사의 길로 들어서면서 얻은 가장 큰 보상은 '나'에 대해서
많이 생각하게 됐다는 점이에요. 손에 잡히는 사회적인 보상이나 경제적인 보상,
정서적인 보상보다 음악치료사가 얻을 수 있는 가장 큰 가치는 '나'에 대해
또 음악인으로서의 '나'에 대해 그리고 음악의 힘에 대해서 공부할 수
있다는 점이에요.

　　음악을 공부하는 사람들에게는 '음악'이 목적어이자 주어이고 도달하고자
하는 궁극적인 목적이잖아요. 뉴욕대에서 공부할 때 "너의 감정이 어떠니?"라는
질문을 받곤 했는데, 음악이 주어가 아니라 '사람'이 주어인 거예요. 자꾸 나에
대해 질문하게 되더라고요. "왜 이 노래를 선곡했니?" "너는 왜 노래하고자 하니?"
이런 질문들은 우리가 음대 다닐 때 "너 왜 음악을 하니?" 하는 질문과 맥락이
같을 텐데, 그때는 그런 질문을 받으면 "유명한 성악가가 되려고요!" 이렇게
대답하기 일쑤였죠. 그런데 음악치료를 공부하면서 더 근본적인 질문을 던지게
됐어요. "너는 왜 노래하려고 하니?" "노래가 너에게 무엇을 가져다주기에
노래하는 게 그렇게 중요하니?" 그런 질문을 이 공부하면서 처음 받아봤어요.

　　우리는 음악회를 하고 나면 좋았다 나빴다 평가하기 바쁘죠. 그 경험 자체가
우리에게 어떤 의미가 있는지, 어떤 가치가 있는지에 대해선 생각을
잘 안 해요. 이런 질문들의 답을 찾으려고 계속 줄을 못 끊고 왔던 것 같아요.
대답을 찾는 과정도 쉽게 얻어지지 않았고요. 사실은 얼마만큼 다른 사람의
가슴을 울렸느냐가 음악가들에게 가장 중요한 질문이거든요. 음 하나 틀렸네

안 틀렸네는 중요한 게 아닌 것 같아요. 우리는 거기에 많이 매달리지만요.

예전처럼 성악적으로 노래를 부르진 못하지만 지금이 훨씬 내 노래를 부르는 것 같아요. 예전엔 남한테 보여주기 위한 노래였다는 생각도 들어요. 지금은 예전보다 훨씬 노래를 못하지만 예전보다 더 나다운 노래를 사람들에게 들려준다고 생각해요. 왜냐하면 옛날과는 다른 마음으로 노래를 부르니까요. '실수하지 말아야지.' '조금 있다가 이렇게 악상을 살려야지.' 하면서 노래하는 게 아니라, 이제는 진짜 음악으로 소통하고 내 정서를 전달하려고 해요. 그게 훨씬 중요한 일이니까요. 노래방에서 노래 하나를 불러도 훨씬 내 노래 같아요. 사람들과 더 소통하는 느낌이에요. 대학교 때 노래하면서 고민했던 게 뭐냐면 음악과 내가 하나가 아니라 분리된 것 같다는 느낌이었거든요. 그래서 많이 힘들었죠. 그땐 더 좋은 점수를 받기 위해서, 교수님께 칭찬받으려고 부른 노래가 훨씬 많았어요. 지금은 내담자에게 칭찬받기 위해 노래를 부르는 게 아니잖아요. 내담자와 소통하기 위해서 노래하고 더 진지하게 내담자의 음악을 들으려 하죠. 음악치료사를 하면서 제가 노래해야 하는 이유와 노래하는 사람으로서의 정체성이 재정립되고 달라진 것 같아요.

김동민

서울대학교 음대를 졸업한 뒤 피바디 음대 음악 석사M.M., 뉴욕대학교 음악치료학 석사M.A., 레슬리대학교Lesley University에서 표현예술치료학 박사Ph.D., 이화여자대학교 대학원 심리학 박사Ph.D. 학위를 받았다. 뉴욕 주정부 공인 예술치료사LCAT, 미국 공인 음악치료사MT-BC, 노도프로빈스 음악치료사/훈련가NRMT Level III, 성악심리치료사AVPT 공인자격증을 취득했으며, 현재 전주대학교 예술심리치료학과 대학원 주임교수로 재직하고 있다.

공연기획자

백 수 현

자신을 아는 일이 얼마나 힘들고 고단한지

한참을 돌고 돌아 깨달았다

누군가의 기쁨을 위해 공부하고

자신을 다그쳤던 지난날이 있었기에

이제 음악 안에서 온전한 행복을 느낀다

직을 얻는 것이 아니라

업을 얻는 것이 중요함을 알게 된 그녀는

음악이라는 업 안에서

오늘도 행복하다

#10

서울시립교향악단(이하 서울시향)에서 여러 공연을 기획하고 계신 것으로
알고 있습니다. 현재 1년에 몇 회 정도의 공연을 진행하고 계신가요?
숫자로만 따지면 한 해에 120-130회 정도의 공연을 진행해요. 그중에서
서울시향의 음악적 역량 측면에서 가장 중요한 정기 연주회는 1년에 25회
정도 진행하고, 해외와 국내를 포함한 순회 공연, 어린이날이나 광복절
등에 하는 특별 연주회, 기업 공연과 그 외에 서울 시민을 위해 서울 지역의
병원·학교·구민회관·교회 등을 찾아가서 무료로 진행하는 음악회 등을
합치면 130회 정도 됩니다.

서울시향의 공연기획 팀에서 일하고 계신데, 주로 어떤 업무를 보고 계신가요?
정명훈 예술감독의 보좌역으로 활동하면서 공연기획 팀에서 오케스트라의
중장기적 발전 방향, 청중 개발, 세계 클래식 시장 동향 등 다양한 요소들을
고려하여 정명훈 예술감독, 진은숙 상임작곡가, 마이클 파인Michael Fine 공연기획
자문역과 함께 공연을 기획하고 있어요.

서울시향에서 일하는 것과 민간 기획사에서 일하는 것과는
차이가 있을 것 같아요.
민간 기획사는 일반적인 기업 구조이기 때문에 수지타산이 맞아야 해요.
원가 분석도 중요하고요. 좋은 공연을 소개하는 것도 중요하지만 손해를
감수하면서까지 일할 수는 없으니 돈을 모으는 일, 즉 펀드레이징Fundraising을
위해 엄청 뛰어다녀야 하죠. 기업에서든 개인에게서든 돈을 끌어오는 게 쉬운
일은 아니니까요. 기업들도 투자한 만큼의 결과를 요구하고요. 우리나라
공연기획사들은 큰 곳 몇 군데를 제외하고는 대부분 군소 기획사들이 많고 인력이
많지 않아요. 따라서 다양한 업무를 담당해야 하는 경우가 많죠. 민간 기획사에
들어가서 일하면 바닥부터 일을 다 배울 수 있다는 장점은 있어요. 저도 민간
기획사에서 일할 때 전봇대에 포스터 붙이는 일부터 해외 아티스트 매니지먼트에
연락해서 계약하고, 출연료 등 조건 협상하는 일까지 다 했어요. 아티스트와

계약하고 나면 티켓 오픈하고 공연 홍보하고 스폰서 잡아오고, 해외 아티스트가
입국하면 호텔 예약하고 마중 나가고, 공연 끝나면 아티스트 배웅하는 일 등
공연기획부터 공연 끝날 때까지의 모든 일을 다 해봤죠. 민간 기획사에서
일했던 그런 경험들이 지금 제가 서울시향에서 일하는 데 많은 도움이 됐어요.

서울시향의 경우는 민간 기획사와는 달리 시민의 세금으로 운영되는 단체이다
보니, 수익 구조를 떠나 조금 더 대승적인 차원에서 시민에게 문화 콘텐츠를
제공한다는 의무감도 있어요. 그러니까 시민과 함께 호흡하고 시민에게 사랑받는
오케스트라가 되려고 여러 음악회를 진행하죠. 예산의 상당 부분을 서울시에서
보조받고 있는데도 늘 부족해요. 오케스트라를 사회적 공공재로 볼 것이냐,
경제 논리로 볼 것이냐는 늘 제기되는 문제죠. 그래서 서울시향도 자체적으로
펀드레이징을 진행하고 있습니다.

구조적으로 봤을 때는 서울시향도 공연과 연관된 여러 팀이 팀워크를
이루어 일하는 하나의 조직입니다. 공연기획팀, 홍보마케팅팀, 문화사업팀,
경영관리팀, 악보전문위원, 무대감독님 등 오케스트라라는 조직의 생리에
맞게 전문화된 인력들이 함께 일하고 있어요.

다른 점을 하나 더 짚자면, 민간 기획사는 새롭고 다양한 콘텐츠를 자체
개발하거나 끌어오면 되지만, 서울시향은 지휘자와 오케스트라라는 특화된
재원을 기반으로 공연을 기획해야 한다는 점이 달라요. 마지막으로 의사 결정과
진행 과정에 있어 민간 기획사는 상대적으로 좀 더 효율적으로, 빠르게 일을
추진할 수 있죠. 위험 요소는 있겠지만 공격적인 시도도 해볼 수 있고요. 하지만
공공 기관의 성격이 강한 서울시향은 안정적으로 사업을 진행해야 하고, 서울시나
시의회 등 유관 기관과의 행정적인 업무를 위한 서류 작업 그리고 공정성과
투명성을 위한 절차들이 굉장히 많습니다.

펀드레이징을 강조하셨는데 공연기획자뿐 아니라 예술감독에게도
펀드레이징에 대한 압박이 있나요?
펀드레이징은 누구에게나 큰 과제예요. 예술감독에게 우선 사항은 아니어도

중요한 이슈이긴 하죠. 특히 미국 오케스트라의 경우는 더욱 그런 것 같아요. 지휘자 다니엘 바렌보임Daniel Barenboim도 펀드레이징 압박이 심해서 시카고심포니 오케스트라를 떠났다고 하니까요. 사실 음악에만 집중할 수 있게 해줘야 하는데 이게 시대적 흐름으로 되어버렸어요. 돈이 어느 정도 뒷받침되면 더욱 양질의 공연을 만들 수 있는 게 사실이니까요. 수십 억짜리 스트라디바리우스Stradivarius를 빌려와서 악장에게 연주할 수 있게 해준다면 그만큼 좋은 연주가 나올 수 있겠죠. 이런 환경적인 장점으로 좋은 연주자를 유인할 수도 있고요. 음악은 절대적인 것을 향해가는 거잖아요. 와인 맛을 모르는 사람에겐 100만 원짜리 와인이나 1,000만 원짜리 와인이나 다 쓴맛일 수 있지만, 와인 맛을 아는 사람이 느낄 수 있는 맛과 향은 가격을 넘어선 엄청난 거죠. 음악도 그래요. 더 완벽하고 더 좋은 소리를 찾아가는 과정에서, 좀 더 안정적인 환경에서 다양한 시도를 해볼 수 있다는 점에서 펀드레이징은 중요한 요소가 되고 있습니다. 예전에 로스앤젤레스 오페라단에서 플라시도 도밍고Placido Domingo를 총감독으로 데려갔던 이유도 이런 부분이 컸다고 해요. 러시아의 지휘자 발레리 게르기예프Valery Gergiev는 스폰서 유치의 달인으로 정평이 나 있어요. 평소에 휴대전화도 서너 개씩 가지고 다니면서 엄청난 정보력과 네트워크로 성과를 이뤄낸다고 합니다. 서울시향 정명훈 감독님도 협찬사 미팅, 후원회 모임 등에 적극 참여하고 계세요.

공연기획자라는 직업에 대해 좀 더 자세히 알고 싶습니다. 글자 그대로 공연을 기획하는 사람이라는 설명만으로는 부족한 것 같아요. 정확히 어떤 일을 하고 계신가요?
'공연기획'이란 콘텐츠를 만들거나 가공하거나 끌어와서 그것을 대중에게 보여주는 일이에요. 기획을 하고 이것이 현실화될 수 있게 계획을 세워 진행하는 직업이죠. 사실상 공연기획자는 프로그래밍, 아티스트 섭외, 홍보, 재원 조성, 대관, 리허설과 공연 진행 등 공연의 구상 단계에서부터 종료까지를 판단하고 책임져야 해요. 공연을 기획할 때는 그 콘텐츠의 방점이 아티스트를 향할 수도 있고 시대적인 흐름이나 작곡가들에게 향할 수도 있죠. 아니면 특별한 이벤트를

위한 공연일 수도 있고요. 자신이 기획하는 공연의 목적과 정체성을 세우는
것이 공연기획자가 하는 첫 번째 일입니다.

유명한 연주자들은 3-4년 뒤의 공연 스케줄이 이미 잡혀 있기 때문에 미리
계획을 짜야 합니다. 공연 장소도 대관해야 해요. 기획자가 이 공연장에서 하고
싶다고 해서 그냥 대관이 되는 게 절대 아니거든요. 대관을 하려면 회사에 대한
증명도 필요하고 연주자가 이 공연에 출연한다는 계약서 등 공연의 확실성이
보장돼야 해요. 연주자에게도 어떤 홀에서 할 것인지 정보를 알려줘야 하고요.
요즘엔 연주자들이 대부분 회사에 소속되어 있기 때문에 매니저와 출연료 협상을
해야 하고 프로그램에 대한 논의 등도 해야 합니다. 여기서도 많은 변수들이
생길 수 있는데, 프로그램을 선정할 때도 음반과 같이 프로모션을 해서 더 큰
상승 효과를 볼 수도 있고요. 연주자가 출반한 음반에 수록된 곡목들은
그 연주자가 어느 정도 정통성을 가지고 있다는 얘기니까요. 그 곡목들을
프로그램에 같이 넣으면 음반사와 연주자 모두에게 득이 될 수도 있어요.
그때는 연주자가 소속되어 있는 음반사들과 함께 의견을 나누기도 하죠.

그다음엔 연주자와 계약서를 작성하는데, 계약서에도 많은 조건이 포함됩니다.
공연이 중계되느냐 아니냐에 따라 연주자는 물론이고 악보에서부터 조건이
달라져요. 요새 강조되고 있는 저작권에 대한 부분도 변호사에게 자문받아야
하는데, 그 일도 빼놓을 수 없죠.

연주자마다 원하는 조건이 다 다를 텐데 보통 어떤 조건이 들어가나요?
기본적으로 연주료, 항공, 숙박, 이동 등에 대해 최종 협상된 내용이 들어갑니다.
더 세부적으로는 연주료에 세금이 포함되느냐부터 항공권 등급, 호텔 수준도
명기되고요. 저작권, 불가항력 조항, 해당 공연 전후 얼마간은 특정 지역에서
공연할 수 없다는 조항 등도 포함됩니다. 정말 까다로운 연주자들은 별별 조건이
다 들어가 있어요.

피아니스트들의 경우 건반 무게는 몇 그램 이상이어야 하고, 스타인웨이는
무슨 모델 이후부터 되고, 항상 조율사가 옆에 상주해 있어야 한다는 등등

아주 다양합니다. '장인'급 조율사는 피아노의 음색 자체를 정말 마법같이
바꿔놓는데, 우리가 보통 생각하는 조율의 개념이 아니라 피아노를 해체하거나
조립하고 피아노 옆에서 잠까지 자면서 습도 조절을 하기도 해요. 또 어떤
피아니스트는 자신의 피아노를 갖고 와서 연주하겠다고 하는 경우도 있고
로비에서는 절대 자신의 연주를 방송해서는 안 된다는 아티스트도 있죠.
 성악가의 경우는 몸이 악기이다 보니 방의 습도와 온도는 어때야 하며
항상 분장사가 있어야 한다는 등 아주 까다로운 조건들이 많아요. 추가 사항으로
체류 시 늘 오렌지, 착즙 사과주스, 바나나, 브랜드까지 지정한 초콜릿 등을
제공해야 하는 경우도 있고요. 애먹은 적이 한두 번이 아니에요. 저희 쪽에서
해줄 수 있는 건 최선을 다해서 해주지만 해줄 수 없는 것도 있으니까요.
요구를 들어줄 수 없을 때는 한국 실정에 대해 설명하고 합의점에 이르도록
서로 맞춰가는 수밖에 없어요. 그런데 이런 요구 사항들을 유난하다고 말할 순
없어요. 최상의 공연을 위한 자기 관리 차원이라고 볼 수 있으니까요.

계약을 마친 뒤에는 언론 홍보가 중요할 것 같습니다. 아무래도 언론에
많이 노출된 공연들을 사람들이 더 많이 찾겠죠?
그렇죠. 클래식 시장도 예전과는 많이 달라졌어요. 솔직히 연주자의 비주얼도
많은 영향을 미치는 것 같고 턴오버Turnover 주기도 빨라졌어요. 일단 주목을
받아야 티켓 구매와 직결되기 때문에 흥미로운 주제들, 예컨대 늑대와 산다거나
성장 배경이 어떻다거나 하는 등 대중의 이목을 집중시킬 수 있는 소재 개발에도
역점을 두는 것 같아요.
 홍보도 공연의 성격과 주 관객층에 맞게 진행해야 해요. 아이들을 위한
공연이냐, 클래식 마니아를 위한 공연이냐, 불특정 다수를 위한 공연이냐에 따라
방점을 달리 두어야 하죠. 요즘은 홍보 수단이 아주 다양하잖아요. SNS를 통한
홍보가 지면 홍보보다 빠르고 파급력 있는 경우가 많아요. 할 수 있는 모든 홍보를
다 합니다. 아티스트의 예전 연주 영상 자료를 방송국에 보내기도 하고 신문사
문화부 기자들을 만나서 인터뷰 요청을 하기도 하죠. 공연기획자들은 기자들과의

관계도 중요해요. 기자들도 그렇고 공연기획자도 그렇고 다들 음악계에
영향을 미치는 구성원들이잖아요. 좀 더 좋은 음악 환경을 만들려고 노력하는
사람들이고요. 때문에 너무 업무적인 관계만 유지하기보다는 인간 대 인간으로
만나는 게 중요하다고 생각해요. 그건 아티스트와도 마찬가지예요. 인간적인
유대가 중요하죠. 그런 인간적인 관계가 상처가 될 때도 있지만 도움이 될 때가
더 많습니다.

홍보까지 마치면 그다음엔 어떤 작업을 하나요?
명확한 순서로 일이 진행된다기보다 동시다발로 이루어지는 경향이 강해요.
무대 리허설, 무대장치, 무대효과 등은 '프로덕션'이라는 영역으로 구분돼요.
프로덕션은 오페라 공연 때 할 일이 굉장히 많죠. 무대장치 반입부터 조명,
의상, 자막, 연출 등 하는 일이 굉장히 많고 복잡하거든요. 상대적으로 오케스트라
공연은 기본적인 세트에서 몇 가지 변형이 있는 정도예요. 다만 디테일한 부분이
많이 중요하죠. 예를 들어 프로젝터나 에어컨은 한 번 돌려봐서 소음의 정도를
판단해요. 소음이 심하면 미리 틀어두었다가 본공연 때는 끄고 진행하기도
하죠. 그걸 공연 전에 다 시뮬레이션 해봐야 해요. 홀에 있는 무대감독과 공연
진행에 대해 긴밀하게 의논하고 연락하면서 준비하는 거예요. 준비하다 보면
돌발 상황이 굉장히 많아요.
　　오케스트라의 경우는 악기들이 매우 고가여서 악기 보험도 들어야 하고
어떤 때는 소방법도 알고 있어야 하고요. 한 번은 말러 교향곡을 연주할 때
어린이 합창단을 합창석 중간 통로에 앉히려고 했는데 소방법과 관련해서 검토가
필요하더라고요. 언젠가 유럽 순회공연을 갔는데, 어떤 도시는 트럭 바퀴 크기도
제한했어요. 외국의 한 작은 도시에서는 길이 너무 좁아 트럭이 못 들어가는 일도
있었고요. 우리가 파악할 수 없는 돌발 상황들이 상당히 많이 발생하기 때문에
굉장히 꼼꼼하게 점검해서 준비해야 합니다.

지금까지 일하시면서 가장 난처했던 돌발 상황은 어떤 게 있었나요?
어떻게 대처하셨는지도 궁금합니다.

세계 최정상의 성악가와 함께했던 야외 오페라 공연이었어요. 저희는 출연료
받고 출연만 하는 계약이었는데 해당 공연을 담당한 국내 기획사가 재정 상황은
물론이고 여러 가지가 불안정한 상태였어요. 티켓 가격도 높은 데다가 엎친 데
덮친 격으로 태풍까지 불어서 4회 공연도 2회 공연으로 축소됐죠. 사실 저희는
출연만 하는 단체였는데 정명훈 감독님이 계시고 연주는 저희가 하니까 욕을
다 먹었죠. 게다가 출연하기로 했던 유명 아티스트들이 기획사를 못 믿겠으니 그냥
취소하고 떠나겠다며 오히려 정명훈 감독님께 도와달라고 요청하는 상황까지
벌어졌어요. 공개하기 힘든 많은 우여곡절이 있었는데 결국엔 해결되더군요.
그때부터 최선은 다하되 안달하지는 말자는 마음이 생겼습니다.

미국에서 컴퓨터음악을 공부하셨잖아요. 그런데 유학을 그만두고
작은 공연기획사에서 일한 걸로 아는데 왜 그만두셨나요?

유학은 저의 의지라기보다 부모님 권유로 가게 된 거였어요. 아버지께서 제가
대학 강단에 서기 원하셨고 저도 교수가 되겠다는 생각뿐이었어요. 컴퓨터음악을
전공했는데 물리학, 수학 문제를 매일 풀어야 했어요. 그런데 매일 밤새서
공부해도 따라갈 수가 없는 거예요. 그러면서 '내가 왜 유학을 왔지?' '내가 진짜
하고 싶은 게 뭐지?' 그런 생각이 들더라고요. 정말 회의가 많이 들었죠. 내가
진짜 하고 싶어서 유학을 온 게 아니라 단지 교수가 되기 위해서였다는 걸
깨닫고 학업을 다 마치지 않고 돌아왔어요. 그전까지 제 인생은 큰 실패 없이
평탄했는데 처음으로 제 자신을 깨뜨리는 시간이었죠.
　　한국에 돌아와서 지방에서 열리는 국제대회를 유치하는 기획사의 스태프로
일하게 됐어요. 그곳에서의 시간이 저에게 소중한 경험이 됐죠. 그때
제가 사람들을 만나는 일을 좋아한다는 걸 알게 됐고 공연기획에 관심을 갖게
됐어요. 몇 달 뒤에 민간 공연기획사에 이력서를 내고 일을 시작했죠.

유학 생활이 예상대로 흘러가진 않았지만 오히려 그런 상황을 통해
정말 원하는 일을 찾으신 거네요.

그렇죠. 유학 생활은 제게 처음으로 좌절감을 안겨준 부분도 있지만 그 경험을
통해 더 많은 것들이 열렸어요. 포기할 때 포기할 줄 아는 것도 지혜라고 생각해요.
지금 취업을 준비하는 친구들도 자신의 비전과 사명이 무엇인지를 확실히
안 뒤에 길을 찾았으면 좋겠어요. 저도 제 자신을 몰랐기 때문에 돌고 돌아
여기에 온 거고요. 이 책을 읽는 학생들은 자기 자신에 대해 충분히 이해하고
자신의 길을 갔으면 좋겠어요.

프로그램을 만드는 과정에서 모든 걸 공연기획자의 의도대로 할 순
없고 연주자와 협의해야 한다고 하셨는데, 그럼 프로그램은 어떻게
만들어지나요?

100퍼센트 공연기획자의 의도대로만 할 수는 없어요. 공연기획자는 하고 싶은
기획을 제안할 수는 있지만 최종적인 결정은 이해당사자들과 대화로 풀어나가야
합니다. 협연일 때는 협연자에게 많은 선택권이 주어져요. 우선적으로 중점을
두어야 할 사항이 무엇이냐에 따라 공연의 성격이 달라져요. 프로그램에 방점을
둘 건지, 연주자에게 방점을 둘 건지에 따라 달라질 수 있죠. 우리나라에서 잘되는
연주자와 곡목이 있고 해외에서 잘되는 연주자와 곡목이 따로 있는 경우도 있고요.
또 스폰서의 의견도 무시할 수 없죠.
　　기획자로서 내부적으로 넘어야 할 산들이 있어요. 서울시향의 경우도
공연기획팀은 예산이나 마케팅을 담당하는 부서와 대립각을 세울 때가 많아요.
공연기획팀에선 우리 오케스트라의 발전을 위해서 또는 예술적 입장에서 꼭
필요한 곡이라고 주장하고, 다른 부서에선 이 기획안으로는 수지타산이 안
맞는다고 바꿔달라고 하는 경우가 있죠. 서로 수용할 부분은 수용하고 양보할
부분은 양보하면서 일을 처리해나가야겠죠.

프로그램이 좋아도 표가 안 팔릴 수 있고, 프로그램은 별로여도 인기 있는 연주자 때문에 표가 잘 팔리기도 하는데, 공연기획자 입장에선 좋은 프로그램으로 많은 관객에게 감동을 줘야 한다는 의무감이 있을 것 같아요. 기획자로서 연주자와 관객 사이의 조율이 필요할 것 같습니다.

사실 이 부분은 균형이 중요하다고 생각해요. 몇 해 전 영국에서 버르토크Béla Bartók의 〈피아노협주곡 2번Piano Concerto No.2〉 연주회가 있었어요. 환상의 조합이라고 할 수 있는 세계적인 오케스트라와 협연자가 연주했는데도 표가 잘 안 팔렸어요. 아무리 유명한 연주자가 연주하고 아무리 좋은 프로그램이라고 해도 특정 관객에게만 호응을 얻는, 큰 소구력 없는 공연이 될 수 있어요. 사실 요새는 연주자들도 티켓 판매량에 신경을 많이 써요. 티켓 판매량이 연주자의 시장성을 확인하는 중대한 지표니까요. 하지만 이런 것만 기준이 될 수는 없겠죠. 어찌됐건 프로그램을 선정할 때 가장 중요한 것은 공연의 목적과 정체성입니다. 그리고 결정된 사항이면 어떻게든 최고의 성과를 내기 위해 달려가야죠.

화제를 바꿔서 우리나라 공연계에 대해 이야기를 나눠보았으면 합니다. 공연계에서 일하시면서 우리나라 공연계가 이런 점에서는 변해야 한다고 느끼신 부분들이 있을 것 같아요.

인프라에 비해 공연 콘텐츠가 부족한 게 가장 큰 문제라고 생각해요. 요즘은 서울뿐 아니라 지방에도 좋은 공연장이 많이 생기고 있지만 실속 있는 콘텐츠는 많지 않아요. 하드웨어인 공연장은 많이 들어서는데 소프트웨어가 부족한 거죠. 콘텐츠만 잘 만들어지면 그 뒤에 엄청난 부가가치가 따라올 수 있습니다.

잘츠부르크는 모차르트 한 사람으로 엄청난 수익을 올리고 있잖아요. 잘츠부르크 페스티벌은 물론이고 모차르트와 관련된 상품 등으로 천문학적인 관광 수입을 올리고 있죠. 우리나라도 인프라 쪽에만 집중할 것이 아니라, 그 안에 심을 콘텐츠를 개발하는 일에도 심혈을 기울여야 한다고 생각해요.

우리나라에선 장기적인 공연 콘텐츠를 만드는 것 자체가 조금 힘들다는 생각이 들어요. 아이디어를 내고 콘텐츠를 개발하려고 해도 단발성이거나 돈이 되는 공연들만 하려고 하니까요. 유명한 외국 아티스트를 불러 와서 공연하고 끝나는 일이 많으니 장기적인 프로그램을 만드는 것 자체가 불가능하지 않나 싶습니다.

일리 있는 지적입니다. 특히 클래식 공연의 경우 공연장들 대부분이 대관 위주의 공연으로 진행되고 있지만, 사실 이 부분은 다들 각자의 상황과 입장이 있고 전체적인 시스템과도 연결되어 있기 때문에 일방적으로 판단하긴 힘들어요. LG아트센터의 경우는 굉장히 흥미로운 자체 기획도 많은 것 같고, 통영국제음악제, 대관령국제음악제도 클래식 분야에서는 성공적인 모델로 볼 수 있을 것 같아요. 지역 자연 환경 등을 이용해 관광과도 연계하면서 시너지를 창출한 본보기죠.

공연계뿐만 아니라 우리나라 음악계에 대해서 하고 싶은 이야기가 있다면 해주세요.

사실 그동안 우리나라는 음악을 너무 올림픽 정신으로 한 것 같아요. 어떤 콩쿠르에서 1등을 해야 한다는 생각으로요. 우리나라 연주자들은 다른 연주자를 이기고 내가 꼭 우승해야 한다는 생각이 강하죠. 그래서 어렸을 때부터 연습만 하고 음악에만 함몰되는 경우가 있죠. 물론 그게 꼭 나쁜 것만은 아니에요. 우리나라 음악계가 세계적으로 알려지는 데 큰 역할을 했으니까요. 그런데 해외 아티스트들을 만날 때마다 깜짝깜짝 놀랄 때가 있어요. 그들은 문화와 역사에 대해 관심이 매우 많고, 우리나라 인구가 몇 명이고, 심지어는 조선 시대의 역사에 대해서도 알고 있어요.

　늘 최고만을 향해 달려가려고 하는 것이 아닌가 생각해봐야 할 것 같아요. 음악뿐만 아니라 역사, 문화, 인문학 등 다양한 학문에 관심을 갖는 음악인으로 성장해나가면 좋겠어요. 그렇게 되면 음악을 연주하는 데도 큰 도움이 된다고 봅니다. 가장 비근한 예로 독일이나 이탈리아 가곡을 부르려면 그 나라의 언어를 알고 이해하는 건 당연하잖아요. 언어를 알면 그 나라의 역사나 문화에

대해 더 쉽게 이해할 수 있게 되니까요. 그리고 내가 연주해야 할 곡이 만들어진
시점의 역사나 문화에 대해 안다면 그 곡을 이해하는 데도 많은 도움이 되겠죠.
또 콩쿠르에 나갈 때도 내가 나가야 하는 이유를 분명히 알고 있어야겠죠.
콩쿠르에서 입상하는 것으로 끝나는 것이 아니라, 그것을 통해 오케스트라와
협연할 수 있는 기회를 얻을 수 있다든지 더 나은 기회들이 부여되기 때문이라든지
하는 분명한 명분이 있었으면 좋겠어요.

공연기획자를 꿈꾸는 친구들은 어떤 자질을 갖추면 좋을까요?
일단 외국어와 체력이요. 외국어는 정말 갈수록 필요하다고 느낍니다. 해외와
연관된 콘텐츠를 기획하는 경우 영어는 필수적으로 해야 해요. 영어로 메일을
주고받는 것은 가장 기본적인 일이고 계약서를 작성할 때도 도움이 되죠. 물론
변호사 자문을 받는다든지, 영어 잘하는 사람을 옆에 두고 일할 수도 있지만
미묘한 사항 하나하나가 완벽하게 다른 결과를 가져올 수도 있기 때문에 내가
정확한 것을 알고 있어야 해요. 간혹 법률 사고로 이어질 수도 있거든요. 영어는
회화뿐만 아니라 읽고 쓰는 데 지장이 없어야 합니다. 영어 외에 불어, 독일어도
할 수 있으면 좋겠죠. 대부분의 연주자들이 영어로 의사소통을 하지만 아티스트의
모국어로 조금이라도 얘기를 나눌 수 있다면 훨씬 더 친근하게 접근할 수 있지
않을까요. 외국 연주자가 우리나라 말을 조금이라도 하면 더 반갑고 하나라도
잘해주고 싶잖아요. 그들도 똑같아요.
　　체력도 정말 중요해요. 몸이 건강해야 에너지도 생기고 아이디어도 떠오르는
거니까요. 일단 체력이 뒷받침되지 않으면 일할 때 힘들어요. 저는 해외와
업무를 많이 보는데 제가 퇴근할 때 유럽은 일을 시작할 시간이죠. 밤 9시쯤
이메일이 가장 많이 와요. 종종 하루에 이메일을 100통 이상 받거든요. 그 이메일에
답장하고 하나하나 검토하다 보면 하루가 다 가기도 하죠. 처음 3년간은 주말에
쉰 적이 거의 한 번도 없었어요. 대기업들도 야근을 많이 하지만 공연기획사들도
야근은 거의 기본이에요. 특히 저희처럼 공연이 많고 해외 업무를 많이 보는 팀은
야근이 필수입니다. 육체적으로 많이 힘들어요. 그러니 건강은 기본이에요.

| 위 | 2013년 〈아르스 노바 Ars Nova〉 연주회 리허설 때 지휘자 티에리 피셔 Thierry Fisher와 함께

| 아래 | 〈아르스 노바〉 프로그램 책자들

지금 서울시향에서 정명훈 선생님 보좌역으로도 일하고 계신데
함께 일하시면서 기억에 남는 에피소드가 있었다면 하나만 들려주세요.
정명훈 감독님과 함께 일하면서 정말 많이 배우고 있어요. 그 위치에 올라가신
분들은 다 이유가 있더군요. 완벽주의 성향에 음악적으로 추구하시는 방향이
명확하시죠. 가끔은 철학자처럼 느껴지기도 해요. 보좌하기가 힘들 때도 있죠.
그런데 그건 성격이 까다로워서가 아니라 음악적 완성도를 위한 것이기 때문에
힘들지만 어떻게든 끝까지 해나가야 한다는 책임감이 생기곤 해요.

 몇 해 전에 국가 기관에서 주관하는 중요한 음악회가 있었는데, 그런 행사는
보안상의 이유로 무대 세팅이라든지 그 어떤 것도 건드리면 안 돼요. 공연 리허설을
하러 무대에 올라갔는데 무대를 얇은 한지로 다 둘렀더라고요. 무대를 예쁘게
보이게 하려고 그렇게 준비하신 것 같았어요. 분명히 정명훈 감독님께서 '저 한지가
소리를 흡수할 수 있다.'고 말씀하실 거라고 생각했는데, 아니나 다를까 "일단은
리허설을 해보고 판단하자."라고 하시더라고요. 리허설 끝나고 감독님께서 한지를
다 떼야 한다고 하시는 거예요. 그 한지는 오케스트라 연주 뒤에 흠집 없이 오페라
세트로 전환해서 써야 하는 상황이었는데 즉각 세트를 해체하려면 시간상 도끼로
찍어내야 했어요. 그래서 상황을 설명드리면서 이 작업이 어느 정도로 필요하다고
생각하시냐고 여쭈었는데 불호령을 맞았죠. "수현 씨, 우리가 1년에 오케스트라를
1퍼센트씩 발전시키는 데 저것 때문에 3년 치가 날아가요."라고 말씀하시는 거예요.
결국은 3퍼센트를 위해서 그걸 다 떼어냈어요. 그러고 나서 음악을 들어보니
그렇게 하시는 데 이유가 있더라고요. 그 작은 차이가 음악적으로 완전히 다른
결과를 갖고 오더군요. 그러면서 또 한번 깨달은 건 리더는 참 외로울 것 같다는
것이었어요. 결정하되 모든 책임도 져야 하니까요.

그런 상황에서 공연기획자가 연주자나 음악감독의 의도를 명확하게
이해하고 있는 것도 중요할 것 같아요.
음악감독은 방향을 제시하면서 동시에 예술적 '책임'을 져야 하는 위치예요.
사실 일을 하다 보면 다들 전문가가 된 듯 의견도 많고 배가 산으로 가는

경우도 있어요. 하지만 무엇이든 '예술성'에 대한 부분은 전문가에게 맡겨야 해요. 책임도 그 사람이 지고요. 다만 예술성만을 위해 현실적 상황을 고려하지 않을 수는 없으니까 과정에 있어서는 상호 간의 공감과 이해가 필요하죠. 음악이라는 것은 미술작품처럼 만질 수 있거나 볼 수 있는 게 아니잖아요. 오직 청각 하나를 만족시키기 위한 게 음악이죠. 오감 중에 가장 제한적인 요소인 듣기를 통해서만 완성될 수 있기 때문에, 그 절대적인 길을 완성해가는 일은 아까도 말했듯이 멀기도 하고 무척 힘듭니다. 그러나 완성됐을 때 그 폭발력은 다른 어떤 예술보다 강력하다고 생각해요.

단 한 번의 공연을 위해 많은 노력을 기울여야 하고 생각보다 일이 고되다는 느낌이 들어요. 그래도 이 일을 계속하시는 이유가 무엇인가요?
이 일을 계속할 수 있게 만든 저만의 감동적인 경험이 있어요. 정명훈 감독님과 북한에 갔을 때예요. 그때 정말 '음악의 힘'이라는 걸 체감했죠. 북한에서 음악이란 그들의 선전과 사상을 위해 존재하기 때문에 본질적인 음악으로서의 음악은 존재하지 않아요. 2012년에 파리에서 라디오 프랑스교향악단과 북한 은하수 교향악단이 함께 공연하는 행사가 있었어요. 공연 전에 정 감독님께서 북한에 방문하셔서 은하수 교향악단과 리허설을 하셔야 했는데, 은하수 교향악단에게 베토벤 〈교향곡 9번〉과 브람스 〈교향곡 1번〉을 준비해달라고 하셨죠. 리허설을 하려면 악보는 기본이고 거기에 지휘자가 원하는 보잉Bowing이 있어요. 똑같은 베토벤 9번을 연주해도 지휘자마다 원하는 프레이징도 다 다르고요. 방문 자체가 막판에 확정되는 바람에 프랑스에서 급하게 악보를 보냈고 은하수 교향악단도 연습할 시간이 이틀밖에 없었어요. 그래서 이틀 밤을 샜다고 하더라고요.
　북한에서 은하수 교향악단과 정 감독님이 처음 만났는데 브람스의 〈교향곡 1번〉을 들어본 사람이 한 명도 없는 거예요. 베토벤 〈교향곡 9번〉은 한두 명이 들어봤다고 하더라고요. 연주해본 사람은 없었어요. 클래식 레퍼토리 중에 제일 유명한 곡이라고 해도 틀린 말이 아닌데 연주해본 사람이 한 명도 없었던 거죠. 그런데도 정 선생님의 사인과 함께 연주가 시작되니까 틀리는 음 없이

연주하더라고요. 하나도 안 틀리는데, 그 안에 음악은 없다는 느낌이 들었어요.
음표는 음표일 뿐이고 기계적으로 연주할 뿐이었죠. 그래서 정 감독님이 그냥
소리 내는 연습부터 하자고 하셨어요. "도(C)를 내세요. 둥글게 내세요.
더 깊이 내세요. 세게 해보세요. 더 약하게 해보세요." 이런 식으로 30분 동안
소리를 만들었어요. 처음에는 경계하는 눈빛으로 연주하던 연주자들이 얼굴이
빨개지면서 점점 몰입하더군요. 제가 동영상을 찍고 있었는데 눈물이 나서
카메라를 떨어뜨렸어요. 그냥 소리에 불과했던 음들이 음악으로 바뀌는
과정을 지켜보면서 벅찬 감동과 함께 음악은 정말 위대하다는 걸 느꼈죠.
본질적으로 음악을 마주한 순간이었습니다.

　　사실 우리가 음악회에 가서 음악을 들을 때 순수하게 멋지다고 느낄 때도
있지만 내 감정에 지배받을 때도 있잖아요. 내가 힘들 때는 눈물도 더 나고요.
똑같은 음악도 나의 감정에 따라 달라질 수 있는데 북한에서 경험한 것은
저의 감정과는 상관없이 정말 무언가 초월적인 일체감이었어요. '이게
음악이구나!'를 제대로 느꼈죠. 물론 그전에도 많은 감동이 있었지만, 그때야말로
최극상의 음악의 힘을 맛본 것 같아요.

눈물을 흘리게도 하고 때로는 위안을 주기도 하는 것이 음악의 힘이고
예술의 힘이라는 생각이 듭니다. 저도 그런 경험이 많지는 않습니다.
공연을 기획하시면서 보람 있었던 또 다른 일은 없었나요?
우리가 기획한 공연을 보고 행복해하는 분들을 보면 에너지가 생겨요.
하지만 솔직히 말해서 저는 다른 사람을 통한 위안도 중요하지만 제가 좋아서
하는 부분이 커요. '집에도 못 들어가고 진짜 내가 왜 이러고 있나.' '힘들어
죽겠다.' 하다가도 결국 공연 성과가 좋으면 "그래, 이 맛에 하는 거지!"라며
또 다시 일을 하고 있죠. 클래식 음악에는 정말 영적인 힘과 카타르시스가
있는 것 같아요. 감사한 일입니다.

선생님께서 꿈꾸시는 음악회가 있으신가요? 기획하고 싶으신
꿈의 공연은 어떤 건가요?

말 그대로 꿈이니까 한번 말해볼게요. 농구 올스타전 같이 유명한 연주자들로
오케스트라의 마지막 풀트Pult까지 다 채워서 공연을 해보고 싶어요.

서울시향은 정부 기관이라 다른 민간 공연기획사보다 근무 조건이
나을 것 같아요. 괜찮으시다면 수입을 공개해주실 수 있을까요?

급여는 일반 기획사보다 많은 걸로 알고 있어요. 이 업계에서 연봉이 가장
높은 기관 중 하나가 예술의전당과 서울시향인 것으로 알고 있는데, 사실 이 일을
좋아하니까 하는 거지 돈 보고는 못할 것 같아요. 일반 기획사의 경우 인턴은
3개월 일하고 100만 원쯤 받는 곳도 많다고 들었어요. 월급이 너무 적으니까
이걸로 어떻게 먹고살라는 건가 그런 생각이 들죠. 그래서 그런지 기획사 쪽은
이직률이 상당히 높아요.

　　서울시향의 급여는 대기업 초봉과 비슷한 정도로 시작하는 것으로 알고
있습니다. 공연 기획 쪽은 미국이 연봉을 제일 많이 주고 유럽은 우리나라와 미국의
중간 정도가 아닐까 싶네요. 언어만 된다면 외국에 가서 공부도 더 하고 일도
해보는 게 좋다고 생각해요. 외국은 틈새시장이 많고 여기보다 자리도 많아요.
여기서만 일을 찾으려고 하지 말고 해외에 나가서 일해보고 경험을 쌓는 것도
좋은 방법이라고 생각해요. 비자 받기가 쉽지 않다는 게 문제이긴 하지만요.

민간 기획사의 경우 직원은 20-30명 정도인데 업무량은 엄청 많아서
매일 야근한다던데 서울시향은 어떤가요?

고용 형태는 다르지만 사무국에는 스물다섯 명 정도가 근무하고 있어요. 저희도
야근은 기본입니다. (웃음) 그리고 특히 저희 팀은 해외와 교류가 많은 부서라
시차 때문에 야근이 더 많아요. 서울시향은 서울시 출연 기관이기 때문에 한 명 더
채용하는 것도 여러 곳의 승인을 받아야 해서 쉽지 않아요. 사실 어디든 그래요.
최소한으로 최대한의 효과를 기대하니까요.

학생들이 공연기획과 관련해서 취업을 준비할 때 어떤 것들을 신경 써서
준비해야 할까요? 정원이 적어서 들어가기 힘든 것 같은데요.

문화재단이나 공연장, 민간 기획사에 들어가려면 일반적으로 4년제 대학 졸업자,
영어 능통자, 공연기획 유경험자는 우대하는 곳이 많아요. 어디서든 다양한 경험을
쌓는 게 중요한 것 같아요. 일단 지원서도 내보고 면접도 보고 직접 부딪혀봐야
해요. 하다 보면 좋은 사람들도 만나고 좋은 기회도 얻을 수 있어요. 그러다 보면
다른 길이 보이기도 하고요.

꼭 음악 관련 학과를 졸업하지 않아도 되는 건가요? 아무래도
음악 관련 학과를 졸업하면 도움이 되겠죠?

저희 서울시향의 경우 전공자와 비전공자가 거의 반반인 것 같아요. 담당 업무에
따라 요구되는 역량이 다르기 때문이죠. 비전공자의 경우 경영학에 MBA까지
이수한 직원도 있고 회계학, 법학까지 다양한 전공의 토대 위에서 조직에 기여하고
있습니다. 저 같은 경우는 전공이 절대적으로 많은 도움이 된다고 생각해요.
하지만 비전공자라도 음악에 엄청나게 조예가 깊은 분들이라면 충분히
가능합니다.

가장 좋아하시는 음반과 가장 좋아하시는 곡은 무엇인지 궁금해요.

좋은 음반들이 많지만, 사실 음반보단 현장에서 직접 듣는 걸 더 좋아해요.
앨범 한 장만 고르기는 너무 힘든데, 뭐가 더 좋다고 하기는 어렵고 말러는
애정이 들어간 작품이라 저한테 의미가 있죠. 그중에서 서울시향이 도이치
그라모폰Deutsche Grammophon에서 발매한 말러 〈교향곡 2번〉을 좋아합니다.

마지막으로 공연기획을 꿈꾸는 후배들에게 조언 한마디 부탁드립니다.

많은 경험을 해보라고 얘기해주고 싶어요. 음악적인 것뿐만 아니라 다양한
경험들을 해봤으면 좋겠어요. 그 경험들이 다 녹아들어서 언젠가는 쓰일 때가
있거든요. 나를 강하게 감동시키는 경험은 언제 어디서 어떻게 찾아올지 몰라요.

그걸 통해서 내 인생이 완전히 바뀔 수도 있습니다. 그렇기 때문에 정말 많은
경험을 하라고 말하고 싶어요.

　　이 책의 주제도 직업과 관련된 것이고 많은 학생들이 내게 맞는, 내가 행복한
직업을 찾으려고 고군분투하고 있잖아요. 제가 아는 선생님 한 분이 "직을
쫓아가면 망하고 업을 쫓아가면 직은 따라오기 마련이다."라고 말씀해주셨어요.
저는 그 말에 굉장히 공감했어요. 지금 당장 '나는 사장이 될 거야.' '교수가
될 거야.' 이런 건 그 직이 끝나는 순간 나의 존재 가치가 사라진다는 뜻이기도 해요.
왜냐하면 나의 존재 가치를 직에 두었기 때문이죠. 사람들 대부분은 거기서
자유롭지 못합니다. 직을 통해서 업을 실현할 수 있는 길이 생기니까요. 그런데
결국 업을 따라가다 보면 직은 부수적으로 따라오는 것 같아요. 저도 이해하기
힘들었어요. 어릴 땐 학점이 A+인지 A-인지에 목숨을 걸 때도 있었죠.
그런데 지나고 나니 그런 건 하나도 중요하지 않더라고요. 많은 경험을 통해
실패도 해보고 내 자신을 깨뜨려보면 더 많은 세상이 열릴 겁니다.

백수현

이화여자대학교 음대 작곡과, 동대학 음악대학원 음악학과를 졸업하고 캘리포니아대학교UCSD, University of California, San Diego 음악대학원에서 컴퓨터음악과Computer Music를 수학했다. 2005년 6월 (재)서울시립교향악단 홍보마케팅 팀 근무를 시작하고 2009년부터 (재)서울시립교향악단 공연기획팀 과장 및 정명훈 예술감독 보좌역으로 활동하며 공연기획, 진은숙 상임작곡가의 현대음악 시리즈 〈아르스 노바〉를 담당했으며 2016년 부터 (재)서울시립교향악단 공연기획팀 차장으로 일하고 있다.

베를린필하모닉 오케스트라, 로열 콘세르트헤바우 오케스트라, 뉴욕필하모닉 오케스트라 등 세계 유수의 오케스트라와 컨소시엄을 이루어 세계적 작곡가에게 신작을 위촉하는 해외신작 공동위촉 프로젝트를 진행하는 등 활발한 활동을 보여주고 있다.

주인공이 아닌 음악은 없다

레코딩엔지니어

황병준

공기 중으로 흩어지는 음악을 잡아

영원의 소리로 담아내는 사람

가장 좋은 소리는 현장의 소리라고 믿는 그는

지금도 무거운 녹음 장비를 옮기고

설치하는 일을 마다하지 않는다

현장에 가장 가까운 소리가

가장 큰 감동을 준다고 믿으며

그는 오늘도 좋은 소리를

듣고 찾고 잡기 위해 현장을 뜬다

T1

#11

2012년에 그래미상Grammy Awards에서 클래식 부문 최고 녹음 기술상Best
Engineered Album, Classical을 받으셨습니다. 저는 그래미상 하면 가수나 프로듀서,
작곡가에게 주어지는 상만 있는 줄 알았는데 엔지니어한테 주는 상도
있다는 걸 선생님께서 상을 받으셨다는 소식을 듣고 처음 알았어요.
정확하게 어떤 상을 받으신 거죠?

그래미상의 종류가 80여 개쯤 됩니다. 팝, 힙합, 록, 컨트리, 리듬앤드블루스,
클래식 등 음악 장르에 따라 상을 주고 각 장르마다 세분화해서 서너 개씩 상을
주죠. 그중에서 프로듀서하고 엔지니어한테 상을 주는 분야가 있는데,
예를 들어서 '올해의 음반The Album of the Year' 같은 경우는 뮤지션과 작곡가뿐 아니라
프로듀서와 엔지니어가 같이 상을 받아요. 엔지니어한테만 주는 상은 하나밖에
없는데, 그게 '최고 녹음 기술상'이에요. 클래식 부문과 비클래식 부문으로 나눠서
상을 주죠. 그 두 개가 엔지니어한테만 주는 상이에요. 올해의 앨범에서 뮤지션과
엔지니어 모두에게 상을 주는 경우도 있어요. 제 입장에서 보면 그래미가 뭘 좀
아는 거죠. 이제 엔지니어도 음악을 만드는 주체로서 작곡가나 가수와 같은 위치로
본다는 뜻이니까요.

그 앨범이 〈엘머 갠트리Elmer Gantry〉라는 오페라 앨범이잖아요.
제가 듣기로는 라이브 앨범이라고 들었습니다.

네, 라이브 앨범이에요. 미국 작곡가 로버트 알드리지Robert Aldridge의 오페라
〈엘머 갠트리〉의 실황 공연을 녹음한 앨범입니다. 두 번의 공연을 녹음해서 좋은
부분만 모아 편집해서 출시했죠. 초연은 2000년대 중반에 했고 녹음은
이 앨범이 처음입니다.

오페라는 무대에서 많은 사람이 움직이고 무대 아래에 오케스트라도
들어가잖아요. 관중들도 앉아 있고요. 그 현장을 녹음한다는 게
정말 어려운 작업일 거라는 생각이 들어요.

아마 오페라 녹음이 제일 힘들 거예요. 오케스트라가 있고 솔로 가수들이 있고

합창단이 있고 사람들이 돌아다니죠. 가수가 마이크의 제일 좋은 위치에 서서 부르는 게 아니라 왔다 갔다 하니까 분명히 어려운 점이 있습니다. 그리고 공연 실황이니까 변수도 있을 수 있고요. 저희와 함께 후보로 지명된 팀이 다섯이었는데, 보통 500~1,000개의 작품이 후보로 올라와요. 그중에 10,000여 명의 그래미 회원들(그래미를 수상한 음악인들과 음반산업 종사자들, 음반 프로듀서와 스튜디오 기술자 등으로 이루어진 10,000여 명의 전 미국 레코드 예술과학 아카데미Nation Academy of Recording Arts & Science, NARAS 회원들의 투표로 결정된다)이 다시 다섯 개씩 후보를 뽑습니다. 자기가 들을 때 소리가 제일 좋은 앨범을 다섯 개씩 뽑아서 다섯 작품이 후보로 올라오는 거예요. 후보로 올라온 다섯 개 작품 중에서 재투표를 해요. 그런데 저희가 후보로 올라왔을 때 오케스트라 앨범하고 콘체르토 앨범 등이 있었는데 그래미 회원들이 오페라 녹음이 얼마나 어려운지 잘 알고 있었고, 녹음된 결과가 괜찮게 나왔기 때문에 상을 준 것 같아요.

　오페라에서 오케스트라는 고정돼 있지만 사람들이 돌아다니기 때문에 녹음을 하려면 사전에 악보를 철저히 읽으면서 어디서 어떤 인물이 어떤 동선으로 움직이는지 파악해야 하고, 그 동선에 따라서 마이크를 미리 다 설치해놔야 해요. 저희가 녹음을 두 번 했는데, 공연하는 바로 그날 가서 녹음하는 게 아니고 일주일 전에 가서 리허설을 굉장히 여러 번 봐요. 보면서 동선을 파악하죠. 이 작업은 저희만 열심히 한다고 되는 게 아니라 프로덕션팀하고 다 같이 어우러져야 해요. 리허설을 네다섯 번 보고 드레스 리허설 보면서 철저하게 준비하죠.

　변수도 있습니다. 가수가 무대 뒤에서 노래할 때도 있고 관객석에서 노래할 때도 있는데, 그런 경우에 마이크가 가수에게 잘 부착돼 있지 않으면 소리가 안 좋아요. 그런 여러 상황을 다 생각해야 하기 때문에 프리프로덕션Pre-Production이 정말 중요합니다. 그런 사전 작업들이 팀워크를 이뤄서 잘 계획돼야 좋은 앨범이 만들어지는 거죠. 정말 엄청 열심히 해야 해요.

오페라 작품을 녹음하려면 오페라 악보를 볼 줄 알아야 하고 음악적 흐름이나 극의 변화 등을 알아야만 할 수 있을 것 같아요. 공학적인 것뿐 아니라 음악적인 지식도 있어야 가능한 작업이라는 생각이 드는데, 그런 측면에서 음대 나온 학생들이 이쪽 일에 더 쉽게 접근할 수도 있는 건가요?

그렇죠. 녹음 쪽 엔지니어 프로듀서가 되려면 음악적인 게 제일 중요합니다. 음악과 기술이 같이 갈 수밖에 없어요. 음악을 먼저 공부하든 기술을 먼저 공부하든 그건 상관없지만 언젠가 한 번은 둘 다 통과해야 합니다.

저는 공대를 다녀서 녹음 기술 쪽으로는 음대 졸업생들보다 쉬운 부분이 있었어요. 더구나 나중에는 음대까지 다녀서 훨씬 유리하기도 했죠. 음대에선 화성법, 대위법도 배우고 시창청음도 하잖아요. 악기도 하나 하고 앙상블도 하고요. 그때는 고생스러웠지만 잘 통과해서 이 일을 할 수 있게 된 것 같아요. 음악과 공학 두 분야를 모두 잘 알면 음악 프로듀싱하는 데 훨씬 도움이 됩니다. 어느 쪽이든 부족한 부분이 있으면 분명 어려움이 있고요.

녹음뿐 아니라 믹싱Mixing과 마스터링Mastering도 하고 회사의 대표이기도 합니다. 어떻게 불리길 원하세요?

레코딩 엔지니어Recording Engineer 또는 프로듀서Producer로 불리길 원합니다. 제 스스로가 음악과 접해 있는 일을 한다고 생각하거든요. 제가 녹음하는 것들이 음악이 없으면 아무 의미가 없어요. 영화의 사운드 효과Sound Effect 같은 것보다 영화음악을 더 많이 하고요. 녹음해야 하는 대상이 거의 음악이기 때문에 그런 호칭이 편하고 좋습니다.

가장 중요하게 여기는 게 필드 레코딩Field Recording이라고 들었습니다. 현장에서 녹음한 것, 현장에서 소리를 담는 것을 중요하게 여긴다고 들었는데, 그걸 고집하시는 이유가 있으신지요?

음악 프로덕션 녹음은 세 단계로 진행됩니다. 맨 처음이 녹음이고 두 번째는 믹싱과 에디팅, 마지막 단계가 마스터링이죠. 그런데 꽤 많은 엔지니어들이

녹음은 적당히 하고 부족한 건 믹싱이나 에디팅에서 다 고칠 수 있다고 생각해요.
마스터링에서도 고칠 수 있다고 생각하고요. 저는 그렇게 접근하지 않습니다.
처음에 소리를 잘 받아야 그게 죽 연결되면서 좋은 작품이 나오거든요. 그렇게
되려면 맨 처음에 가장 자연스럽고 좋은 소리를 받아야 하는데, 그러면 어떤
음악들은 스튜디오보다는 현장에서 녹음하는 게 훨씬 소리가 자연스럽고
풍부해요. 한마디로 소리가 더 좋다는 거죠. 다른 좁은 공간에서 녹음할 때와는
전혀 다른, 표현할 수 없는 소리들이 나오기 때문에 현장에서 녹음해야만 합니다.
하지만 굉장히 힘들죠. 장비들도 다 옮겨야 하고, 누가 보면 거의 이삿짐 센터라고
할 정도로 짐이 많아요. 장비 다 들고 나가서 설치하고 끝나면 장비들 다 걷어서
다시 들고 와야 하니까 고충이 많습니다. 힘들지만 소리가 훨씬 좋다는 장점이 있죠.

홀에서 녹음하면 홀의 느낌이 더 나기 때문에 그런가요?
그렇죠. 요즘엔 합창단원 육십 명 정도 들어갈 큰 스튜디오가 거의 없어요.
옛날에는 있었는데 지금은 거의 없어졌죠. 합창단 녹음을 하면 스튜디오에서는
울림이 전혀 없고 개별 소리들이 많이 나요. 소리가 잘 섞이지 않죠. 교회나
성당에서 녹음했을 때 소리가 잘 섞입니다. 오케스트라도 미국이나 유럽에서는
스튜디오 녹음도 하는데, 실상은 교회를 개조한 스튜디오들이어서 규모가
굉장히 큽니다. 연주홀 크기의 공간이라서 소리가 잘 나오죠.
 그렇다고 제가 모든 종류의 음악이 현장 레코딩에 맞다고 주장하는 건
아닙니다. 주로 전기적인 증폭을 하지 않는 음악, 즉 어쿠스틱 악기들을 쓰는
음악들은 대부분 현장 녹음에 적합한 경우가 많아요. 클래식, 국악, 재즈 같은
음악들이 그렇습니다. 간혹 팝이나 록도 현장에서 녹음한 게 어울릴 수도 있어요.
팝이나 록은 라이브 공연을 녹음할 때 어쩔 수 없이 현장 녹음을 할 수밖에
없죠. 체육관이나 공연장에서 공연하니까요. 저도 재작년에 김창완 밴드 녹음
작업을 진행했는데, 그때는 김창완 씨가 한 번에 녹음하는 걸 원했기 때문에
클럽에서 녹음했습니다. 결과가 굉장히 만족스럽게 나왔어요. 보통 팝이나 록은
스튜디오 녹음을 하면 오버더빙이라고 해서 드럼이나 베이스를 녹음해놓고,

그걸 들으면서 그 위에 키보드 녹음하고, 또 그 세 개 녹음본을 들으면서
기타 녹음하고, 그걸 들으면서 보컬 녹음을 하거든요. 하지만 필드 레코딩은
한꺼번에 이 모든 걸 녹음하기 때문에 훨씬 시너지 효과가 있습니다. 사실 음악은
뮤지션들끼리의 소통이 필요하잖아요. 관객들도 그들이 서로 소통하면서 함께
연주하는 모습을 보는 것이고요. 그러니 그렇게 녹음했을 때 음악적인 완성도가
높습니다. 사운드 자체가 좀 다르죠.

레코딩엔지니어를 하게 된 결정적인 계기가 인상적이었어요. 해외 음반과
우리나라 음반을 비교해서 들어보니 음질적으로 차이가 많이 나서
내가 잘 만들어보고 싶다는 생각이 들었기 때문이라고 말씀하셨더라고요.
제가 공부하던 시점은 거의 20년 전이었기 때문에 그때와 지금을 비교하는 건
조금 맞지 않아요. 하지만 어쨌든 그 당시에 제가 접했던 몇몇 클래식 음반과
국악 음반들은 녹음 상태가 매우 안 좋았어요. 지금은 잘 만들어진 음반이
굉장히 많죠.
　　　저는 어릴 때부터 음악을 정말 좋아했어요. 오디오 마니아라고 하죠.
오디오 장비는 무조건 좋은 것 쓰고 좋은 음반 모으는 것부터 출발했기 때문에
그 당시 음질이 좋다고 꼽히는 해외 음반이 있으면 꼭 사서 들어봤어요. 그 음반과
우리나라 음반을 들어보면 차이가 아주 컸죠. 지금은 점점 좋아지고 있습니다.
실력 있는 엔지니어들도 많고 해외에서 공부하고 들어온 엔지니어들도 있고요.
우리나라에서 녹음한 것을 해외로 가지고 나가서 완성하기도 하고 해외에서
녹음해서 우리나라에 들어와 완성하기도 하는 등 교류가 많기 때문에 녹음 상태가
상당히 좋아졌습니다. 하지만 예전에는, 아마 제가 알기로는, 필드 레코딩이라든가
로케이션 레코딩Location Recording 같은 개념이 없었을 거예요. 어쩔 수 없이 현장에서
녹음하더라도 노하우가 거의 없었을 테고요. 그런 문제의식을 가지고 있던 때가
대학교 다닐 때였으니 1980년대 말 정도였죠. 그때는 우리나라와 유럽이나 미국
사이의 기술 격차가 심각했습니다. 지금은 거의 따라왔다고 생각해요.

녹음 뒤에 믹싱 작업과 마스터링 작업을 하신다고 했는데
믹싱과 마스터링의 차이가 무엇인가요?

믹싱은 개별 곡에 대해서 밸런스를 맞추죠. 아주 디테일하게 밸런스를 맞추는
작업이에요. 보컬 키우고 줄이고 악기들도 각각 밸런스 맞추고 음색들도 맞춰요.
그런 곡들이 모여서 한 앨범이 되는데 마스터링은 각 곡들을 모아놓고 각 곡들로
한 앨범을 다루는 거예요. 믹싱은 한 곡으로 2-3일 작업할 수도 있고 일주일
작업할 수도 있어요. 이렇게 그 곡에 집중하다 보면 전체 앨범에 집중할 수 없죠.
그러니까 마스터링은 전체 앨범으로 봤을 때 각 곡의 밸런스, 가령 소리 크기라든가
음색, 어떤 곡은 위쪽 소리가 많을 수도 있고 어떤 곡은 아래쪽 소리가 많을 수도
있고요. 그런 차이들을 조정하는 겁니다. 최종 검증이라고 보시면 돼요. 최종적으로
작곡가의 의도를 살리기 위한 작업이라고 보시면 됩니다. 음색도 다 만지고
스테레오감 넓이도 보고 음량도 맞추고요. 마스터링 전에는 음량이 들쑥날쑥해요.
그다음에 곡 사이 간격이라든가 페이드아웃을 어떻게 하는가 하는 부수적인 것들,
예를 들어 곡 순서를 정하죠. 그러니까 마스터링은 음반으로 만들어져서 사람들이
들을 때 상업적인 음반으로서 문제가 없는지 마지막으로 점검하고 문제가 있으면
고치는 작업입니다.

　　녹음이나 믹싱은 짧게 걸리면 몇 주, 며칠 만에 끝날 수 있고 길면 1년 넘게
갈 수도 있어요. 마스터링은 거의 하루 안에 끝나죠. 곡들 전체를 하나로 묶는
작업이니까요. 책을 만들어보면 아실 텐데, 책은 저자가 쓰지만 편집하는 사람이
있잖아요. 편집자가 맞춤법도 고치고 순서도 바꾸는 작업을 하는데, 그걸
마스터링이라고 보시면 됩니다. 저자가 책을 쓰는 걸 믹싱이라고 보면 되고요.
일반적으로 믹싱된 음원과 마스터링된 음원을 들어보면 믹싱된 음원은 뭔가 좀
덜 프로페셔널한 느낌이 나요. 마스터링한 음원은 딱 들어보면 우리가 소위 듣는
상업적인 앨범의 소리가 나죠.

마스터링 작업하신 앨범이 많더라고요. 특히 영화음악 앨범을
많이 작업하셨던데요.

제가 주로 많이 하는 게 필드 레코딩과 마스터링입니다. 제 명함에도 그렇게
써 있습니다. 필드 레코딩은 음반 작업의 세 단계, 그러니까 아까 말한 대로 녹음,
믹싱, 마스터링을 다 하는 거죠. 마스터링은 장르를 구별하지 않고 작업하는데,
특히 팝이나 록은 스튜디오 녹음이 많아서 믹싱된 것들이 옵니다. 그 믹싱된
음원들의 마지막 마스터링 작업들을 제가 하는 거죠.

작업은 주로 밤에 하시나요?
저희는 주로 낮에 하려고 노력해요. 음악하는 사람들은 다 아는데, 믹싱은 특성상
밤에 하는 경우도 종종 있어요. 하지만 마스터링은 마스터가 나오는 최종 단계이기
때문에 굉장히 맑은 정신으로 해야 해요. 이렇게 비교하면 어떨지 모르겠는데,
연애편지는 밤에 이불 속에 엎드려서 쓰잖아요. 다 쓰고 아침에 일어나서 다시 읽어
보면 창피해서 찢어버리듯이, 음악도 굉장히 감성적인 부분이어서 밤에는 레코딩과
믹싱 작업을 주로 해요. 마스터링은 최종 점검 단계이기 때문에 감정이 너무
들어가면 음반이 망가질 수 있어요. 물론 밤에 작업하시는 분도 있어요. 그런데
주로 오전에 시간 내서 밤 늦기 전에 마치는 게 보통이에요.

작업하시다 보면 생각했던 만큼 소리가 안 나올 때도 있을 텐데
작업이 마음먹은 대로 안 풀릴 때 스트레스는 어떻게 푸시나요?
사실 마지막 결과가 안 좋은 건 대부분 녹음할 때부터 잘못된 거예요. 연주자가
기량이 안 된다든가 음색 자체가 안 좋은 경우도 가끔 있죠. 녹음할 때 연주자가
있는 방과 우리가 녹음을 듣는 방이 따로 있거든요. 영화 찍을 때 감독이 모니터를
보면서 찍듯이 저희도 철저하게 방을 분리해놓고 녹음해요. 마이크로 들어오는
소리만 들어야 마지막 결과물을 인식할 수 있기 때문이죠. 그런데 아주 드문
경우이지만 어떤 연주자들은 마이크가 고장났나 싶은 소리를 낼 때가 있어요.
그래서 연주자들 방에 가서 소리를 들어보면 마이크에서 들리는 소리랑 똑같은
소리를 내요. 음악적인 준비가 안 된 연주자인 거예요.
 만약 밸런스가 잘못됐다거나 잘못된 음색으로 녹음됐다면 대부분 녹음할

때부터 편곡이 잘못됐거나 편성이 잘못된 경우가 많습니다. 베토벤이나 바흐 같은 작곡가들은 그런 소리들을 아주 천재적으로 잡아내고 인식했기 때문에 곡을 쓰면 자동으로 밸런스가 맞았죠. 그래서 녹음할 때 밸런스가 안 맞으면 아예 편성 자체를 바꿔버리거나 어떤 악기를 빼버리거나 다른 악기를 추가하는 식으로 가는 경우가 많습니다. 그 자리에서 편곡을 하는 거죠. 미리 준비해서 오지만 그게 마음에 안 들어서 순발력을 발휘해야 하는 경우인 거예요. 그런데 그런 여건이 안됐을 경우, 예를 들어 실황 공연이면 고칠 수가 없잖아요. 그럼 어떻게 해서든 잘해보려고 안간힘을 쓰긴 하는데 안 되는 건 어쩔 수 없습니다. 그리고 모든 작업이 그렇듯 항상 100퍼센트 마음에 쏙 드는 작품이나 작업만 있는 건 아니에요. 그렇게 마음먹은 대로 결과가 나오지 않았을 땐 빨리 잊어버려야 합니다.

　　이런 경우도 있어요. 영화음악은 폴란드나 체코에서 녹음해온 걸 제가 믹싱과 마스터링만 하는 경우가 있거든요. 녹음이 굉장히 마음에 안 드는 거예요. 어쩌겠어요. 어쨌든 그걸 갖고 만져봐야죠. 상황 안에서 최선을 다하는 겁니다. 요리사가 재료가 나쁘다고 탓할 수만은 없잖아요. 어떻게든 요리해서 밥을 먹여야 하니까요. 물론 반대의 경우도 있어요. 녹음은 잘했는데 믹싱 엔지니어나 마스터링 엔지니어가 그걸 망가뜨릴 때도 있죠. 누가 그 세 단계를 만지느냐, 그 사람이 얼마나 기술적으로 원숙한가, 소위 얼마나 경험이 많은가, 얼마나 좋은 취향을 가지고 있는가, 귀가 얼마나 좋은가에 따라 앨범의 질이 달라집니다. 요리사들이 같은 재료로 다른 맛의 요리를 만들어내는 것과 똑같아요. 사람마다 취향이 다르니까요.

어떤 홀에서 녹음했고 기계 수치가 어느 정도인가도 중요하지만
내 귀에 정확하게 느낌이 왔을 때를 더 많이 믿으시는 것 같아요.
그러려면 귀 훈련이 중요할 것 같은데 좋은 소리를 알기 위한 훈련은
어떻게 하는 게 가장 좋을까요?
우리가 음악을 들을 수 있는 방법에는 크게 두 가지가 있어요. 하나는 실제 공연하는 것을 보는 것이고 또 다른 하나는 음반을 듣는 건데, 좋은 공연을

많이 보는 게 제일 좋습니다. 실제 소리가 어떻게 나는지를 알아야 하는데 좋은
환경과 좋은 자리에서 좋은 실제 음악을 많이 듣는 것이 굉장히 중요해요.
그리고 좋은 뮤지션들이 연주하는 것을 많이 들어야 합니다. 잘 프로듀싱되고
잘 녹음된 음반을 들을 수 있는 능력을 기르는 게 매우 중요하죠. 어떤 음반이
좋은 음반인가란 질문을 수없이 해야 합니다. 그건 어떤 책이 좋은 책이냐고
묻는 것과 똑같아요. 책을 처음 볼 때는 무슨 책이 좋은지 모르지만 한 권씩 보다
보면 자기가 이끌리는 데로 가잖아요. 다른 사람들이 추천하는 책도 찾아보고요.
음반도 똑같습니다. 듣다 보면 '아, 소리가 이런 식으로 가는구나.'라는 걸
알게 됩니다. 자기 주관이 생기고 취향이 생기는 거죠. 그러면서 다른 사람이
추천하는 음반도 듣고 평가하고 받아들이게 돼요. 끝없이 열심히 듣는 수밖에
다른 방법은 없습니다.

선생님께서도 처음부터 녹음을 잘하진 않으셨겠죠? 처음에는 다른 사람
밑에 들어가서 기계 다루는 것부터 배우셨을 텐데 인내심도 필요할 것 같아요.
굉장한 인내력을 요하죠. 한 번에 좋은 기회가 주어지는 경우는 드뭅니다.
한 번의 기회가 주어졌을 때 그걸 어떻게 처리하느냐가 그다음 상황을 결정하죠.
내가 어떤 일을 받았을 때 그것을 잘해내기 위해서 정말 철저하게 준비하는 것,
그러니까 어떤 마이크를 쓰고 돌발 상황이 발생했을 때 어떻게 순발력을 발휘해서
내가 원하는 소리를 만들어내느냐 하는 대책도 마련해야 해요. 그 일에 완전히
집중해야 하죠. 작업실에 들어와서도 이걸 어떻게 조합했을 때 더 좋은 소리가
날까, 이렇게도 해보고 저렇게도 해보고 여러 시도를 해야 합니다. 아까도 요리에
비유했지만, 어떤 조미료를 넣고 재료의 비율을 어떻게 하는지 등 하나의 요리법이
나오기까지는 엄청난 시간과 노력, 재료가 들어가잖아요. 한 번에 좋은 요리법이
나올 수는 없죠. 밤을 새면서 여러 가지 조합을 만들어보는 거예요.
자기가 원하는 소리가 나올 때까지 시간에 구애받지 않고 씨름하는 겁니다.
그런 시간들이 모여서 나만의 노하우가 쌓이고 경험이 생기면서, 그것들이
축적되어 점점 실력이 느는 거죠.

그러니까 이 일은 정말 좋아하지 않으면 할 수가 없어요. 엔지니어나 프로듀서 들이 만나서 무슨 얘기를 하냐면 "거기서 1데시벨(dB)만 올려보자." 그러거든요. 그런데 보통 사람들은 그 정도는 들어도 구별 못해요. 우리는 "아니야. 여기서 0.5를 내려야 돼." 그러면서 밤을 새지만 일반인들한테는 똑같이 들리거든요. 그걸 위해서 밤을 새는 거예요. 그러면서 우리끼리 이런 얘기를 하죠. "우리가 이렇게 열심히 하는데 도대체 우리나라에서 몇 명이나 이걸 알아줄까?" "더 좋은 소리를 내기 위해서 이렇게 해봤다 저렇게 해봤다 별짓을 다하는데 그걸 알아줄 사람이 몇 명이나 있을까?" "우리가 하는 대화를 이해하는 사람이 도대체 몇 명이나 될까?" 그런 이야기들을 합니다. 밤새면서 지치면 그런 대화를 나누죠. 그러니까 음악을 정말 좋아하지 않으면 이 일은 재미없어서 못해요. 금방 지루해져요. 유명한 사람들 만나면 좋지 않냐고 생각하는 사람도 있겠지만 그런 잠깐의 설렘으로 이겨내고 지속할 수 있는 일이 아닙니다. 그런 기쁨은 정말 잠깐이죠. 음악을 좋아하지 않으면 고통스러운 작업입니다.

그렇게 애써서 작업했는데 의뢰한 사람이 마음에 들어 하지 않으면
어떻게 하세요?

초창기에는 제가 어떤 성향의 소리를 잡는지 잘 모르니까 여러 성향의 의뢰인들이 다 왔어요. 하지만 몇 년이 지나면 정리됩니다. 제가 내는 맛을 좋아하는 사람들은 제 음식을 먹으러 올 것이고, 제가 내는 맛이 흡족하지 않거나 취향에 맞지 않으면 안 오는 거죠. 몇 년 안에 제 취향과 잘 맞는 사람들만 작업을 의뢰하게 됩니다. 그 사람들이 또 다른 사람을 소개하고 그렇게 연결되죠. 그래서 나중에는 작업하기 편해져요. 제가 하고 싶은 대로 해도 처음부터 저의 방식을 좋아하는 사람들이니까 신뢰감이 확 올라가거든요. 옛날에는 '이거 고쳐주세요, 저거 고쳐주세요.' 그런 요구 사항 다 듣느라 시간을 많이 보냈어요. 우리나라 들어와서 처음 일을 시작할 땐 사람들이 잘 모르니까 어쩔 수 없이 겪어야 하는 과정들이 있었죠. 그때 스트레스 받으면 안 돼요. 서로를 잘 모르기 때문에 벌어지는 일이니까요. 그 시간들을 넘어서면 편해집니다.

요즘엔 음반을 사서 듣는 사람들보다 음원을 듣는 사람들이 훨씬 더 많아서
음향의 가치와 음질의 수준을 잘 모르는 것도 같습니다. 음악 시장이 한 번 듣고
소비하는 음원 위주로 바뀐 것에 대해 아쉬움도 많으시겠어요.

보통 사람들은 자기들은 막귀라면서 자신들의 청음 능력을 너무 비하하는 경향이
있어요. 그러나 사실은 조용한 환경에서 집중해서 들으면 어떤 소리와 음악이
좋은 것인지, 더 자연스러운 것인지 누구나 구분할 수 있습니다. 최근에 MP3나
스트리밍으로 음악을 듣는 사람들이 많아졌는데 좋은 음악과 좋은 소리는
이런 상황에서도 구별됩니다. 시간과 형편이 돼서 음악을 만드는 사람들이
전하려고 하는 메시지를 더 정확하게 들으려고 노력한다면 기쁘고 좋은 일이죠.
압축된 형태의 음악이 아니고 고음질의 음원을 조용한 환경에서 감상한다면
우리 삶이 훨씬 더 윤택하고 행복해질 수 있다고 생각해요.

우리나라도 예전보단 녹음 기술을 공부하는 공간이 많이 생겼습니다.
음향 관련 학과도 생겼고 대학원 과정도 있는데, 음악하는 분들 중에
버클리 음대Berklee College of Music 출신이 많으시더라고요. 버클리만의
특별한 장점이나 매력이 있나요?

녹음 공부하는 학생들에게 버클리 음대는 장점이 아주 많죠. 거의 전 세계에서
수많은 학생들이 모여요. 미국 내에서 외국인 비율이 제일 높은 학교죠. 외국인
비율이 높다는 건 수많은 나라의 다양한 음악이 다 존재한다는 뜻입니다.

　　교과 과정에 앙상블 수업이 있어요. 밴드 수업이죠. 재즈 밴드가 될 수도 있고
팝이나 록 등 모든 종류의 음악이 다 존재하는데, 그런 밴드만 해도 수백 개예요.
그 밴드가 합주하는 걸로 마지막 평가를 하죠. 그런 밴드뿐만 아니라 학생들끼리
하는 밴드도 1,000개가 넘는 걸로 알고 있어요. 그러니까 녹음 엔지니어링을
공부하는 학생들에겐 다양한 음악을 녹음할 수 있는 기회가 넘쳐나는 거예요.

　　제가 다닌 과는 뮤직프로덕션 앤드 엔지니어링Music Production & Engineering인데,
프로젝트할 때 학생 프로듀서가 학생 엔지니어 한 명을 고용하고 학생 작곡가도
고용하는 방식이에요. 작곡가 학생에게 편곡을 부탁하는 거죠. 버클리 학생들

| 위 | 2012년 제 54회 그래미상 클래식 부문 최고 녹음 기술상을 수상하고 받은 트로피

| 아래 | 녹음실의 콘솔 장치

전부가 다 연주자니까 잘하는 애들 불러서 녹음하는 거예요. 만약 드러머가 아파서 못 온다면, 드럼 연습실 아무 데나 들어가면 수십 명이 드럼 연습을 하고 있어요. 걔네들이 드럼 연주하는 거 보고 내가 녹음하려는 스타일하고 비슷하게 치는 애가 있으면 "나 오늘 녹음하는데 네가 와서 연주할래?" 하고 물어봤을 때 안 한다는 애가 한 명도 없어요. 녹음해놓으면 결과물이 포트폴리오가 되니까요. 그런 식으로 녹음 연습을 하니까 천국이죠. 꼭 프로젝트가 아니더라도 "나 오늘 피아노 녹음 연습해보려고 하는데 새벽 2시부터 4시까지 와서 피아노 좀 쳐줄래?" 하면 안 온다는 애 없어요. 그렇게 연주하는 동안 우리는 마이크 여러 개를 대봐요. 이런 음악은 어떤 마이크가 좋을까, 가까이 대면 좋을까 멀리 대면 좋을까 시험해보는 거예요. 그렇게 해서 녹음된 것을 연주해준 학생들한테 주면 그 학생은 그걸 자기 포트폴리오로 써요. 서로 도와주는 거죠.

앙상블 수업 중에 레코딩 랩Recording Lab이라는 게 있어요. 녹음해서 결과를 제출해야 해요. 그러려면 학생 엔지니어가 필요하죠. 엔지니어과 학생들에겐 녹음 공부할 수 있는 좋은 기회인 거죠. 버클리를 흔히 재즈 학교라고 알고 있는데 그렇지 않아요. 세상의 거의 모든 음악이 있다고 보면 됩니다. 타악기도 있고, 기타, 베이스, 드럼, 재즈도 전통 재즈 하는 애들이 있고, 라틴음악 하는 애들, 중동음악 하는 애들, 힙합 하는 애들, 팝 하는 애들, 클래식 하는 애들 등 별 음악이 다 있어요. 재즈 하는 학생들은 10퍼센트 정도밖에 안 돼요. 이론은 다 재즈에서 나오지만 대부분 자기가 하고 싶은 음악을 해요. 자기 음악을 하는 거죠. 아니면 거기서 만난 뮤지션들하고 새로운 음악을 하죠. 자기가 하고 싶은 음악을 한다는 점이 굉장한 강점이에요. 제가 뉴욕에서 오디오 학교를 잠깐 다녔는데 거기에는 뮤지션이 없어요. 다 엔지니어 되겠다고 오는 애들이니까 외부에서 뮤지션을 데려와야 해요. 그러면 일이 이중으로 힘들고 피곤해요. 그런 힘든 시스템에 비하면 버클리는 음악하는 친구들한테도 좋은 곳이지만 녹음 공부하는 사람들한테는 더없이 좋은 곳이죠. 지금은 제가 다니던 때에 비해서 훨씬 더 유명한 학교가 됐어요. 음악 쪽으로 하버드 대학이나 MIT 같은 학교가 되어버렸으니까요.

공대를 다니시다가 시험을 봐서 버클리 학부 과정으로 가신 거죠?
음악적인 지식이나 실력이 없었을 텐데 어떤 시험을 보고 어떤 준비를
하셨는지 궁금합니다.

어릴 때부터 피아노를 쳤어요. 교회에서 기타도 치고 성가대도 하면서 기본적으로
음악을 계속해왔죠. 제가 버클리에 갈 때는 지금보다 조금 수월했어요. 지금은
경쟁률이 너무 세져서 어려워요. 지금 저보고 다시 버클리에 가라고 하면 아마
못 들어갈 거예요.

버클리에서는 악기를 하나 준비해서 오디션을 봐야 해요. 어떤 악기든
상관없고 어떤 곡을 연주해도 괜찮아요. 제가 알기로는 한 곡을 연주하고 요즘은
약간 재즈 이디엄Idiom(어법)이 있어야 해서 즉흥연주를 해야 해요. 그다음으로
테스트하는 게 악보 보고 바로 치는 초견과 청음, 즉흥연주를 시켜요. 10점 만점에
등급을 매기죠. 전공 없이 입학하기 때문에 녹음 기술에 대한 시험은 없어요.
1년 뒤에 자기 전공을 선택할 수 있죠. 나는 기타를 전공하겠다, 작곡을 공부하겠다
그렇게 선택할 수 있어요. 하지만 우리 과는 녹음 장비들이 제한돼 있기 때문에
다시 경쟁을 해야 해요. 그래서 우리 과만 경쟁률이 3 대 1, 4 대 1 정도 됩니다.
1년 동안의 음악 성적, 악기 연주 성적과 에세이, 인터뷰 그렇게 세 개로 학생을
선발해요. 그걸 왜 보냐면, 음악을 잘 못하면 좋은 엔지니어나 프로듀서가
될 가능성이 없다고 생각하는 거예요. 그래서 1년 동안 무조건 음악을 해야 해요.
졸업하려면 또 2년 동안 음악을 해야 하고요. 화성, 시창, 청음, 대위, 초견,
앙상블 수업 등을 4학기 동안 다 들어야 합니다.

청음 시험은 단선율 듣고 받아쓰는 것도 있고 화성 테스트도 해요.
쉬운 거부터 하죠. 3화음부터 하고 그다음에 장·단7화음, 증7화음, 감7화음,
텐션 있는 것까지 점점 단계가 올라가요. 그걸 5분 만에 다 보죠. 초보 단계는
쉽게 들리니까 학생들이 금방 적어요. 그러다가 어려운 7화음에 들어가면
헷갈려서 못 쓰고 멍하니 있죠. 클래식 과정에 나오는 코드나 스케일에
비해 재즈는 무궁무진하거든요. 스케일도 장조나 단조 외에 블루스 음계도 많이
쓰고 도리안Dorian이나 프리지안Phrygian, 믹솔리디안Mixolydian 같은 교회 선법도

많이 사용하고요. 하여튼 음대생으로 2년을 살아야 해요. 그러니 저처럼 처음부터 음악을 공부하지 않았던 사람은 정말 힘들어요. 클래식을 공부하다 온 사람들도 힘들어 하더라고요. 이디엄이 다르니까요. 다 힘들어요. 재즈 이론을 토대로 하지만 거기서 아이디어를 얻어 자기만의 음악을 해야 하기 때문에 다 힘듭니다. 음악적인 귀가 있고 아이디어가 있는 사람들은 배울 게 굉장히 많죠. 버클리가 대중음악 이론을 만드는 곳이니까요.

　　화성수업 첫 시간이었는데 교수님이 들어와서 비틀스 곡을 분석하더라고요. 하모니가 어떻게 진행되는지 설명해주고요. 이건 패싱 노트 Passing Note(경과음)고 어쩌고저쩌고 하면서 분석하는데 클래식이랑 똑같아요. 그런 음악 좋아하는 사람들은 좋죠. 그 곡이 분석된다는 건 내가 비슷한 곡을 쓸 수 있다는 얘기니까요.

버클리에서의 추억이나 인상 깊었던 수업 방식, 그런 공부가 왜 필요하며
프로 세계에 들어와서 어떤 도움이 되었는지 들려주세요.
우선 버클리는 모든 수업이 매우 실용적이에요. 거의 모든 수업의 학생 정원이 열 명 정도밖에 되지 않습니다. 따라서 교수님과 학생 사이의 의사소통이 매우 활발하죠. 이론 수업일지라도 그 이론이 음악에서 실제로 쓰이는 방식을 항상 실습시키고 곡을 쓰게 하고 자신이 추구하는 음악에 사용해보도록 합니다. 그리고 학생 프로젝트라도 프로의 세계와 똑같은 형식을 취해서 실제 상황을 미리 겪을 수 있게 해요. 학교를 벗어났을 때를 대비시키는 거죠.

미국에서 공부하셨고 우리나라 대학에서도 학생들을 가르치고 계시는데,
혹시 우리나라 학생들한테 아쉬운 점이 있으신가요?
제가 한 10년 동안 열심히 강의를 했는데 지금은 정기적으로 나가는 곳이 없어요. 학기 중에 정기적으로 시간 내는 게 힘들어서 특강 위주로 수업하죠. 강의 나가면서 제가 느낀 건 자기가 정말 좋아서 하는 거면 좋겠는데 그게 아닌 학생들이 많다는 점이에요. 다들 대학 가니까 자기도 대학은 가야겠고, 그래서 부모님이 내주는 등록금으로 그냥 학교 다니는 경우가 많은 것 같아요. 대학원생들조차 그냥 시간

보내려고 대학원 다니는 경우가 많아요. 사회 나가기 전에 뭘 할까 생각하는 단계로 보는 것 같아요. 공부를 위한 공부를 하는 거지, 자기가 앞으로 뭘 하면서 살아야 할까를 고민하면서 공부하는 게 아닌 것 같아요. 그건 억지로 하는 공부예요. 정말 하고 싶어서 하는 공부를 해야 하는데 말이죠.

저는 버클리에 있을 때 프로듀서 엔지니어 학과에 정말 가고 싶었기 때문에 공부를 악착같이 했어요. 거기서 떨어지면 공대 박사 과정까지 갔다가 학부로 바꾼 의미가 없잖아요. 학과를 선택한 뒤에도 궁금하고 알고 싶은 게 많았기 때문에 정말 공부에 빠져 살았어요. 재미있었거든요. 그러다 보니 자연스럽게 질문도 많이 하게 됐죠. 의문스러웠던 것들에 대한 해답을 찾는 공부였으니까 그럴 수밖에 없었어요. 무언가가 궁금하지 않다면 공부하는 게 무슨 재미겠어요. 졸업장을 위한 공부일 뿐인데요. 자기가 뭘 하고 싶은지 잘 알고 있어야 해요. 성적을 잘 받으려고 공부하는 시대는 이제 지난 것 같아요.

강의할 때 학생들한테 꼭 하는 얘기가 있어요. "너희들이 이렇게 성적 잘 받으려고 하는 건 나중에 교수되려고 그러는 것 같은데, 학점이 높다고 해서 교수가 될 수 있는 건 아니다." 그런 말을 많이 합니다. 성적 잘 받으려고 하지 말고 진짜 하고 싶은 게 뭔지 그걸 먼저 생각했으면 좋겠어요. 제 생각에는 자신이 정말 음악을 하고 싶은 게 아니라면 강의 듣는 건 중요하지 않아요. 너무 극단적인가요? (웃음) 그렇잖아요. 졸업장이 뭐가 중요해요. 내가 앞으로 무슨 일을 하고 있느냐가 중요하죠.

전기공학으로 석사까지 하셨고 박사 유학도 하셨는데 버클리에 들어가면서 다시 학부생이 되신 거잖아요. 갈등이나 후회는 없으셨어요?
하고 싶은 것을 해야겠다고 생각하니까 뭘 해야 할까 고민을 많이 하게 되더라고요. 그런데 제가 제일 잘할 수 있고 열심히 할 수 있고 지치지 않고 할 수 있는 게 음악 듣고 음악 만드는 것이라고 결정하고 난 뒤부터는 앞만 보고 달렸어요. 버클리에 들어갔을 때 처음에는 굉장히 힘들었죠. 첫 학기에 보는 피아노 시험이 너무 어려웠어요. 피아노 잘 치는 학생들이 수두룩한데 제가 상대나 되겠어요?

그런데 그 시험에서 A를 못 받으면 프로듀서 엔지니어 학과에 못 들어가는 게 확실하기 때문에 하루에 스무 시간씩 피아노 연습을 했어요. 실력이 안 되니까 연습이라도 많이 해야죠. 스케일 시험, 아르페지오Arpeggio 시험, 3화음, 화음 전위 형태를 다 피아노로 쳐야 했는데, 그걸 통과해야만 시험을 볼 수 있어요. 시험은 두 곡을 준비해서 쳐야 하고요. 하나는 악보가 있는 기성곡, 다른 하나는 즉흥연주로 시험을 보죠. 음대에서 피아노 전공한 학생들에겐 쉽겠지만 저한테는 정말 어려운 시험이었어요. 그들보다 더 많이 연습해야 했죠. 절대평가로 하면 A를 받을 수 없는 실력이었는데 교수님이 제가 노력하는 모습을 가상하게 봐주셔서 A를 주셨던 것 같아요.

지금은 한 회사의 대표로 계십니다. 엔지니어를 직접 뽑는 자리에 계신 건데 엔지니어를 뽑을 때 어떤 점을 제일 많이 보세요?

'음악을 미친 듯이 좋아하느냐.' 하는 것 말고는 아무것도 안 봅니다. 이쪽 일은 정말 하고 싶어야 배울 수 있거든요. 물론 정말 하고 싶은데 안 배워지는 사람도 있어요. 그런데 재능이 있어도 정말 하고 싶어 하지 않으면, 재능이 없는데 하고 싶어 하는 사람과 다를 바가 없어요. 녹음된 음원을 틀어주고 음을 살짝 바꾸면 그걸 구별해내려고 애쓰는 사람에겐 그 차이가 들려요. 그런데 '이거 뭐 똑같네.' 이런 태도라면 평생 가도 그 차이가 안 들립니다. 그런 조그마한 경험들이 쌓여서 나중엔 완전히 다른 결과가 나타나요. 어떻게 보면 굉장히 무식한 직업인 거죠. 엄청난 시간을 투자하고 무작정 파고들어야 하니까요. 아주 작은 변화가 나중에 엄청난 결과를 가져오거든요. 확 변하는 게 아니에요. 아주 작은 그 변화가 소리 좋은 음반과 듣기 싫은 음반을 만들어내는 바탕이 되는 겁니다.

　　예를 들어볼게요. 오케스트라 녹음할 때 마이크 높이가 3미터인데 거기서 20센티미터만 위치를 바꾸면 소리가 달라집니다. 그 소리의 차이를 구별할 수 있어야 해요. 그런데 보통 사람들은 구별을 못하죠. 이런 귀를 기르는 것도 굉장한 훈련이고 엄청난 끈기가 필요합니다. 그런데 그런 아주 미세한 차이를 알고 싶고 배우고 싶어 하는 마음이 없다면 그 소리의 차이를 구별하지 못해요. 그러니 일을

배울 수 없는 거예요. 이 일은 정말 배우고 싶고 정말 하고 싶은 마음만 있으면
됩니다. 그거 외에는 아무것도 없어요. 아무것도 몰라도 됩니다. 학교 안 나와도
됩니다. 음악 좋아하는 마음, 그것만 있으면 됩니다.

음악에 대한 체계적인 이론이나 지식이 없어도 된다는 말씀인가요?
음악에 대한 열정과 애정만 있으면 나중에 독학으로 공부하거나 늦게
공부해도 큰 어려움은 없을까요? 이쪽 일을 하고 싶은 분들 중에
대학을 안 나왔거나 좋은 대학을 나오지 않아서 자신감이 없는 사람들도
분명 있을 텐데, 그런 사람들에게 선생님 말씀은 힘이 되면서도 정말 그럴까
반신반의할 수도 있을 것 같아요.
이론이나 지식은 학교에서 기초를 배우지만 프로 세계에 들어오면 모든 것을 새로
배워야 합니다. 물론 학교에서 이론을 배워놓는다면 조금 도움이 될 수도 있겠죠.
하지만 학교에서 한 공부, 학교에서 받은 학점은 아무것도 보장해주지 않아요.
제 자신을 돌아보면 저는 아주 어릴 때부터 음악과 함께하며 살아왔어요.
음악이 항상 제 삶의 중요한 위치를 차지하고 있었죠. 아마 자기 자신을 자세히,
정직하게 돌아보면 자신이 정말 가장 좋아하는 것이 무엇인지 알게 될 겁니다.
즉흥적으로 '음악이나 한번 해볼까.'라는 식의 마음을 열정으로 착각해서는
안 돼요. 자신을 잘 돌아보고, 정말 과거부터 현재까지 음악에 열정을 쏟아왔다고
느낀다면 전 그것만으로도 충분한 가능성이 있다고 봅니다.

회사나 스튜디오에 들어오면 제일 먼저 하는 일은 뭔가요?
허드렛일부터 시키죠. 이쪽은 다 그래요. 그걸 못 견디면 나중에 더 힘든 일들을
못 견디기 때문에 그럴 수밖에 없어요. 학교에서 전문적인 공부를 하고 왔더라도
프로 입장에서 보면 아무것도 모르는 상태인 거죠. 하나씩 다 가르쳐야 해요.
그런데 그걸 가르치기 전에 이 사람이 끈기가 있는지, 음악을 얼마나 좋아하는지
평가하는 과정이 있을 수밖에 없습니다. 덜컥 뽑았는데 몇 달 있다가 힘들다고
나가면 우리 입장에선 시간 낭비잖아요. 엄청난 에너지 낭비이기도 하고요.

선생님께서 생각하시기에 가장 좋은 소리는 어떤 소리인가요?

부드럽지만 힘 있는 소리요. 힘 있는 소리인데 아주 디테일이 잘 들리는 소리.
반대로 거칠고 사납고 디테일이 뭉개져서 안 들리는 소리는 안 좋은 소리예요.
요즘엔 음악을 너무 크게 만들다 보니까 시끄럽고 센 경향이 많죠. 한 곡만 들으면
더 이상 듣기 싫을 정도예요. 어떤 소리가 좋은 소리인가를 한마디로 정리하면 점점
크게 듣고 싶은 소리가 제일 좋은 소리라고 말하고 싶어요. 요즘 음반은 들으면
끄고 싶죠. 자꾸 크게 듣고 더 듣고 싶은 소리, 그게 좋은 소리라고 생각합니다.

소리를 잘 듣기 위해서 좋은 스피커가 구비되어 있는 공간이 필요한가요?

여기처럼 스피커가 좋은 공간을 만드는 이유가 있어요. 음반을 작업하면 어떤
사운드 파일이나 CD에 소리가 들어가잖아요. CD 안에 어떤 소리가 들어 있는지
정확하게 들으려고 이런 공간을 만드는 겁니다. 본질을 정확하게 듣기 위해서
이런 셋업을 하는 거지 좋게 듣기 위해서가 아니에요.

일반인들은 집에 이런 좋은 스피커를 구비할 수 없는데
어떻게 음악을 들어야 할까요?

요즘은 컴퓨터나 헤드폰, 이어폰으로 음악을 많이 듣죠. 컴퓨터로 들을 때
제가 많이 추천하는 방법을 말씀드릴게요. 컴퓨터가 70-80만 원이라고 한다면
오디오를 담당하는 부품은 100-200원밖에 안 해요. 그러니까 음악을 정성스럽게
만들어도 좋지 못한 소리를 듣게 되는 거죠. 그래서 USB에 꽂아서 헤드폰으로
들을 수 있는 장비들이 있어요. 몇만 원에서 몇백만 원짜리까지 있습니다. 그런
장비들을 쓰면 소리가 훨씬 좋아집니다. 헤드폰을 꽂을 수도 있고 오디오로
연결해서 들을 수도 있어요. 요새 CD 플레이어 갖고 있는 사람 별로 없잖아요.
거의 파일로 들으니까요. 요즘 좋은 헤드폰을 사려는 사람들이 많은데 그런 것들도
자기한테 맞는 걸로 듣거나 형편이 되면 스피커를 사도 좋죠.
 요즘엔 음악이 천대받는 시대가 됐어요. 음악이 배경음악이 돼버렸죠. 사실
말이 안 됩니다. 스트리밍이 6,000원인가 하던데 통신사 회원이면 50퍼센트까지

할인해주고 3,000원 내면 모든 음악을 다 들을 수도 있더라고요. 정말 말도 안 됩니다. 전 세계의 모든 영화나 책, 텔레비전 프로그램 다 합쳐서 10,000원 내라고 하면 그건 안 되는 일이잖아요. 그러면 누가 제작을 하겠어요. 그런데 음악은 그렇게 하고 있습니다. 말도 안 되는 일이 벌어지는 이상한 세상이 됐어요.

선생님 말씀대로 요즘은 음악이 배경음악이 돼버린 것 같아요.
음반 시장도 예전과는 많이 달라졌고요.
요즘에 음반 제작은 뮤지션의 명함으로만 쓰인다는 말들을 많이 하더라고요. 그래도 사람들이 감동받을 음악을 찾고 있다는 데는 변함이 없어요. 좋은 음원을 만든다면 그것을 공유할 수 있는 길은 얼마든지 열려 있습니다. 다만 지금의 음반·음원 시장은 음악을 만드는 사람들의 의견이 전혀 수렴되지 않고 있어요. 이게 문제입니다. 앞으로 음반·음원 시장이 모두에게 유익한 곳으로 변화되기를 기대합니다. 지금의 과도기를 빨리 벗어나면 좋겠어요. 아까도 얘기했지만, 예를 들어 새로 나온 영화를 포함해서 세상의 모든 영화를 한 달에 10,000원에 모두 볼 수 있다면 누가 영화를 제작하겠어요? 신작 서적을 포함해서 세상의 모든 책을 한 달에 5,000원으로 모두 다 볼 수 있게 한다면 누가 책을 출판할까요? 그런데 이상하게도 음원의 경우는 그런 이상한 일들이 벌어지고 있다는 거죠. 음악 또한 책이나 영화처럼 엄청나게 많은 사람들의 노력과 시간과 돈이 투입되는 예술 장르인데 말입니다. 그냥 스튜디오 들어가서 재미나게 놀다 나오면 음원이 쑥쑥 만들어지는 게 아닌데도 말이죠.

음악을 들을 때 어떤 점에 집중해서 들어야 하나요?
굳이 그럴 필요는 없습니다. 자기가 좋아하는 음악을 자꾸 들어야죠. 버클리 프로덕션 학과에 가면 곡을 분석하고 곡의 구조를 분석하고 화성과 사운드를 어떻게 분석하는지 배웁니다. 이 앨범의 드럼 사운드가 어떻고, 베이스 사운드는 어떻고, 보컬 사운드는 어떤지 분석적으로 듣는 훈련을 하죠. 그것도 좋지만 그것보다는 자기가 좋아하는 음악을 많이 듣는 게 더 중요하다고 생각해요.

많이 들으면 이런 음악은 이런 소리가 나야 한다는 게 머릿속에 들어와 앉습니다.

저는 어렸을 때 음악을 정말 많이 들었어요. 식구들이 지긋지긋해할 정도로 많이 들었죠. 클래식 연주자들을 만나면 그들이 많이 놀라요. 제가 음악에 대해서 많이 알고 연주자뿐만 아니라 스타일, 사운드도 많이 아니까요. 연주자들은 자기 악기만 연주하지만 저는 그 외의 곡도 다 알기 때문에 깜짝 놀랍니다. 열심히 하면 그게 무엇이 됐든 언젠가 써먹을 수 있기 때문에 헛수고란 건 없어요. 갖다 버리는 건 없습니다. 제가 어렸을 때 클래식을 그렇게 열심히 듣는 것을 보고 부모님께선 어쩌면 '음악을 저렇게 열심히 들어서 어디다 써먹나?' 그렇게 생각하셨을지도 모르겠어요. 그냥 취미로 듣나보다 하셨을 거예요. 음악을 듣다가 친구한테 들어보라고 권유했던 그런 일들이 이 직업을 갖게 된 시작이 아니었나 싶습니다.

어렸을 때 그렇게 음악에 집중했던 계기가 있으셨나요?
누구의 영향이 제일 컸는지 궁금합니다.

초등학교 이전부터 외가댁에서 전축으로 음악을 많이 들었어요. 이모가 음악을 아주 좋아해서 항상 레코드판을 틀었거든요. 초등학교 때부터 이모에게 피아노 배우면서 어린이 성가대도 했죠. 중학교 때 독학으로 기타 치면서 대학생이던 외삼촌을 따라 음악 감상실도 많이 다녔습니다. 그때부터 클래식 음악에 미쳐서 음반 사 모으는 게 취미가 됐고요. 친구의 워크맨 빌려서 밤새 베토벤 교향곡 들으면서 울다가 웃다가 하기도 했죠.

음악을 그렇게 좋아하셨는데 막상 대학은 음악과 관련 없는 과를
선택하셨어요. 특별한 이유가 있었던 건가요?

음악 전공은 저와 상관 없는 것으로 생각했어요. 음악을 정말 좋아했지만 악기 연주나 성악, 작곡 등을 제대로 배운 적도 없었고, 음악 전공은 어릴 때부터 잘 준비하지 않으면 진학에 어려움이 있었기 때문에 음대를 갈 생각은 전혀 하지 못 했죠. 반면에 제가 아주 좋아하고 친하게 지내는 형들 중에 공대생들이 많았는데 신기한 것들을 저에게 많이 보여줬어요. 그래서 공학도가 친숙했다고

할까요. 그래도 대학 때 어떤 동아리를 들까 고민하다가 잘나가는 공대 컴퓨터 연구회, 현재 우리나라 IT 업계의 주역들 중 많은 사람들이 이곳 출신인데, 그 연구회 마다하고 당시 LP 2,000여 장과 최고의 오디오 시스템이 있었던 음악 감상실 동아리에서 시간을 보냈죠.

다른 사람보다 늦게 진로를 결정하신 셈인데 그렇게 진로를 바꾸게 된 계기가 있으셨나요? 주위에서 반대도 많았을 것 같아요.

미국에 공부하러 갔을 때 그곳의 자유로운 분위기에 충격을 받았어요. 저희 세대는 말하자면 386 세대로 중고등학교 시절부터 군사 교육도 받아왔고, 대학 때는 개인의 꿈을 이루기 위해 시간을 보내기보다 민족과 이웃을 위해 무언가 해야 한다는 생각으로 살아왔거든요. 미국에 가서 공부한 것도 나 자신의 안락한 삶을 위해서가 아니라 우리나라나 제3세계에 도움이 돼야 한다는 일종의 사명감 같은 것 때문이었어요.

그런데 미국에 가봤더니 아주 어릴 때부터 자신이 좋아하고 잘하는 것을 추구하며 살아가더라고요. 너무나 자연스럽게 자신의 삶을 선택하는 그들을 보면서 제가 살아온 방식과 엄청나게 차이가 있다는 걸 깨달았어요. 그때 한 번뿐인 인생인데 후회 없이 보내자는 생각이 들었고, 그러려면 내가 가장 좋아하고 잘하고 지치지 않고 할 수 있는 것을 찾아야겠다고 결정했어요. 그래서 바로 대학원 휴학하고 일 년 동안을 고민했습니다. 일단 음악을 하겠다는 결정을 하고 나서는 부모님께 우리나라에는 흔하지 않은 좋은 기술을 배우겠다고 말씀드렸어요. 음대 이야기는 꺼내지 않고요. 거짓말은 아니니까요. (웃음)

국악 앨범을 많이 작업하십니다. 특별히 국악에 더 관심을 가지시는 이유가 있나요?

우리 거니까요. 우리 건데 사람들이 좋은지 잘 몰라요. 정말 답답하죠. 어떤 예술 작품이든지 좋은 작품들은 가까이에서 신경 써서 감상하면 감동이 있습니다. 그런데 우리나라 사람들은 국악이라고 하면 처음부터 그냥 지겹다고 생각하니까

안타까워요. 공연장을 안 가는 게 그렇게 된 가장 큰 이유고, 공연장을 가도 너무 큰 공연장에서 여러 가지 장르와 함께 공연하기 때문에 소리의 핵심을 들을 수 있는 기회가 별로 없는 것도 이유인 것 같아요. 음반의 경우, 지금은 많이 좋아졌는데 옛날에는 국악 앨범을 낼 때 돈을 안 썼어요. 소리도 안 좋고 디자인도 엉망이고 오탈자도 엄청 많고요. 수익이 안 나서 그렇게 된 것도 있겠지만 그런 게 반복되다 보니 악순환이 계속됐죠.

국악엔 좋은 것들이 굉장히 많습니다. 물론 모두에게 다 좋다는 건 아니에요. 사람마다 취향이 다르니까 좋은 사람도 있고 싫은 사람도 있겠죠. 제가 국악을 들으면서 이 곡은 정말 좋다, 서양음악보다 더 훌륭하고 정말 기가 막힌다 그런 곡들이 정말 많은데, 그런 음악을 알리고 싶어요. 국악은 우리나라 사람들이 수천 년 동안 들어왔던 음악이라서 우리 DNA 속에 녹아 있어요. 그런데 그런 음악을 서양인들이 듣고 좋아하니 더 안타까워요. 사실 우리나라는 해외에서 주목한다고 하면 다시 보는 경향이 있어요. 그렇기 때문에 역으로 해외에서 접근하는 게 효과적일 수도 있겠다는 생각이 들어요. 우리가 신경 쓰고 정성을 쏟아서 듣지 않기 때문에 그 가치를 잘 모르는데, 국악에는 정말 깜짝 놀랄 만한 것들이 엄청 많습니다. 그런 훌륭한 음악을 해외에도 알리고 우리나라 사람들도 누렸으면 좋겠어요.

국악 앨범으로 세계적으로 권위 있는 상을 다시 한 번 받는 게 선생님께서 이루고 싶은 꿈인가요?

그렇죠. 지금까지는 제가 직접 앨범을 제작하진 않았어요. 〈송광사 새벽 예불〉 앨범을 작업하면서부터 제작을 하게 됐고, 지금도 제작하고 있는 음반이 몇 개 있습니다. 음반을 들었을 때 국악을 사랑할 수 있는 그런 특징 있는 것들, 그런 작품을 만들고 싶은 바람이 있어요. 다른 나라 음악으로 상을 받는 것보다 우리나라 음악으로 상을 받으면 훨씬 더 보람 있을 것 같아요. 우리나라에서 우리나라 프로듀서와 엔지니어가 작업한 음반으로, 온전히 메이드 인 코리아 음반을 만들어서 해외에 들고 나가 상을 받고 싶다는 생각이 듭니다. 그러면

사람들이 국악을 정말 다르게 볼 것 같아요. 세계가 인정한 앨범이라고 하면
다들 다시 보잖아요. 그런 타이틀이 주어지기 전에 우리 주변에 있고 우리가
마음만 먹으면 쉽게 누릴 수 있고 접할 수 있는 음악이 국악인데, 지원도 안 되고
관심도 없으니 안타까울 뿐입니다.

　　사실 녹음 작업은 아직까지도 외국에서 하는 경우가 많아요. 제가 작업한 음반
중에 잘된 영화음악을 듣고는 "이거 체코에서 작업하신 거예요?"라고 물어보는
분들이 많아요. "우리나라에서 녹음했어요."라고 하면 어디서 이런 소리가 나냐고
물어보죠. 우리나라도 할 수 있는 데가 있어요. 어떻게 하는지 경험하지 못해서
못 하는 거죠. 외국에서 작업하면 큰 자본이 밖으로 나가고 그 사람들 기량만
발전시키고 우리는 얻는 게 아무것도 없는 꼴이 됩니다. 매우 드물기는 하지만
우리나라에도 좋은 홀이 있어요. 특히 국악은 우리 음악이기 때문에 우리나라
사람들한테 맞는 홀이 따로 있죠.

국악 앨범을 작업하려면 국악 공부도 하셔야겠어요.
공부해야죠. 아직까지는 서양음악이나 팝만큼 국악을 잘 알지는 못하지만 작업을
해야 하니 어쩔 수 없이 공부해야 합니다. 하지 않으면 힘들어요. 국악이 훨씬 더
복잡하고 미묘한 음악이기 때문에 많이 배워야 합니다.

선생님의 이런 열정이나 원동력은 어디서 오는 걸까요?
아주 어릴 때부터 좋은 음악이 있으면 다른 사람한테 들려주고 싶어 하는
DJ 기질이 있었어요. 좋은 음악을 같이 듣고 싶은 욕망에서 온 게 아닐까요? 같이
좋은 것을 누리고 감동하고 즐거워하고 싶은 마음이 있기 때문에 녹음도 하고
음반도 만들고 그러는 거겠죠. 그게 다인 것 같아요. 나 혼자 '와, 좋다!' 하고 끝내는
게 아니라 여러 사람들과 같이 누리고 싶어요. 좋은 소리를 만들려고 노력하고 제
마음에 딱 맞는 소리가 안 나면 더 파고들고 더 열심히 하는 건 함께 듣고 싶은 그런
마음 때문인 것 같습니다.

그렇죠. 그런 소리를 찾았을 때 가장 기쁘고 보람 있습니다. 저희 아이가 음악을
정말 좋아하거든요. 그 아이가 나중에 어디 가서 음악을 들었는데 소리가 굉장히
좋다 싶어서 누가 작업했나 봤더니 아빠더라 그러면 기분 좋겠죠. 아이가 "역시
우리 아빠는 자연스러운 소리를 잘 잡네." 그렇게 말할 때 기분 좋아요. 또 전혀
모르는 분인데 버스나 비행기 안에서 만나 음악 얘기하다가 제가 작업한 줄
모르고 그 음반 진짜 좋더라 이런 얘기해줄 때도 기분이 정말 좋죠. 객관적으로
얘기해주는 거니까요.

만드신 앨범 중에 제일 아끼시는 앨범이 있다면요?

저에게 오는 음악들은 다 정성을 들이는데, 그래도 국악 앨범들에 애정이 가요.
제가 제작한 것도 있고 도와드린 것들도 있고요. 기획 단계부터 같이한 앨범들에
애착이 생깁니다. 장소 선정이나 곡 선정 및 편곡까지 같이 했으니까요. 처음에는
엔지니어로 일을 시작했는데 점점 더 프로듀서 역할을 하게 되면서 그런 작업에
애정이 생기더라고요. 이제는 아예 제작자로 참여해달라고 의뢰가 오기도 해요.
점점 더 영역이 넓어지는 거죠. 그런데 저는 제작자 입장이 아니라 사운드 엔지니어
및 프로듀서 입장에서 제작하기 때문에 다른 사람들이 제작을 맡는 것과는
다릅니다. 많이 팔리는 것도 신경 써야겠지만 일단 제가 듣기에 좋은 음반을
만들려고 해요. 그런 식으로 작업하는 음반사들이 몇몇 있는데, 독일의 ECM Edition
of Contemporary Music 아시죠? 만프레트 아이허 Manfred Eicher라는 사람이 자기 내고 싶은
것만 내는 음반사예요. 앨범 재킷도 '나는 이렇게 음반을 내고 싶다.'라는 생각을
갖고 30년 넘는 시간 동안 고집스럽게 진행해왔어요. 굉장히 훌륭하죠. 마니아들은
다 알잖아요. 좋은 뮤지션도 많이 소속되어 있고요. ECM 사운드가 처음부터
그렇게 좋지는 않았어요. 사람들이 ECM은 처음부터 좋은 소리를 냈을 거라고
착각하는데 절대 아니에요. 옛날 음반들 한번 들어보세요. 소리가 안 좋습니다.
그런데 만프레트 아이허가 자기만의 콘셉트를 만들어가면서 점점 좋아진 거죠.

가장 영향을 많이 받은 엔지니어는 누구인가요?

당연히 저희 사부님인 존 뉴턴John Newton입니다. 저희 본사 사장님이기도 하고요. 그분을 개인적으로 알기 전에 그분이 녹음한 음반을 몇 개 갖고 있었어요. 소리가 좋다고 소문난 앨범들이었죠. 오디오 마니아들이 '궁극의 사운드'란 말을 많이 하는데 저희 사부님 앨범이 그런 앨범이죠. 제가 생각하는 자연스럽고 좋은 소리, 점점 크게 듣고 싶은 그 소리에 제일 근접해 있는 엔지니어인 것 같아요. 그리고 그런 소리가 꾸준히 나옵니다. 들쑥날쑥한 게 아니고 꾸준해요. 오히려 소리가 점점 좋아져요. 그분이 1948년생이시니까 우리나라 나이로 예순여덟 살인데 지금도 녹음을 엄청 많이 하고 장비들에 대해서 다 알고 있어요. 새로운 장비가 나오면 다 꿰고 있습니다. 장비 만드는 사람들에게 이런 식으로 만들면 좋겠다고 조언도 많이 하고요. 이분 때문에 사운드가 엄청 많이 발전했어요. 그렇게 피드백을 해주면 장비들이 훨씬 좋아질 수밖에 없어요. 그런 조언들을 굉장히 많이 하고, 본인이 장비에 대해 다 알고 있고, 지금도 직접 트럭 몰고 미국 내를 한 달 동안 다니면서 무거운 장비 다 들고 나르고 기어들어가서 연결합니다. 그런 일들을 직원들과 함께 해요. 예순여덟이 됐는데도 실무에 능하고요.

저는 그분께 일을 배웠기 때문에, 그분처럼 장비 설치도 다 합니다. 우리나라는 엔지니어가 마흔 넘으면 뒤에 앉아서 아무것도 안 하고 밑에 있는 사람들이 다 하거든요. 예전에 저희 팀하고 다른 팀하고 함께 녹음한 적이 있어요. 장비를 다같이 나르고 있는데 그쪽 팀은 메인 엔지니어가 안 오고 밑에 엔지니어만 왔더라고요. 저랑 우리 엔지니어들이 장비 나르고 설치하고 있는데 그쪽에서 물어보는 거예요. "황병준 실장님 언제 오세요?"라고. 그런 부분들이 굉장히 다르죠. 저는 사부님께 그렇게 배웠기 때문에 현장에 나가서 직접 장비 나르고 설치하는 게 습관이 됐어요. 만약에 여기서 일을 배웠다면 저도 안 그랬겠죠. 뒤에 가만히 앉아 있었을 거예요. 현장에 일찍 가지도 않았을 테고 애들이 장비 다 나르고 설치하고 나면 "잘됐네."라고 했겠죠. 그런데 저는 그렇게 배우지 않았고 지금도 애들하고 같이 일하기 때문에 작업할 때마다 항상 뭔가를 배웁니다. 요즘에 멘토라는 말을 많이 하는데 저에게 존 뉴턴은 그냥

사부님이에요. 거의 모든 것을 배웠다고 생각해요. 일흔이 다 돼가는 나이인데 언제까지 더 전성기를 고할지 모르겠어요. 소리가 계속 좋아져요. 상도 많이 받고 좋은 앨범들이 진짜 많죠.

존 뉴턴 선생님께서 작업하신 앨범 중에 하나만 추천해주세요.
올뮤직닷컴에 들어가서 존 뉴턴을 치면 뮤지션도 찾을 수 있고 엔지니어, 작곡가도 다 찾을 수 있습니다. 거기서 그분이 작업한 음반을 전부 들어보셨으면 좋겠어요.

클래식 음반을 제작할 때 톤마이스터Tonmeister라는 이름으로 참여하는 엔지니어들도 있는데 톤마이스터와 프로듀서 엔지니어와는 어떤 차이가 있나요?
톤마이스터는 독일 및 유럽의 몇 개 학교에서 준 학위 이름이에요. 독일말이죠. 박사 과정 같은 거예요. 일반적인 이름은 레코딩 엔지니어 또는 프로듀서입니다. 독일에서 나온 음반들은 프로듀서 엔지니어 타이틀 대신에 톤마이스터라는 타이틀을 많이 씁니다. 톤마이스터는 음을 잡는 데 책임을 진 사람이라는 의미예요. 영화로 치면 감독 같은 역할이죠.

옛날에는 엔지니어라고 하면 음악가의 음악을 녹음해주는 정도의 작업자로 생각했는데 이제는 음악가와 같이 가는 단계입니다. 어떻게 보면 위상이 높아졌다는 생각도 드는데 우리나라 엔지니어들의 작업 환경은 어떤가요?
사실 작업 환경이나 처우는 자기 하기 나름인 것 같아요. 뮤지션보다 음악을 더 많이 알면 뮤지션이 꼼짝 못해요. 엔지니어가 고집 부리는 부분이 있다면 음반을 잘 만들어주기 위해서지 괜히 뮤지션과 기 싸움하려는 게 아니잖아요. 뮤지션보다 음악이나 디테일을 더 많이 알고 있으면 훨씬 많은 신뢰를 받고 작업 환경이나 보수도 좋아집니다.
　　요즘 워낙 어려운 시기고 컴퓨터 한 대만 가지고 집에서도 녹음할 수 있는 시대잖아요. 물론 질적인 차이가 있지만요. 이런 상황에서 아마추어보다 일을

해내는 능력이 월등하지 않으면 누가 같이 일하려고 하겠어요. 장비를 많이 알고 있는 것도 중요하지만 음악을 훨씬 많이 알고 있어야 해요. 작업할 때 음악적으로 의논해야 하는 부분이 더 많으니까요.

예를 들면 "이 부분에서 관이 너무 크게 나오는데 여기는 현이 멜로디인 것 같다." 같은 얘기까지 가능해야 합니다. 화성에 대해서도 잘 알아야 하고요. 엔지니어의 음악적인 취향이 뛰어나야 신뢰가 생겨서 믿고 맡길 수 있는 것이고, 그러면서 자신의 입지도 커지는 거죠. 음악에 대해서는 모르고 장비만 안다면 엔지니어로서 장점이 없어요. 뮤지션이 모르는 부분들을 알아내서 말해줘야 합니다. "이 부분은 현이 크레센도 됐으면 좋겠다." 엔지니어가 그렇게 제안해서 해봤더니 훨씬 음악이 좋아진다면 바로 엔지니어를 신뢰하게 되는 거죠.

엔지니어들의 보수는 어느 정도인가요?

천차만별이에요. 많이 버는 사람들은 많이 벌고 허덕이는 사람들은 허덕이고. 처음 스튜디오나 녹음실 들어오면 대기업 초봉은 못 받습니다. 3D 업종에 있다고 생각하시면 돼요. 처음에는 10원도 못 받아요. 처음에 오면 아무것도 모르니까 짐스러운 존재처럼 느껴질 수도 있어요. 그걸 견뎌야 합니다. 1년 정도의 인턴 과정을 견뎌야 일을 배울 수 있어요.

선생님께서는 어느 정도 버시나요?

그건 비밀인데. (웃음) 많이 버는 엔지니어들은 행복하고 재미있게 살 수 있어요. 미국에선 스포츠카 열 몇 대씩 갖고 있는 엔지니어들도 있어요. 저희 사부님도 많이 벌죠. 우리나라 엔지니어들 중에 억대 넘는 연봉을 받는 사람들도 꽤 있을 거예요. 정말 자기 능력에 따라 결정돼요. 비싼 엔지니어가 되느냐, 아니면 매일 고생만 하고 허덕이는 엔지니어가 되느냐는 실력에 달려 있습니다. 예를 들어 "오늘 예술의전당에서 오케스트라 녹음이 있습니다. 리허설과 본공연 합해서 CD 만들려고 하는데 견적 주십시오."라고 의뢰가 들어왔을 때 제가 부르는 가격이 있겠죠. 그 가격은 엔지니어마다 천차만별이에요.

저희 사부님은 뛰어난 엔지니어이면서 동시에 엄청난 비즈니스맨입니다. 제가 일을 시작할 때 재미있는 이야기를 해주셨어요. 엔지니어는 고객에게 '너무 비싸다.'는 불평만 들어야 한다, 비싸다는 불평 외에 다른 것들은 다 좋다는 평가를 받아야 한다는 거죠. 실제로 미국에서도 우리 사부님이 제일 비싼 엔지니어였고, 그 명성을 유지하기 위해서 계속 노력하셨죠. 저도 제일 비싼 엔지니어가 되려고 합니다. 공돈을 버는 게 아니라 일한 만큼 받는 거죠. 모든 일은 절대로 공짜가 없습니다.

정리하는 질문을 드리고 싶습니다. 이쪽 일을 하고 싶은 친구들이 무엇을 어떻게 준비하면 좋을까요?

아까도 말씀드렸지만 무엇보다 음악을 제일 좋아해야 해요. 정말 좋은 소리를 찾고자 하는 마음이 있어야 하고 정말 좋은 뮤지션들의 음악을 듣고자 하는 열망이 없으면 이쪽 일은 하기 힘들어요. 이 책은 각자의 재능을 찾으려는 학생들에게 도움을 주기 위한 책이잖아요. 저 같은 직업을 가지려면 하루에 8-9시간, 많게는 열 몇 시간씩 음악을 들어야 합니다. 게다가 자기가 좋아하는 음악만 듣는 게 아니고 그냥 일로만 해야 하는 음악도 들어야 해요. 그런 음악을 그렇게 오랜 시간 들으면서 견딜 수 있는 사람이라면 저는 그게 곧 재능이라고 봐요. 아무리 음악을 좋아하는 마니아라도 하루 2-3시간씩 들으면 힘들거든요. 그런데 즐기는 마음가짐으로 하루에 8-9시간씩 음악 들으면서 일할 수 있는 사람이라면 그건 재능이 있다고 봐도 됩니다. 그 정도로 음악을 좋아해야 합니다.

제가 음악을 얼마나 크게 듣냐면, 이게 아르코 창작 음악제 공연실황인데 보통 집에서 듣는 것보다 10배 정도는 높여 들어요. 이 정도로 들어야 소리가 디테일하게 들리거든요. 이런 작업을 매일 합니다. 그러니 일단 자기를 점검해볼 필요가 있어요. 좋아하면서 할 수 있는 일인가. 사실 오감을 자극하는 일을 하는데 괴롭다면 그건 진짜 힘듭니다. 생각해보세요. 보기 싫은 걸 계속 봐야 한다, 듣기 싫은 걸 계속 들어야 한다면 못할 짓이죠. 그리고 가능하면 이쪽 분야의 학교를

다니면 도움이 되겠죠. 다들 아시겠지만 학교라는 건 전공 분야에 깊숙이 들어가는 무언가를 배우는 게 아니라 사실은 네트워킹입니다. 그쪽 분야 사람들을 알게 돼서 그쪽에 뛰어들 수 있는 관문인 거죠.

음악을 많이 들어야 하는 것도 기본입니다. 공연도 많이 보고요. 직접 악기를 연주할 수 있다면 더 좋겠죠. 그러면 뮤지션들하고 대화하기가 훨씬 쉬우니까요. 이 일을 무슨 돈벌이로 생각한다면 금방 지쳐요. 크게 돈벌이도 안 되고요. 행복하게 살 정도의 돈은 벌지만 큰돈을 벌려고 이 일을 시작하면 안 됩니다.

간혹 어떤 학생들은 이쪽 일이 하고 싶은데 어떻게 시작해야 할지 모르겠다, 방법을 알려달라고 하는데, 정말 하고 싶으면 아무도 안 가르쳐줘도 자기가 다 뚫어요. 저도 그랬던 것 같아요. 20년 전에 제가 뭘 알았겠어요. 영어도 잘 못하는데 미국 가서 어디에 뭐가 있는지 어떻게 알겠어요. 그런데 마음먹으니까 다 만나게 되더라고요. 정말 잘하는 사람부터 만나게 됩니다. 길이 안 찾아지는 건 그만큼 하고 싶은 절실한 생각이 없는 거예요. 제가 아무런 해답을 안준 것 같죠? "뜻이 있는 곳에 길이 있다."는 말이 있잖아요. 내가 진짜 하고 싶으면 다 보입니다. 서태지 만나고 싶은 애들은 서태지 사인 받아옵니다. (웃음) 제 생각에는 정확하게 자기가 하고 싶은 것이 없기 때문에 길이 안 찾아지는 것 같아요. 진짜 유명한 사람을 만나고 싶으면 그 사람이 어디 있는지 금방 찾아낼걸요? 진짜 마음이 있다면 말이죠.

저는 좋은 소리를 듣고 싶고 만들고 싶고 찾고 싶어서 미국 가서도 찾아 헤맸어요. 그러다 보니 길을 만났던 거죠. 그냥 된 게 아니고 계속 찾는 과정이 있었습니다. 음반도 찾아서 들어보고, 어떤 엔지니어가 좋은 엔지니어인가 나름대로 엔지니어나 프로듀서에 대한 평가도 하고, 교수님께 가서 물어보고, 친구들한테도 물어보고 수소문하는 거죠. 그러니까 내가 생각하는 보물이 어딘가에 있고 그 보물을 찾아야겠는데 도무지 아이디어가 없다면 골똘히 생각하세요, 계속. 어디 가면 찾을 수 있을까 하고요. 자나 깨나 항상 신경 쓰고 있으면 길이 보입니다. 진짜 하고 싶어야 할 수 있어요.

뜬구름 잡는 얘기 같지만 달리 해줄 말이 없습니다. 제가 만약 그렇게 간절히

존 뉴턴이라는 사람에 대해 궁금해하고 찾고 있지 않았다면 그를 만났더라도
"아, 이런 엔지니어가 있구나. 안녕하세요." 인사하고 그 스튜디오에서 인턴만
6개월 정도 하다가 다시 학교로 돌아갔을 수도 있어요. 저는 존 뉴턴을 보자마자
알았어요. 이 사람이다! 왜냐하면 제가 계속 찾고 있었기 때문이죠. 안 찾고
있으면 가르쳐줘도 모릅니다. 그렇기 때문에 안 가르쳐주는 게 오히려 나아요.
네가 찾아봐라, 네가 진짜 하고 싶은 것을. 정말 그게 보물이구나 생각한다면
찾겠죠. 내가 살 길은 저거밖에 없겠구나 하면 찾겠지. 암 환자에게 저 약만 먹으면
낫는다고 말하는데 누가 안 찾겠어요. 찾고야 말죠. 무슨 수를 써서라도 찾겠죠.

황병준

서울대학교 전기공학과를 졸업하고 동대학원에서 석사 학위를 받은
뒤 버클리 음대 뮤직프로덕션 앤드 엔지니어링에서 수학했다. 미국 보
스턴 사운드미러Soundmirror에서 존 뉴턴에게 사사받은 뒤 귀국하여
2000년에 사운드미러코리아를 설립했다.
 2008년 제50회 그래미상 클래식 부문 녹음기술상 수상작을 녹음
했으며, 2012년 제54회 그래미상 클래식 부문에서 최고 녹음 기술상
을 수상했다.

사운드디자이너

김벌래

'도전'이라는 단어가 가장 잘 어울리는 사람

명쾌하게 말하고 근심 없이 웃어 보이지만

그건 오랜 풍파에 단련된 사람에게서 오는 여유다

보통의 사람이 걷는 길이 아닌 길을 걸었기에

남다른 용기와 도전이 필요했지만

음악은 언제나 그에게 최고였고 최선이었다

그리고 그는 여전히 음악과 세상에 도전한다

#12

대학 다닐 때 연극 보러 가면 항상 효과음에 선생님 성함이 있었어요. 소리
작업을 50년 동안 하셨는데 지금까지 만드신 소리가 몇 개 정도 되나요?
1960년대엔 음향효과라는 말도 잘 몰랐을 뿐만 아니라 하려는 사람도
없었어요. 독불장군처럼 동분서주해서 방송, 연극, 영화, CF 등 닥치는 대로
소릴 만들었죠. 그러다 보니 20,000개가 넘어요. 그걸 어떻게 기억하냐고요?
돈 받은 장부책을 보면 알죠. "아무개한테 무슨 소리 건으로 몇 월 며칠
얼마 받음." 이렇게 적어 놨거든요. 이걸 보면 다음 작업 비용도 쉽게 책정할 수
있어요. 그걸 보니까 20,000개가 넘더라고요. 공짜로 해준 것도 있을 테지만.
연극은 특히 공짜로 해줄 때가 많아요. 지금 대학로에 있는 200여 개 극장이
아마 거의 적자일 거예요. 뮤지컬로 돈 버는 극장 한두 군데 빼고 말짱 꽝이죠.

　　얼마 전에 연극계에 원로셨던 J 선생께서 돌아가셨는데 장례식장에 가보니까
연극협회 총회 하는 날 같더군요. 육칠십 년대 연극의 '연' 자 붙였던 사람은
거의 왔고 부산에서도 왔더라고요. 장례가 5일장으로 치러졌는데 4일째는 술에
너무 취해서 못 갔지만, 어쨌든 거기에 온 연극하는 사람 중 한 명이 김벌래
소리 없이 연극해본 사람이 있으면 나와보라고 얘기하더군요. 그런 고마운
사람들이 있었기 때문에 오늘날의 제가 있지 않나 싶어요.

사람들이 선생님을 효과음악의 달인, 광고음악의 대부, 원조
폴리아티스트Foley Artist라고 부르는데 선생님은 어떻게 불리고 싶으세요?
제 명함 봤죠? '이것저것 쇠발개발 연구소장(This & That R/D Entertainer)'.
술에서부터 방송극, 광고, 텔레비전, 연극, 영화, 국가 이벤트까지 안 껴드는 데가
없으니 '이것저것' 이렇게 불리는 게 제일 좋아요. (웃음)

쓰신 책에는 '사운드디자이너 김벌래'라고 소개되어 있더라고요.
'사운드디자이너Sound Designer'란 말은 제가 만들고 전 세계적으로 제가 처음 쓴
거예요. 효과맨 출신인 스필버그도 못 쓴 거죠. 그런데 지금은 전 세계가 쓰고
있어요. 의상엔 패션 디자이너가 있고 영상엔 그래픽 디자이너가 있듯이 소리에도

기승전결을 디자인하는 사람이 있어야 할 것 아닙니까. 그냥 효과맨이 아니라
작품 전체의 소리를 요리하는 주방장이 필요한 거죠. 솔직히 말하면 유식한
척하려고 지어낸 말이에요. (웃음) 스무 살 때니까 내가 하는 일에 힘은 줘야겠고
영어로 하면 괜찮을 거 같으니까 지어낸 거죠. '사운드디자이너' 이렇게 부르니
갑자기 근사한 직종에 종사하는 유식한 인물로 보이더라고요. (웃음)

사운드디자이너는 정확히 어떤 일을 하는 거죠?

『햄릿Hamlet』을 연극 무대에 올린다고 칩시다. 그러면 연출자와 타협을 하죠.
클라우디우스한테 힘을 줄 거냐, 아니면 거트루드한테 힘을 줄 거냐, 그것도
아니면 햄릿한테 힘을 줄 거냐. 연출자마다 연극의 연출 포맷이나 포지션이
다 다르거든요. 『오셀로Othello』도 제목은 오셀로지만, 오셀로는 멍청이처럼 나오고
연출 핵심이 이아고에게 맞춰졌다면 오프닝부터 끝날 때까지 이아고 성격에 초점을
맞춰주는 거죠. 높은 소리로 '짜잔' 할 것도 음흉하게 낮은 소리로 '쩐~ 쩐' 해서
음색 자체를 디자인해주는 거예요. 1막은 첼로 풍으로 가고 2막은 콘트라베이스
풍으로 간다면 연출자도 1막보다 2막을 더 무겁게 연출하죠. 배우 연기도
마찬가지고요. 콘트라베이스 풍으로 가는데 대사를 밝게 코미디처럼 할 수는
없잖아요. 분장도 달라지겠죠. 사운드 디자인에 의해 배우의 대사 스타일부터
달라지고 연극 전체의 포맷이 바뀝니다.

　　연극 자체가 '소리 예술'이에요. 소리가 안 나면 팬터마임, 말 안하고
움직이면 무용이죠. 소리가 나니까 관객이 그 소리를 듣고 슬퍼하고 웃는 거예요.
그 소리를 내는 데 어떻게 더 근사하게 낼까를 고민해요. 2막은 트럼펫 쪽으로
끌고 가다가 3막은 첼로 배열을 시도해보면 막마다 음색 포맷이 생깁니다.
소리를 만드는 것, 브리지, 전환 음악 같은 것도 소리 디자인에 따라야 합니다.
무대미술, 대사나 분장은 물론이고 의상도 소리 색에 따라야 해요. 그래야
연극 전체가 조화롭게 완성되고 조립됩니다. 굉장히 중요한 작업이죠. 그냥 대문
열고 바람 소리 내는 일은 초등학교 중퇴만 해도 할 수 있어요.

　　디자인된 소리를 극장 구조 시설에 맞게 재생하고 운영하는 것도

사운드디자이너의 역할이에요. 사운드디자이너는 연극 연습하는 걸 보면서
연출자와 소리 색깔을 어떻게 배열해야 할지 연구해야 하니까 연출자와는 늘
붙어서 최종 약속을 짭니다. 연극 연습을 보통 두 달 정도 하는데 두 달 만에
완성된 소리 디자인을 만들어내야 하니까 시간상 상당히 어려운 작업이죠.
한국에서 이 작업이 제대로, 정확히 시행되는 곳은 광고 쪽밖에 없는 것 같아요.
광고는 길어봐야 30초, 1분 정도의 길이니까요.

　　사실 이 직업은 지금도 사람들이 잘 모르고 천대받는 일이에요. 방송국에
출입할 때 음향효과 때문에 왔다고 하면 거들떠도 안 보고 안내도 잘 안 해줘요.
하지만 사운드디자이너라고 하면 대우가 확 달라져요. 왜냐? 저도 모르는
영어니까요. (웃음)

소리를 처음 시작하셨던 때는 사람들이 소리에 전혀 관심이
없었을 때였을 텐데 어떻게 시작하게 되셨어요?
1950년대는 소리에 대해 누구도 잘 모르던 시절이었는데 1960년대에 명동
시공관(현 국립극장)에서 올린 연극에 라이브로 효과음을 내게 됐죠. 배우가
되고 싶어서 시공관 기웃거리다가 극단 신협의 심재훈 사부님을 만나 신필름,
극단 신협에서 음향효과를 배웠어요. 나중에 사부님 쫓아 동아방송 개국 때
방송국 제작부 소리 분야에서 월급 받으며 고정 프로듀서로 일하게 됐죠.
배고프던 연극쟁이에겐 경사난 거죠. (웃음)

현재 사용하시는 이름은 예명이시죠?
돌아가신 이해랑 선생님이 '평호'라는 제 본명 대신에 '벌레'라는 이름을
지어주셨어요. 제 결혼식 주례도 서주셨고요. 워낙 작은 덩치에 발발거리고
돌아다닌다고 벌러지, 벌레라는 불후의 별명을 지어주셨는데, 그 별명이
이름이 된 거죠. 방송국에서 처음 일할 때 '효과 김벌레'로 써놓았는데
그게 좀 징그러운 것 같아서 발음상 비슷한 '래' 자로 바꿔서 썼어요.
별다른 의미는 없어요.

만드신 광고 소리 중에 가장 기억에 남는 소리는 뭔가요?

'뽀드득' 소리로 유명했던 치약 광고요. 사실 세상 어떤 여자가 혀로 이를 훑는다 해도 이런 소리는 안 나요. 이가 아무리 잘 닦여도 혀로 이를 훑는다고 '뽀드득' 소리가 나겠어요? 이 광고는 6탄까지 시리즈로 만들었어요. 이건 3차원의 소리예요. 1차원은 음식 먹는 소리, 2차원은 칫솔질 소리 같은 것일 테고 3차원의 소리는 뭐겠어요? 상상으로만 가능한 소리예요. 그런 것들을 발상해내는 게 웬만한 사람은 못하는 게 아니라 안 하는 거예요. 이 소리는 풍선 빵빵하게 불어서 침칠해서 쓱 비비면 나요. 이건 서울대 문리대 나온 사람도 하고 초등학생도 하고 다 할 수 있는 거예요.

아이디어는 어디서 얻으셨어요?

자장면 다 먹고 나서 휴지로 이 닦으면서 생각 했죠. '이걸 소리로 만들면 어떨까?' 소리가 안 나는 걸 나게 하는 게 사운드의 위력이죠. 알고 보면 쉬운 겁니다.

쉽다고 얘기하시지만 존재하지 않는 소리를 만들고 찾는다는 게 쉬운 일은 아닌 것 같아요.

존재하지 않는 소리를 만드니까 쉽죠. 나만 아는 소리의 원음을 차용하는 거예요. 뽀드득 소리는 이런 종이를 손으로 문질러도 나는 소리예요. 어디에서나 날 수 있는 소리죠. 다만 풍성한 소리 폭을 위해 풍선을 이용해 소리를 내고 그걸 이 닦는 데 차용한 것뿐이에요. 이 소리를 처음 들은 어떤 광고회사에선 이 가는 소리 아니냐고 묻더라고요. 상황에 따라서 다르게 느낄 수 있는 게 소리의 특성이에요. 뽀드득 소리를 이 가는 소리로도 쓸 수 있어요. 논산 내무반에서 병사들이 잘 때 이 가는 소리로도 응용할 수도 있는 거예요.

뽀드득 소리가 제품 매출에도 영향을 줬을 것 같은데요.

광고에서 쓰이는 소리는 소리를 잘 만드는 것보다 제품에 필요한 원음 소리를 찾아내는 작업이 우선이에요. 짧은 순간에 영상만으로는 드러내기 어려운 제품의

특징이나 질감을 '들리는 소리'로 만들어줘야 소비자들이 물건을 사죠. 뽀드득 때문에 많이 팔렸냐고요? 솔직히 말하면 좋은 소리를 남발해서 착실히 실패한 광고에 속해요. 실패한 이유는 한 가지예요. 20초 광고에서 '뽀드득' 소리만 네 번이 나오는데 소비자가 그 소리만 기억하고 제품명은 모르는 거예요. 그러니 실패할 수밖에요. 소리가 좋으면 아껴야 한다는 사실을 무시해서 실패하고 만 거죠.

요즘엔 피디들이 광고의 참뜻을 잘못 알고 예술만 하고 있는 것 같아 쓸쓸해요. "빨래 끝~" 하는 세제 광고 알죠? 세제에 무슨 효소가 들어가고 무슨 표백제가 들어가고 하는 걸 20초에 언제 설명하겠어요. 유치하지만 "빨래 끝~"만 하면 그만이에요. 빨래를 빨리 끝내고 싶은 게 주부들 마음이니까요. 어떤 광고에선 "요만큼만 넣어도"라고 광고하지만 엄밀히 따지면 실패한 광고예요. 우리나라 사람들은 원래 많이 넣어야 좋은 걸로 알거든요. 한 번만 넣으라고 해도 한 숟가락 가지고는 안 될 거 같아서 두 숟가락 넣어요.

광고를 하려면 '문사철文史哲'을 알아야 해요. 문학, 역사, 철학을 알아야 한다는 얘기죠. 우리나라는 2000년대 빼놓고는 잘살아본 적이 없어요. 단군신화 이래로 늘 외적의 침입에 시달리고 가난했죠. 우리 사회는 '내 것' '많이' 이런 것에 젖어 있어요. 서양에서는 집 안 사잖아요. 거의 임대죠. 하지만 우리나라 사람들은 누가 뭐래도 내 집이 있어야 한다고 생각하거든요. 이런 국가 분위기와 사회 관습, 문화 등을 알아야 소비자의 심리를 꿰뚫는 광고를 만들 수 있는 겁니다.

뽀드득 소리 만드시고 얼마를 받으셨는지 여쭤봐도 될까요?

어떤 때는 1초도 안 되는 광고에 1,000만 원 단위로 받고 어떤 때는 10,000원도 받고 어떤 때는 소주로 끝나고 그래요. 소리 예술엔 고시 가격이 없으니까 주는 놈 받는 놈 맘대로, 다시 말해 엿장사 맘대로죠. 단 명심할 것은 "싼 게 비지떡"이란 말을 듣지 않으려면 어떻게 하든 만든 소리 값은 비싸게 팔려나가야 한다는 거예요. 세상에 없는 걸작 영화도 공짜표로 보면 정말 재미없어요. 어렵게 구한 비싼 암표로 봐야 재미있는 거예요.

소리를 찾거나 만드는 데 아이디어가 한 번에 떠오르는 경우보다는
여러 번의 실패를 통해 만들어지는 경우가 더 많을 것 같아요.

뭐든지 한 번에 쉽게 되는 건 없어요. 제 지론이 '신나게 생각하면서 열심히
실패하자.'예요. 실패란 시행착오죠. 실패했다는 건 또 하나를 건진다는 의미예요.
뭐든 해보지 않고 됩니까? '147/805' 법칙 아시죠? '장이'들은 무슨 말인지
다 압니다. 미술가나 소설가나 조각가나 음악가나 다 알죠. 147이 뭐냐면 에디슨은
전구 하나 만들려고 147번을 실패했고 라이트 형제는 비행기 하나 만들려고
30여 년 동안 805번 실패했죠. 지금은 콩코드 비행기가 날아다니잖아요.
실패해봐야 실패의 원리를 안다 이겁니다. 초등학교 때 도화지에 그림 그려봤죠?
한 번에 됩디까? 수십 번 그려도 안 돼요. 그러다가 어느 날 갑자기 비슷하게 된단
말예요. 그만큼 실패를 해봤으니까 되는 겁니다.

　　소리도 마찬가지에요. 원음 비슷하게 만들어가면서 계속 실패하는 겁니다.
다른 예술들은 마지막 단계에 가면 하나로 결집돼요. 그림도 그렇고 조각이나
회화도 그렇고요. 그런데 소리하고 음악만은 끝으로 갈수록 하나가 늘어서 답이
두 개가 돼요. 작곡하다보면 하나로 끝나지 않습니다. '아, 여기를 온음 올려봤으면
좋겠는데.' 그런 마음이 들면 하나는 온음 내려보고 하나는 온음 올려보고 하죠.
시각적인 다른 예술은 거의 하나로 결집됩니다. 세종대왕 동상은 광화문에
하나밖에 없잖아요. 하지만 음악이나 소리는 한 음 올려본 것, 내려본 것 등등
꼭 답이 두 개로 나와요. 그 두 개 중에 "광고주님이 좋아하시는 걸로 하시죠." 하고
결정 내리는 거예요.

만약 광고주가 마음에 안 든다고 하면 다시 작업하는 거죠?

물론이죠. 제가 을인데 당연히 다시 해야죠. 예전에 아는 후배에게 "넌 1년 내내
그거 붙잡고 있냐?" 그랬더니 "저번에 고친 건 콩나물 대가리 하나 내린 거고
이번 거는 콩나물 대가리 반 개 올린 거예요." 그러더라고요. (웃음) 광고주는
50개가 아니라 500개를 줘도 "이거 말고 딴 거 없어?" 그래요. 그럴 땐 "물론
또 있죠." 합니다. 광고에서 웃기는 게 뭔지 아세요? 광고주들은 그러죠.

"가벼우면서 묵직한 거 없어?" "즐거우면서 중후한 거 줄 수 없어?" 특히 광고음악
제작할 때 그런 말을 많이 해요. 가벼우면서 무게를 준다니, 그런 말이 있어요?
(웃음) 그런데 그런 말의 실체가 분명 있어요. 〈엘리제를 위하여〉를 잘 들어보면
신기하게 그렇습니다. 경쾌한 거 같은 데 심오해요. '아, 이런 게 품위구나. 이런
것들을 찾아내야 하는 거구나!'를 알게 돼요.

　　　그리고 소리는 말로 해선 모릅니다. "내가 이번에 만든 게 이거야." 하면서
악보 보여줘 봤자 그걸 누가 알겠어요? 몰라요. 소리라는 건 무조건 들려줘야
합니다. 그림은 스케치해서 보여줄 수 있지만 소리는 들려줘야 해요.
풀 오케스트라를 쓰든 앙상블을 쓰든 소리를 녹음해서 들려줘야 하니까 비용이
발생하죠. 시안도 본방하고 똑같이 제작해야 해요. 시안에서 피아노나 기타만
사용해서 소리를 들려준다면 감이 안 오니까요. 오케스트라랑 소리가 비슷하려면
앙상블이라도 사용해서 소리를 녹음해야 돼요. 그래서 비용이 발생하는 거죠.
그렇게 작업하니까 갑이나 을이나 피곤하긴 마찬가지예요.

지금까지 수만 가지의 소리를 만들고 개발하셨는데
새로운 소리를 만들어내는 선생님만의 노하우가 있으신가요?
있죠. '쉽게 생각하자.' '가장 쉽게 들려주자.'

쉬운 소리란 무엇인가요?
흔한 말로 원음을 확대시키는 방법이에요. 저도 어떤 게 쉬운 소리일까를
늘 고민하고 그런 소리를 확대시키는 방법을 찾아요. 누구나 다 아는 흔한 소리를
확대시키거나 축소시키거나 뒤집거나 하는 거죠. 그야말로 별짓을 다 해봅니다.
소위 소리를 갖고 노는 거죠. 재밌는 작업이에요. 맛동산 광고에 나오는 노래를
거꾸로 부르는 거 아세요? "맛동산 먹고 즐거운 파티 맛동산 먹고 즐거운 파티"를
"고먹산 동맛 티파운 거즐"로 부르는 거예요. 노래 곡조는 똑같은데 가사를 거꾸로
부르니까 외계어 같잖아요. 사실 아무것도 아닌데 말예요. 노랫말을 거꾸로 부르면
발음이 어떻게 될까 그런 생각으로 한 번 해본 건데 재밌는 결과가 나온 거죠.

생각을 조금만 달리하면 새로운 게 나오는 거네요.

제 친구들이나 후배들이 KT에서 많이 근무하고 있거든요. 그래서 그쪽에 재미있는 제안을 하나 했어요. 우선 100억 있냐고 물었죠. 다들 깜짝 놀라더라고요. 그래서 제가 그랬어요. KT에서 1년 동안 전파, 광고, 모델, 홍보로 쓰는 돈 다 합치면 100억 들지 않냐고. 그랬더니 그 정도 된다고 그러더라고요. 그래서 그걸 한번 써보자고 했죠. 그러곤 몇몇 직원들한테 제주도로 놀러가자고 했어요. 갑자기 왜 제주도를 가냐고, 갑자기 왜 놀러가냐고 물어요. 만나볼 사람이 있는데, 그 사람한테 양해를 구해야 100억 쓰는 일을 할 수 있다 그랬죠.

　　제주도 가서 여기저기 구경 다니고 나서 올레길 이사장을 만났어요. 그분에게 '올레'라는 말을 공용하자고 제안했죠. KT는 통신회사니까 눈만 뜨면 "여보세요" 하잖아요. 헬로Hello를 거꾸로 읽으면 '올레Olleh'예요. 제주도 사투리로 올레가 '시골 한적한 길'이라는 뜻이거든요. 그러니 통신사 네트워크 로고로 쓰기엔 금상첨화죠. 우리 어렸을 때는 한문을 오른쪽에서부터 읽었어요. 영어라고 오른쪽에서부터 읽지 말라는 법이 어디 있어요. 올레라는 말을 쓰고 싶었는데 저작권이 있으니 이사장을 찾아가서 사업적인 제안을 한 거죠. 용어를 쓰는 대신에 올레길에 가로등 달고 CC-TV도 설치하고 휴식을 위한 의자도 설치하겠다는 제안을 했어요. 그러고는 KT에 한 가지 아이디어를 더 줬어요. '여보세요'를 거꾸로 읽으면 '요세보여'예요. 요즘 보인다는 뜻이죠. 그래서 '요새 보여'도 회사 로고로 사용해보라고 했어요. 통신 3사가 경쟁하고 있으니까 'KT LTE 영상은 요새 잘 보여.' 이게 올레보다 더 강할 수도 있어요.

　　생각을 조금만 다르게 한 거예요. 광고란 보통 생각을 조금만 다르게, 가장 쉬운 방법으로 가장 재미나게 하는 거예요. 가장 유익한 정보를 가장 빨리 엮는 작업이죠. 즉 가장 쉬운 것을 가장 재미나게 엮은 것뿐이죠. '올레'라는 말이 어려운 말인데 제주도에서는 이미 사용하고 있었어요. 전 기존에 사용하고 있던 걸 이용한 것밖에 한 게 없어요. 소리에서 나는 발음 같은 것도 잘 듣다보면 좋은 아이디어가 나오기도 합니다. 이 말은 제가 제 책에 쓴 내용인데 지금 한 얘기와 일맥상통하죠.

'그것을 원본의 소리'로 바꿔보면 크리에이티브에선 그 '어떤 것'에도
해당된다. 즉 사운드, 음악은 물론 레이아웃, 카피, 디자인, 패키지,
상품, 홍보, 캠페인, 마케팅 전략, 영상 연출 기법 등등 예술 전반에
해당된다는 뜻이다.

소리를 만드실 때 선생님만의 원칙이나 철칙 같은 게 있나요?
네 가지가 있어요. 첫째, 속이지 않은 소리. 실제보다 과장하지 말 것. 둘째,
차별화된 소리. 정상에서 벗어난 삐딱한 소리. 셋째, 쉬운 소리. 복잡하지 않고
간단할 것. 넷째, 한국적인 소리. 우리 것이 가장 세계적인 것.
　광고에서는 최고, 최초 이런 단어를 카피에 못 씁니다. 우리 제품이 최고다,
1등이다 이 말 대신 '잡소리'로 사기 치는 사람이 바로 우립니다. (웃음) 도장 찍는
소리나 초콜릿 부러뜨리는 소리를 엄청 크게 만들어내잖아요. 이 제품이
최고라는 걸 소리로 만들어 현혹시키려는 거죠. 그런데 1980년대 후반에서
1990년대까진 소비자들이 그런 소리에 속았지만 2000년대부턴 안 속아요.
컬러텔레비전도 나오고 인터넷도 되니까 영상에 익숙해져서 웬만해서는 현혹되지
않아요. 예전에 박카스 광고 보면 박카스 병에서 빛이 나오고 생약 성분이
튀어나오고 그랬어요. 박카스 병마개는 병따개로 따는 게 아니고 비틀어야
따지는 건데, 예전 광고에서는 뚜껑이 열릴 때 맥주처럼 '뻥' 소리가 났죠. 저는
'뻥' 소리 앞에 비틀어 따는 소리를 넣어봤어요. '뻥' 소리랑 '삐직삐직' 비트는
소리를 함께 넣은 거죠. 그제야 소비자들이 "이제야 제대로 비틀어 따는군."
했다더군요. 제약회사 회장이 그 소리 때문에 매출이 더 올라갔다고 술 한 잔
사겠다고 그랬을 정도였어요. (웃음)

선생님께서 만든 소리 중에 나쁜 소리도 있고 좋은 소리도 있나요?
그런 것 없어요. 소리는 모두 오묘한 자기만의 역할이 있는 겁니다.

어떤 소리든 다 쓸모 있다는 건가요?

그럼요. 다 필요하니까 있는 거죠. 이 지구상에서 소리 안 나는 물건은 하나도
없어요. 듣기 싫은 소리가 있으니까 좋은 소리를 구별할 수 있는 거예요. '부시럭'
소리 말고 '딩동딩동' 하는 소리가 더 좋다면 그 소리가 익숙하고 좋으니까
더 좋게 들리는 거예요. 소리는 좋고 나쁨이 없습니다. 용변을 보는 소리는 언짢은
소리일지는 몰라도 건강상 쓸모 있는 소리예요. 용변을 못 보면 병이 되니까요.
나만 알고 있는 소리 같지만 그 원음을 찾아서 광고에 써주면 다른 사람도
다 공감하는 소리가 됩니다. 공감이 가면 그 소리에 호기심이 생기고 친근감이 가죠.
소비자는 친근감이 가는 제품을 사기 마련이에요. 다시다나 미원이나 똑같은 MSG
제품인데도 사람들은 자기한테 익숙하고 호기심 가는 소리 "그래, 이 맛이야."의
제품을 사지 아무거나 안 사잖아요. 100개도 넘는 그 많은 라면 중에도 자신과
이미지가 맞는 라면이 있기 마련이에요. 자신에게 친숙한 소리가 광고에
사용됐다거나 친숙한 이미지가 있는 라면이 잘 팔립니다. "국물이 끝내 줘요."
그러면 그 라면을 삽니다. 이처럼 세상의 어떤 소리도 쓸모없는 소리는 없어요.

　　사람도 마찬가지예요. 근사한 놈, 멋있는 놈, 별난 놈 다 있지만 모두 자기
자리가 있는 거예요. 나는 왜 이럴까 이런 생각은 절대 할 필요가 없는 겁니다.
실패도 해보고 좌절도 겪어봐야 해요. 고속도로만 길이 아니고 골목길도
길이니까요.

대학에서 따로 전문적인 공부를 하신 건 아니잖아요. 작곡이나 음향은
어떻게 공부하신 건가요?

독학으로 했어요. 음악 관련 전공서도 읽고 고서古書도 많이 읽었죠.
그런 책은 정말 어렵더라고요. 하지만 억지로 봤죠. 음향은 가르쳐주는 데가
없잖아요. 그래서 혼자 음향에 대한 책을 썼어요. 『이런 소리 들어 봤습니까』라는
책인데 "이런 염병할. 이 일을 왜 하지? 나도 알지 못하는 소리를 쓰고 앉아 있네."
이렇게 시작하는 책이에요. 이게 다 소리죠. 글자로 인쇄된 걸 발음해보면
그게 다 소리예요. 인간이 가장 빨리 듣고 가장 빨리 배우는 소리가 욕이라더군요.

제일 빨리 욕을 배우지만 제일 안 쓰는 것도 욕이에요. 서울대학 나온 사람도, 산골짜기 초등학교 중퇴한 사람도 그건 다 알아요. 학력과 관계없이, 자라면서 욕 안 쓰는 법을 배우죠. 욕은 흔한 소리지만 잘 안 쓰는 소리(말)인데, 이걸 자기만 아는 소리로 만드는 게 제일 어렵죠. 모두가 공감하는 소리를 만드는 게 제일 어렵습니다.

예전에 강연하실 때 대통령 취임식 음악을 들려주시더라고요.
아리랑 선율을 이용해서 만드셨던데 무척 인상적이었습니다.
작곡하실 때 국악을 많이 이용하시는 이유가 있나요?

외국 음악을 쓰면 저작권에 걸리니까요. 예전에 어떤 카드회사에서 팝송 〈마이웨이My Way〉를 쓰자고 그러더라고요. 그래서 인격저작권이나 근접저작권료를 줘야 한다니까 석 달만 방영할 거니까 그냥 쓰자는 거예요. 안 된다고 했는데도 막무가내로 몰래 쓰더니 결국 광고주가 근접저작권에 재소당해서 찍소리 못하고 1억 원 물어냈죠. 하지만 〈표정만방지곡表正萬邦之曲〉이나 〈아리랑〉〈뱃노래〉는 우리 거잖아요. 작곡가가 규명되어 있는 곡은 정당하게 돈을 주는데, 그것도 우리나라 사람한테 주니까 전혀 안 아깝죠. 하지만 외국으로 저작권료가 나가면 우리는 얻는 게 아무것도 없어요.

　우리는 우리 가락을 잘 알아요. 친숙하고요. 굿거리장단은 다 알잖아요. 〈강남 스타일〉만 해도 반주가 쉬울 것 같은데 사실은 어려워요. 우리에게 익숙하지 않은 두 박자나 네 박자로 아주 빠르게 떨어지는 리듬이거든요. 우리한테 익숙한 리듬은 다섯 박자죠. 엇박자예요. 우리나라 사람들은 그런 리듬에 익숙해요. 그런 소리와 마주치면 "어, 나도 저 소리 알아." 이런 반응이 옵니다. 그래서 붉은악마 응원단의 "대~한민국"이 전 국민에게 먹힌 거예요. '대한민국' 쓸 때 '대' 뒤에 물결표시(~)를 넣잖아요. 물결 표시는 문자가 아니고 소리를 표현한 거죠. 물결표시가 바로 엇박자 표시입니다. 박수로 치면 '짝웃짜 짝짝'이에요. 이게 다섯 장단이에요. 글자는 네 개인데 중간에 엇박이 하나 들어가는 거죠. 그래서 다섯 장단이 되는 거예요. 서양음악은 두 박자나 네 박자로 딱딱 떨어지잖아요.

| 위 | 1960년대 야외 녹음 현장. 손에 들고 있는 커다란 통이 녹음기다.

| 아래 | 1988년 서울올림픽 때 음향총괄감독으로 일하는 모습

월드컵 때 이탈리아가 우리와 축구하면서 이 소리 때문에 졌다는 말이 있어요.
공을 차려고만 하면 "대~한민국" 하니까 박자가 안 맞아서 헛발질해서 졌다고.
(웃음) 어쨌든 우리 음악만이 이런 틈새 박자인 엇박자가 있어요.

연극이나 광고에서 쓰이는 소리는 어떻게 보면 도와주는 역할, 보조라는
인식이 있는데 그런 것 때문에 작업하실 때 힘드신 점은 없으신가요?
소리 작업은 결코 보조가 아니에요. 엄밀히 따지자면 보조는 주역에 도움을
주는 게 보조예요. "밥 먹으러 가자." 그러지 누가 "반찬 먹으러 가자." 그럽니까?
그럼 반찬은 밥의 보조인가요? 반찬이 없으면 밥을 못 먹어요. 반찬이 있어야
밥을 먹는 거죠. 불고기, 갈비, 김치, 고추장 이런 게 다 보조인가요? 밥과 같이 가는
동반자입니다. 밥맛 없다고 밥 안 먹고 깍두기만 먹나요? 밥도 한 숟가락 먹고
불고기도 먹고 그런 거죠. 더불어 생존하는 것과 꼽사리 껴서 생존하는 건
같은 게 아니에요.

대학을 안 나오셨는데 일하시면서 제약이나 차별을 받으신 적은 없나요?
우리나라가 아직 학벌 위주 사회다 보니 그런 점들이 힘드셨을 것도 같은데
어떻게 극복하셨어요?
한문에 견딜 '탱撑' 자가 있어요. 악착같이 탱 소리 내면서 가난을 욕하며 견뎠죠.
그런 일이 생기면 술 먹고 취한 척하면서 많이 대들었어요. 제 친구들이 제일
무서워하는 게 제가 술 먹자고 하는 말이에요. (웃음) 술 먹자고 하면 "에이,
오늘은 또 누굴 혼내려고?" 그러죠.
　　1988년 올림픽 때 개폐회식 음향 총괄감독을 제가 맡았어요. 돈도 없고
백도 없고 학벌도 없는데 누구처럼 사방에 돈 뿌려가며 그런 국가적인 작업을
따낸 게 아니에요. 비록 고졸이지만 당당하게 '국립' 자가 붙은 고등학교 출신이고
자존심 있는 사람이에요.
　　올림픽 폐회식 마지막 부분에 〈안녕〉이라는 곡을 썼는데 거기에 다듬이
소리를 사용했어요. 다듬이를 이용해서 역동적인 소리를 만든 건데 서울대학 출신

교수들이 그 다듬이 소리가 곡의 포맷과 맞지 않는다고 하더라고요. 조용하게
끝나야 하는데 두드리는 다듬이 소리가 곡에 안 어울린다는 거죠. 그래서 다듬이
소리 리듬을 드럼으로 바꾸고 사용하지 않기로 했는데, 제가 작정하고 당일에
다듬이 소리 버전으로 틀어버렸어요. 3분 40초 동안 일생을 몇 번이나 돌아볼 만큼
떨리는 순간이었죠. 그런데 그 소리가 나가는 동안 제 워키토키 아홉 대에 격려와
치하의 메시지들이 쏟아져 들어오는 거예요. 당시 올림픽 행사 고문이셨던 이어령
선생님께서 소리가 근사하니까 더 크게 올리라고 하시더라고요. 폐막식 끝나고
외신기자들이 그 소리가 뭐냐고 묻길래 다듬이라는 한국 고유의 풍속품이라고
소개했죠. 우리나라 다리미인데 고부 간에 맺힌 한을 그걸 두드리면서 풀었다, 그게
랩의 원조다 이렇게 말해줬어요. 기자들이 소리를 복사해달라고 해서 에밀레
종소리와 다듬이 소리, 〈손에 손 잡고〉 〈아리랑〉 〈표정만방지곡〉 넣어서 카세트
200개를 만들어 돌렸어요. 그때 처음 우리나라 풍속 소리가 외국에 소개된
거예요. 이게 한국적인 것의 힘이고 소리의 힘이죠. 그리고 그 힘을 믿는 저의
승리였고요.

선생님에게 소리란 어떤 것인가요?
그런 철학적인 생각은 대학을 안 다녀봐서 안 해봤는데, 굳이 말하라면 그냥
신나게 살아가는 저의 일상 도구죠, 뭐. (웃음)

선생님께서 가장 좋아하시는 음반을 소개해주세요.
3억 날린 제 음반이요. (웃음) 우리 소리를 집대성한 소리 다큐멘터리 영화
〈한국소리 100년-대한국인〉을 영상으로 제작한 건데, 1시간 17분 동안 대사 없이
'소리'로만 돼 있어요. 한국의 소리에 이런 것들도 있다는 걸 들려주고 싶었어요.
한국인의 정서와 의식 구조를 바꾸려고 만들었죠. 광주 민주화 운동이 지금은
민주화 운동으로 불리지만 당시에는 그렇지 않았어요. 광주사태라고 폄하됐는데,
겁도 없이 5·18 항쟁의 처참한 장면을 영상에 넣고 그 위에 첼로 연주로 애국가를
삽입했어요. 그 죄로 CD가 판매 금지됐죠. 4년 동안 3억 들여서 혼신의 힘을 다해

만들었는데 완벽하게 망했어요. 김영삼 대통령 때 광주사태가 5·18 민주항쟁으로
격상되면서 '대한민국 영상음반 대상 골든비디오 부문'에서 기술상인
'에밀레 대상' 등을 수상한 게 그나마 다행이었죠.

앞으로 만들어보고 싶은 소리가 있으세요?
더 살아봐야 알겠지만 꼭 해볼 게 있어요. 하고 싶은 게 너무 많은 게 탈이지만.
광개토대왕비 아시죠? 사실 그 비가 세워진 영토가 우리나라 땅이잖아요. 그
비문을 국악 교향악으로 만들고 싶어요. 우리말로 번역하면 어마어마한 4악장이
될 거예요. 비문의 첫 문장이 "북방의 오랑캐가 쳐들어와서 성을 구축하노라."
이건데, 한번 해보고 싶은데 어떻게 될지 모르겠네요. 그것 말고도
'제주특별자치도의 제주돌 문화공원의 하루방과 설문대할망' 소리도 해보고 싶고,
탐라 사운드 스튜디오Tamra Sound Studio도 설립해야 하고, 또 DMZ 평화공원에
'사계절 역사 극장'도 해야 하고. 할 일이 너무 많아요.

요즘 젊은 친구들은 광고음악이나 음향 쪽에 관심이 많습니다.
그쪽에서 일하려면 어떤 준비를 해야 할까요?
꽤 여러 가지가 있겠지만 시설 장비가 컴퓨터 디지털이고 장비 가격이 워낙
고가니까 시원찮은 재능보다는 집안이 넉넉해야 한다고 말해주고 싶네요. (웃음)
지금은 개천에서 용 안 납니다. 불과 40~50년 전만 해도 저처럼 깡으로 버티면
뭐가 될 수도 있었지만 지금은 아니에요.
　　광고 쪽 일을 하고 싶다면 다음 다섯 가지 소리는 꼭 착실하게 듣고 습득해야
합니다. 첫째, 범패梵唄 즉 독경, 불경, 재齋의 홑소리, 짓소리(랩 풍의 읊조림으로
서양의 레치타티보Recitativo와 비슷하다). 둘째, 문묘제례악, 종묘제례악, 궁중 아악.
셋째, 정읍井邑, 수제천壽齊天, 무용곡. 넷째, 진도씻김굿, 굿거리, 시나위, 사물놀이.
다섯째, 그레고리안 성가. 어떤 성가든 독경과 비슷해요. 상당히 어렵겠지만 끈기를
가지고 이 다섯 가지 소리는 필히 습득해야 합니다. 특히 위에 언급한 국악은 꼭
공부해야 해요. 우리 음악이 위대하다는 걸 알아야 합니다.

이쪽 일을 하고 싶은 학생들에게 가장 중요한 자질은 뭐라고 생각하세요?

이쪽 일에 관심이 많은 이유는 너도나도 스마트폰, 컴퓨터를 주무르다 보니
자동으로 생기는 시대적 흐름의 망상이에요. 진정으로 필요한 자질은
'진실성'입니다. 광고는 어차피 속이는 작업의 연속이다 보니 일확천금을 꿈꾸다
보면 자신도 모르는 사이 '사기꾼'으로 변하거든요.

학생들이 기획사나 스튜디오 같은 곳을 직접 찾아가는 것도 도움이 될까요?

그건 별로 추천하고 싶지 않아요. 요즘엔 컴퓨터가 있으니까 개인적으로 알아서
배워도 됩니다. 광고의 제1조가 '비밀'이에요. 외부에 정보가 알려지면 안 되거든요.
무슨 광고를 하든 내가 지금 작업하는 일이 여기저기 알려지면 마케팅이나 광고
전략에 차질이 발생하기 때문에 웬만해선 녹음실이나 스튜디오에서 작업 과정을
보여주지 않아요. 만약 학생들이 스튜디오로 직접 찾아가면 나가라고 할 거예요.
공부하러 왔다고 해도 발도 못 들여놓게 합니다. 광고판이 생각보다 살벌하다는
것을 미리 아셔야 합니다. 잘못하다간 경쟁 업체 간첩으로 오인받을 수도 있어요.
어떤 방법으로든 광고인과 인맥을 쌓는 게 제일 좋아요. 광고를 하고 싶으면
대행사에 입사를 하든 연락을 하든 인연을 쌓는 게 중요해요. 사람들 얼굴을
익히는 수밖에 없어요. 그래야만 여러 광고 정보를 제공받을 수 있으니까요. 다시
한 번 말하지만 광고판은 정말 냉랭해요.

음향을 공부하고 싶다고 찾아오면 제자로 받아주시나요?

어려울 것 같네요. 왜냐하면 이제 더는 속고 싶지 않으니까요. 1975년도에
'38오디오'라는 녹음실을 열었는데 그동안 서른한 명이 거쳐 갔어요. 그런데 현재
남은 건 제 아들 둘밖에 없어요. 대개 1년 넘으면 다 떠나요. 독립하고 싶은 마음이
드니까요. 사람마다 욕심이 있기 마련이잖아요. 영원히 죽을 때까지 배워도 모르는
게 소리의 세계인데 한 1년 배우고는 다 배웠다고 생각해요. 그리고 빚내서 녹음실
차리죠. 서울에 쓸 만한 녹음실들이 대략 150개 정도 된다고 하는데 운영이
잘 되는지 모르겠어요. 우리나라 광고주가 200개 남짓인데 그렇다고 광고일이

200개가 있느냐 하면 그게 아니거든요. 새 광고 하나 방영되면 길게는 6개월
방송하잖아요. 그러니 광고 하나 작업했다고 해서 6개월을 먹고살 수 있는 게
아니에요. 계속 일이 연계돼야 먹고사는 건데 그러려면 연극, 드라마, 방송, 영화도
해야 해요. 그뿐인가요. 광고대행사의 갑질 횡포 때문에 클라이언트가 계속 고정된
일을 주지 않아요. 결국엔 값싼 녹음실을 찾아가죠. 그러니까 별 인맥이 없으면
망하기 딱 좋아요.

지금은 아날로그 시대하곤 달라서 디지털 기계 값이 어마어마하게 비싸요.
그나마 우리 아들들이 지금 견디고 있는 건 내 네트워크가 있기 때문이죠.
날 망신시키지 않으려고 엄청나게 노력하고 공부하니까 가능한 거예요.
아들 둘 다 광고회사에 2년 정도 다니면서 본인도 알리고 광고대행사 시스템이나
광고주 얼굴도 대강 익힌 다음에야 제 녹음실로 왔어요. 저는 아들들에게
너무 돈만 따지지 말라고 얘기해요. 일만 잘해놓으면 다른 일도 계속 주어지고
돈도 쫓아온다는 걸 늘 주지시키죠. 컴퓨터 덕분에 자고 나면 무한대로 생기는 게
녹음실 시스템이니까요. 요즘엔 스마트폰으로 극영화를 찍는 판이니
독립 스튜디오에서 소리 창조한다는 게 호락호락하지는 않을 겁니다. 그래서
일단은 집안이 넉넉해야 한다고 말하는 거예요. 개천에서 용 나던 때는 이미
물 건너갔어요.

전화 받으실 때 "신나는 김벌래입니다." 이렇게 말씀하시더라고요.
그 말이 선생님 인생의 좌우명인가요?
좌우명까진 아니고, 그냥 말하는 재미죠. 사람들이 뭐가 그렇게 신나냐고
물으면 "지금부터 신나려고 해요."라고 합니다. 여태까지는 뭐가 신났냐고 물으면
"지금부터 신나게 살면 되는 거지, 뭘 지나간 옛날을…."이라고 말하죠.

지금까지 신나게 사신 것 같으세요?
대답하면 부러워할 테니 대답하지 않아도 되죠? (웃음)

앞으로 또 다른 꿈이 있으신가요?

책을 쓰고 싶은데 눈 한쪽이 실명돼서. 신봉승이라고 『왕의 눈물』 썼던 작가
있잖아요. 그 선배가 강릉에서 출판기념회 한다고 해서 간 적이 있어요. 회장에
들어섰는데 '100번째 출판기념회'라는 현수막이 보이더라고요. 그거 보는 순간
인생 헛살았다는 생각이 들었어요. 저는 지금껏 책 100권도 못 읽었을 텐데
100번째 출판이라니! 정말 존경스러운 마음이 들었어요. '나는 언제 95권을 쓰나?'
그런 생각이 들더라고요. 이제 다섯 권 썼나?

　　제가 쓴 연극 이야기 책에 "9점은 0점이다."라는 말이 있어요. 양궁은 10점
아니면 무조건 0점이나 마찬가지잖아요. 양궁에서 누가 9점 쏘는 걸 연습하겠어요.
다들 10점 쏘는 거 연습하지. 아무리 9점을 많이 쏜다 해도 의미가 없는 거죠.
연극도 10점을 쏘는 자세로 해야 하고, 인생살이도 10점을 쏘는 맘으로 살아야
한다고 생각해요. 10점을 쏘기 위해선 어디서든 최선을 다해야 하는 거죠.

광고나 음향 쪽 일을 하고 싶은 친구들에게 조언 한마디 해주세요.

전 아홉 살 때 엄마가 하늘나라로 가셔서 어쩔 수 없이 열네 살까지 거지들과 같이
지냈어요. 일명 'G 클럽'이죠. 거지들과 같이 살면서 터득한 3대 지론이 있는데
첫째, 사람이 먹는 것은 다 먹어라. 둘째, 희로애락의 표정을 철저히 관리해라.
마지막으로 오늘에 최선을 다하라. 실사구시하라는 거죠. 거지들이 생활하는
거 보면 의외로 침착하고 충실해요. 오직 오늘에 충실하죠. 오늘 최선을 다하고
최고로 충실하면 됩니다. 그들은 오직 오늘을 신나게 여겨 오늘 최선을 다하고
오늘 최고로 충실하게 살아. 마르셀 프루스트Marcel Proust가 쓴 『잃어버린 시간을
찾아서À La Recherche du Temps Perdu』라는 소설에 제가 좋아하는 대목이 나와요.
"지금 네가 선 땅을 자세히 봐라. 네가 서 있는 땅이 진짜 네 땅이다. 왜 옆의 땅을
보는가?" 어릴 때는 그게 무슨 말인지 잘 몰랐어요. 오늘, 현실에 충실하라는
뜻이겠죠. 자꾸 저 멀리 있는 것을 훔쳐 볼 생각 말고, 오늘에 충실하라고 말해주고
싶습니다.

김벌래

국립체신고등학교 통신과를 졸업하고 서대문 우체국 통신과에서 근무
하다가 동아방송에서 사운드디자이너로 활동을 시작했다. 만화영화
〈로보트 태권 V〉 사운드감독, 서울 올림픽 개폐회식 및 2002 세계월
드컵 전야제 사운드 총괄감독으로 활약했으며, 다큐멘터리 〈한국소리
100년-대한국인〉, 음반 〈에밀레종과의 조우〉 등을 제작했다.
　저서로는 『이런 소리 들어 봤습니까』 『제목을 못 정한 책』 『9점은 0
점이다』 등이 있다. 홍익대학교 광고홍보학과 우대겸임교수로 재직했
으며 2018년 5월 별세했다.

전통의 길을 걸으며
새로움을 꿈꾸다

작곡가, 연주자

원 일

예술가에게 제일 위험한 것은 모도 아니고 도도 아닌

중간이라고 단호하게 말하는 그는

자신이 즐길 수 있는 음악을

신명나게 연주할 줄 아는 진정한 놀이꾼이다

예술가란 시대를 읽을 줄 알아야 하며

과정 중에 있는 사람이라고 그는 믿는다

그래서 그는 끝없이 유동한다

쉼 없이 놀이하며

#13

선생님은 정체되어 있지 않고 항상 새로운 것을 찾아 도전해오셨습니다.
타악 그룹 '푸리'의 리더, '바람곳'의 예술감독, 국립국악관현악단 예술감독,
영화 OST 작업과 연극을 비롯한 공연 음악감독 등 여러 가지 일을 해오셨어요.
원래 연주자로 출발했는데 작곡을 시작하면서 할 일이 많아졌어요. 순수음악
외에 영화나 무대음악 등을 재미있어 했고, 그 분야에서 가능성이 보였는지
더 많은 일을 하게 됐고요. 저는 원래 다양한 방면에 호기심이 많아서 여러
예술 분야와 소통하며 작업해나가는 것이 매우 자연스럽죠. 지금은 미디어를
이용한 예술이나 소통 채널이 그 어느 때보다 다양한 시대니까 예술가들의 이동과
횡단과 만남은 새로운 예술을 배양하는 기본 행위라고 생각합니다.

여러 분야와 소통하려는 호기심이 많아서 가능했던 거군요.
예술가의 표현 욕망을 구체적인 실천으로 이끄는 데 호기심은 일차적인 동기가
된다고 생각해요. 저건 뭘까, 이걸 하고 싶다, 이런 음악을 하고 싶다, 하면 될 거
같다, 왠지 그걸 해야 될 것 같다, 이런 건 이전에 없었던 것 같다 이런 빈틈을
찾아 탐구하고 놀면서 뭔가를 시도했던 것 같기도 해요. 지금 이런 걸 해야
될 때라는 생각이 들면 바로 시도하기도 하고요. 그렇게 해볼 때 예기치 못했던
새로운 것을 발견할 수 있어요. 그러니까 우선 해보는 게 중요해요. 만약
밴드에서 한 멤버가 생각하지도 못했던 아이디어를 냈는데 그건 안 될 것 같다면서
실행하지 않는 건 어리석은 일이에요. 안 될 것 같다는 건 추측일 뿐이고 해볼
때에만 예기치 못한 새로운 것을 발견할 수 있습니다.

선생님께서 마음을 담아 음악하셨던 팀이 '푸리'와 '바람곳'이라고
알고 있습니다. 푸리를 시작하게 된 배경과 푸리의 음악적 특징이 궁금합니다.
'푸리'를 시작할 때 제가 비판적으로 봤던 동시대적 현상이 있었어요. 그 당시
유명했던 사물놀이 팀들은 거의 대부분 김덕수 사물놀이패처럼 되기를 꿈꿨던 것
같아요. 김덕수 패만큼 열광적인 반응을 얻고 싶어 했고 그들처럼 유명해지고 싶어
했죠. 그러니 음악적 내용도 비슷했고요. 푸리를 만들 당시 우리는 그렇게는 하지

않겠다는 오기가 있었어요. 음악적 내용에서 새로운 것이 무엇일까 찾으려 노력했고 북, 꽹과리, 장구, 징 네 악기를 가지고 현재 유행하는 사물놀이 패턴이 아닌 다른 걸 할 수 있느냐 없느냐를 고민했어요. 그래서 이름도 창작 타악 그룹 '푸리'라고 지었죠. '우리가 연주하는 타악기들은 전통적인 사물놀이 악기지만 음악적 내용은 창작이다.' '대다수가 하는 따라하기 식의 전통음악 재현 같은 연주는 하지 않겠다.' 그런 오기가 있었어요.

　예를 들자면 사물놀이는 한 곡의 음악을 연주할 때 보통 여러 지역의 전통 장단 가락을 모아 가락을 짜서 10-15분 정도 길이로 연주하는 것이 일반적이에요. 그 안에 많은 패턴의 리듬이 들어가죠. 우린 그런 전형적인 것을 안 하겠다고 의식하면서 나온 곡이 푸리의 대표곡 〈셋, 둘〉이에요. 〈셋, 둘〉은 하나의 리듬만 가지고 연주해요. 5박자를 3+2, 2+3으로 나눠서 하나의 리듬 패턴을 집중적으로 다양화해서 10분 동안 연주하죠. 〈셋, 둘〉이라는 제목이 장단 자체를 의미하기도 하는데, 곡 중간에 극적인 멈춤으로 소리가 절단되는 듯한 긴장감을 만들었어요. 프리재즈적 연주 기법으로 태평소를 연주하기도 했고, 갑자기 구음으로 연결하는 등 지금도 보기 드문 파격적인 시도를 했죠. 처음에는 저희도 연주하면서 이렇게 해도 되는 건가 하며 어떤 징후를 느꼈던 것 같아요.

당시 반응은 어땠나요?
푸리는 음악 자체뿐만 아니라 연주 스타일에서도 네 명의 젊은 사내들이 멋지게 연주하려고 노력했기 때문에 젊은이들의 반응은 굉장했어요. 특히 국악을 전공하는 고등학생들과 대학생들이 좋아했죠. 마치 록 공연장을 방불케 할 정도였어요. 하지만 국내에서는 저희를 불러주는 사람들이 없었죠. 가끔 홍대 클럽에서 연주하는 거 외에는 연주할 무대가 거의 없었어요. 그러다가 일본의 매니지먼트 회사의 이다 Shin Ida 씨가 같이 일해보자고 제안해서 매년 2-3회씩 일본 투어를 했어요. 그가 우리에게 투어를 제안했던 이유는 젊은 친구들이 늘 봐오던 사물놀이 패와 완전히 다른 연주를 한다는 점에 매력을 느꼈기 때문이었대요.

　푸리 1기는 다카다 미도리高田みどり라는 일본의 여성 타악기 연주자가 제게

팀을 구성해 같이 해보자고 제안하면서 만들어졌어요. 당시 국악고 동기이자
친구로 지내던 김용우와 권성택이 1기에서 활동했지만 오래할 수 없었어요.
1집 앨범과 푸리 스타일의 음악을 만들고 본격적으로 활발하게 활동하던 시기는
2기 때입니다. 2기 멤버들은 민영치, 장재효, 김웅식이었어요. 이후 판소리 하는
한승석과 대중음악 하는 정재일, 김웅식과 제가 함께 3기 활동을 했어요. 이때
2집 음반도 만들었죠. 우리는 당시 벽에 머리를 박고 앞뒤 안보고 돌진하듯 했던
것 같아요. 예술가들에게 제일 위험한 것은 모도 아닌 도도 아닌 중간이에요. 일단
저질러봐야 합니다. 그렇게 해볼 때 새로운 것을 발견할 수 있어요.

새롭게 시도한 음악이 대중에게 별 반응을 끌어내지 못할 때 힘들진
않으셨나요?
늘 겪는 일인걸요. 저는 누군가의 기대를 충족시키기 위해 음악을 하지는 않아요.
1차적으로 제가 하고 있는 걸 통해 새로운 뭔가를 발견하고 아는 것 자체가 즐거운
거지, 다른 사람들 반응을 두려워하지 않습니다. 때론 오히려 조롱하죠. "이런
건 모를 거야." 그러면서요. (웃음) 사람들은 진짜 새로운 걸 만나면 "이건 뭐지?"
하면서 어안이 벙벙해져요. 저도 그러니까요. 그게 좋은 거죠. 경험치가 많은
사람일수록 새로운 것은 좋은 자극이 돼요. 예술 체험을 한다는 건 새로운 경험을
한다는 의미이기도 하니까요. 우리가 관객을 향해 '난 이렇게 놀 줄 알아!'라고
보여주면 그들은 '어? 저렇게도 놀아지네?' 하면서 우릴 보고 즐거워하죠. 소리를
가지고 이렇게 또는 저렇게 놀 줄 안다는 것은 기존의 방식과 차이를 만들어내는
일이에요. 저는 지금도 그런 걸 즐깁니다.

음악을 한다는 게 놀이로부터 시작됐다는 말씀이신가요?
네. 저에게 음악을 한다는 것은 노는 것, 즉 놀이예요. 예를 들어 푸리 밴드 안에서
제가 꽹과리를 다소 다른 리듬과 주법으로 연주하면 그 새로움에 답하듯 다른
멤버가 장구로 받아 치고 또 다른 멤버는 그에 어울리게 징을 치고 마지막 남은
멤버가 상상하지 못했던 음악적 포인트를 북으로 건드리면 우린 어떤 새로움을

감지하며 다른 것도 시도하면서 놀죠. 밴드에서 누군가 소리를 내면 다른 누군가의 소리를 불러올 수 있어요. 그렇게 놀다가 "이 부분 재미있다." "이 부분을 이렇게 변형해서 연주해보면 어떨까?" 하고 누군가 의견을 내면 반복되는 패턴이 만들어지고, 그것들을 서로 합의하면서 구조화시키고, 그것이 나중에는 작품이 되는 거죠. 즉 밴드 안에서 멤버들과 연주하면서 놀다가 재미있는 부분이 생기면 더 놀아보고 접점을 찾아서 작품을 만드는 겁니다. 제대로 놀았을 때 관객들도 좋아하고, 관객들도 우리가 노는 모습을 보면서 저렇게 놀 수도 있구나 하면서 즐거워해요.

푸리 다음으로 마음을 담아서 음악했던 팀이 '바람곳'이라고 알고 있습니다. 바람곳의 의미와 팀을 만들게 된 배경이 궁금합니다.

20대 시절에 마음이 울적하면 부산 태종대에 가곤 했어요. 그 전망대에 멍하니 서서 바다를 1시간이고 2시간이고 바라보곤 했는데, 그러다가 문득 '바람곳'이라는 단어가 떠올랐습니다. 바람이 머물고 바람이 생성되는 곳이라는 의미인데 바람이 정체되지 않는 예술가의 변신과 이동을 의미한다면, 곳은 땅이며 팀의 정체성을 규정하는 단어죠. 바람곳을 만들 당시에 우리가 잃어버린 것은 무엇일까에 대해 고민하고 있었어요. 신화적 상상력이 필요하다고 생각했고, 연주자의 창작 정신이 반영된 전통음악인 시나위나 산조를 현재의 음악으로 어떻게 연주해야 할까에 대한 고민도 있었죠.

　요즘 연주되고 있는 산조에는 뭔가 좀 부자연스러운 문제가 있다고 생각합니다. 대부분 선생님에게 배운 가락만 연주하고 있어요. 복제되어 연주되고 있는 거죠. 시나위에서 독주해보라고 하면 거의 다 자기가 배운 전형적인 시나위 가락이나 산조 가락만 연주해요. 진실한 자기 감성이 표출돼서 자기 가락을 매일매일 조금씩 다르게 뽑아낼 줄 아는 젊은 친구들이 별로 없습니다. 그런 감성을 가르치지 않는 국악 교육에도 문제가 있다고 생각하던 참이었죠. 그런 문제를 심각하게 느끼는 이유는 시나위나 산조 등을 통해 정말 자기다운 것, 살아 있는 음악이 안 나오기 때문이에요. 그래서 바람곳은 우리가 잃어가고 있는 '시나위'를

현대적으로 만들어보자는 게 가장 중요한 신조였습니다.

구성원은 가야금 박순아, 거문고 박우재, 대금 이아람, 기획 김성주 그리고 저. 이렇게 출발했다가 나중에 전자음악과 인도의 시타르Sitār를 연주하는 박재록이 합류했어요. 처음에 워크숍을 하면서 '나 되기'를 중요하게 다루었고, 거기서 제가 제시한 주제가 '자아를 찾는 신화'였어요. 우리나라의 신화인 '바리데기 신화'가 바로 그것이죠. 바리데기 신화는 버림받았던 딸이 병든 아버지를 살리기 위해 온갖 고생을 다해서 생명수를 찾아오는 이야기입니다. 바리가 병든 아버지를 살리기 위해 저승에 갔던 건 아버지를 위한 것이기도 하지만 결국은 '자기를 찾기' 위한 여정이에요. 진정한 자기 정체성 말이에요. 외국에서 입양아들을 인터뷰하면서 그때 깨달았어요. 그들에게 한국에 오고 싶어 하는 이유를 물어봤는데, 생물학적 부모를 만난다는 사실보다 자신이 태어난 곳이 어딘지, 자신이 어디에서 왔는지를 먼저 확인하고 싶다고 하더군요. 그것이 바로 '자기를 찾는 것'입니다. 나는 어디에서 왔고 지금 어디에 있으며 어디로 가야하는가.

푸리 음악의 대표곡이 〈셋, 둘〉(2기)과 〈자룡, 활쏘다〉(3기)라면 바람곳의 대표곡은 〈바리시나위〉입니다. 〈바리시나위〉는 음악극 〈물을 찾아서〉를 위해 만든 곡으로 위에서 언급한 바리데기 신화의 이야기를 시나위 형식에 담아낸 곡이에요. 그 곡이 해외에서든 국내에서든 가장 많은 울림과 공명을 이끌어냈습니다. 그 곡은 멤버들 각자가 바리 신화를 연구하면서 자신의 가락을 찾아내 만든 곡입니다. 멤버 각자가 자신이 생각한 주제로 신화적 의미와 가락을 만들고, 그 가락들 안에서 자신과의 접점을 찾아 곡을 만들었죠. 공동 창작을 한 겁니다. 각자 자신의 가락을 찾았기 때문에 연주할 때마다 스스로 감동하고 스스로 최선을 다해서 연주하게 돼요. 자신의 마음을 진정으로 담아 연주하지 않으면 가짜임이 드러나는 곡이죠. 〈바리시나위〉는 멤버들 각자가 자신의 마음을 담은 자신의 가락을 만들었기 때문에 정말 자기다움을 보여준 곡이에요. 그런 점에서 저는 〈바리시나위〉가 전통 시나위를 창의적이고 영靈적으로 계승한 진정한 컨템퍼러리Contemporary 시나위라고 생각합니다.

일반적으로 밴드 안에서는 작곡가와 연주자가 나뉘어 있는데 곡 작업을 공동으로 하셨다니 놀랍습니다. 그렇다면 멤버 각자가 연주자인 동시에 작곡가, 즉 창작자네요.

푸리나 바람곶은 제가 팀을 만들고 리드하며 창작 과정을 유도하긴 했지만 결국 공동 창작으로 음악을 완성했어요. 거기에 누가 더 영향력을 미치고 기여했는지를 비율로 따지는 것 자체가 유치한 발상이죠. 곡을 만드는 데 단 1퍼센트라도 기여한 멤버가 있다면 그건 공동 창작입니다. 그리고 전통음악 자체가 연주자와 작곡가가 분리된 체계가 아니에요. 아시아의 음악은 대부분 본래가 연주자의 음악입니다. 즉 연주자가 창작자인 경우가 많아요. 특히 산조는 더 그렇죠. 우리 전통음악이 악보화된 것은 오래전부터지만 서구식의 기호로 디테일을 담아 표현한 역사는 짧습니다. 우리 음악은 스승에게 구전심수口傳心授로 배우는 방식이었기 때문에 소리가 발생하는 그 순간 제대로 듣는 게 가장 중요하고 제대로 듣고 익힌 뒤에는 정해진 틀에서 얼마든지 벗어날 수 있었어요. 기본적인 주기와 장단을 지키는 건 기본이지만요. 소리를 남기려는 욕망이 아니라 그 순간 온전히 소리를 지켜보는 방식이었던 거죠. 그리고 기억하고요.

〈바리시나위〉는 멤버 모두가 자신의 가락을 직접 찾고 가장 자기다운 모습을 보여준 것이라고 하셨는데 연주할 때 내 자신의 솔직한 모습을 관객에게 보여주는 것에 거부감이나 두려움은 없으셨나요? 저는 제가 만든 곡을 연주할 때 가끔 창피하기도 하거든요.

당연히 창피할 때가 있죠. 그건 어쩌면 거쳐야 할 통과의례일지 몰라요. 달리 보면 자기 자신에 대한 쑥스러움일 수도 있는데 여러 가지 의미가 있다고 봐요. 첫째, 남의 것과 비슷한, 어딘가에서 들어봤음직한 정말 창피한 곡을 만들었거나 둘째, 정말 새롭지 않다는 것을 자기 자신이 알기 때문에 부끄러운 겁니다. 음악사에 무지하거나 정보가 부족할 때 우물 안 개구리처럼 그런 일이 종종 발생하기도 합니다. 진짜 자기다운 음악적 소리는 악보의 기호를 떠날 때부터 자유로워지기 시작합니다.

사실 연주와 달리 저작권을 주장하는 창작 영역인 작곡은 내가 했다고는 하지만 엄밀한 의미에선 그런 게 아니에요. 시간, 공간, 자연, 역사로부터 자신을 매개해서 나오는 것이죠. 하지만 대중음악계에서 주장하는 창작의 실태는 말하기 창피한 수준이이에요. 단순한 아이디어와 코드 카피에도, 그 카피를 카피한 음악에도 엄청난 저작권료가 지불됩니다. 작곡할 때 "그분이 오신다."고 말할 때가 있잖아요. 그분이 오신다는 게 무슨 말인지 알죠? 일종의 창의적 영감이잖아요. 어느 때 영감이 오나요? 영감을 얻으려면 신의 목소리를 들을 수 있어야 해요. 신을 대자연의 혹은 초자연의 경이적인 에너지와 현상으로 해석하기도 하는데, 그런 신의 목소리를 들었을 때 진짜 새로운 것을 만들 수 있어요. 여기에서 말하는 신은 인격화된 단일신이 아니고 안과 밖이 통일돼 하나 되는 경험의 상태에 가깝습니다. 그런 의미에서 외부와 연결되어 있는 내 존재가 혼자의 의지만으로 어떤 음악을 만들었다는 건 말이 안 되는 거예요. 그 음악을 오로지 내 것이라고 주장하면 그것은 에고가 지배하는 내가 소유를 주장하는 셈인 거죠. 동양에서는 오래전부터 이 사실을 잘 알고 있었던 것 같습니다. 비우는 자가 통로가 되어 그 안에 채워지는 소리를 얻어 세상에 알리는 것이 작곡가의 순수한 출발점이었다고 생각합니다.

서양의 작곡가 중엔 바흐와 모차르트가 신의 목소리를 가장 많이 들었어요. 사실 그분들이 음악을 만들었다기보다는 신의 목소리의 통로가 된 거죠. 통로가 될 수 있다는 건 '준비된 자'라는 뜻입니다. 끊임없이 촉매가 되고자 하는 사람이 통로가 되는 거예요. 끊임없이 추구하고 갈구하고자 하는 사람이 할 수 있는 마음을 갖게 되고, 그렇게 준비된 자가 행운의 여신의 구름 위에 올라타는 거죠. 갈급하고 간절하게 뭔가를 찾고 경제적으로 매우 힘든 상황에서도 꿋꿋하게 자기 것을 하고 싶어 하는 사람에게는 어느 날 그런 목소리가 들려올 겁니다. "준비가 됐구나." 하고요. 그래서 음악이 만들어지고, 그 음악을 들은 관객들은 이렇게 말하겠죠. "우리가 듣고 싶었던 음악은 이런 거였어!"

선생님께서도 그런 느낌을 받아본 적이 있으신가요?

몇 번 있죠. 어떤 면에서는 혼자 있는 시간이나 무대에서 공연하는 시간도 그런
순간을 위해 존재한다는 생각이 들 때가 많아요. 그런데 그런 순간에 이르기가
너무 어려워요. 내가 없어지는 경험이라고 할 수도 있고 내가 몸이 아닌 소리가 되는
순간이라고도 할 수 있죠. 몰입해서 연주하고 있을 때 갑자기 모든 공간과 사람이
하나로 연결되면서 내 자신이 없어지고 나와 소리가 하나되는 순간이에요.
정말 새로운 걸 창작하는 순간이나 발표할 때의 환희는 이루 말할 수 없습니다.
남이 알아주든 말든 새로운 것을 만들어낸 예술가들은 다들 기쁜 마음으로 그것을
알리려고 준비하죠. 산조를 창시한 사람도 그랬을 것 같고 서양미술의 뒤샹Marcel
Duchamp도 그랬고 미국의 혁신적인 작곡가 존 케이지John Cage 등 위대한 예술가들은
지금 내가 새로운 것을 하고 있다는 것을 전 역사를 통해 알고 있었어요. 다만
이런 독창적이고 새로운 예술을 처음 만나는 사람들은 다 놀라죠. 스트라빈스키의
〈봄의 제전Le Sacre du Printemps〉이 처음 연주됐을 때 난리가 났었잖아요. 당시 저게
음악이냐면서 경악하며 혹평을 쏟아냈던 이들도 많았지만 지금은 앞서가는 음악
정신을 담은 상징적인 곡이 됐습니다. 어쩌면 스트라빈스키는 처음부터 알고
있었을 거예요. 자신의 곡이 음악사에서 새로운 작품이며 위대한 시도라는 것을.

특별히 시나위를 강조하시는 이유는 무엇인가요? 국립국악관현악단
예술감독으로 계실 때도 시나위 프로젝트를 진행하셨는데요.

시나위는 연주자의 영성을 드러냅니다. 굿판의 무속음악으로 이어져왔고
무속음악은 샤머니즘을 기반으로 하고 있어요. 그리고 샤머니즘은 동북아시아
문화에서 기원하죠. 천지인 삼재 합일 사상인 거죠. 우리나라 정신의 핵은
동북아시아 샤머니즘으로부터 내려온 거예요. 하늘과 땅과 사람의 일체
조화를 추구하는 문화. 이 사실을 부정하든 말든, 자기가 무슨 종교를 믿든
역사적으로 그래요. 한반도 이 땅 안에는 그런 정신이 있는 거예요. 즉 가장
오래된 영성음악이고 그런 정신을 가장 잘 표현할 수 있는 음악이 시나위입니다.
시나위는 각각의 악기 연주자들이 장단이라는 시간 안에 가락을 즉흥적으로

놓을 수 있는 음악이고 그것이 제대로 연주된다면 언제나 현대적입니다. 그동안은 그렇게 전승되지 못한 면이 있지만 전통적이며 동시에 현대적이어야만 하는 거죠. 어린 학생들 국악 교육에도 시나위를 반드시 포함시켜야 한다고 생각해요. 즉흥음악이나 창작법도 포함시켜야 하고요. 우리 악기로 즉흥음악을 할 수 있게 되면 우리 음악의 가능성은 엄청나게 확장될 겁니다. 제대로 된 즉흥음악은 연습된 기교를 바탕으로 텅 빈 상태의 내가 하는 거예요. 그렇지 않고 에고의 지배를 받으면 이상한 가락이 튀어나오거나 빙빙 제자리를 맴도는 연주를 하게 되죠.

서양음악은 작곡이라는 문만 열어도 캐널 광맥이 굉장히 많아요. 그걸 다 통달하기도 쉽지 않아요. 그런데 우리나라 음악의 문을 열면 남아 있는 악보가 조금 밖에 없어요. 전통음악에서 창작의 역사라는 것이 '이게 다야?' 할 정도로 별로 없죠. 그런데 여기에는 보이지 않는 공의 세계가 있는 거죠. 내가 악기를 가지고 새로운 가락을 짜면서 새로운 세계에 들어갈 수 있는 거예요. 그 시도는 자신에게 큰 깨달음을 주고 어마어마하게 다른 결과를 낳습니다. 자신의 음악을 얻는 득음의 경지가 바로 그것입니다. 서양음악은 악보를 정확하게 해석하는 것으로 뭔가에 도달할 수 있지만, 시나위는 연주자가 직접 참여하고 행동함으로써 도달할 수 있어요. 내가 행동함으로써 뭔가를 일으킬 수 있는 음악이 시나위예요. 그 자리에서 음악 행위를 함으로써 음악이 탄생하는 거죠. 악보가 주어지는 게 아니라 바로 현장에서 음악 행위를 하고 있다는 사실이 중요해요. 그렇기 때문에 연주자가 살아 있지 않으면 시나위는 할 수가 없어요. 살아 있다는 것은 깨어 있다는 거예요. 아까도 얘기했지만 그럴 때 정말 자기다운 것, 살아 있는 음악을 연주하게 됩니다.

그리고 시나위는 창발적인 음악이에요. 창발적이라는 것은 위에 전달 체계가 있고 아래로 내려오는 피라미드 구조의 상향식 개념이 아니라 각각의 악기 연주자가 서로 대등한 입장에서 자신이 잘하는 것을 하면서 화합할 수 있는 조화로운 체계라는 뜻입니다. 다시 말해 연주자들은 홀로 존재하는 것이 아니라 다른 연주자들과 더불어 존재하면서 내가 새로운 것을 함으로써 다른 연주자의 새로운 것과 부딪혀 더 큰 새로운 것을 만들어내고, 이것이 서로를 이롭게 하는

음악을 하는 존재입니다. 즉 공동 창조인 거죠.

제가 국립국악관현악단에서 〈컨템퍼러리 시나위 I, II〉를 하면서 시나위를 '신아위'로 새롭게 의미 규정했어요. 여기서 신은 각자가 믿는 신일 수도 있고, 인격적 신이든 만물의 신이든 넓은 범위에서 총체적인 의미의 신입니다. 총체적인 의미의 '신', '아'는 나, '위'는 하기, 즉 음악 행위를 한다는 의미로 해석한 거죠. 즉 신아위는 '신과 내가 함께 음악 행위를 한다.'는 뜻이에요. 내가 참된 나를 모르면 하기 힘들겠죠. 우리는 지금까지 내가 음악 행위를 한다고만 생각해왔지 신을 통해서 내가 음악을 하고 있다는 생각은 하지 않았어요. '신아위'는 신과 함께할 때 가능한 거예요. 이건 매우 영성적인 정신이에요. 신과 내가 연결돼 있을 때만 할 수 있다는 어마어마한 전제가 있으면 음악적 스케일이 달라지겠죠. 영성적 체험이란 삶과 죽음이 분리되어 있지 않다는 자각이라고도 할 수 있고 내 안과 밖이 하나로 온전히 연결되어 있다는 깨달음을 유지하려는 노력이라고도 할 수 있어요. 그런 면에서 나를 지켜보는 연습이 중요하고 나를 지켜보며 내 욕망이 무엇을 원하고 내가 어떻게 행동하는지를 지켜보고 알아차리는 게 중요해요. 그걸 놓치면 욕망의 노예가 되기 쉽고 그런 상태의 나는 에고에 둘러싸인 존재가 되기 쉽죠. 에고에 집착하는 나는 늘 물질적 가치를 존재와 일치시키는 경향이 있어요. 그러면 나를 늘 남과 비교하면서 가치평가하죠. 지속적인 기쁨이나 행복은 그런 존재에게 찾아오기 힘들다고 생각해요. 스스로 기쁨을 발견하고 명성에 집착하지 않으려 노력하고 창작할 때는 늘 겸손해지려는 노력이 예술가들에게 필요한 덕목입니다. 이렇게 말하면 자칫 오해할 것 같은데 노력하려는 걸 말할 뿐입니다. 제가 되고 싶기에 말하는 것이지 뭔가를 다 깨우쳐서 하는 말이 절대 아니에요. 절망에 빠질 때마다 나를, 내 에고를 지켜보면 참 한심합니다.

국악하는 젊은 친구들에게 앙상블이나 밴드를 하면서 가장 어려운 점이
뭔지 물어봤어요. 유명한 몇 곡 말고는 연주할 곡이 별로 없다는 것과 팀 내에서
작곡을 하려고 해도 작곡 능력에 한계가 있고, 새로운 것을 연주했을 때 대중과
괴리감이 생기는 게 가장 어렵다고 하더라고요.

그런 말에는 '자신은 잘하고 싶고 잘해 나가고 있다.'라는 식의 전제가 있는 것
같은데 그게 유효하려면 음악적 역량과 기량을 갖추어야 해요. 그게 전제가
돼야죠. 기량이 안 되는데 레퍼토리를 아무리 새롭게 만들어봤자 소용없어요.
새로운 걸 하든 기존의 레퍼토리를 하든 절대적으로 보통 사람들이 도전할 수
없는 걸 보여줘야 해요. 속도를 말하는 게 아니에요. 손재주를 말하는 것도
아닙니다. 소리 하나를 내더라도 그 음을 다루는 깊이가 보통 사람들하고 전혀
다른 경지를 보여줘야 합니다. 그게 우리가 듣고 싶은 음악, 돈을 내고서라도 듣고
싶은 음악이죠. 기본이 돼 있지 않은 젊은이들이 자꾸 음악을 새롭게 만들어내려고
하는데, 그렇게 해서 만들어낸 음악은 사실 새롭지도 않아요. 어떻게 만들어야
할지 모르거나 뭐가 새로운지 모르기 때문이에요. 또는 새롭다고 만들어놨는데
수준 미달인 것도 많아요. 이러면 듣는 사람들은 허무해지죠. 무엇이 새로운
것인가를 알려면 많은 음악을 알고 있어야 하고 동시대성을 생각해봐야 합니다.
그리고 가장 중요한 점은 자기다운 것을 화두로 계속 파는 거예요.

동시대성이란 현재의 흐름이나 일어나고 있는 현상들에 대해
생각하라는 뜻인가요?

국악하는 젊은이들에게 중요한 이야기예요. '동시대성'이라는 말은 지금 내가
피리를 불든 거문고를 연주하든, 이 악기를 하는 것이 지금 여기 이곳 사람들의
삶 속에서 그리고 내 삶에서 어떤 의미가 있는지 생각해봐야 한다는 뜻이에요.
그게 동시대성을 갖는 거죠. 그리고 무엇보다 공감 능력이 있어야 한다고
생각해요. 동시대성이란 그로부터 탄생한다고 생각합니다. 동시대성을 갖는다는
것은 상대방에게 열린 마음으로 반응하고 교감할 수 있는 능력이 수반될 때
가능한 거예요.

| 위, 아래 | 원일의 작업실

아는 만큼 보이고 아는 만큼 들립니다. 저는 이 말이 언제나 유효하다고 생각해요.
동시대성은 음악에만 국한되는 게 아닙니다. 동시대성을 실천하는 음악은
시대정신이 있기 때문에 가능한 거예요. 동시대적인 생각이나 정신이 무엇인지
알려면 제대로 '듣고' 제대로 '읽기'를 통하지 않으면 파악할 수 없어요. 세상을
읽는 눈을 기름으로써 동시대적인 생각이 무엇인지 알아야 해요. 그러기 위해선
역사를 통해 기본적인 시대정신을 담은 책들을 봐야 합니다. 다른 의미에선
고전이기도 하죠.

　　동시대 사람들이 어떻게 살아가고 있는가에 대해 알면 이 시대는 어떤 문제가
있고 사람들은 여기서 어떻게 삶을 영위하고 있는가가 따라오겠죠. 간단히
예를 들어 볼까요. 요즘 정규직과 비정규직 같은 취업 문제가 젊은이들에게 제일
중요한 문제일 텐데, 왜 이런 구조적인 문제 앞에 내가 놓여 있는지, 그 흐름을
장악하고 있는 신자유주의라는 거대 자본의 주도권을 쥔 자들의 논리는 무엇인지
알려는 의식도 중요하다고 생각해요. 그 사이에서 음악인들은 무엇으로
이 시대성을 돌파할 수 있는가, 여기서 다른 삶의 방식이 가능한가, 무엇을
꿈꾸어야 하는가를 한 번쯤은 고민해봐야 합니다. 거대한 자본이 투입되는
블록버스터 영화도 봐야 하지만 독립영화나 저예산 영화도 봐야 해요. 그런 걸
보면서 지금 헐벗은 자들의 고민은 무엇인가, 잘 먹고 잘사는 사람들은 어떻게
살아가고 있는가를 파악해야 합니다. 이런 것들을 파악하는 눈이 있어야 해요.
그 안에 음악이 있는 거예요. 음악이 지상낙원에 홀로 존재하는 게 아니잖아요.
음악은 아름답고 평화로운 것만이 아니죠. 음악이야말로 이용 논리에 따라
가장 영토적인 동시에 비영토적인 속성을 동시에 지니고 있습니다. 예를 들면
베토벤의 교향곡 9번 〈합창〉은 유태인 대량학살을 부추긴 나치즘을 찬양할 때도,
베를린 장벽이 붕괴된 평화의 상징으로도 사용됐다는 점이 그렇죠. 문화적으로
더 세세하게 들어가서 지금 국악계에는 어떤 문제가 있는가, 학교 교육의 문제는
무엇인가, 국악계의 흐름은 어떤가, 어떤 에너지가 있는가, 이런 걸 연동할 수
있는 공동체가 있는가, 그런 문제의식을 갖고 활동하는 사람이 있는가, 그런

정신을 담은 음악이 있는가 이런 것들도 생각해봐야 합니다. 그 외에도 여러 가지 코드가 있죠. 젊은 밴드들끼리 연대가 가능한가, 젊은 밴드들은 어떤 생각으로 음악을 만드는가 이런 문제의식을 가지고 서로 소통해야 합니다. 이런 것들이 동시대적인 거예요. 동시대적인 시대정신이 무엇인지 고민해보고 우리 음악의 흐름을 알고, 그 안에서 비판정신을 찾아내는 것이 젊은 친구들이 해야 할 일입니다. 물론 제가 한 모든 이야기의 기본 전제는 음악입니다.

제가 공부했던 시절에는 저항 정신이 있던 시대고 문화 운동을 하려는 의식이 있던 시대였어요. 지금은 정치적 프로파간다의 논리에 놀아나거나 좌우 성향의 색깔을 드러내면 당하게 될 경제적 압박이 두려워 어떤 것이 잘못됐다고 말하는 예술가도 드물어요. 모든 걸 걸고 따라갈 수 있는 참스승님 같은 예술가도 많지 않다고 생각합니다. 젊은 사람들이 밑바닥에서 헤매고 있을 때 '저 사람의 말은 우리에게 희망이 될 수 있어.'라고 믿고 의지할 수 있는 예술가나 깨달음을 주는 선배나 스승들이 드문 시대인 것 같아요. 이건 결국 우리 문화계의 불행입니다. 곧 또 다른 아티스트가 이것을 돌파해버리겠지만요.

그런 시대정신에 대해 고민하거나 비판 정신을 갖고 있는 친구들이 많지는 않은 것 같아요.
자본 논리로 살 만하니까 그런가 보죠. 인간의 의지 중에 자유를 획득한다는 것은 굉장히 큰 의미가 있어요. 자유를 획득하기 위해서는 일단 조직에 매인 고리를 끊어야 합니다. 자신들이 하고 있는 게 무엇인지를 순수하게 바라봐야 해요. 동시대에 가장 잘나간다는 밴드 공연이나 시대 정신을 보여주는 예술가가 우리나라에 온다면 반드시 찾아가서 봐야 합니다. 어떤 공연은 별 느낌이 없을 수도 있지만 어떤 공연은 보고 나서 충격받을 때가 있어요.

저는 예전에 그런 공연을 보고 나면 밤에 잠이 안 왔어요. 그렇게 되고 싶어서요. '난 뭐한 거지?' '저렇게 되려면 어떻게 해야 하나?' '저 팀은 어떻게 저런 예술성을 가지고 갈 수 있을까?' '저 안에 뭐가 있는 걸까?' 이런 생각들로 밤을 샜어요. 그런 공연을 보는 것과 안 보는 것은 매우 중요한 차이예요. 아까도

얘기했지만 음악이라는 건 어느 날 갑자기 툭 튀어나오는 게 아니에요. 기본적으로 먹고살 것을 해결하고 실력을 다지는 것도 좋지만 '갈증'이 있는 자가 결국엔 터뜨립니다. 고도를 기다리듯 우리는 그 누군가를 늘 기다립니다. 그 사람의 이름이 뭘까요? 언제나 어디에선가 누군가는 뭔가 창조적인 행동을 하고 있으니 언젠가 변화는 찾아올 겁니다.

선생님께 충격을 줬던 공연은 어떤 것들이었나요?
공연예술은 순간이 어떻게 마법을 만들어내는지 보여줍니다. 그래서 딱 하나만 꼽기는 어렵지만, 피나 바우슈Pina Bausch 공연은 대단히 충격적이었어요. 제가 대학을 졸업하고 자료실에서 우연히 피나 바우슈의 〈카페 뮐러Café Müller〉 공연을 봤는데 '이런 예술도 있구나, 이런 표현도 가능하구나.' 하면서 얼어버렸죠. 그때 감동받은 뒤로는 외국에 나갈 때마다 피나 바우슈의 공연은 꼭 챙겨 봅니다. 피터 브룩Peter Brook이 연출한 〈마술 피리Die Zauberflöte〉와 〈마하바라타Mahābhārata〉도 좋았습니다. 아리안 므누슈킨Ariane Mnouchkine이 연출한 프랑스 태양극단Théâtre du Soleil의 〈제방의 북소리Tambours sur la Digue〉는 정말 많은 반성을 하게 해줬어요. 〈제방의 북소리〉는 일본의 분라쿠 인형극, 가부키, 베트남의 수상 인형극, 한국의 사물놀이 등의 양식이 모두 담겨 있는 작품이었는데, 우리는 우리 전통으로 뭘 하고 있는가라는 반성을 많이 하게 했던 공연이었습니다.

국악방송에서 주최하는 21세기 한국음악 프로젝트의 창작곡들 중에 최근 2-3년 사이에 발표된 곡들을 들어봤는데 어떤 곡은 록 같고 어떤 곡은 가요 같았습니다. 국악의 선율이나 장단이 조금만 가미돼도 그걸 다 국악곡이라고 할 수 있는 건가요? 신선하거나 새로운 것은 별로 없었는데 그래도 그런 시도들이 전통을 지키면서 대중성을 갖춘 것이라고 말할 수 있는 걸까요?
다 그런 건 아니지만 솔직히 관이 주도하는 제도권에서 공모하는 곡들 중에 별로인 게 많습니다. 그냥 자유곡을 내면 되는데 꼭 제한을 둬요. 전통을 지키지 않아도 됩니다. 변칙적인 예술가들이 있어야 해요. 예를 들어 역사적으로 따지면

왕산악王山岳부터 내려오는 전통음악이 있는데, 이 전통에 근거해서 뭘 해야만
한다는 의식이 지배하니까 안 되는 거예요. 그래서 파격이 안 나오는 게 아닐까
생각합니다.

그래도 전통을 버릴 수는 없잖아요.

전통을 지켜야 한다는 생각을 하기 전에 정신부터 제대로 갖췄으면 좋겠어요.
대부분 음악 자체의 논리, 음의 논리로만 전통을 가지려고 해요. 그렇게 하는
사람들이 너무 많기 때문에 새로운 것을 하고 싶은 사람들은 그렇게 하지 않아도
됩니다. 새로운 것을 하고 싶은 사람들은 이런 전통을 끊어야 새로운 것을
할 수 있어요. 흔히 창신은 법고에서부터 나온다고 생각하죠. 그 말 자체는
틀린 말이 아니에요. 정말 지당한 말이지만 새로운 것을 하려는 친구들은 어떤
의미에서는 전통과 결별해야 합니다. 예를 들어 '잠비나이'라는 국악 그룹이
있는데 국악으로 하드코어를 해요. 저래도 되는 건가 싶을 정도로 국악기를 가지고
포스트 록, 하드코어 펑크 같은, 그러나 그들만의 독특한 음악을 들려줍니다.
세계에서 열리는 유명한 음악 페스티벌에 초청받아서 연주하고 있고 뜨거운
반응을 얻고 있어요. 그런 팀들이 새로워요. 전통을 바탕으로 해야 한다는 생각이
박혀 있으면 완전히 새로운 것을 하기 힘듭니다.

　　새로운 음악을 하려면 우리를 현혹하는 세 가지 전제를 없애야 해요. 첫째,
음악적인 경험이 많지 않으면서 대중음악은 이렇게 소통하는 거다, 대중음악은
이럴 거다 이런 막연한 전제를 두는 친구들이 있어요. 그런 전제에 갇혀 있으면
사람들이 좋아하는 요소들로 음악을 만들겠다거나 사람들은 이런 걸 좋아한다는
태도를 갖기 쉽습니다. 그런 태도는 참패하기 쉽고 그런 전제에서 나오는
음악은 지리멸렬하기 쉽죠. 둘째, 전통음악을 그렇게 깊이 연구하고 연주하지도
않았으면서 꼭 전통음악에 기반을 두려고 해요. 제가 볼 때는 음악적 경험이
많아지면 전통음악의 원리는 알게 됩니다. 하지만 터득하기는 쉽지 않아요. 젊은
친구들은 벽에 머리를 박는 정신으로 음악을 해야 합니다. 셋째, 학연이나
지연 등의 패거리나 줄서기 등의 문화에서 과감히 자유로울 수 있어야 해요.

음대 국악과 나온 친구들 보면 기본적으로 이 세 가지에서 자유롭지 못합니다. 적어도 이 셋 중에서 하나라도 버리려고 해야 합니다. 학생들 보면 어느 대학 나왔다고 풀빵처럼 찍혀 있어요. 그보다 더 깊이 들어가 보면 어느 고등학교 나왔다고 낙인 찍혀 있죠. 그게 자부심이 될 수도 있지만 음악은 그런 학벌에 근거하는 게 절대 아니에요.

새로운 음악이 안 나오게 만드는 여러 가지 장치도 있어요. 나라에서 국악을 보호해준다는 명목으로 적당히 기금으로 돈을 나누어 주고 인간문화재 보호 장치 등을 만들어놓는데, 이런 것들이 독창적인 예술이 나올 수 없게 하는 장애물이 되고 있어요. 예술 정신이라는 것은 그런 데서 나오는 게 아닙니다. 누군가는 늘 그러죠, 국악계에 인물이 별로 없다고. 비근한 말로 국악계에는 미친년, 미친놈 들이 드물어요. 다른 사람들의 손가락질과 특이하다는 평가를 두려워하면 안 됩니다. 그런데 요즘 학생들은 누가 비판하면 이게 아닌가 보다 하면서 쉽게 위축되고 잘한다고 하면 잘하는가 보다 해요. 누가 뭐래도 내가 하고 싶은 건 하겠다는 불굴의 돌파력이 필요합니다.

제가 강조하고 싶은 말은 음대 나와서 앞으로 무언가 새로운 음악적 성취를 하려면 때론 전통과 과감히 결별하고 그다음 단계로 넘어가야 한다는 거예요. 새로운 음악을 하고 싶고 정말 이 바닥에서 생존하고 싶으면 한쪽을 파야 해요. 한쪽을 판다는 건 하고 싶어서 못 견디는 것을 해야 한다는 뜻이에요. 타협하면 어차피 어중간해지고 결국엔 금방 사라집니다.

우리 전통음악의 가장 핵심적인 요소는 뭐라고 생각하세요?
장단이라고 생각해요. 우리 안에는 전 세계인과는 다른 DNA적인 게 있는데 그게 바로 장단의 역동성이에요. 그리고 그 안에는 엄청난 가능성이 있어요. 장단은 서양인들이 갖고 있는 리듬의 기본적인 구조와는 많이 다릅니다. 장단은 길고 짧음에 의해 나타나는 소리의 시간이고 하나를 셋으로 나누죠. 장단은 오랜 시간 동안 변하지 않고 지금까지 전해져왔어요. 저는 장단이 큰일을 만들어낼 수 있다고 생각합니다. 장단은 굉장히 디지털적이어서 쉽게 번져갈 수

있는 가능성이 있어요. 그리고 쉽게 다른 장르와 만나 상대를 무장해제시키는 능력도 있죠. 서양의 리듬은 근본적으로, 소리적인 시간의 흐름을 균질적인 상태로 나누려는 것이라고 인식합니다. 단위를 똑같이 나누어 박자화하는 거죠. 반면에 장단은 모든 소리의 길이는 '길고 짧다' 의식에서부터 출발하죠. 자연의 상태, 비선형적 소리를 장단이라는 주기의 박절적 틀로 인식합니다. 서양의 리듬과 매우 다르죠. 그 씨앗을 우리는 셋으로, 서양은 둘로 나눕니다. 셋은 끊임없이 하나의 자리를 순환시키지만 둘은 '하나와 둘' 모두 위치가 고정됩니다. 발걸음을 상상해보세요. 하나, 둘, 셋과 하나, 둘 해가며 걸어보면 알게 돼요.

아까 국악 교육에 즉흥음악과 창작법을 포함시켜야 한다고 하셨는데 지금 우리 국악 교육의 문제점은 무엇일까요?
우리 국악 교육은 여러 면에서 더 정교해지고 확대되고 수준도 높아졌고 체계적으로 됐어요. 그렇다고 새로운 음악에 대한 기대를 걸기는 힘들어요. 제가 볼 때는 교육으로 예술가를 만든다는 것 자체가 어차피 힘든 일입니다. 학교는 표준 제품을 만들어내는, 즉 표준 예술가들을 만들어내는 곳이지 진짜 예술가를 만들어내는 곳이 아니에요. 학교라는 속성이 그런 거죠. 그리고 요즘에는 학교가 더 이상 유효하지도 않아요. 시대가 변해서 유튜브로 웬만한 동영상을 다 볼 수 있는데 학교 교육이 얼마나 새로울 수 있겠어요? 그리고 대학에서 글쓰기를 안 시키는데, 읽고 쓰기와 비판적 사고 훈련을 안 시키는데 그게 무슨 대학인가요?

　　냉정히 말하자면 지금 우리 대학은 스펙 만드는 곳일 뿐이에요. 논문 같지 않은 쓰레기들이 계속 나오잖아요. 박사도 차고 넘치죠. 더 웃긴 사실은 실기 박사까지 줍니다. 물론 엄밀하게 교육하고 운영하는 곳도 있겠지만요. 그렇게 기를 써서 대학 나와도 자기 음악 하나 연주 못하고 취직도 어렵고 힘든데 대학 졸업장이 무슨 의미가 있겠어요. 이 시대의 문제죠. 그러니까 예술가들은 다른 가능성, 다른 삶의 방식을 제시해야 합니다. 예술가는 놀이 정신을 보여줘야 합니다. 노래하면서 이렇게 놀 수 있다, 춤추면서 이렇게도 놀 수 있다는 걸

보여줘야 하고 대중은 그걸 보고 새로운 경험을 하고 충격을 받아야 합니다. 지금은 그런 게 없죠. 비슷비슷하게 사는 사람들의 기호에 맞추려다 보니 예술이 날카롭고 헛헛한 마음의 빈자리를 찌르는 칼도, 창도 안 되는 거죠.

진짜 예술가가 되기 위해서 어떤 교육을 받아야 할까요?
각자가 두드리는 문이 있겠죠. 학교도 하나의 문이 될 수는 있습니다. 지금은 학교의 의미가 달라지긴 했지만요. 교수를 보고 학교를 선택하는 것도 좋습니다. 그 사람이 저 학교에 있으니 가겠다 그런 소신에 맞는 선택을 해야 합니다. 개인적으로 문을 두드릴 수도 있어요. 평소에 좋아했던 예술가를 개인적으로 만나보는 거죠. 만나서 아니다 싶으면 관두는 거고 이분에게 배워야겠다 싶으면 레슨을 받는 거예요. 배움에 대한 뜻이 간절하다면 대범해져야 해요. 내가 무엇을 간절히 원하고 있는지, 무엇에 호기심이 있는지 그걸 먼저 알아야 합니다. 호기심이 생기는 일을 직접 해보지 않으면 못 견디는 행동력을 가진 사람, 간절한 것을 해결하지 않으면 안 되는 사람이 예술을 하는 거예요. 교육은 수많은 국악과 학생 중에 단 한 명이라도 재능 있는 학생을 발굴하려고 하는 겁니다.

예술가가 되기 위한 길에 정답은 없어요. 하지만 잘 노는 사람이 예술가가 된다는 건 진리예요. 아주 중요하죠. 요즘에는 초등학교 때부터 학원 다니느라 바쁘고 다 똑같은 길을 가는 것처럼 보입니다. 하지만 그중에서도 무언가 하나에 빠져서 잘 노는 아이가 분명 있어요. 그런 아이가 예술가가 되는 겁니다. 전 그렇게 생각해요. 스마트폰 보고 게임하는 것에도 일정 정도의 창조 패턴이 있지만, 반대로 그것만 안 해도 굉장히 영리한 아이가 될 수 있어요. 노는 것 안에는 우리가 모르는 새로운 것을 발생시키는 에너지가 있습니다. 노는 건 헛일이 아니에요. 놀면서 뇌는 계속 발달하고 있어요. 그리고 우리가 모르는 어떤 다른 지점들이 그 안에 있죠. 놀이가 어떤 패턴들을 발견하게 하고 세계와 연결시켜주는 거예요.

선생님의 음악 인생에서 전환점이 됐던 시기는 언제인가요?

중학교 때까지 학교 밴드부에서 클라리넷을 불었어요. 그때까지만 해도 유명한 클라리넷 연주자가 되는 게 꿈이었죠. 그러다 국악고등학교에 다니는 선배를 만나서 국악을 접하게 됐고 국악고등학교에 입학했어요. 돌이켜보면 고등학교 시절이 제 인생에서 가장 빛났던 시기고 제 인생의 전환점이 됐던 시기였던 것 같아요. 정말 열심히 연습했고 친구들과 미친 듯이 즐겁게 음악을 했습니다. 일찍 등교해서 악기 연습하고, 점심 빨리 먹고 악기 연습하고, 수업 끝나고도 경비 아저씨가 나가라고 할 때까지 연습했어요. 당시엔 음악 안에 있을 때가 가장 행복했고 정말 미친 듯이 연습했죠. 어느 날 잘 안 되던 기법을 해결해보려 기를 쓰고 연습하던 중에 갑자기 선생님께서 저를 보고 "그래, 바로 그거야."라며 격려해주셨는데 그때 말로 표현할 수 없을 정도로 기뻤어요.

국악고 다니면서 사물놀이를 처음 배웠는데, 어느 날 어렸을 때 친구들과 깨진 냄비, 주전자, 돌 등을 돌이나 나무, 손바닥으로 치면서 리듬 놀이했던 것들이 떠오르면서 즉각적으로 연결되더라고요. 어렸을 때 했던 놀이가 저의 자산이 된 거죠. 그때 사물놀이를 배운 게 오늘날 저를 있게 한 가장 큰 계기인 것도 같아요. 사물놀이하면서 계속해서 새로운 아이디어가 생각났어요. 친구들과 연습하다가 정규 가락이 아닌 것들도 실험해보고 적용해보면서 다른 지점들이 생겨나는 경험을 했죠. 그때 그 경험들이 제가 작곡하는 데도 큰 도움을 줬어요.

고 김용배 선생님께 사물놀이를 배우셨다고 들었습니다.

김용배 선생님은 저에게 가장 강력한 음악적 영향을 주신 분이에요. 제 안에 잠재되어 있던 놀이 정신과 원초적 리듬 감각이 창조적으로 이어질 수 있었던 건 그분의 가르침 때문이었다고 생각합니다. 한국인의 음악적 DNA를 이식받았다고 할 수 있을 정도로 그 과정이 저에게 중요했어요. 지구본을 돌려가며 실크로드를 따라 한국의 장단이 어떻게 형성되었는지 이야기해주셨죠. 당당한 태도나 무대에서의 매력은 지금도 그분을 기리는 많은 사람의 기억에 강렬하게 남아 있어요. 정말 멋진 음악가였고 무시무시한 연주 가능성을 보여주셨는데

너무 일찍 스스로 세상과 이별하신 점이 내내 안타깝습니다. 그분의 마지막
제자였던 건 어쩌면 행운이었습니다. 그렇지만 이제 저도 제 길을 갈 뿐입니다.
김용배 선생의 연주 방식을 재현하고 싶지는 않습니다. 창조적 계승으로 그 꽃을
피워나가는 게 제 역할이라고 생각합니다.

영향받으신 다른 음악가가 있으신가요?

프리재즈적 타악을 하셨던 고 김대환 선생님에게 리듬을 다루는 방법과 예술가의
정신을 새롭게 배웠어요. 알토색소폰 하나로 독창적 세계를 창조하신 강태환
선생님께는 피리와 태평소로 완전히 다른 연주를 할 수 있는 기교를 배웠죠.
음향적 소리를 통해 음악의 강도와 밀도를 만들어냈던 건 마치 강력한 불패의
무기를 제조하는 비법을 얻은 것 같다고 할까요. 새로운 연주법에 눈뜨게 된 정말
중요한 배움이었죠. 컵을 손톱으로 때리느냐, 주먹으로 때리느냐, 젓가락으로
때리느냐에 따라 다 다른 소리가 나잖아요. 저는 제 악기인 피리를 통해서 기존의
연주법으로는 상상하기 힘든 새로운 소리를 내는 기교를 배웠습니다.

　　또한 일본의 여성 타악연주자 다카다 미도리씨도 깊은 영향을 미친
아티스트입니다. 가장 혈기 왕성하던 시기에 저를 다양한 연주법의 세계로
이끌어주신 분이에요. 푸리의 탄생에 직접적 계기를 제공하기도 했고요. 이런
분들을 통해 많은 실험과 시도를 하면서 아름다움과 예쁨이 없는 음악도
음악이라는 걸 깨달았어요. 강도와 밀도만 있는 음악도 가능하고 때론 강력한
무기가 될 수도 있다는 것을 배웠죠.

밴드 멤버들과 여행을 많이 가시는데 특별한 이유가 있나요?

인간에게 새로움을 주는 세 가지가 있다고 생각해요. 첫째가 여행이에요.
여행이야말로 큰 공부죠. 둘째가 책이고, 셋째는 지금 만나고 있는 사람이에요.
이 세 가지가 그 사람의 인생을 바꾸는 거죠. 첫째, 새로운 생각을 일으키고 싶으면
여행을 해야 해요. 그것도 전혀 다른 나라, 전혀 다른 문화를 가진 사람들이 사는
곳을 여행할 때 문화 충격도 오고 나를 다시 보게 되는 힘이 생겨요.

둘째, 읽지 않으면 알 수 없어요. 과거의 수많은 훌륭한 고전들을 읽어야 합니다.
그래야 내 경험치 안에 그것들을 녹여낼 수 있어요. 삶을 새롭게 만들 수도 있고
그것이 예술을 만드는 힘이기도 해요. "하늘 아래에 새로운 것이 없다." 이런
말도 있잖아요. 그리고 마지막으로 스승, 친구 등 지금 누구를 만나느냐가
매우 중요해요. 그게 그 사람 자체를 바꿀 수 있어요.

연주뿐만 아니라 작곡 활동도 해오셨는데 작곡하실 때 중요하게
여기시는 것은 무엇인지요?

엄밀한 의미에서 말하자면 작곡은 가르쳐서 배울 수 있는 게 아니에요. 모든
예술이 다 비슷한데 작곡이 좀 더 심하죠. 장단 이론, 음계론, 대위법, 화성법 등은
이해하고 알아야 하지만 작곡한다는 것, 창작한다는 것은 가르쳐서 배울 수 있는
것이 아닙니다. 내가 정말 뭘 작곡하고 싶은지, 내가 작곡한 것이 날 닮았는지,
어떤 법칙에 의해서 작곡했는지, 정말 이 곡이 내 안에서부터 나온 것인지 확인해야
합니다. 연주자라면 지금 내가 이 음악을 들려줄 대상은 누구인지, 누구를 위해서
음악을 해야 하는지, 누구를 기쁘게 하기 위해서 또는 누구와 소통하기 위해서
하는지 이런 것들을 스스로에게 끊임없이 질문해야 합니다.

　　물론 음악은 일차적으로 자신을 위해서 하는 거죠. 내가 만족할 수 있는지,
내 욕망이 충족될 수 있는지 이게 가장 중요합니다. 욕망이라는 것은 아까도
말했지만 간절함과 매우 밀접한 거예요. 정말 간절한 사람은 욕망이 큽니다.
표현하고 싶고 이루고 싶어 하죠. 그것이 결국 뭔가 만들어내요. 발을 딛고 있는
곳이 그 사람이 서 있는 곳이라는 말이 있듯이 움직이는 발이 그 사람을 어딘가에
도달하게 해줍니다. 생각만 하면 소용없어요. 작곡은 나의 우주와 세상을 소리에
담아내는 구조화 작업인데 배워서 하는 이론적이고 원론적인 작곡은 당연히
새롭지 않죠. 행동하지 않으면 어떤 기회와 결과도 오지 않습니다. 사람을
설득하기 위해 전화보다 만나서 대화하는 것이 더 효과적이잖아요.
마찬가지입니다. 뭔가 뜻을 이루려면 행동해야 합니다. 그러다 보면 자신만의
작곡 세계를 만들어갈 수 있을 거라 생각합니다.

무모함이 필요합니다. 충돌하는 것을 두려워하지 않는 정신이 필요해요.
경험으로부터 오는 깨달음이 있는데, 그건 충돌할 때만 느낄 수 있어요. 과감하게
충돌해야 합니다. 국악과 재즈를 접목시키려면 어떤 부분이 공통 감각이고
어떤 부분이 다른 건지 구별할 수 있어야 해요. 국악에는 없는데 재즈에는 있는
부분과, 재즈에는 없는데 국악에는 있는 부분은 뭔지 서로의 차이를 인식하는 게
무척 중요해요. 차이를 인식해야 완성도를 높일 수 있거든요. 너무 뻔한 이야기일
수도 있겠지만 무조건 덤벼들어 해보는 것이 가장 중요합니다. 예술가란 하는
과정 중에 있는 사람이에요. 영웅이 아니죠. 무조건 하는 게 중요합니다. 우리가
동경하는 무대 위 사람은 환상이지만, 부딪히다 보면 어느 날 그렇게 돼 있는
자신을 발견할 거예요. 저도 음악 안에 있을 때가 가장 행복했고, 행복한 걸 하다
보니 계속 해나갈 수 있는 힘을 얻을 수 있었던 거죠.

후학들에게 말하고 싶은 두 가지는 과감하게 하고, 미친 듯이 연습하라는
겁니다. 남이 안 보는 데서 연습을 많이 해야 해요. 그리고 연습을 시작하면 모든
것을 끊어야 합니다. 그런 악착같음이 있어야 합니다.

혼자 있는 시간입니다. 혼자 있는 시간에 그 사람이 무엇을 하느냐가 그 사람의
다음을 결정한다고 생각해요. 저는 지금까지 해왔던 것으로 앞으로도 먹고살려는
태도가 싫어요. 그건 제게 늙음을 의미하고 재앙 같은 거예요. 할 게 없다는
뜻이고 더 이상 힘이 없다는 뜻이니까요. 다행히 전 지금도 되고 싶은 게 많고
하고 싶은 것도 많습니다. 니체의 개념을 빌어 표현해보자면 '영원 회귀' 속에서
차이를 인식하고 만들어내며 '힘 의지'를 끝까지 추구하며 살아가는 것. 그게 저의
목표이자 지향점입니다.

선생님께서는 국악뿐만 아니라 영화음악 작곡도 하시고 글도 쓰시고
연출도 하셨습니다. 그야말로 다방면에서 활동하셨는데 아직도 이루고 싶은
꿈이 있으신가요?

음악가가 아닌 다른 삶을 한번 살아보고 싶어요. 혹은 어떤 구체적 직업도
갖지 않은 채 살고 싶기도 하고요. 호기심에 이끌리다 보면 해보고 싶은 게 많은데,
그중 하나가 DJ가 되는 거예요. 축제를 주관하는 DJ는 샤먼 같은 역할을 할 수
있어요. 5,000-10,000명 이상이 모인 자리에서 DJ가 어떤 메시지를 줄 능력을
갖는다고 생각해보세요. 엄청난 힘을 갖는 거죠.

　지금은 전체를 흔드는 어떤 힘이 필요한 시기인 것 같아요. 일상에서 사람들과
나눌 수 있는 그런 축제가 필요해요. 쉽게 접근할 수 있는 방식의 음악으로
시작해서 점점 더 깊이 들어가 모두를 하나로 연결시키는 방식이 필요하죠.
우리 스스로가 자발적으로 참여하고 연대해서 창조적으로 만들어내는 축제가
필요합니다. 그런 것이 삶을 다르게 만들고 다른 경지의 실천 구조를 만들어낼 수
있다고 생각해요.

국악을 공부하는 학생들에게 해주고 싶은 말씀이 있으신가요?

일단 좋은 연주자가 되는 게 중요합니다. 좋은 연주자가 된다는 건 스스로가 선택한
소리를 낼 줄 아는, 즉 자신의 마음의 소리를 악기로 표현할 수 있는 사람이에요.
다시 얘기하면 레슨을 받아서 선생님이 시키는 대로 표현하는 게 아니라 내가
매번 그 음들을 강하게 혹은 약하게 혹은 어떻게 표현하고 싶은지, 표현할 수
있는지 없는지 끝없이 호기심을 가지고 시도해보고 질문해야 합니다. 국악은
작곡가가 여기서부터 저기까지는 크게 연주해라, 작게 연주해라 이렇게 통제하는
음악이 아닙니다. 자연을 닮은 소리죠. 그러니까 산조나 시나위는 자신이 언제나
재해석해낼 수 있는 곡이에요. 엄격한 장단의 주기는 있지만요. 결국 악기를 가지고
장단을 타면서 자연스럽게 놀 수 있을 때까지 해봐야 합니다.

　그런데 많은 학생들이 연주해보라고 하면 선생님에게 배운 가락만을 연주하고
있어요. 특히 시나위를 시켜보면 대부분 자신들이 배운 산조의 어느 대목을

연주하죠. 자신의 소리가 아닌 걸 연주하고 있어요. 자신에게 솔직하게 소리내는 방법, 자기다운 연주를 배우지 못한 거예요. 연주를 잘한다는 건 그 순간에 충실하게 자신의 마음을 표현한다는 뜻이에요. 우리 악기는 그래요. 그런 연주자가 되려면 연습을 많이 해야 합니다. 마음을 소리로 표출해내려면 그 악기와 내가 하나 될 때까지 끊임없이 연습해야 해요.

모든 음악의 기본이자 출발점은 연주예요. 연주가 안 되면 아무리 대중들이 좋아하는 여러 장난질과 코드를 넣어서 창작을 만들어봤자 새롭지 않은 곡이 나옵니다. 만약 국악계의 젊은 친구들에게 해주고 싶은 말을 하나만 하라고 한다면 "악기 연주는 기본적으로 터득할 줄 알아야 한다."라고 말할 것 같네요. 그렇게 되면 그 연주로부터 무엇이든 할 수 있어요. 음악의 세계에서 원하는 어디든 도달할 수 있어요.

악기를 전공한다는 건 적어도 그 악기를 마음대로 조정할 수 있어야 한다는 뜻이기도 합니다. 피아노가 되었든 우리 악기가 되었든 그 악기를 내 마음 가는 대로 표현할 수 있을 만큼 다룰 줄 알게 되면 그다음부터는 창작 단계로 넘어가는 거예요. 모든 위대한 작곡가들은 항상 자신이 통제할 수 있는 악기들이 있었어요. 마음을 표현할 수 있는 악기들이 있었죠. 창조적 영감을 그 악기로 표현하는 겁니다.

북 하나를 치더라도 '북의 상상력'이라는 게 있어요. 그 악기에서 가능할 것 같은 소리의 상상력을 끝까지 추구해야 합니다. 그다음에 그 소리들을 조절하면서 언제든 연주할 수 있으면 됩니다. 어떤 악기를 딱 중간 수준 정도로만 다룬다면 아무리 지지고 볶아도 일정한 수준에서 벗어날 수 없습니다. 장구도 마찬가지예요. 악기가 가지고 있는 상상력이란 게 있거든요. 그걸 할 수 있으면 됩니다. 이건 느리게 치고 빠르게 치고의 문제가 아니에요. 한 번을 치더라도 마음을 담을 수 있어야 합니다. 단순명료하게 자신의 마음을 악기로 표현할 수 있어야 해요. 그게 무척 중요합니다.

자신의 마음을 악기로 표현하면 사람들이 그냥 그 사람의 연주를 듣게 되어 있어요. 인도를 비롯한 많은 나라에서 활동하는 연주자들이 그걸 연습합니다.

악기로 자신의 마음을 자유자재로 표현할 수 있는 실력을 키우려고 엄청난 연습을 하죠. 이게 기본적인 출발점이고 그다음에는 아까 말했듯이 여행 다니고 책 읽고 만나고 싶은 사람 만나면서 자신의 세계를 구축하는 게 중요합니다. 어디에서든 호기심을 가지고, 즉 질문하는 자로서 늘 배우고 공부하려는 태도. 그리고 채운 걸 다시 비우려고 노력하는 것. 이런 게 끊임없이 나를 살게 하고 달라지게 하는 유일한 방법입니다.

원일

국립국악고등학교, 추계예술대학교 음악학부 국악과를 졸업하고, 중
앙대학교 대학원 작곡과에서 석사 학위를 받았다.
　　중요무형문화재 제46호 대취타 및 피리정악 이수자다. 국립무용단
음악감독, 국립 청소년 국악관현악단 상임지휘자로 활동했으며 1998
년 문화예술진흥원 최우수 신세대 작곡가로 선정되었다.
　　한국예술종합학교 전통예술원 작곡과 교수이자 국립국악관현악
단의 예술감독으로 활동했다. 현재는 연주자와 창작자로서만 온전히
살아가고자 2015년 모든 자리에서 스스로 물러나 조용히 음악의 길
을 가고 있다.

황병기

무엇에도 의미를 두지 않는다

깊게 생각하지도 않는다

다만 행동으로 옮길 뿐이다

육십 년 넘게 국악이라는 한길을 걸어온 장인

하지만 어떤 순간에도 자신의 삶이

남다른 의미를 지닌다거나

특별하다고 생각하지 않는 단단한 예술가

황병기는 우리에게 국악 그 자체지만

그는 의미로 남고 싶지 않다

그저 그침 없이 듣고 연주할 뿐이다

#14

현재 가야금 연주자로서 최고의 위치에 계십니다. 가야금과
함께하신 지 60년이 넘으셨습니다. 선생님께 가야금이란 무엇이며
어떤 의미인지 궁금합니다.

나는 그런 걸 생각하지 않는 사람인데, 지나고 보니 내 인생에서 중요한 일은
가야금하고 연관돼서 일어났더군. 인생에서 직장이 중요한 건데
이화여자대학교에서 가야금 교수를 1974년부터 2001년까지 했어. 결혼이란
것도 중요한데, 우리 집사람을 국립국악원에서 만났지. 가야금 배우러 온
집사람을 만나 결혼했으니까. 우리 민족에겐 누구나 남북문제가 중요한데
1990년에 최초로 북한에 갔다 왔어. 가야금 연주하러 갔었거든. 그러니까 북한을
최초로 방문한 것도 가야금 때문이었네. 결혼이나 직장도 그렇고 인생에서
중요한 일은 전부 가야금과 연관돼서 일어났어. 그런 의미에서 가야금과는
숙명적인 인연이 있다고 생각해. 그렇다고 내 인생에서 가야금이 무엇인가
그런 걸 생각하지는 않아. 나는 어떤 일에 대해 생각하지 않는 경향이 있지.
무엇이든 생각하는 것은 아무 소용없는 일이야. 생각하는 일이라는 것 자체가
중요하지 않다고 봐. 그게 무엇이든 생각을 안 해. 그냥 행동하지. 그냥 내가
좋아하는 걸 할 따름이야. 의미라는 것은 생각 안 해.

그럼 좋아하지 않는 일은 안 하시나요?

안 하는지 어쩌는지 그런 것도 생각해본 적 없어. 그냥 살아온 거지. 의미 같은 건
전혀 의미 없다고 생각해. 사실만을 볼 따름이지, 거기에 의미를 두진 않아.

요즘은 국악 연주회를 찾아가는 사람들도 많이 생겼고 라디오에서 국악 연주도
들을 수 있습니다. 선생님께서 국악을 처음 공부하실 때는 국악을 천하게
보기도 하고 지금보다는 인식이 많이 안 좋았잖아요. 국악이 서양음악보다
못하다는 인식도 있었고요.

그런 것도 특별히 생각해보지 않았어. 난 그냥 가야금이 좋아서 했을 뿐이야.
가야금이나 국악을 보급해야겠다는 마음도 먹어본 일이 없어. 이 세상 사람들이

아무도 가야금을 안 들어도 난 상관없어. 내가 좋아하니까. 내가 좋아하니까 사람들도 많이 좋아하게 해야겠다는 사명감조차 없어. 사명감 가진 사람을 좋아하지도 않고.

그래도 결과적으로 가야금이나 국악을 많이 보급하셨잖아요.
그냥 일어난 일인 것뿐이지. 결과적으로 대중화하는 데 도움을 줬을지도 모르지만 의도한 적은 없어. 의도하지 않았는데 그런 결과가 나타났을 뿐이야. 내가 가야금을 배우던 무렵이 1951년인데 그 당시엔 가야금 만드는 데가 전국에서 전주 한 군데밖에 없었어. 거기서 1년에 새로 만들어서 파는 가야금이 여남은 대였지. 근데 지금은 전국적으로 만드는 곳이 있고 새로 팔리는 가야금도 10,000대가 넘어. 그런 변화가 있긴 하지만 그것도 그저 사실로 얘기할 뿐이야. 변화가 있는지 어떤지는 모르겠지만 새 가야금이 십여 대에서 10,000여 대로 늘어났다는 그 사실만을 얘기하는 거야.

국악과 서양음악의 가장 큰 차이는 무엇일까요?
서양음악, 서양음악 그러는데 사실 서양음악도 시대마다 다 달라서 일률적으로 말하기 어려워. 서양음악 애호하는 사람들이 듣는 음악은 90퍼센트 이상 18-19세기 음악이야. 대체로 바로크 시대 바흐부터 바그너라든가 슈트라우스 Richard Strauss라든가, 더 내려와봐야 인상주의잖아. 그 애호가 대부분이 싫어하는 게 20세기 서양음악이라고. 굉장히 싫어해. 서양음악 애호가가 아닌 사람들보다도 더 싫어하거든. 그러면서 자기네는 서양음악 애호가인 줄 안다고. 그러니까 서양의 옛날 음악, 그중에서도 19세기 음악은 200년 이상 된 음악인데, 200년 전 음악은 좋아하면서 현대 서양음악은 아주 싫어해.

그런데 20세기에 현대음악이 등장하면서 서양음악의 순수성이 없어져. 드뷔시는 동양음악에 굉장히 많은 영향을 받은 사람이고 동양음악을 굉장히 좋아했어. 그런데 이 동양음악의 특색이 뭐냐고 물으면 대개 동양음악의 특성은 무엇 무엇이다라고 얘기하지 않고 비서양음악이라고 얘기하지. 여기서

말하는 서양음악은 18-19세기 음악인데, 이 서양음악과 다른 점이 동양음악의
특색이라는 식으로 소극적으로 얘기해. 그걸 소극적 정의라고 해. 적극적으로
동양음악의 특색이 무엇이라고 얘기하지 않고 비서구적인 것이 동양음악의
특색이라고 얘기한단 말야. 그런데 동양음악 중에서도 가장 동양음악적인 것은
한국음악이라고 볼 수 있어.

　서양음악에서 가장 두드러진 특징이 화성을 쓰는 건데 동양음악 중에서
화성을 쓰지 않는 대표적인 음악이 한국음악이거든. 일본이나 중국보다도 화성을
안 써. 왜 그러냐면 화성이라는 것은 여러 개의 똑같은 성질의 음을 결합시키는
거잖아. '도미솔'이라면 도나 미나 솔을 똑같은 성질의 음이라고 생각하는 거야.
그런데 우리나라 음악에서는 음들이 다 똑같은 게 아니라고. 서양음악은
음 하나하나를 벽돌처럼 생각해서 쌓아 올리는데 우리나라에서는 음이
다 다르기 때문에 쌓을 수가 없어. 규격화되어 있어야 쌓을 수 있는데 그럴 수
없으니 소리 하나의 변화, 소리가 어떻게 위로 올라갔다 내려갔다 하느냐에
중점을 두는 거지. 그래서 여러 음을 동시에 결합하면 각 음의 고유한 모양이
다 안 보이게 돼. 그래서 우리나라 음악이 화성을 싫어하는 거야.

　가령 가야금 산조 같은 경우는 우리의 전통적인 가야금 독주곡인데 내가
만든 가야금 산조는 곡 하나가 70분이야. 거기엔 화음이 한 번도 안 나와. 화성은
고사하고 화음도 없어. 가야금 두 줄이나 세 줄을 동시에 뜯는 것은 한 번도
안 나온다고. 한 음을 전부 변화시키면서 나아가. 소리 하나하나를 전부 다르게
만들어서 나아가지. 손으로 수제비 빚는 것처럼 소리 하나하나를 빚어서. 그게
서양음악하고 제일 다른 점이야. 국악이 그렇다는 얘기야.

요즘은 많이 달라진 것 같아요.
지금은 국악이 많이 서양화됐기 때문에 그래. 그게 좋은 건지 나쁜 건지는
모르겠지만 많이 서양화됐지. 그래서 퓨전 국악도 유행하고. 퓨전 국악에서는
화음을 많이 쓰더라고. 가야금 줄도 여러 줄을 동시에 뜯고, 개량 가야금이라고
해서 줄 수를 늘리고 음계를 서양의 7음 음계로 사용하고.

퓨전 국악을 들어보면 국악기를 가지고 서양음악이나 서양적인 음악을
연주한다는 느낌을 받습니다. 그런 건 어떻게 생각하세요?
반대하지는 않아. 하지만 난 안 하지. 개인적으로 안 할 따름이지, 젊은이들이
하는 것을 하지 말라고 하지는 않아. 하고 싶으면 얼마든지 하라고 해.

그런 퓨전 국악이 전통 국악보다는 대중에게 쉽게 다가가는 것 같아요.
나는 그런 걸 전혀 안 하는 사람인데, 내 음반이 여태까지 45만장 정도 팔렸어.
지금까지 낸 음반 다 합쳐서. 그런데 그 사람들이 내 음반을 당해내지 못해.
지금도 내 음반은 베스트셀러에 속해.
　　국내에서 첫 번째로 낸 음반은 1978년도에 녹음한 건데 지금도 베스트셀러야.
내 첫 음반은 미국에서 나왔어. 1965년에. 그 음반을 우리나라에서 CD로
복각해서 〈황병기 초기 연주곡집〉이라는 타이틀로 발매했지. 미국에서 출시될
때는 LP였는데 우리나라에서 CD로 출시했어. 내가 작곡을 시작한 건 1962년이고
그 CD 안에는 가야금 산조가 한 면에 들어가고 다른 면에는 〈숲〉〈가을〉
〈석류집〉이 들어갔어. 그 세 곡은 신작이야. 그걸 합쳐서 1965년에 미국에서 앨범이
나왔어. 제목은 〈뮤직 프롬 코리아: 더 가야금Music from Korea: The Kayakeum〉. 우리나라
사람이 외국에서 양악, 국악 다 합쳐서 LP로 앨범을 낸 건 이 음반이 최초라더군.

처음으로 창작 가야금 곡을 만드신 분이 선생님이라고 들었습니다.
〈숲〉이라는 곡인데 창작 가야금 곡을 만드신 계기는 무엇인가요?
첫 번째 작품은 〈숲〉이 아니라 같은 해인 1962년에 쓴 가곡이야. 서정주의
〈국화 옆에서〉라는 유명한 시를 가곡으로 쓴 작품이 첫 번째 곡이고
두 번째가 〈숲〉이지. 그때 내가 〈국화 옆에서〉라는 시를 굉장히 좋아했어.
굉장히 전통적이면서 현대적인 시지. 문학에서 이루어놓은 그 수준을 음악에서
쫓아가야겠다는 마음으로 쓴 곡이야. 그걸 발표한 뒤에 또 가곡을 써야겠다고
마음먹게 한 시가 박두진 시인의 〈청산도〉야. 그 시로 가곡을 쓰다가 그걸 가야금
독주곡으로 돌린 게 바로 〈숲〉이지.

가곡에 쓰셨던 선율을 가야금 독주곡으로 쓰신 거네요?

그게 〈숲〉의 1장이 된 거야. '녹음'이라는 악장이야. 그런데 '녹음'이 〈청산도〉
1절이거든. 〈청산도〉 1연이 어떻게 끝나냐 하면 '뻐꾸기'로 끝나. 거기서 힌트를
얻어서 2장을 '뻐꾸기'로 썼지. 그러고 나니까 좀 더 빠르고 클라이맥스 같은 것을
써야겠다는 생각이 들어서 3장 '비'를 쓴 거야. 그런데 '비'를 쓰고 나니까
다시 조용한 곳으로 돌아가야겠다 싶어서 4장 '달빛'을 썼어. 그렇게 해서 〈숲〉이
완성된 거지.

〈숲〉을 들어봤는데 개인적으로는 2장 '뻐꾸기'가 좋았습니다. 정말 뻐꾸기가
우는 것 같은 선율이 들어 있더라고요. 선생님의 다른 곡을 들어봐도 소리나
이미지를 묘사하는 곡이 많은 것 같은데 선생님만의 작곡 방법이 있으신가요?

작품마다 다 달라. 내가 작품집을 5집까지 냈는데 〈황병기 초기 연주곡집〉은
별개로 보고, 작품 다섯 개를 CD로 냈지. 근데 곡마다 전부 달라. 예술가에겐
자기 모방이라는 게 있어. 자기가 자기를 모방하는 거지. 난 그걸 절대 안 해.
곡을 쓸 때마다 완전히 새로운 곡을 쓰는 거지. 그러니까 엄청 어려워. 내 곡을
유심히 들어보면 전부 다 다를 거야. 비슷한 게 없어.

　내 곡 중에서 〈침향무〉가 제일 많이 연주되고 사람들이 좋아하는 곡인데,
그 곡은 1974년에 쓴 거야. 우리나라 전통음악은 100퍼센트 조선 음악의
유산이야. 조선 음악의 흐름을 그대로 이어받은 거지. 1960년대에 쓴 마지막
곡이 〈가라도〉라는 곡인데, 그 곡을 쓰고 나서 무슨 생각을 했냐면 우리
전통음악에서 벗어나야겠다는 생각을 했어. 전통음악에서 벗어난다는 건 조선의
틀을 벗어난다는 뜻이야. 전통음악은 조선 음악이니까. 그래서 신라 시대로
들어간 거야. 그 결과가 〈침향무〉지. 그 곡은 신라 음악이라고 상상하면서 썼어.

　〈비단길〉은 1977년에 쓴 건데 〈침향무〉를 쓰고 나서 3년 뒤에 쓴 거지.
그 곡에는 서양의 7음 음계가 많이 나와. 7음 음계를 가야금 곡으로 쓴 거야.
서양적인 것이라기보다는 서역적인 것이랄까. 서역은 옛날 신라 시대 사람들이
생각하던 서쪽, 그러니까 주로 인도 쪽이 되겠지. 불교가 서역에서 들어온 거잖아.

서역하고 동역하고 교류하던 길의 이름이 실크로드고. 그래서 〈비단길〉에는
서역 쪽의 음악적 요소를 많이 넣었어. 인도라든가 중앙아시아의 음악적 요소들을
넣은 거지. 그래서 가야금 곡인데도 류트적인 기교가 많이 나와. 하프적인 기교,
아르페지오 같은 것이 많이 나오지.

　그다음에 〈미궁〉은 1975년에 쓴 건데, 그 곡은 태어나서부터 저 세상에 갈
때까지 인간의 주기, 인간의 사이클을 그려본 거야. 〈미궁〉의 첫 번째 곡이
'초혼'인데 혼을 우주에서 불러들이는 거지. 그것을 인간의 탄생이라고 본 거야.
그리고 맨 마지막이 피안의 세계로 넘어가는 것, 죽는 거야. 그래서 피안의
세계로 간다는 뜻으로 불교의『반야심경般若心經』이라는 경전에 나오는 "아제아제
바라아제 바라승아제 모지사바하." 하는 주문을 성가로 읊으면서 끝냈지. 곡이
굉장히 아방가르드해. 사람 목소리를 쓰되 웃음소리, 울음소리, 신음하는 소리,
절규하는 소리 같은 것도 쓰고 가야금 연주도 전통적인 연주를 전혀 안 했지.
첼로 활로도 연주하고 장구채로도 연주하고. 가야금하고 여자 목소리가 나오는
게 굉장히 충격적인 거지. 초연 때 어떤 여자 관객은 소리 지르면서 바깥으로
도망가기도 하고 연주 금지도 당했던 곡이야.

그 당시에 어떻게 그렇게 아방가르드적인 곡을 쓰셨는지 궁금해요.
당시에 내가 서양의 현대음악을 무지하게 좋아해서 그 영향을 받았을 거야.
쇤베르크Arnold Schönberg 곡도 굉장히 좋아했어. 음반도 굉장히 많이 듣고.
슈토크하우젠Karlheinz Stockhausen, 불레즈Pierre Boulez, 루이지 노노Luigi Nono,
존 케이지의 음악을 들을 때였거든. 하지만 시발점은 스트라빈스키의
〈봄의 제전〉이었지.

스트라빈스키의 어떤 점들이 선생님 음악에 영향을 주었나요?
스트라빈스키의 리듬이 영향을 줬다고 생각해. 스트라빈스키가 사용했던 생동감
넘치는 리듬 진행. 〈봄의 제전〉은 마디마다 박자가 변하잖아. 내 곡에도 박자
변화가 심한 곡들이 있거든. 스트라빈스키의 영향을 받아서 그래.

선생님께서 쓰신 곡들에는 예전의 가야금 곡에서 들을 수 없었던 독특한
소리나 음색이 있습니다. 〈밤의 소리〉의 3악장도 가야금의 복잡한 기교들이
등장하는데, 그런 새로운 주법이나 음색은 어떻게 개발하시나요?
새로운 가야금 세계를 찾아다니다 보니 새로운 기법을 개발하게 된 거야.
가야금 연주법이라든가 기교를 생각해낸 거지. 그러면서 작곡한 거야.

가야금을 전공하는 학생에게 연주할 때 무엇이 가장 힘든지 물어봤습니다.
대부분 왼손 주법이 어렵다고 하더군요. 왼손을 통해 소리가 달라질 수
있다고 하던데 선생님께서는 왼손도 오른손처럼 자유롭게 사용하시더라고요.
연주 비법이 있으신지요?
왼손을 통해 소리가 달라지는 것을 농현이라고 하지. 연습을 많이 해서 그래.

선생님만의 연습 방법이랄지, 어느 정도로 얼마만큼 연주하면 그렇게
자유자재로 악기를 다룰 수 있는지 궁금합니다.
요즘은 나이 들어서 연습을 별로 못 해. 젊었을 때 하루에 7-8시간 연습했지.
나뿐만 아니라 다른 연주자들도 다 그렇게 연습했을 거야. 아침 먹고 연습하고
점심 먹고 연습하고 저녁 먹고 연습하고 틈만 나면 연습하는 거지. 재미있으니까
그렇게 연습할 수 있었어. 저번 연주회 땐 이랬는데 이번 연주회 땐 그때보다
더 나을 거라는 기대를 가지고 연습하고 또 하는 거지. 같은 곡이라도 연주할
때마다 다르고 새롭잖아. 그러니 전혀 다른 느낌을 가지고 연습할 수 있는 거야.
어떤 연주회를 준비하면서 연습하는 것 자체가 다시 도전의 세계인 거지.

농현이라는 기법은 정확하게 어떤 기법인가요?
가야금은 오른손으로는 소리를 내고, 오른손에서 나온 소리를 왼손으로
올리기도 내리기도 하고 떨기도 하면서 음을 변화시켜. 그게 농현이야.
그런데 그건 전통음악에서나 그렇고, 퓨전 쪽에서는 양수질이라고
하프처럼 양손으로 뜯는 게 있지. 전통음악에서는 쓰지 않는 기법이야.

가야금 악보를 보면 눌러주는 방법이 아주 다양하고 세세하던데
그렇게 하는 이유는 뭔가요?
전통 가야금 곡에서도 많이 있던 거야. 오히려 전통 가야금 산조 악보를 보면
더 다양하지. 그래서 나는 〈정남희제 황병기류 가야금 산조〉를 따로 만들었어.
그 악보 보면 굉장히 다양해. 내가 전통적으로 하던 것을 악보화한 거야. 원래
가야금 산조는 악보가 없었어. 거기서는 작곡이라고 하지 않고 곡을 짠다고 하는데
내가 짠 산조가 〈정남희제 황병기류 가야금 산조〉야. 그게 가야금 산조 중에서는
최대 규모지. 70분. 작품 하나가 70분인데 1초도 쉬지 않고 연주해.

가야금 음악에서 빼놓을 수 없는 것이 가야금 산조입니다. 시나위 가락에서
나온 기악 독주곡을 산조라고 알고 있는데 산조의 매력은 무엇인가요?
가야금 산조가 시나위 가락에서 나왔다는 것도 일리가 있는 소리지. 그런데
그 얘길하려면 몇 시간이 걸려. 가야금 산조가 어떻게 해서 나온 거냐고 물으면
몇 시간을 설명해야 한다고.
 가야금의 특색이 오른손으로 소리를 내는 거라고 아까 말했는데 여러 가지
다른 음색을 낼 수 있어. 음 색깔을 변화시킬 수 있지. 피아노는 소리의 크고 작음만
있지 음색을 변화시키기는 거의 불가능하잖아. 그런데 가야금에서는 똑같은
음이라고 해도 뜯는 소리가 다르고 퉁기는 소리가 달라. 색깔이 다르지. 똑같은
음 높이도 A음을 윗줄에서 낼 수도 있고, 밑에 줄을 눌러서 낼 수도 있고, 개방현을
낼 수도 있고, 더 아랫줄을 눌러서 낼 수도 있어. 그러면 음 색깔이 달라져.
오른손으로 소리를 낼 때 음색을 다 다르게 낼 수 있고 강약도 다르게 낼 수 있지.
왼손으로 음을 변화시키는 농현도 있고. '농弄'이라는 것은 '농한다' '희롱한다'의
'농' 자야. 그러니까 음을 가지고 논다는 얘기지.
 가야금의 음색 변화와 농현을 최대로 발휘할 수 있게 한 것이 바로 가야금
산조야. 전통적으로 가야금 독주의 극치가 산조지. 산조는 창작곡이 아니야.
그래서 흔히 가야금 연주하는 사람들은 가야금 산조를 바이블이라고 해. 그걸
잘해야 돼. 산조라는 것 자체가 전 세계에서 한국밖에 없어. 중국이나 일본에는

전혀 없어. 어떤 나라에도 없어. 인도에 비슷한 형식이 있긴 하지만 달라. 산조는
반드시 느리게 시작해서 점점 빨라지는데 그게 산조의 특징이야.

내가 가야금 산조를 만든 건 작곡가로서 작곡한 게 아니라 연주자로서 작곡한
거야. 전통적인 연주자로서. 산조는 연주자의 음악이거든. 이 말뜻을 헤아리기
어려울 수도 있는데, 가령 서양음악하고 비교하면 대중음악은 연주자의 음악이지
작곡가의 음악이 아니야. 〈강남 스타일〉이 굉장히 유명한데, 누가 작곡했는지
사람들은 잘 몰라. 싸이가 연주했기 때문에 〈강남 스타일〉인 거야. 서양음악 특히
그중에서 대중음악은 연주자의 음악이야. 이미자의 〈동백 아가씨〉도 그 곡을 누가
작곡했는지 잘 모르잖아. 하지만 작곡가는 있거든. 작곡을 누가 했느냐는 중요한
게 아니야. 어떻게 불렀느냐가 중요하지.

반면에 클래식은 작곡가의 음악이야. 〈월광 소나타Piano Sonata No.14〉라면
베토벤이 중요하지 그걸 누가 쳤느냐는 중요한 게 아니거든. 그런데 국악의
전통음악은 대개 연주자 중심이지. 특히 산조는 연주하는 사람마다 다 다르게
표현돼. 연주를 잘하는 게 훨씬 중요하고. 대중음악과 같다고 생각하면 돼.
장사익이 〈찔레꽃〉으로 유명한데 장사익이 불렀기 때문에 〈찔레꽃〉이 사는 거지,
다른 사람이 부르면 소용없는 거야. 〈찔레꽃〉 연주는 장사익이 해야 하는 거야.
하지만 서양의 클래식 음악은 작곡가의 역사지. 하이든Franz Joseph Haydn 다음에
모차르트, 베토벤, 슈베르트 이런 작곡가가 중요한 거라고. 그 당시에
누가 베토벤을 연주했는지는 중요하지 않아.

같은 산조도 누가 연주했느냐에 따라 달라지겠네요.

누가 연주했느냐에 따라 다 다르지. 연주자들 중에서 일가를 이룬 사람들을
'누구누구류'라고 해. 산조 중에서 누가 일가를 이루느냐가 중요해. 일가를
이룬 사람은 자기 선생한테 배운 대로만 연주하지 않아. 자기가 창안한 가락을
집어넣지. 그렇지만 그것도 그렇게 중요한 게 아니야. 연주가 중요한 거지.
나는 '정남희제 황병기류'라고 해. 왜냐면 내 가락의 바탕을 이루는 것이
정남희에게서 왔고 그것을 내가 보충하고 보강했기 때문에 그렇게 부르지.

정남희라는 사람이 남긴 음원이 여기저기 달라. 그걸 내가 전부 규합해서
하나의 통일체로 만들면서 내 가락도 넣으면서 온 거야. 처음부터 끝까지
나 혼자만의 작품이 아니야.

산조 중에 악보로 체계화된 산조는 선생님 것밖에 없는 것 같아요.
내가 악보로 낸 거지. 다른 사람들도 채보는 했어. 산조는 선생한테 배울 때
구두로 배워. 나도 그랬고. 귀로 외워가면서 배워. 재즈하는 사람들 중에서도
악보 못 보는 아티스트 많아. 그게 진짜 재즈지. 악보 볼 줄 알면 가짜야.

즉흥성이 많이 가미된다는 말씀이신 것 같습니다. 산조를 연주할 때
흥이 나면 더 늘릴 수도 있다는 이야기인 것 같은데요.
그것도 상당히 어렵고 복잡해. 그렇게 간단하지가 않아. 내 제자들이 늘리거나
줄이지를 못해. 왜냐하면 가락을 완벽하게 짰기 때문에 함부로 늘리거나 뺄 수
없는 거지. 굉장히 어려워. 그 개념을 알려면 굉장히 어렵다고. 이게 70분짜리지만
40분에 탈 수도 있고 줄여서 10분에도 탈 수도 있어. 중요한 것만 뽑는 거지.
왜냐하면 방송에서 연주해달라고 해서 70분 연주하겠다고 하면 아무도
원치 않으니까. 10분 안에 연주해달라고 하면 10분으로 연주하고 15분 안에
연주해달라고 하면 그렇게 해.

연주자마다 다 다르겠네요. 그런 면에서는 재즈랑 비슷합니다.
연주자마다 다르지만 재즈와 비슷하지는 않아. 왜냐하면 산조는 원곡이 있는데
그걸 '전바탕'이라고 해. 그것을 추려서 타는 거지. 그때 이 곡하고 이 곡하고 붙여서
연주하려면 중간에 브리지(연결구) 같은 것이 필요할 수 있어. 그럴 때는 그것을 넣어.
변경해야 할 건 변경해야지. 개념이 굉장히 어려워. 자기가 해보기 전에는 몰라.
시간이 없을 때는 전체 장단을 빼버릴 수도 있어. 그리고 전주곡 같은 게 있는데
그걸 '다스름'이라고 하거든. 시간이 없으면 그걸 안 타버리기도 해. 1악장 같은 걸
연주하지 않는 거지. 빠른 부분만 연주할 수 도 있고. 그것을 '짧은 산조'라고 해.

산조를 연주할 때는 항상 고수가 장구로 장단을 연주하는데
고수의 장단은 어떻게 연주되는 건가요?

그건 100퍼센트 즉흥이야. 리듬 패턴이 정해져 있지. 가령 내가 왈츠를 치고 싶으면
왈츠 연주를 해야지 탱고를 연주하면 안 되잖아. 고수는 딱 들으면 알아. 산조
가락을 다 몰라도 들으면 알지. 춤추는 사람도 차차차인지 룸바인지 탱고인지
알듯이, 장구 치는 사람도 가야금 타는 사람이 '진양조'를 한다고 하면 자기도
'진양조' 장단을 쳐.

모든 장단을 다 알고 있어야겠네요?

장단이라고 해봐야 여남은 가지밖에 안 되니까. 그것도 못하면 고수도 아니지.

고수는 연주자의 장단을 맞춰주는 것뿐만 아니라 같이 연주하는
사람이라고 들었는데 고수의 역할이 중요한 건가요?

아주 중요하지. 음악을 북돋아줄 수 있으니까. 장단을 잘 못 치면 연주자를
애먹이게 돼. 자꾸 늘어진다든가 하지. 중요한 대목일 때는 악센트도 넣어줘야
하고. 그걸 안 넣어주면 연주자가 김이 새.

선생님께서 쓰신 책을 보니까 산조를 배울 때는 악보란 것이 전혀 없었다고
적어 놓으셨더라고요. 입으로 전해주고 마음으로 받는 이른바 '구전심수'
식으로 배웠다고 하셨는데 국악은 구전으로 많이 전해지다가 요즘은
오선악보가 보급되면서 대중들도 전보다는 쉽게 연주할 수 있게 된 것 같습니다.
처음에 오선보에 대한 거부감은 없으셨는지요?

별로 없었어. 내가 산조를 악보로 만들었어도 그 악보를 그대로 타는 사람은 없어.
악보는 자기가 흐름을 잊어버렸을 때 그걸 찾기 위해서 있는 거지, 그걸 그대로 보고
타는 게 아냐. 전부 외워서 타. 산조를 악보 보고 타는 사람은 없어. 악보는 배우기
위한 수단에 불과한 거야.

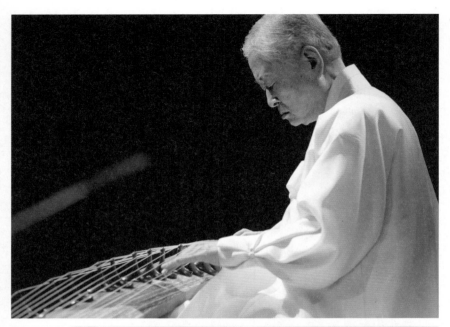

| 위 | 국립극장 여우락 페스티벌에서 가야금을 연주하는 모습

| 아래 | 안족雁足(기러기발)

정간보도 있지 않나요?

정간보는 국악 중에 정악에만 있는 거야. 산조에는 없어. 정간보도 외우기 위한 수단이야. 배울 때 쓰는 거지, 다 배우고 난 다음에 악보 놓고 연주하는 사람은 없어. 국악에서는 악보 놓고 연주하면 실격이야.

자기 몸으로 익힌 상태에서 연주해야지 악보 보고 연주한다는 것 자체가 안 된다는 말씀이시네요.

그렇지.

오선보 말고 다른 기보법을 쓰는 건 어떤가요?

오선보를 쓰는 이유는 그게 편해서야. 본질적으로 오선보는 그래프야. 음이 올라가면 같이 올라가고 내려가면 같이 내려가고. 오선지라는 것을 문방구에서 쉽게 구할 수 있기 때문에 편의상 사용하는 거야. 정간보를 사용하는 건 굉장히 불편해. 그걸 어떻게 찾아. 귀찮지. 그리고 정간보는 그래프 효과가 없거든. 오선보는 그래프고.

　　하지만 그 그래프대로 연주하지는 않아. 그러니까 같은 오선보를 사용해도 모든 시대의 음악이 다 다른 거지. 바로크 시대 때는 악보에 숫자만 적혀 있는 경우가 있었어. 그걸 보고 음표를 넣는 거지. 현재 대중음악 악보들도 가사는 있는데 음은 없고 코드만 적어놓는 것도 있어. 음표 보고 연주하는 게 아니야. 그러니까 서양음악도 악보가 다 다른 거야.

선생님의 가야금 악보와 실제로 연주되는 음은 완전4도 정도 차이가 나는데 왜 그런가요? 기보음과 실음이 다르던데요.

이조악보(조바꿈)이기 때문에 그래. 왜 이조악보냐 하면 그것이 연주자한테 편하기 때문에 그런 거야. 악보는 가장 중요한 게 연주를 위한 것이지 작곡을 위한 게 아니거든. 작곡가도 연주자가 편하게끔 그려야 돼. 그래서 이조악보가 나온 거지. 악보에 반드시 실음과 몇 도 차이 난다고 써. 안 써도 연주자들은 다 알지만.

그렇다면 국악 악보는 대부분 이조악보인가요?

특히 내 가야금 곡이 그런 경우가 많지. 왜냐하면 가야금은 원래 가온음자리보표
C clef를 써야 하거든. 하지만 가온음자리보표는 사람들한테 어렵게 느껴지잖아.
높은음자리보표라야 편하지. 편의 때문에 그런 거지 중요한 게 아니야.

국악기가 개량되면서 요즘엔 25현 가야금이 많이 사용되고 있습니다.
25현 가야금과 12현 가야금은 연주 방법에 있어서 차이가 있나요?

전통 12현 가야금은 5음 음계를 골라서 조율해. 25현은 서양의 7음 음계로 골라서
조율하고. 25현 가야금을 연주할 때 힘든 점도 있고 쉬운 점도 있어. 양방언이라는
사람은 원래 전공이 피아노인데 20현 넘는 가야금을 배우지 않고도 연주했어.
서양 악기와 비슷하니까 연주할 수 있었던 거야. 하프하는 사람들이 마음을 안
먹어서 그렇지 마음만 먹으면 25현 가야금을 따로 배울 필요가 없어. 조금만 배우면
연주할 수 있거든. 하지만 12현은 안 돼. 5음 음계로 고르는 가야금은 붓글씨 쓰는
것과 비슷하다고 보면 돼. 하지만 25현 넘는 가야금은 볼펜 글씨랑 비슷하지. 붓은
굵어졌다 가늘어졌다 해서 조절하기 힘들잖아. 볼펜은 그냥 대면 쓸 수 있고.
그러니까 양방언이 20현 넘는 가야금을 연주할 수 있었던 거야.

교수님의 음악에 가장 영향을 준 음악가는 누구인가요?

스트라빈스키. 좋아하는 서양 작곡가들이 많아. 버르토크, 쇼스타코비치Dmitrii
Shostakovich도 좋아해. 그 사람들 영향을 많이 받았지만 그들의 음악이나
서양음악 흉내내는 음악은 절대 안 해. 그 사람들의 작곡 태도라든가 미학을
배우는 거지. 서양음악을 절대로 흉내 내지 않겠다고 마음먹은 것은 그 사람들이
알려준 거야. 그 사람들이 절대로 자기를 흉내 내지 말도록 했지. 슈토크하우젠이나
불레즈가 "남의 음악을 모방하지 말라."라는 말을 했어. 당시 슈토크하우젠은
일본 음악의 영향을 받아서 작곡했지만 일본 음악을 모방하지는 않았거든.
창작하는 사람은 모방하면 안 돼. 자연스럽게 영향을 받을 수는 있어도 그대로
똑같이 작곡하면 안 되는 거야.

가장 좋아하시는 음반과 가장 좋아하시는 곡은 무엇인지 궁금합니다.

가장 좋아하는 걸 꼽기는 어렵지만 요즘 자주 듣는 음악 중의 하나는 비발디의
〈첼로 협주곡Cello Concertos〉을 장한나가 연주한 앨범이야. 비발디는 보통 작곡가가
아니야. 바로크의 대표 음악가로 보통 바흐를 꼽지만 비발디 곡을 듣고 있으면
현대 대중음악 듣는 것 같아. 누구나 좋아할 수 있을 거야. CD에 들어 있는
일곱 곡이 다 주옥같아. 연주도 아주 좋고. 그 곡을 추천하는 이유는 일반 사람들도
들으면 다 좋아할 곡이기 때문이야. 옛날 바로크 곡 같지 않고 현대음악 같다니까.
　　하지만 내가 진짜 좋아하는 곡은 스트라빈스키의 〈봄의 제전〉이야. 20세기
최고의 작품이라고 생각해. 스트라빈스키 작품 중에서도 최고지. 스트라빈스키의
비교적 초기 작품인데 그 뒤에 쓴 모든 것은 다 소용 없어. 〈봄의 제전〉이 최고야.
그 곡은 사람이 쓴 것 같지 않아. 무용 음악을 위해 쓰기는 했지만 작품성이 너무
뛰어나서 무용을 못 해. 극히 몇 사람이 그 곡으로 무용을 하기는 했는데 무용을
보면서 듣는 것보다 음악회용으로 듣는 게 최고더라고. 음악이 너무 완벽해서 그래.
일본에서도 20세기 서양음악 중에서 가장 작품성이 뛰어난 곡으로 뽑혔지.
〈봄의 제전〉은 악보도 가지고 있어.

요즘에도 이 곡을 많이 들으세요?

매년 정월 초하루날 차례 지내고 나서 악보 보면서 들어. 이 곡을 들으면서
힘을 얻어. 젊었을 때 나에게 많은 힘을 준 곡이야. 이 곡을 너무 좋아하니까
스트라빈스키를 만나보려고도 했어. 중간에서 누가 소개도 했는데 당시는 외국
나가기도 어려워서 그만뒀지. 근데 내가 스트라빈스키 만나서 뭘 하겠어. (웃음)
하여튼 지금 생각해보면 안 만나길 잘한 것 같아. 재즈 뮤지션 중에서는
존 콜트레인John Coltrane이 좋아. 〈무아Selflessness〉라는 음반. CD 구하기가 아주
힘들었는데 어렵게 구했지. 이게 원래 LP로 나왔는데 LP로도 가지고 있어.

가야금 연주자로서 한계나 절망감을 느끼신 적이 있으신가요?

한계를 느낀다거나 좌절감을 느낀 적은 없어. 운동선수가 자신의 한계를 계속
극복해나가면서 열심히 운동하는 것은 재미있기 때문 아닐까? 나도 가야금의
한계에 항상 도전한다는 마음 자세로 연습해왔어. 마음을 비우고 연습하는 거지.
어떤 목표나 한계를 정해놓고 하면 좌절감을 느낄 수도 있지만 마음을 비우고
하다 보면 그런 한계는 별로 안 느껴. 인생에서 한계를 느끼는 일이 얼마나 많아.
인생 자체가 그런 거야. 그런 한계에 늘 부딪치지만 그 한계에 도전하면서 살아가는
게 인생이잖아. 그래야 재미가 있지.

국악을 공부하는 학생들에게 조언 한마디 부탁드립니다.

지금 국악은 어떻게 보면 변화의 시기에 있어. 그래서 그만큼 불안한 것도 있겠지만
그만큼 가능성도 많고 자기한테 주어진 활동이라고 할까, 자유도 많아. 사람은
자유가 많으면 불안한 법이지. 어딘가에 얽매여야 편안하다고 느껴. 하지만 그만큼
가능성도 많은 것이 또한 국악이니 자기 영역을 가지고 각자 자기가 만들어나가는
개척자 정신을 갖고 전진했으면 좋겠어.

황병기

서울대학교 법과대학을 졸업했다. 1965년 미국 워싱턴 주립대학교 University of Washington 강사, 1968년 이화여자대학교 강사로 강단에 섰으며, 1974부터 2001년까지 이화여자대학교 음대 한국음악과 교수로 재직했다.

2006-2011년 국립국악관현악단 예술감독, 2012부터 현재까지 아르코 한국창작음악제 추진위원회 추진위원장으로 활동했다. 우리나라를 대표하는 가야금 연주자이자 작곡가로 〈정남희제 황병기류 가야금산조〉〈달하 노피곰〉〈춘설〉〈미궁〉〈비단길〉〈침향무〉 등 많은 음반을 발매했다. 이화여자대학교 명예교수를 지냈으며 2018년 1월 별세했다.

부록

다음에 나오는 학과별 정보는 교육과학기술부와 한국직업능력개발원이 발간한 진로·직업정보서인 『미래의 직업세계 2014(학과편)』의 내용 중 일부를 참조하여 수록한 것입니다. 다양한 학과와 직업분야에 대한 최신 정보를 모아 청소년 및 젊은이의 진로 선택과 직업 탐색 및 교육에 도움을 주고자 합니다.

음악 전공 개요

음악학과

단위: 명

지원자
11,674

입학자
2,570

2012

지원자
10,921

입학자
2,471

2013

지원자·입학자 추이

단위: %

불일치
16.6

일치
65.2

보통
18.2

2011

업무 내용과 전공 일치도

단위: %

남자
30.2

여자
69.8

재학생 남녀 비율

28.7

졸업생 취업률

학과 개요

우리는 음악과 친숙합니다. 음악회나 콘서트부터 시작해서 영화나 드라마의 배경음악까지 음악은 삶 곳곳에 스며있기 때문입니다. 음악학과에서는 음악 전반에 걸친 이론을 연구하고 다양한 음악적 기교를 익힙니다.이를 통해 음악의 전 분야에 대한 깊은 이해력과 전문성을 겸비한 음악인을 양성합니다.

학과 특성

음악 분야는 크게 악기 연주,성악,작곡 등으로 나눌 수 있고, 서양음악뿐만 아니라 우리 전통음악인 국악, 방송·영화·가요 등을 연주하고 작곡하는 실용음악까지 그 영역이 다양합니다. 음악이 많은 사람들의 삶의 일부인 것처럼 음악학과는 이러한 사람들의 욕구를 충족시키기 위해 지속될 수밖에 없습니다.

흥미와 적성

풍부한 음악적 감수성과 창의력을 위해 평소 영화, 연극, 뮤지컬, 문학 등 다양한 문화예술 장르에 관심을 가지면 도움이 됩니다. '음악' 관련 전공자들은 풍부한 음악적 재능과 함께 장시간의 꾸준한 연습을 이겨낼 수 있는 인내력과 성실함도 필요합니다. 또한 오페라나 예술가곡의 대부분이 유럽에서 기원했기 때문에 이탈리아어, 프랑스어 등 외국어 능력도 필요합니다.

졸업 후 진출 분야

기업체 음반제작회사, 합창단, 연주 단체, 오페라단, 출판사, 방송사, 음악학원

학교 중·고등학교

졸업생 월평균 수입

음악학과 118.4만 원
예체능 계열 162.1만 원

유사 학과 국악과, 한국음악과, 기악과, 피아노과, 성악과, 작곡과, 관현악과
관련 자격 피아노조율기능사(산업기사)
관련 직업 연주자, 음향기사, 성악가, 녹음기사, 국악인, 음악치료사, 음악교사

실용음악과

단위: 명

지원자
44,649

입학자
2,998

2012

지원자
52,563

입학자
3,096

2013

지원자·입학자 추이

단위: %

불일치
24.5

일치
58.5

보통
17.0

2011

업무 내용과 전공 일치도

단위: %

남자	여자
58.7	41.3

재학생 남녀 비율

24.3

졸업생 취업률

학과 개요
실용음악은 장르를 불문하고 동시대에 소비되는 모든 음악을 아티스트의 감성에 따라 자유롭게 표현합니다. 실용음악과에서는 대중적 감각을 음악에 부여하는 동시에 예술성을 잃지 않는 독특한 음악 장르를 추구합니다. 실용음악에 관한 일반 이론은 물론, 실용음악계의 전문가를 양성할 수 있는 실습 및 현장 교육을 위주로 공부합니다.

학과 특성
가요 등의 대중음악을 비롯하여 영화음악, 광고음악, 방송음악, 공연음악 등 우리 주변에서 흔히 접할 수 있는 각종 실용음악에 대한 이론과 창작, 연주 기법 등을 공부합니다. 대중음악의 독자성과 창의성이 창출되도록 유도하고, 전통과 현대 대중음악과의 접목을 시도함으로써 음악 세계에 실험적 접근을 꾀합니다. K-POP의 영향으로 인기가 계속 지속될 전망입니다.

흥미와 적성
음악 전반에 대한 관심과 함께 대중음악 등 다양한 실용음악 장르와 문화예술 분야에 관심이 있는 학생에게 적합합니다. 다양한 음악 이론과 실기 수업을 소화하기 위한 지적 능력과 성실성이 요구됩니다. 또한 기본적으로 악보를 볼 수 있는 능력이 필요하기 때문에 피아노를 연주하거나 합창단 같은 음악 활동을 하는 것도 도움이 됩니다.

졸업 후 진출 분야
기업체 음반제작회사, 합창단, 연주 단체, 출판사, 방송사, 음악학원, 음반기획사
정부 및 공공기관 합창단, 오페라단

졸업생 월평균 수입
실용음악과 141.5만 원
예체능 계열 162.1만 원

유사 학과 생활음악과, 대중음악과, 아동음악과, 기독교실용음악과, 방송음악과, 뮤지컬과
관련 자격 피아노조율기능사(산업기사)
관련 직업 연주자, 가수, 작곡가, 음악교사, 편곡가, 음향기사, 지휘자

국악학과

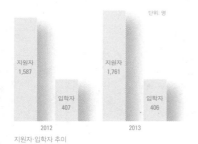

단위: 명

지원자 1,587
입학자 407
2012

지원자 1,761
입학자 406
2013

지원자·입학자 추이

단위: %

불일치 10.0
보통 10.0
일치 80.0

2011
업무 내용과 전공 일치도

단위: %

남자 30.1
여자 69.9

재학생 남녀 비율

30.7

졸업생 취업률

학과 개요

오랜 시간 우리 민족과 함께해온 국악은 그 어떤 것보다도 우리의 정서를 잘 표현하는 음악입니다. 국악학과는 국악의 맥을 잇고 국악의 대중화에 앞장서며 나아가 국악의 우수성을 해외에 알릴 인재를 양성합니다. 또한 국악의 정신과 예술성을 근원에서부터 이해하고 국악 전반에 걸친 연주 기술을 습득합니다.

학과 특성

국악학과의 주요 분야는 가야금, 해금, 대금, 피리 등을 연주하는 연주 분야, 가곡과 판소리의 창법을 배우는 성악 분야, 동서양의 음악 이론을 토대로 새로운 국악을 창조하는 국악 작곡 분야가 있습니다. 현재 국악 분야는 전통도 되찾아야 하고 다양한 변신을 통해 세계 속으로 나아가야 합니다. 그만큼 국악의 발전 잠재력은 무궁무진합니다.

흥미와 적성

우리 전통예술을 좋아하며 음악적 감수성이 풍부한 사람에게 적합합니다. 더불어 전공 악기를 선택해서 충분한 기초 교육을 받고 전공 분야에 대한 실기 능력을 탄탄히 쌓아야 합니다. 또한 피아노 등 악기를 통한 시창이나 청음 훈련도 중요합니다.

졸업 후 진출 분야

기업체 문화예술기획단체, 국악전문방송사, 음반제작회사, 합창단, 연주 단체, 오페라단, 출판사, 사설 국악전문학원

학교 중·고등학교

졸업생 월평균 수입

국악학과 127.1만 원

예체능 계열 162.1만 원

유사 학과 국악과, 한국음악과, 연희과, 음악학과, 전통공연예술학과, 전통연희학과
관련 자격 실기 교사
관련 직업 국악인, 작곡가, 연주자, 가수, 악기 수리사 및 조율사, 중등학교 교사, 지휘자

기악학과

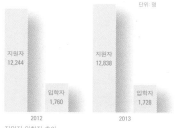

단위: 명

지원자 12,244
입학자 1,760
2012

지원자 12,838
입학자 1,728
2013

지원자·입학자 추이

단위: %

불일치 16.7
일치 73.8
보통 9.5

2011
업무 내용과 전공 일치도

단위: %

남자 21.4
여자 78.6

재학생 남녀 비율

26.3

졸업생 취업률

학과 개요
악기가 지닌 아름다운 음색을 통해 사람들에게 음악을 전달하는 것이 기악입니다. 기악학과에서는 여러 종류의 악기로 고전음악부터 현대음악까지 다양한 장르의 음악을 연주할 수 있도록 체계적인 음악 이론을 바탕으로 전통적이고 현대적인 연주 기법을 익힙니다. 이를 통해 음악성과 연주 기술을 겸비한 수준 높은 연주자를 양성합니다.

학과 특성
기악학과는 피아노 전공과 관현악 전공으로 구분됩니다. 관현악 전공은 바이올린, 첼로, 하프 등을 다루는 현악 분야와 플루트, 클라리넷, 호른 등을 연주 하는 관악 분야, 그리고 팀파니 등 두드리는 악기 중심의 타악 분야로 분류됩니다. 악기를 다루는 것은 많은 시간과 노력이 필요하므로 대부분 아주 어릴 때부터 악기 연주를 시작합니다.

흥미와 적성
감성이 풍부하고 열성적인 사람에게 어울립니다. 하지만 예술적 재능이 중요합니다. 또한 어려서부터 악기를 다루고 항상 꾸준하게 연습해야 하므로 성실성과 인내력이 필요합니다. 더불어 같은 곡을 같은 악기로 연주해도 연주자에 따라 전혀 다른 곡이 되므로 자신만의 감성으로 곡을 해석하는 능력이 필요합니다.

졸업 후 진출 분야
가업체 음반제작회사, 합창단, 연주 단체, 오페라단, 출판사, 방송사, 음악학원
정부 및 공공기관 시립합창단, 시립교향악단
학교 중·고등학교

졸업생 월평균 수입
기악학과 132.5만 원
예체능 계열 162.1만 원

유사 학과 관현악과, 타악연희과, 피아노학과, 건반악기 전공, 바이올린 전공, 관악 전공
관련 자격 실기 교사, 피아노조율기능사
관련 직업 연주자, 성악가, 대중가수, 악기 수리사 및 조율사, 중등학교 교사

성악학과

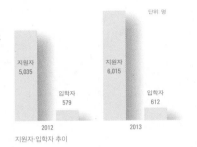

단위: 명

지원자
5,035

입학자
579

2012

지원자
6,015

입학자
612

2013

지원자·입학자 추이

단위: %

일치
60.0

불일치
40.0

2011

업무 내용과 전공 일치도

단위: %

남자
39.8

여자
60.2

재학생 남녀 비율

31.6

졸업생 취업률

학과 개요

모든 악기가 궁극적으로 지향하는 소리는 바로 인간의 목소리라는 말이 있을 만큼 인간의 목소리는 가장 아름다운 음색을 지니고 있습니다. 성악은 인간의 목소리를 악기 삼아 인간의 감정, 사상, 영혼 등을 음악으로 표현하는 예술입니다. 성악학과는 성악 예술에 대한 탐구와 기량을 연마합니다. 그리고 이를 통해 국내외 성악계에 활약하며 성악계에 공헌할 수 있는 인재를 양성합니다.

학과 특성

성악은 기악과는 달리 어릴 때부터 시작하지 않아도 됩니다. 하지만 발성을 터득하는 것이 중요합니다. 가곡이나 오페라, 미사곡 같은 클래식 음악 위주로 배우지만 졸업한 뒤에는 합창단이나 오페라단, 뮤지컬이나 방송사 등 다양한 분야에 진출합니다.

흥미와 적성

제일 중요한 것은 기본적으로 악보를 볼 수 있는 능력이기 때문에 피아노를 연주하거나 합창단에서 음악 활동을 하는 것이 도움이 됩니다. 또한 성악곡의 가사나 성악 분야의 자료가 대부분 외국어이므로 외국어에 흥미가 있으면 유리합니다. 가장 중요한 것은 좋은 목소리와 호흡입니다. 따라서 목소리가 좋아야 하고 항상 건강한 체력을 유지하며 폐활량을 늘려야 합니다.

졸업 후 진출 분야

기업체 합창단, 음악전문방송사, 공연기획사, 예술원, 음반제작회사, 오페라단, 출판사, 음악학원
학교 중·고등학교

졸업생 월평균 수입

성악학과 124.0만 원
예체능 계열 162.1만 원

유사 학과 성악과, 음악학과, 실용음악과, 작곡학과
관련 자격 실기 교사
관련 직업 성악가, 가수, 작곡가, 뮤지컬 가수, 대학 교수, 중등학교 교사,

작곡학과

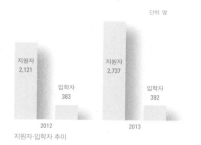

단위: 명

지원자 2,121
입학자 383
2012

지원자 2,737
입학자 392
2013

지원자·입학자 추이

단위: %

불일치 16.7
일치 73.8
보통 9.5

2011
업무 내용과 전공 일치도

단위: %

남자 31.9
여자 68.1

재학생 남녀 비율

31.1

졸업생 취업률

학과 개요

곡이 없다면 천상의 악기나 목소리라 할지라도 단순한 소리 이상을 낼 수 없습니다. 작곡은 다양한 음계를 재배열하고 강약과 빠르기 등을 조절하여 한편의 조화로운 곡을 만들어냄으로써 인간의 내면과 영혼을 음악적으로 표현하는 예술입니다. 작곡학과는 삶을 풍요롭게 해줄 창의적인 인재를 양성하며 이론 공부를 통해 음악의 형식과 구조를 이해합니다. 또한 여러 악기에 대해서도 공부합니다.

학과 특성

작곡과에 입학할 때 가장 중요한 것은 피아노곡 작품 쓰기와 청음 및 피아노 실기입니다. 일반계 고등학교 학생들은 입시에서 다루어지는 이러한 내용들을 학교 수업 안에서 공부하기가 어렵습니다. 학생들이 어려워하는 부분도 이것인데, 작곡과를 지망하는 학생들도 성악과나 기악과처럼 별도로 개인 지도를 받아야 합니다.

흥미와 적성

창의적인 일을 하는 것을 좋아하고 감수성이 풍부한 사람에게 적합합니다. 더불어 작곡은 문학과 마찬가지로 다양한 학문이 상호작용하여 완성되는 것이므로 다양한 학문적인 관심을 갖는 것이 좋습니다. 또한 소리를 느끼고 판단하는 능력, 즉 음감이 좋아야 합니다. 그러기 위해서는 많은 청각적인 체험, 다시 말하면 평소에 음악을 많이 듣고 연주한 경험이 필요합니다.

졸업 후 진출 분야

기업체 음반제작회사, 음악기획사, 전문 공연장, 음악 관련 출판사, 악기제작사, 음악학원

졸업생 월평균 수입

작곡학과 130.4만 원
예체능 계열 162.1만 원

유사 학과 작곡과, 작곡 전공, 음악학과
관련 자격 실기 교사
관련 직업 작곡가, 편곡자, 지휘자, 음악평론가, 가수, 예체능 강사

예체능교육학과

단위: 명

지원자 11,674
입학자 2,570
2012

지원자 10,921
입학자 2,471
2013

지원자·입학자 추이

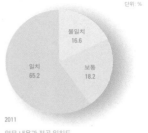

단위: %

불일치 16.6
일치 65.2
보통 18.2

2011

업무 내용과 전공 일치도

단위: %

남자 66.5
여자 33.5

재학생 남녀 비율

43.2

졸업생 취업률

학과 개요

2002년 한·일 월드컵이 개최될 당시, 전국 각지에서 울려 퍼지던 '대-한민국, 짝짝짝짝짝' 함성을 기억하십니까? 스포츠는 온 국민에게 즐거움을 주며, 하나로 뭉치게 만드는 중요한 역할을 합니다. 예체능교육학과는 음악, 미술, 체육 등의 분야를 공부하며 학생들에게 효과적으로 지식을 전달할 수 있는 방법론에 대해서 배웁니다. 예체능교육학과는 바른 인성을 가지고 예술과 스포츠 분야를 이끌어갈 수 있는 인재를 양성하는 곳입니다.

학과 특성

예체능교육학과에서 공부하기 위해서는 예체능에 대한 전반적인 지식뿐만 아니라 음악, 체육, 미술 등 어느 한 분야에서 뛰어난 능력을 보여야 합니다. 앞으로 사람들의 여가 생활이 많아짐에 따라 예체능교육 분야에서의 전문가 양성도 중요해질 것입니다.

흥미와 적성

예체능교육학과에서 공부하려면 음악, 미술, 체육 등 예체능 분야의 공부를 좋아해야 하며, 특별히 한 분야에 큰 흥미를 느끼는 것이 좋습니다. 예체능 분야의 과목을 가르치는 교사가 될 가능성이 높으므로 아이들 가르치는 일을 좋아하고, 창의력이 높으며, 새로운 것을 유심히 관찰할 수 있는 능력이 필요합니다.

졸업 후 진출 분야

기업체 학습지 및 교재개발업체, 사설 학원, 예체능 관련 교육원

연구소 예체능 관련 교육연구소

학교 공·사립 중·고등학교 교사

졸업생 월평균 수입

예체능교육학과 176.6만 원

교육 계열 183.2만 원

유사 학과 미술교육과, 체육교육과, 음악교육과
관련 자격 중등학교 2급 정교사, 평생교육사
관련 직업 미술교사, 미술치료사, 예체능 강사, 체육교사, 미술관장, 체육지도사

예술치료과

단위: 명

지원자 115
입학자 55
2012

지원자 55
입학자 22
2013

지원자·입학자 추이

단위: %

불일치 14.3
보통 17.6
일치 68.1

2011

업무 내용과 전공 일치도

단위: %

남자 43.0
여자 57.0

재학생 남녀 비율

47.6

졸업생 취업률

학과 개요
음악과 미술 혹은 놀이로 아이들의 마음을 치료해주는 사람들을 본 적 있나요? 예술치료과에서는 다양한 예술 매체를 활용하여 통합적인 치유를 할 수 있는 전문적인 통합 예술치료사를 키우고자 합니다. 예술치료과에서는 상담학, 심리학, 사회복지학, 정신의학을 복합적으로 사용하여 치료 효과를 높일 수 있는 방법에 대해 공부합니다.

학과 특성
현대의학으로 치료할 수 없는 현대병에 시달리는 사람들과 재활치료를 원하는 많은 사람들에게 쉽게 다가갈 수 있는 것이 예술치료의 장점입니다. 예술치료의 효과가 알려지면서 예술치료사는 21세기형 새로운 유망 직종으로 급부상하고 있습니다.

흥미와 적성
음악이나 미술과 같은 예술 분야와 사회복지, 심리, 상담 등 다양한 분야에 관심 있는 학생이면 좋습니다. 마음의 병을 가지고 있는 사람들을 대해야 하기 때문에 다른 사람의 마음을 잘 이해해야 하며, 심리학과 정신의학에 대한 기본 지식이 있어야 합니다.

졸업 후 진출 분야
기업체 모래놀이 치료실, 병원, 음악치료실, 보육시설,
　　　　장애인복지관, 재활치료센터
연구소 놀이치료 연구소, 아동학 관련 연구소,
　　　　상담 관련 연구소

졸업생 월평균 수입
예술치료과　　178.1만 원
의학 계열　　186.2만 원

유사 학과　통합예술치료과, 공연예술치료학부
관련 자격　평생교육사, 청소년지도사
관련 직업　상담전문가, 음악치료사, 놀이치료사, 재활병원치료사, 모래놀이 치료사

전국 음대 목록

구분	대학교	학부/학과	전공
클래식	가천대학교	음악학부	기악전공
			성악전공
			작곡전공
	가톨릭대학교	음악과	관현악전공
			성악전공
			오르간전공
			작곡전공
			피아노전공
	강남대학교	음악학과	관현악전공
			성악전공
			피아노전공
	강릉원주대학교	음악과	관현악전공
			성악전공
			작곡전공
			피아노전공
	강원대학교	음악학과	관현악전공
			성악전공
			작곡전공
			피아노전공
	건국대학교	음악교육과	
	경남대학교	음악교육과	
	경북대학교	음악학과	관현악전공
			성악전공
			작곡전공
			피아노전공
	경상대학교	음악교육과	
	경성대학교	음악학부	관현악전공
			성악전공
			예술경영전공
			작곡전공
			피아노전공
	경희대학교	기악과	
		성악과	
		작곡과	
	계명대학교	음악학부	관현악전공
			성악전공
			작곡전공
			피아노전공
		오르간과	
	고신대학교	교회음악과	

구분	대학교	학부/학과	전공
클래식	공주대학교	음악교육과	
	광주대학교	음악학과	관현악전공
			성악전공
			실용음악보컬전공
			피아노전공
	국민대학교	음악학부	관현악전공
			성악전공
			작곡전공
			피아노전공
	그리스도대학교	음악학부	기독교실용음악전공
			뉴미디어 음악전공
			성악전공
			응용작곡전공
			피아노전공
	나사렛대학교	음악학부	관현악과
			성악과
			피아노과
	남부대학교	음악학과	기악전공: 피아노
			기악전공: 관현악
			성악전공
			실용음악전공
			작곡/지휘전공
			피아노 교수법전공
	단국대학교	관현악과	
		성악과	
		작곡과	
		피아노과	
	대구예술대학교		피아노교수학전공
			예술치료전공
			피아노 통합전공
	대신대학교	음악학부	기악전공
			교회음악전공
			실용음악전공
	동덕여대학교	피아노과	
		관현악과	
		성악과	
	동아대학교	음악학과	기악전공
			음악전공
	동의대학교	음악학과	관현악전공
			성악전공

구분	대학교	학부/학과	전공
클래식	동의대학교	음악학과	피아노전공
			뉴미디어작곡전공
	명지대학교	음악학부	성악전공
			작곡전공
			피아노전공
		영화/뮤지컬학부	
	목원대학교	음악교육과	
		관현악학부	
		건반악학부	
		성악/뮤지컬학부	
		작곡/재즈학부	
	목포대학교	음악과	관현악전공
			성악전공
			작곡전공
			피아노전공
	배재대학교	피아노과	
	백석대학교	문화예술학부	성악/뮤지컬전공
			피아노전공
	부산대학교	음악학과	관현악전공
			성악전공
			작곡전공
			피아노전공
	삼육대학교	음악학과	관현악전공
			성악전공
			작곡전공
			피아노전공
	상명대학교	관현악과	
		뉴미디어작곡과	
		성악과	
		피아노과	
	서경대학교	음악학부	관현악전공
			피아노전공
	서울대학교	기악과	
		성악과	
		작곡과	
	서울기독대학교	음악학과	
	서울신학대학교	교회음악과	성악전공
			오르간전공
			작곡전공
			피아노전공

구분	대학교	학부/학과	전공
클래식	서울장신대학교	교회음악과	성악전공
			오르간전공
			작곡전공
			지휘전공
			피아노전공
	서원대학교	음악교육과	
	성결대학교	음악학부	성악전공
			오르간전공
			응용작곡전공
			지휘전공
			피아노전공
	성신여자대학교	기악과	
		성악과	
		작곡과	
	세종대학교	음악과	관현악전공
			성악전공
			피아노전공
	세한대학교	음악학과	
	수원대학교	관현악과	
		성악과	
		작곡과	
		피아노학과	
	숙명여자대학교	관현악과	
		성악과	
		작곡과	
		피아노과	
	순천대학교	피아노학과	
	신라대학교	음악학과	
	안동대학교	음악과	관현악전공
			성악전공
			작곡전공
			피아노전공
	연세대학교	관현악과	
		교회음악과	
		성악과	
		작곡과	
		피아노과	
	안양대학교		관현악전공
			성악전공
			작곡전공

구분	대학교	학부/학과	전공
클래식	안양대학교		피아노전공
	영남대학교	기악과	
		성악과	
		음악과	
	예원예술대학교	음악학과	
	울산대학교	음악학부	관현악전공
			성악전공
			피아노전공
	원광대학교	음악과	음악전공
	이화여자대학교		건반악기전공
			관현악전공
			성악전공
			작곡전공
	인제대학교	음악학과	관현악전공
			성악전공
			작곡전공
			피아노전공
	장로회신학대학교	교회음악학과	성악전공
			오르간전공
			음악이론전공
			작곡전공
			지휘전공
			피아노전공
	전남대학교	음악학과	관현악전공
			성악전공
			작곡전공
			피아노전공
	전북대학교	음악학과	관악전공
			성악전공
			작곡전공
			피아노전공
			현악전공
	전주대학교	음악학과	관현악전공
			피아노전공
	조선대학교	음악교육과	관현악전공
			성악전공
			피아노전공
	중부대학교	뮤지컬/음악학과	
	중앙대학교	음악학부	관현악전공
			성악전공

구분	대학교	학부/학과	전공
클래식	중앙대학교	음악학부	작곡전공
			피아노전공
	제주대학교	음악학부	관현악전공
			성악전공
			작곡전공
			피아노전공
	창원대학교	음악과	관현악전공
			성악전공
			작곡전공
			피아노전공
	청주대학교	음악교육과	
	총신대학교	교회음악과	관현악전공
			성악전공
			오르간전공
			작곡/지휘전공
			피아노전공
	추계예대학교	관현악과	
		성악과	
		작곡과	
		피아노과	
	충남대학교	음악과	성악전공
			작곡전공
			피아노전공
		관현악과	관악기전공
			타악기전공
	침례신학대학교	교회음악과	관현악전공
			성악전공
			오르간/교회반주전공
			음악치료전공
			응용작곡전공
		피아노과	
	칼빈대학교	교회음악과	성악전공
			오르간전공
			피아노전공
	평택대학교	음악학과	관현악전공
			성악 및 뮤지컬전공
			피아노전공
	한국교원대학교	음악교육과	
	한국교통대학교	음악학과	관현악/타악전공
			성악전공

구분	대학교	학부/학과	전공
클래식	한국교통대학교	음악학과	피아노전공
	한국예술종합학교	기악과	
		성악과	
		음악테크놀러지과	
		음악학과	
		작곡과	
		지휘과	
	한세대학교	음악학과	관현악전공
			성악전공
			작/편곡전공
			피아노/오르간전공
	한양대학교	관현악과	
		성악과	
		작곡과	
		피아노과	
	한영신학대학교	음악과	성악과
			피아노과
	협성대학교	관현악과	
		성악/작곡과	
		피아노과	
	호남신학대학교	음악학과	관현악전공
			성악전공
			작곡전공
			피아노/오르간전공
	호서대학교	음악학과	피아노전공
			관현악전공
			성악전공
			작곡/뮤직콘텐츠전공

구분	대학교	학부/학과	전공
국악	경북대학교	국악학과	
	남부대학교		국악전공
	단국대학교	국악과	
	대구예술대학교		한국음악전공
	동국대학교	불교예술문화학과	한국음악전공
	목원대학교	국악과	
	백석예술대학교	음악학부	국악전공
	부산대학교	한국음악학과	
	부산예술대학교	한국음악과	
	서울대학교	국악과	
	서울예술대학교	음악학부	한국음악전공
	서원대학교	음악교육과	국악전공
	세한대학교	전통연희학과	
	수원대학교	국악과	
	영남대학교	음악과	국악전공
	용인대학교	국악과	
	우석대학교	국악과	
	원광대학교	음악과	국악전공
	이화여자대학교		한국음악전공
	전남대학교	국악학과	
	전북대학교	한국음악학과	
	중앙대학교	전통예술학부	음악예술전공
			연희예술 전공
	청주대학교	음악교육과	국악전공
	추계예술대학교	국악과	
	한양대학교	국악과	
	한국예술종합학교	한국예술학과	
		음악과	
		무용과	
		연희과	
		한국음악작곡과	

구분	대학교	학부/학과	전공
실용음악 (4년제)	가톨릭관동대학교	실용음악학부	
	경기대학교	전자디지털음악학과	
	경희대학교	포스트모던 음악학과	
	계명대학교	공연학부	뮤직프로덕션전공
	고신대학교	음악과	
	그리스도대학교		기독교실용음악
			뉴미디어음악
	김천대학교	음악학과	
	나사렛대학교	실용음악과	
	단국대학교	공연영화학부	뮤지컬전공
		생활음악과	
	대구예술대학교		공연음악전공
			실용음악전공
			교회실용음악전공
	대신대학교	음악학부	실용음악전공
	동국대학교	실용음악학과	
	동덕여자대학교	실용음악과	
	동아대학교	음악학과	
	동신대학교	실용음악학과	
	동의대학교	음악학과	실용음악전공
			뮤지컬/뉴미디어 작곡 전공
	목원대학교	작곡재즈학부	
	명지대학교	뮤지컬학부	
	배재대학교	실용음악과	
	백석대학교	실용음악과	
	서경대학교	실용음악과	
	서울신학대학교	실용음악과	
	서원대학교	실용음악과	
	세한대학교	실용음악학과	
	성신여자대학교	현대실용 음악학과	
	신한대학교	공연예술학과	
	용인대학교	뮤지컬/실용음악과	
	중부대학교	실용음악과	
	중앙대학교	전통예술학부	음악예술전공
	예원예술대학교	실용음악학과	
		뮤지컬학과	
	청운대학교	실용음악과	
	초당대학교	실용음악학과	
	칼빈대학교	실용음악과	
	평택대학교	실용음악과	

구분	대학교	학부/학과	전공
실용음악 (4년제)	한서대학교	실용음악과	
	한양대학교	실용음악과	
	호서대학교	실용음악과	
	호원대학교	실용음악과	
실용음악 (2-3년제)	강동대학교	실용음악과	
	강원관광대학교	실용음악과	
	경민대학교	실용음악과	
	경인여자대학교	실용음악과	
	계명문화대학교	생활음악학부	뮤지컬전공
			생활음악전공
	경복대학교	실용음악과(보컬)	
		뮤지컬과	
	국립한국복지대학교	모던음악과	
	국제대학교		K-POP스타전공
	국제예술대학교	실용음악과	
	김포대학교	한류문화학부	실용음악과
	동서울대학교	실용음악과	
	동아방송예술대학교	실용음악학부	
	명지전문대학교	실용음악과	
	백석문화대학교	실용음악과	
	백석예술대학교		실용음악전공
			교회실용음악전공
	백제예술대학교	실용음악과	
	부산예술대학교	실용음악과	
	서울예술대학교	실용음악과	
	서해대학교	실용음악과	
	수원과학대학교	뮤지컬전공	
		실용음악전공	
	수원여자대학교	실용음악과	
	우송정보대학교	글로벌실용음악과	
	여주대학교	실용음악과	
	장안대학교	실용음악과	
	전남도립대학교	한국공연음악과	
	제주한라대학교	음악과	
	재능대학교	실용음악과	
	충청대학교	실용음악과	
	충북보건과학대학교	실용음악공연과	
	한국영상대학교	실용음악과	
	한양여자대학교	실용음악과	
	호남신학대학교	음악학과	실용음악전공

구분	대학교	대학/대학원	학과	전공
기타	가천대학교	특수치료대학원		음악치료학전공
	고신대학교	교회음악대학원		음악치료전공
	대구예술대학교		실용예술학과	
			예술치료학과	
	동국대학교	문화예술대학원	예술경영학과	
			예술치료학과	
		영상대학원	공연예술학과	
			멀티미디어학과	
	명지대학교	사회교육대학원	음악치료학과	
	성신여자대학교	일반대학원	음악치료학과	
	수원대학교	일반대학원		음악치료상담전공
	숙명여자대학교	음악치료대학원		임상음악치료전공
	원광대학교	보건보완의료대학원	예술치료학과	음악치료학전공
	이화여자대학교	일반대학원	음악치료학과	
		교육대학원		음악치료교육전공
	인제대학교	일반대학원	음악학과	음악치료전공
	전주대학교	문화산업예술체육대학	예술심리치료학과	
	침례신학대학교	교회음악과		음악치료전공
	평택대학교	일반대학원	음악학과	음악치료전공
	한세대학교	치료상담대학원	치료상담학과	음악치료전공

웹사이트 정보

채용 정보와 공연 정보

문화체육관광부	www.mcst.go.kr
예술경영지원센터	www.gokams.or.kr
한국문화예술교육진흥원	www.arte.or.kr
한국문화예술위원회	www.arko.or.kr

문화재단

경기문화재단	www.ggcf.or.kr
고양문화재단	www.artgy.or.kr
금호아시아나문화재단	www.kacf.net
대원문화재단	www.daewonculture.org
서울문화재단	www.sfac.or.kr
성남문화재단	www.snart.or.kr

예술기관

국립극장	www.ntok.go.kr
세종문화회관	www.sejongpac.or.kr
예술의전당	www.sac.or.kr

오케스트라

경기필하모닉오케스트라	phil.ggac.or.kr
군포 프라임필하모닉오케스트라	www.primephil.net
부천필하모닉오케스트라	www.bucheonphil.org
서울시립교향악단	www.seoulphil.or.kr
수원시립교향악단	www.artsuwon.or.kr
코리안심포니오케스트라	www.koreansymphony.com
KBS교향악단	www.kbssymphony.org

스페이드의 여왕
예브게니 오네긴
표트르 일리치 차이콥스키

피아노 콘체르토 2번
세르게이 라흐마니노프

아베 마리아
줄리오 카치니
(이네사 갈란테 노래)

마이 웨이
프랭크 시나트라

달콤한 고통
클라우디오 몬테베르디
(발러 바르나 사바두스 노래)

예스터데이
비틀스

마태 수난곡
요한 제바스티안 바흐
(필리페 헤레베허 지휘)

쉰들러 리스트 테마
존 윌리엄스
(쉰들러 리스트 OST)

샤토
롭 두건
(매트릭스 리로디드 OST)

앨리스 테마
대니 엘프먼
(이상한 나라의 앨리스 OST)

교향곡 2번
구스타프 말러
(서울시립교향악단 연주)

쾰른 콘서트
키스 재럿

무반주 첼로 모음곡
요한 제바스티안 바흐
(요요마 연주)

봄의 제전
이고르 스트라빈스키
(부다페스트 페스티벌 오케스트라,
이반 피셔 지휘)

겨울나그네
프란츠 페터 슈베르트
(디트리히 피셔디스카우 노래)

어떤날 I, II
어떤날(조동익, 이병우)

3:47 E.S.T. Hope
클라투

호로비츠 앳 홈
블라디미르 호로비츠

첼로 협주곡
프란츠 요제프 하이든
(재클린 뒤 프레 연주)

미사 크리오야
아리엘 라미레스
(호세 카레라스 노래)

엘머 갠트리
로버트 알드리지
(플로렌틴 오페라)

저녁기도 op.37
세르게이 라흐마니노프
(캔자스시티 합창단, 피닉스 합창단)

골드베르크 변주곡 중 아리아
요한 제바스티안 바흐
(글렌 굴드 연주)

생황 협주곡 '슈'
진은숙
(서울시립교향악단 연주)